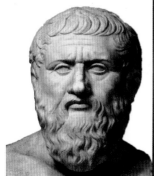

❮ 图1-1　柏拉图（约公元前427～前347）

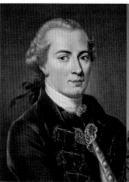

❮ 图1-2　康　德（1724～1804）

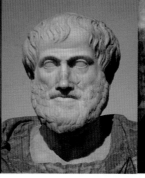

❮ 图1-3　亚里士多德（公元前384～前322）

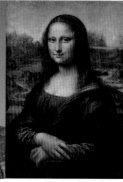

❮ 图1-4　达·芬奇《蒙娜丽莎》

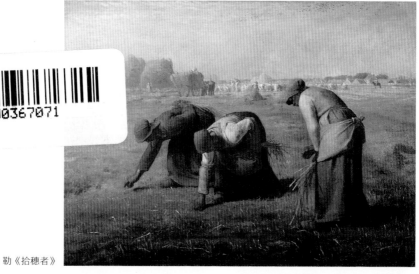

❮ 图1-5　米　勒《拾穗者》

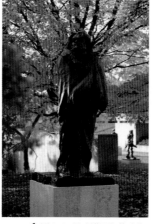

❮ 图1-6　罗　丹《巴尔扎克》

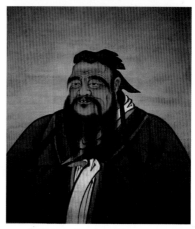

❮ 图3-1　孔子（公元前551～前479）

< 图 4-1 张萱《虢国夫人游春图》

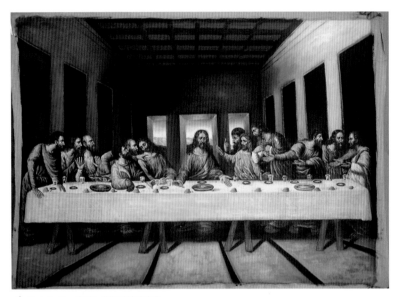

< 图 4-2 达·芬奇《最后的晚餐》

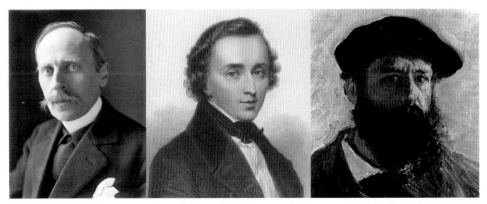

< 图 4-3 罗曼·罗兰（1866~1944）　< 图 4-4 肖邦（1810~1849）　< 图 4-5 莫奈（1840~1926）

(a)

(b)

(c)

(d)

(e)

(f)

＜ 图 4-6 顾闳中《韩熙载夜宴图》

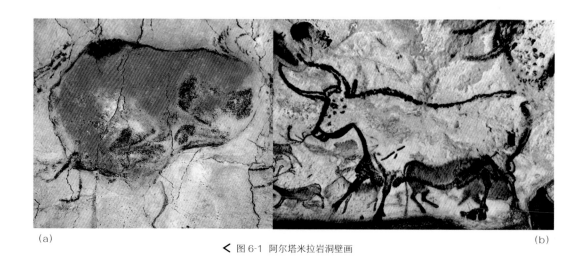

(a)

(b)

< 图 6-1 阿尔塔米拉岩洞壁画

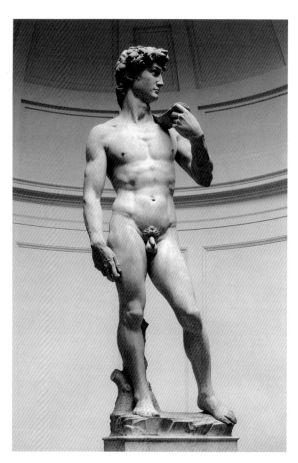

< 图 6-2 米开朗基罗《大卫》

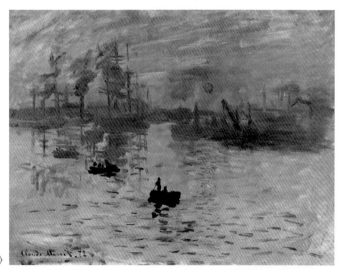

◀ 图6-3 莫奈《日出·印象》

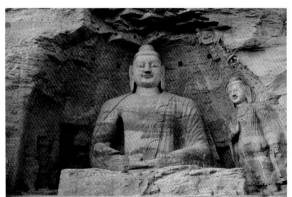

（a）云冈石窟

（b）龙门石窟

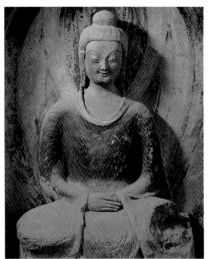

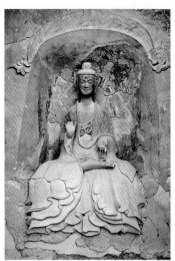

◀ 图6-4 石窟艺术

（c）敦煌石窟

（d）麦积山石窟

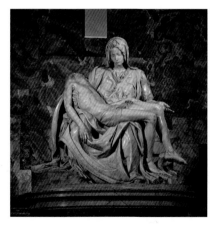

◁ 图6-5 米开朗基罗《哀悼基督》

(a)

(b)

◁ 图6-6 建筑的空间特性

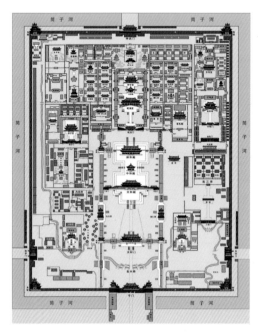

◁ 图6-7 故宫鸟瞰图

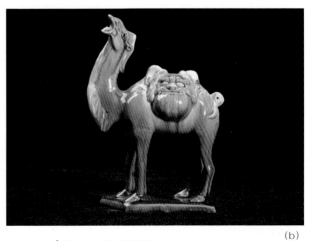

(a)

(b)

❮ 图6-8 唐三彩艺术品

❮ 图6-9 赫里特·托马斯·里特维尔德《红蓝椅》

❮ 图6-10 密斯·凡·德罗《巴塞罗那椅》

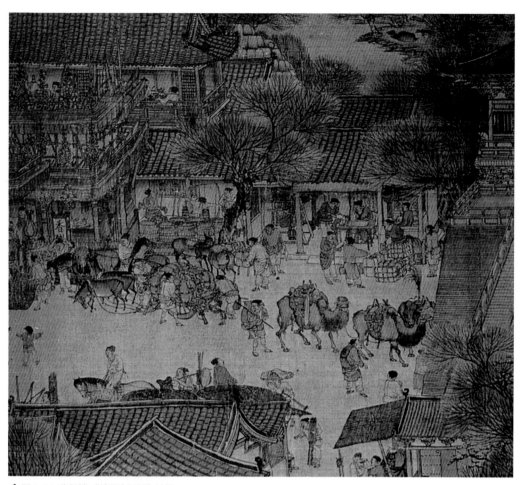

< 图 6-11 张择端《清明上河图》局部

普通高等教育艺术设计类专业"十三五"系列规划教材

艺术概论

李龙珠　杜丽娟　主　编

王春雨　刘洪章　副主编

全国百佳图书出版单位

化学工业出版社

·北　京·

本书符合应用技术型大学艺术设计专业教育教学改革中"以实践教学为主"的指导思想，以提高学生综合素质为首要目的，注重艺术设计理论与实践的结合，通过专业理论的学习和具体实践，开发学生的创新精神和实践能力。

本书共9章，内容包括艺术的本质与特征、艺术的起源、艺术的功能与艺术教育、艺术创作与艺术作品、艺术鉴赏、美术、音乐与舞蹈、文学艺术、戏剧与影视等。

书中除理论介绍外，还有对著名绘画作品、雕塑作品、音乐作品、话剧、歌剧、戏曲以及影视作品的赏析和点评，以供师生参考。

本书可作为应用技术型大学艺术类相关专业的教材或教学参考书。

图书在版编目（CIP）数据

艺术概论/李龙珠，杜丽娟主编 . —北京：化学工业出版社，2017.10 （2021.2重印）

（普通高等教育艺术设计类专业"十三五"系列规划教材）

ISBN 978-7-122-30527-5

Ⅰ.①艺…　Ⅱ.①李…　②杜…　Ⅲ.①艺术理论　Ⅳ.①J0

中国版本图书馆CIP数据核字（2017）第211830号

责任编辑：马　波　周　寒　　　　　　　　　　装帧设计：溢思视觉设计
责任校对：王素芹　　　　　　　　　　　　　　　　　　　E-mail: isstudio@126.com

出版发行：化学工业出版社（北京市东城区青年湖南街 13 号　邮政编码 100011）
印　　装：涿州市般润文化传播有限公司
710mm×1000mm　1/16　印张18　彩插4　字数250千字　2021年2月北京第1版第5次印刷

购书咨询：010-64518888　　　　　　　售后服务：010-64518899
网　　址：http://www.cip.com.cn
凡购买本书，如有缺损质量问题，本社销售中心负责调换。

定　　价：48.00 元

PREFACE

　　进入 21 世纪以来，随着我国国民经济的繁荣、人们精神文明和物质文明程度的提升以及教育体制改革的深化，高等学校艺术教育进入了一个崭新的阶段，艺术教育得到了快速发展。国内许多综合类和专业类院校抓住这一时机，纷纷开设了艺术学设计类的专业，扩大了招生和办学规模，在读人数逐年增长，不少院校投入大量资金改善教学环境和教学设施。近年来，一座座教学楼拔地而起，一个个多功能展厅和音乐厅投入使用，我们禁不住为我国艺术教育发展速度之快而感到欣喜。但在欣喜之余，我们又不得不面对这样的现实：同这些最为直观的硬件建设相比，同样重要的教材建设却显得有些滞后了。

　　作为国内艺术设计的较早实践者和教育者，我们有责任也有义务推动专业教材的建设与发展，为我国的艺术教育事业贡献力量，这是我们编写此套教材的初衷。

　　在化学工业出版社的大力支持下，编写团队于 2016 年 11 月 19 日在哈尔滨召开了黑龙江省应用型大学艺术设计类专业教材编写会议，成立了编委会，邀请具有多年艺术创作、艺术设计、音乐、舞蹈教学和实践经验的专家参与审核、讨论。会议决定编写一批适用于应用型院校的艺术设计类教材，逐批推出，并进行逐步改进，向全国推广。

　　《艺术概论》是系列教材中的一种，在内容与质量上有一定的突破。注重素质教育与艺术的实践性，力求内容新、体系新、方法新、手段新，追求架构与风格上的科学性、启发性以及与现代艺术教育的适用性。编写组注重创新能

力的培养，有利于艺术学子在知识、能力、审美悟性等方面综合素质的培养与协调发展，希望能够培养他们的创新精神和创造能力，提高他们的审美能力和文化素养，开发自身的潜能。本书在内容编排上力求做到深入浅出，通俗易懂，直观精炼，注重技能，突出实践性。

全书共九章，包括艺术的本质与特征、艺术的起源、艺术的功能与艺术教育、艺术创作与艺术作品、艺术鉴赏、美术、音乐与舞蹈、文学艺术和戏剧与影视等方面的内容，不仅适用于应用型大学艺术类专业学生，也适用于针对各类大学生的艺术通识教育。本教材由黑龙江东方学院、内蒙古大学创业学院、沈阳工学院等多家院校的专家联合编写，作者都具有多年一线的教学经验。其中第一章、第二章、第四章、第五章、第七章由李龙珠负责编写；第三章由李龙珠、刘洪章负责编写；第六章由杜丽娟负责编写；第八章、第九章由王春雨负责编写。

本教材的出版得到了化学工业出版社的大力支持，在此，我谨代表参与编写的所有成员表示诚挚的谢意！

在艺术教育教学不断改革发展的进程中，编写出版这套教材，可能会存在一些不足和有待改进、完善之处，期望同行、专家不吝指教。

2017 年 8 月 9 日

编者

目录
CONTENTS

第一章 艺术的本质与特征 - 1

第一节 艺术的本质 - 2
　　一、关于艺术本质的几种观点 - 2
　　二、艺术本质问题的科学理论基础 - 5

第二节 艺术的特征 - 7
　　一、艺术的形象性 - 7
　　二、艺术的主体性 - 11
　　三、艺术的审美性 - 13

第二章 艺术的起源 - 17

第一节 关于艺术起源的几种观点 - 18
　　一、艺术起源于"模仿" - 18
　　二、艺术起源于"游戏" - 19
　　三、艺术起源于"表现" - 20
　　四、艺术起源于"巫术" - 20
　　五、艺术起源于"劳动" - 21

第二节 人类实践与艺术起源的多元决定论 - 24

第三章 艺术的功能与艺术教育 - 31

第一节 艺术的社会功能 - 32
　　一、审美认知作用 - 32
　　二、审美教育作用 - 33
　　三、审美娱乐作用 - 34

第二节 艺术教育 - 35
　　一、美育与艺术教育 - 35
　　二、艺术教育在当代生活中的重要意义 - 37
　　三、艺术教育的任务和目标 - 38

第四章 艺术创作与艺术作品 - 41

第一节 关于艺术创作的主体——艺术家 - 42
　　一、艺术家的本质及特征 - 42
　　二、艺术家与社会生活 - 44
　　三、艺术家的艺术才能与文化修养 - 45

第二节 艺术创作 - 46
　　一、艺术创作过程 - 46

二、艺术创作心理 - 50
三、艺术风格、艺术流派和艺术思潮 - 54

第三节 艺术作品 - 57
一、艺术作品的层次 - 57
二、中国传统艺术精神 - 65

第五章 艺术鉴赏 - 71

第一节 艺术鉴赏的一般规律 - 72
一、艺术鉴赏的重要意义 - 72
二、艺术鉴赏力的培养与提高 - 73
三、艺术鉴赏中的心理现象 - 74

第二节 艺术鉴赏的审美心理 - 76
一、注意 - 76
二、感知 - 76
三、联想 - 77
四、想象 - 78
五、情感 - 79
六、理解 - 79

第三节 艺术鉴赏的审美过程 - 81
一、艺术鉴赏中的审美直觉 - 81
二、艺术鉴赏中的审美体验 - 82
三、艺术鉴赏中的审美升华 - 83

第四节 艺术鉴赏与艺术批评 - 83
一、艺术批评的作用 - 83
二、艺术批评的特征 - 85

第六章 美术 - 87

第一节 美术的起源与发展 - 88
一、美术的起源 - 88
二、美术的发展 - 89

第二节 美术的种类 - 96
一、绘画 - 96
二、雕塑 - 100
三、建筑 - 104
四、实用美术 - 108

第三节 美术的艺术特征 - 113

一、美术的表现特征 - 114
二、美术的形式特征 - 116
三、美术的存在特征 - 118

第七章　音乐与舞蹈 - 123

第一节　音乐的起源与发展 - 124
一、音乐的起源 - 124
二、音乐的发展 - 126

第二节　音乐的种类 - 130
一、演唱性音乐 - 130
二、演奏性音乐 - 135
三、歌剧 - 141

第三节　音乐的艺术特征 - 147
一、音乐的表现特征 - 147
二、音乐的形式特征 - 150
三、音乐的存在方式 - 155

第四节　舞蹈的起源与发展 - 157
一、舞蹈的起源 - 157
二、舞蹈的发展 - 161

第五节　舞蹈的种类 - 162
一、实用性舞蹈 - 163
二、艺术性舞蹈 - 165
三、舞剧 - 170

第六节　舞蹈的艺术特征 - 171
一、舞蹈的表现特征 - 171
二、舞蹈的形式特征 - 173
三、舞蹈的存在特征 - 175

第八章　文学艺术 - 179

第一节　文学艺术的起源与发展 - 180
一、文学艺术的起源 - 180
二、文学艺术的发展 - 182

第二节　文学艺术的种类 - 187
一、诗歌 - 187
二、散文 - 191

三、小说 - 193

第三节 文学艺术的特征 - 196
一、文学语言的形象性 - 196
二、文学语言的情意性 - 198
三、文学语言的音乐性 - 198
四、文学语言的丰富性 - 199
五、文学语言的独创性 - 200

第九章 戏剧与影视 - 203

第一节 戏剧的起源与发展 - 204

第二节 戏剧的种类 - 206
一、从艺术表现形式划分 - 207
二、从作品形式规模划分 - 225
三、从内容、性质及美学范畴划分 - 226
四、从题材的时代性划分 - 236

第三节 戏剧的艺术特征 - 238
一、综合性 - 238
二、假定性 - 239
三、冲突性 - 241
四、情境性 - 242
五、互动性 - 245

第四节 影视的起源与发展 - 246
一、电影的起源与发展 - 246
二、电视的起源与发展 - 260

第五节 影视的种类 - 262
一、电影的分类 - 262
二、电视节目的分类 - 270

第六节 影视的艺术特征 - 272
一、视觉和听觉形象性 - 272
二、综合性 - 273
三、逼真性 - 273
四、技术性 - 274

参考文献 - 275

第一章

艺术的本质与特征

第一节 艺术的本质

究竟什么是艺术？它具有哪些基本性质与特点？面对丰富多彩的艺术种类和浩如烟海的艺术作品，人们很早就开始探索这个问题。

一、关于艺术本质的几种观点

关于艺术的本质这个艺术学学科的根本问题，艺术史上的几种主要观点如下。

1. 客观精神说

客观精神说认为艺术是"理念"或者客观"宇宙精神"的体现。古希腊哲学家柏拉图（如图 1-1 所示）是较早对艺术的本质进行哲学探讨的学者。柏拉图认为，理性世界是第一性的，感性世界是第二性的，而艺术世界仅是第三性的。德国古典美学集大成者黑格尔，对艺术本质的认识同样建立在客观唯心主义哲学体系之上。中国南北朝的刘勰认为文是道的表现，道是文的本源。宋代理学家朱熹认为，"文"只不过是载"道"的简单工具，即"犹车之载物"罢了。这样一来，"道"不仅是文艺的本质，而且是文艺的内容，"文"仅仅是作为"道"的工具而已。显然，这种"文以载道"之说同样把艺术的本质归结为某种客观精神。

◀ 图 1-1 柏拉图（约公元前 427~ 前 347）

柏拉图对艺术本质的认识

中，也有需要我们关注的内容，那就是他力图从具体的艺术作品中找出深刻的普遍性来。

例如，按照柏拉图的观点，一张课桌首先是有了桌子的理念，也就是在人的头脑里有了桌子的概念，这是第一性的；然后木匠根据桌子的概念打造出一张桌子，这是第二性的；最后画家再根据木匠打造出来的桌子画出一张桌子来，这是第三性的。按照柏拉图的观点，艺术实践是"影子的影子""摹本的摹本""和真实隔着三层"。德国古典美学集大成者黑格尔美学思想的核心是"美就是理念的感性显现"，同样把艺术的本质归结于"理念"或"绝对精神"。黑格尔关于美和艺术的看法又包含了深刻的辩证法思想，他认为"理念"是内容，"感性显现"是表现形式，二者是统一的。

艺术离不开内容，也离不开形式；离不开理性，也离不开感性。在艺术作品中，人们总是可以从有限的感性形象认识到无限的普遍真理。黑格尔认为美就是理性的内容通过感情的显现而大放光彩。

2.主观精神说

主观精神说认为艺术是"自我意识的表现"，是"生命本体的冲动"。德国古典美学的开山鼻祖康德（如图1-2所示）认为，艺术纯粹是作家和艺术家们的天才创造物，这种"自由的艺术"丝毫不夹杂任何利害关系，不涉及任何目的。他强调，在艺术创作中，天才的想象力与独创性可以使艺术达到美的境界。康德的这种意志自由论成为后来的唯意志主义的思想来源之一。康德看到并强调了创作主体的重要性，并且把自由活动看作艺术与审美活动的精髓，这些都体现出康德

◀ 图1-2 康德（1724~1804）

思想的深刻之处。但是，康德的验证论的唯心主义哲学体系，又使他关于美与艺术的论述中充满了一系列矛盾。处于19世纪和20世纪转折点的德国哲学家尼采，更是将此观点推向极端。尼采认为，人的主观意志是世界上万事万物的主宰，也是推动历史发展的根本动因。在尼采的观点里，主观意志被认为是主宰一切的独立实体，本能欲望被夸大为具有无限的能动性。尼采是从美学问题开始他的哲学活动的，在他的第一部著作《悲剧的诞生》中，尼采用日神阿波罗和酒神狄奥尼索斯的象征来说明艺术的起源、本质和功用，乃至人生的意义等，它们成为尼采全部美学和哲学观点的前提。

在我国古代的文艺理论批评史上，南北朝时期是文学日益繁荣的时期，文学艺术抒情言志的特点得到重视。但是，这个时期有的文艺评论家把"情""志"归结为作家和艺术家个人的心灵和欲念的表现，否认文艺与社会现实的联系。宋代严羽的"妙悟"说和明代袁宏道的"性灵"说，也是把主观精神的表现和抒发当作文学的艺术本质特征。

3. 模仿说或再现说

在西方文艺思想史上，从古希腊以来，"模仿说"一直是很有影响的一种观点。这种观点认为艺术是对现实的"模仿"，发展到后来，更认为艺术是"社会生活的再现"。古希腊的亚里士多德（如图1-3所示）在人类思想史上首次以独立体系来阐明美学概念，成为当时古希腊美学思想的集大成者。亚里士多德认为艺术是对现实的"模仿"。他首先肯定了现实世界的真实性，从而也就肯定了"模仿"现实的艺

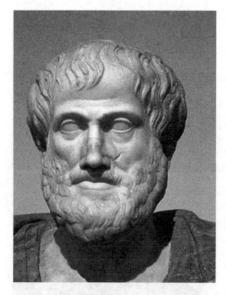

❮ 图1-3 亚里士多德
（公元前384~前322）

术真实性。与此同时，亚里士多德进一步认为，艺术所具有的这种"模仿"功能，使得艺术甚至比它所"模仿"的现实世界更加真实。

在古希腊，这种生活再现的"模仿说"是很受欢迎的，古希腊很多学者认为，人类就是在模仿自然中的万事万物，比如人类模仿鸟的啼叫，就是在唱歌；人类模仿蜘蛛织网，就是在织布；人类模仿燕子筑巢，就是在盖房子。亚里士多德认为艺术就是模仿，戏剧里面的好人就是在模仿生活中的好人，戏剧里面的坏人就是在模仿生活中的坏人。中国美学泰斗朱光潜先生认为，亚里士多德的模仿论在西方雄霸两千年，产生了巨大的影响，而这种影响一直持续到19世纪。

19世纪俄国革命家车尔尼雪夫斯基从他关于"美是生活"的论断出发，认为艺术是对生活的"再现"，是对客观现实的"再现"。车尔尼雪夫斯基的基本论点是艺术反映现实，但他所理解的现实生活，不仅包括客观存在的自然界，还包括人们的社会生活，使其具有更加深刻的社会内容。车尔尼雪夫斯基的观点对我国20世纪五六十年代的艺术创作产生了巨大的影响。

中外艺术史上还有"形象说""情感说""表现说""形式说"等多种颇有影响的说法。历史上不同时代的思想家、美学家和艺术家们，都从各自不同的角度和侧面去探究艺术的性质、特点和基本规律，提出了许多精辟的、颇有意义的见解。

二、艺术本质问题的科学理论基础

马克思理论将人类活动生活分为物质生活和精神生活。人们为了满足基本生存需求而从事的生产活动称为物质生产活动，为了满足精神需求而开展的活动称为精神生产活动。艺术生产属于精神生产的范畴，构成了人类艺术文化历史发展的要素，是民族文化发展的重要组成部分。

艺术生产理论给艺术学研究提供的启示如下。

第一，艺术生产理论揭示了艺术的起源、性质和特点。

首先，从艺术起源发展历程看，艺术生产本身属于物质生产的范畴，只是随着社会生产力的不断发展而逐渐从物质生产中分化出来。从人类较早的艺术品看，其形态、构成与人类劳动生产有着密切的关系，例如古代用于装饰的兽皮、羽毛以及刀具等都与劳动实践活动有着直接的联系，只是随着人类社会的发展，艺术生产才被单独作为一种社会形态分离出来。

　　其次，从艺术的性质和特点来看，艺术生产理论告诉我们，艺术作为审美主客体关系的最高形式，艺术美包含着两个方面的内容，一方面是对客观社会生活的反映，另一方面又凝聚着作家、艺术家主观的审美理想和情感愿望。也就是说，艺术美既有客观的因素，又有主观的因素，这两方面通过作家、艺术家的创作活动互相渗透、彼此融合，并通过物态化形成具有艺术形象的艺术作品。因而，艺术的审美价值必然是主客体的有机统一。艺术生产的突出特点，是把创作主体（作家、艺术家）强烈的主观因素渗透到整个艺术创作过程中，并融汇到艺术作品之中。人类的生产实践活动本身就是一种创造性的劳动，艺术生产作为一种特殊的精神生产，当然就更是一种自由自觉的创造性劳动了。艺术生产固然离不开客观现实，社会现实生活是艺术创作的源泉和基础，但艺术生产同样不能离开主观创造，只有当艺术家调动他们强烈、丰富的想象力来从事创作时，才能创造出有血有肉、生动感人的艺术形象。从这种意义上讲，艺术必然是心与物的结合、主观与客观的结合，再现与表现的结合。

　　第二，艺术生产理论阐明了两种生产的"不平衡关系"。艺术作为一种特殊的社会意识形态，它的发展不能脱离一定时代的物质生产条件。一定时期艺术的发展，总是在一定的经济基础上形成的。艺术生产作为一种特殊的精神生产，又具有相对的独立性。正如马克思在《＜政治经济学＞导言》中所说："关于艺术，大家知道，它的一定繁盛时期绝不是同社会的发展成比例的，因而也绝不是同仿佛是社会组织的骨骼的物质基础的一般发展成比例的。"

　　第三，艺术生产理论揭示了艺术系统的奥秘。艺术生产理论把

艺术创作、艺术作品、艺术鉴赏这三个相互联系的环节作为一个完整的系统来研究。艺术创作可以说是艺术的"生产阶段"，它是创作主体（作家、艺术家）对创作客体（社会生活）能动反映的过程。艺术作品可以被看作是艺术生产的"产品"。艺术鉴赏则可以被看作是艺术的"消费阶段"，它是欣赏主体（读者、观众、听众）和欣赏客体（艺术品）之间相互作用并得到艺术享受的过程。这样，对整个艺术系统来说，艺术生产理论揭示出艺术品与创作者及欣赏者、对象与主体、生产与消费之间相互依存、相互转化的辩证关系。在艺术生产的全过程中，生产作为起点，具有支配作用，消费作为需要，又直接影响着生产。艺术作品被创作出来，是为了供人们阅读或欣赏，如果没人欣赏，它就还只是潜在的作品。因而，艺术生产者适应着欣赏者的消费需要来进行艺术创作；同时，艺术欣赏反过来又成为刺激艺术生产的动力，推动着艺术生产的发展。可以说，整个艺术系统中，这三者之间的辩证关系和它们自身的独特规律，正是艺术学研究的核心。

第二节　艺术的特征

艺术的本质与特征二者密不可分。本质是特征的内在规律，特征是本质的外在表现。艺术作为一种特殊的社会意识形态，艺术生产作为一种特殊的精神生产，决定了艺术必然具有形象性、主体性、审美性等基本特征。

一、艺术的形象性

艺术的基本特征之一是形象性。哲学、社会科学总是以抽象的、概念的形式来反映客观世界，文学、艺术则是以具体的、生动感

人的艺术形象来反映社会生活和表现艺术家的思想情感。不同的艺术门类，所塑造的艺术形象具有各自不同的特点，如雕塑、绘画、电影、戏剧等门类的艺术形象，欣赏者可以通过感官直接感受到，而音乐、文学等门类的艺术形象，欣赏者则必须通过音响、语言等媒介才能间接地感受到。但无论怎样，任何艺术都不能没有形象。

第一，艺术形象是客观与主观的统一。任何艺术作品的形象都是具体的、感性的，也都体现着一定的思想感情，都是客观因素与主观因素的有机统一。对于不同的艺术门类来说，艺术形象这种客观因素与主观因素的统一，具有各自不同的特点。对于雕塑、绘画等造型艺术来说，往往是在再现生活的形象中渗透了艺术家的思想情感，这种主客观的统一，常常表现为主观因素消融在客观形象之中。而另一些艺术门类，则更善于直接表现艺术家的思想情感，间接和曲折地反映社会生活，这些艺术门类中主客观的统一，则表现为客观因素消融在主观因素之中。

鲁迅先生曾经说过，"画家所画的、雕塑家所雕塑的，表面上是一幅画、一个雕塑，其实是艺术家思想和人格的表现"。鲁迅先生这段话意义非常深刻，画家、雕塑家的作品实际在画或雕塑作品中蕴藏着创作者的理想追求。将人格及对艺术的渴望都融入艺术作品中的代表作是达·芬奇的《蒙娜丽莎》（如图1-4所示），蒙娜丽莎是达·芬奇的邻居，是佛罗伦萨一个皮货商的妻子，刚刚失去自己的儿子，心情很不愉快。达·芬奇找她作模特，她也不好推辞，便答应了，但是她始终闷闷不乐。为了让她高兴起来，达·芬奇想了很多办法。达·芬奇知道她喜欢音乐，所以专门请了乐队坐在旁边为她弹

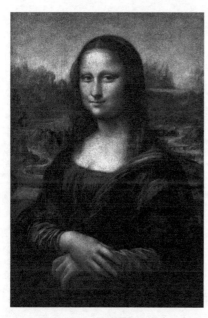

◀ 图1-4 达·芬奇《蒙娜丽莎》

奏。当乐队演奏到蒙娜丽莎最喜欢的乐曲时,她微微笑了一下,达·芬奇抓住这一瞬间画下了这幅画。之后很多画家模仿过《蒙娜丽莎》,但都难以达到达·芬奇画中的效果,因为这幅画里蕴藏着画家也就是达·芬奇对艺术的追求,以至于20世纪精神学派一些批评家认为,这幅画中凝聚了达·芬奇浓厚的恋母情结,达·芬奇把对于母亲的爱和对于女性的爱全都凝聚在这幅画中。另一些艺术理论家则认为这幅画反映了文艺复兴时期人们对于美的追求,因为经过中世纪长期的宗教统治,文艺复兴终于能够歌颂人性,歌颂人的美。而达·芬奇正处于这个新的历史潮流中,他通过《蒙娜丽莎》这幅画体现自己对于美的追求。

第二,艺术形象是内容与形式的统一。任何艺术形象都离不开内容,也离不开形式,必然是二者的有机统一。艺术欣赏中,首先直接作用于欣赏者感官的是艺术形式,但艺术形式之所以能感动人、影响人,是由于这种形式生动鲜明地体现出深刻的思想内容。

20世纪30年代鲁迅先生在上海中华艺术大学演讲时,曾经将两幅画进行对比。其中一幅是法国画家米勒的代表作《拾穗者》(如图1-5所示),另一幅则是当时上海英美烟草公司的商业广告

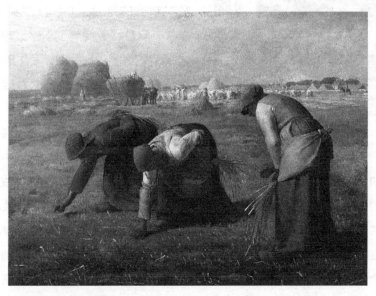

❮ 图1-5 米勒《拾穗者》

画《时装美女》。虽然这幅《时装美女》画得很细致，在色彩和线条上颇费了些工夫，但这幅画只是一个广告，不能称作艺术品。而米勒的《拾穗者》整个色调是柔和的，构图是平稳的，没有任何刺激视觉的色彩，画中三个弯腰拾穗的农妇正在紧张地劳动，整个画面朴实、自然，鲁迅先生认为这幅画很美。优秀的艺术作品，必然具有深刻的思想内涵和完美的艺术形式，正是这二者的有机统一，才使得艺术具有令人惊叹的感人魅力。

19世纪末，法国文学家协会为纪念大文豪巴尔扎克，委托法国著名雕塑家罗丹为巴尔扎克创作雕像，罗丹抱着崇敬的心情，决心以雕像再现巴尔扎克的英灵。为此，罗丹不但阅读了许多相关资料，亲自到巴尔扎克的故乡采访，还找到几个外貌酷似巴尔扎克的模特，甚至专程去找当年为巴尔扎克制衣的老裁缝，从那里找到其准确的身材尺寸作参考。经过艰苦的努力，几年间易稿40多次，罗丹终于找到了创作灵感，选择了巴尔扎克在深夜写作时穿着睡袍漫步的形象，来作为雕像的外形轮廓（如图1-6所示）。

◀ 图1-6 罗丹《巴尔扎克》

第三，艺术形象是个性与共性的统一。纵观中外艺术宝库中浩如烟海的文艺作品，凡是成功的艺术形象，无不具有鲜明而独特的个性，同时又具有丰富而广泛的社会概括性。正因为集个性与共性于一身，才使得这些艺术形象具有不朽的艺术生命力。世界上的万事万物都是个性和共性的统一体，共性存在于千差万别的个性之中，个性总是共性的不同方式的表现。一切事物都是在带有偶然性的个别现象中，体现出带有必然性的共同本质和规律来。

因而，许多艺术家在总结创造艺术形象的经验时，总是把能否从生活中捕捉到这种具有独特个性特征，同时又具有普遍意义的事物，当作成败的关键。

艺术形象的这种个性与共性的统一，最集中地体现为艺术典型。所谓艺术典型，就是作家、艺术家运用典型化的方法，创造出具有栩栩如生的鲜明个性，同时带有普遍意义的典型形象。例如鲁迅先生塑造的阿 Q 这一人物形象，就是中国文学宝库中一个不可多得的艺术典型。

艺术形象与艺术典型既有联系，又有区别。从根本上讲，二者都是个性与共性的有机统一，具有共同的实质。但是，艺术典型比起艺术形象来，又具有更强烈的个性与更广泛的共性。也就是说，艺术典型更加独特，也更加普遍，它是艺术形象的凝练与升华。典型性是在真实性的基础上对艺术形象提出的更高要求。客观存在是对整个艺术形象的要求，也是对艺术形象中的人物、环境、情节、细节、情感等因素的要求。只有那些优秀的作家、艺术家，才能在自己的作品中创造出具有不朽生命力的典型形象来，这些典型必定具有个性鲜明的艺术独创性，往往又都非常深刻地揭示出社会生活的本质和意义来。

二、艺术的主体性

艺术是体现民族精神面貌、文化发展水平以及社会现状的文化载体。艺术是在人类长期的社会实践中产生的，是集中体现人类文化的载体，"艺术来源于生活、高于生活"。艺术反映的是社会生活，但是并不是简单的对社会生活的模仿，而是通过主体加工实现了创造性与创新性，融合了创造者的文化水平、审美修养、生活感悟以及艺术实践功底等，所以主体性是艺术的主要特征之一。

首先，艺术创作具有主体性特点。艺术创作并不是基于社会的发展而自动形成的，其必须要以人作为创作主体，通过人的加工创造展现出符合时代发展的艺术作品。艺术来源于社会生活，只

有经过艺术家的长时间积累，在社会中找到创作灵感，才能将抽象的社会价值观转化为以各种艺术活动展现的方式。当然艺术创作属于精神生产，体现的是创造性劳动，因此艺术创作主体性集中表现在艺术创作者的创作具有主观性与客观性的统一。主观性是针对艺术创作者的主观形态而言的，艺术形式各不相同，但是其本质无不体现着创作主体的精神意识形态和社会主流价值。艺术创作者开展艺术创作必须要立足于社会主流形态的基础上，并且要融合自己的审美情感，体现个人主观色彩与艺术追求，让艺术作品充分体现自己的艺术风格。客观性是艺术创作者必须要真实地生活在当下的社会中，只有深刻理解当下的生活，才能在生活中找到创作灵感，才能将浩瀚的生活素材通过加工、提炼，应用到艺术作品中。

其次，艺术作品具有主体性特点。艺术作品之所以受欢迎，尤其是优秀的艺术作品之所以被越来越多的人追捧，其根本原因在于艺术作品的主体性。艺术作品是艺术生产的产物，是社会主流思想的集中体现，它们凝聚着艺术家对社会生活的深刻理解，是艺术家个人思维的集中体现，因此历史上优秀的艺术作品都是独一无二的。艺术作品的主体性特点是区别艺术生产和物质生产的重要标准。物质生产具有标准化的生产模式，例如通过现代生产线可以生产出一模一样的产品，而艺术生产即使针对相同的范畴，也会创造出不同思想的艺术作品，因为艺术作品融入了创作主体的个性思维，具有创造性与创新性。比如我们欣赏歌曲《塞北的雪》时，不同的演唱者会表演出不同的风格和情调；又如北宋著名画家文同与清代著名画家郑板桥同样是画竹，但是对于竹的绘画思维不同，于是形成了两种截然不同的风格。

最后，艺术欣赏具有主体性的特点。在艺术欣赏活动中，欣赏主体和艺术作品之间，是一种相互作用的关系。一方面，艺术作品总是引导着欣赏者向作品所规定的艺术境界运动，另一方面，欣赏主体又总是按照自己的审美理想和审美感受能力来改造和加工艺术作品中的艺术形象。总之，艺术欣赏的本质就是一种审美的

再创造。在艺术欣赏方面，每个人基于不同的知识背景、审美角度以及道德修养，对于艺术作品的欣赏角度也就不同，例如对于《红楼梦》，经学家看到的是《易》，道学家看到的是淫。由此可见，不同的欣赏者对于同一作品的看法是不同的。产生艺术欣赏主体性的原因，是由于欣赏主体与艺术作品之间存在的审美主客体关系，欣赏主体必须要以艺术作品的存在为前提，在欣赏作品的过程中，调动视觉、听觉等感官器官，并将自己对艺术的认识、感觉融入艺术欣赏的每一个细节中，是欣赏者与艺术作品逐渐融合的过程。

三、艺术的审美性

审美性是艺术的重要特征。从艺术生产的角度分析，艺术作品必须经过人类实践活动产生，要具有审美价值，符合大众的审美观。上述两个基本要素也是区别艺术作品与非艺术作品的标准。

艺术的审美性是人类审美意识的集中体现。就审美对象来说，自然美与艺术美都属于美学范畴。自然美是大自然赋予的物质形态，例如泰山的雄伟、黄山的奇特以及渤海的广阔等都属于自然美。艺术美与自然美有着本质的区别，艺术美是经过人类加工创作而产生的，是创作者对社会生活本质的认识，属于精神升华的具体体现。然而，并不是人类一切凝聚了劳动和智慧的创造物都可以称为艺术品。只有那些能够给人以精神上的愉悦和快感，也就是具有审美价值或审美性的人类创造物，才能称之为艺术品。比如我们听一首乐曲，看一幅绘画，读一本小说，看一部影片，会从中感受到一种精神上的愉悦和快感，这便是获得了一种审美享受。

艺术的审美性集中体现了人类的审美意识。审美意识的产生和发展，离不开人类的社会实践。在漫长的历史发展过程中，人类的创作终于完成了由实用向审美的过渡。艺术也正是在这一进化历程中产生，成为人类审美活动的最高形式。艺术美作为现实的反映形态，是艺术家创造性劳动的产物，它比现实生活中的美更加集中、更加典型，能够更加充分地满足人们的审美需要。与此

同时，艺术又是人类审美意识物质形态化的表现。

艺术的审美性是真、善、美的结晶。艺术作品必须要通过欣赏者的直观感受进行欣赏，通过欣赏，艺术作品中的真、善、美才得以彰显。艺术作品的真、善、美具体体现在以下几个方面。

（1）真，即真实性，也就是在艺术作品中要将生活中真实的事物或客观的规律通过典型的形象展现出来，实现"来源于生活，高于生活"的目的。真实性是艺术创作的首要要素，一方面要保证艺术创作对象的真实性，必须要以社会真实现象作为素材，在此基础上进行深加工；另一方面，艺术作品要符合当前的社会文化，反映生活状态。

（2）善，即艺术作品必须要具有健康的引导性，艺术作品的内容要积极健康，达到引导鼓励人的作用。"善"是社会主义核心价值观体系下对艺术作品的基本要求。如果艺术作品脱离群众，忽视社会健康方向的引导作用，艺术作品也就谈不上具有社会功能和艺术价值。

（3）美，也就是要求艺术作品无论是内容还是形式都要具有美学意义。美是艺术作品的最高要求，也是实现艺术作品内在价值的最高境界，在真、善的基础上实现美，发挥审美的效应，满足审美的要求。当然，美并不仅仅是形式上的美，也包括内涵的美。

艺术的审美性是内容美与形式美的统一。艺术作品的内容主要包括题材、主题、人物、情节以及环境等要素。艺术作品所要表达的内容，是由创作者对社会生活本质的认知、情感领悟而产生的一种意识飞跃的形式显现。创作者的创作依赖于创作激情、创作灵感。"灵感"是创作者对社会生活的本质认识，是创作者从审美的角度对事物情感审视后的感悟与理解，也是由感性认知到理性认知的飞跃。

任何一部优秀的艺术作品都具有优美的内容，能够使人们产生情感的共鸣与互动。除内容美外，形式美也是艺术不可或缺的一部分，是内容的载体和外包装，内容美必须要通过形式美表现出来。艺术作品的形式美是吸引欣赏者的第一要素。艺术作品的形式美

包括内在形式美和外在形式美。内在形式美主要是通过艺术作品的内容表现、结构方式体现出来的，例如舞蹈的布局结构、情节发展以及表现角度等都属于内在美。外在形式美则是通过艺术作品展现给欣赏者的手段来体现，例如舞蹈动作的编排、音乐的渲染以及意境的追求等。

第二章

艺术的起源

第一节 关于艺术起源的几种观点

关于艺术的起源，历史上有许多不同的观点，这些观点也许有这样或那样的局限性，其中有几种如下文所述。

一、艺术起源于"模仿"

"模仿说"认为艺术起源于人类对自然的模仿，这是最早的艺术起源学说，主要代表人是两千多年前古希腊哲学家德谟克利特和亚里士多德，他们认为模仿是人类的本能，大多数艺术都是模仿。鲁迅认为，"画在西班牙的阿尔塔米拉洞里的野牛，是有名的原始人的遗迹，许多艺术史家说，这正是'为艺术而艺术'，原始人画着玩玩的。但这解释未免过于'摩登'，因为原始人没有 19 世纪的文艺家那么有闲，他画一只牛，是有缘故的，为的是关于野牛，或者是猎取野牛，禁咒野牛的事"。

关于艺术起源于"模仿"的观点，有一定的合理性。西班牙阿尔塔米拉洞穴中发现的史前壁画上，有 20 多个旧石器时代动物的形象，其中包括野牛、野猪、母鹿等，这些动物形象被画得栩栩如生，有正在奔跑的，有已经受伤了的，也有被追赶而陷于绝境的……这很明显是对大自然中动物多种形态面貌的模仿和描述。在中国古代，人们认为音乐也是对大自然中声音的模仿，如《管子·地员》中就说，"凡听徵，如负猪豕，觉而骇。凡听羽，如鸣马在野。凡听宫，如牛鸣窌中。凡听商，如离群羊。凡听角，如雉登木以鸣，音疾以清。"关于最原始的艺术本身，"模仿"确实是十分重要的一个途径，这种说法肯定了艺术来源于客观的自然界和社会现实，其中包含着朴素唯物主义的观点。

"模仿说"只是触及了事物的表面，而没有揭示事物的本质。在生产力如此低下的情况下，原始人花费如此多的精力去绘制野牛、野猪，绝不是为了单纯的模仿而模仿。对于原始艺术来说，

"模仿"更多是一种手段，而不是目的。此外，这种说法还把"模仿"归结于人的本性，没有找到"模仿"背后的创作意图，因此，未能说明艺术产生的根本原因。

二、艺术起源于"游戏"

此观点的代表人物是 18 世纪德国哲学家席勒和 19 世纪英国哲学家斯宾塞，他们的观点被称为"席勒－斯宾塞理论"。这种观点认为艺术活动或审美活动来源于人类参与游戏的本能，主要体现在两个方面，其一是人们充沛的精力，其二是人们将这种充沛的精力放在达不到实际效果、也不产生功利目的的运动中去，体现为一种自由的"游戏"。席勒在他著名的《美育书简》中指出，人的"感情冲动"和"理性冲动"，必须通过"游戏冲动"才能有机地协调起来。他认为，人在现实生活中，既要受自然力量和物质需要的强迫，又要受理性法则的种种约束的强迫，是不自由的，也就是说，只有通过"游戏"，人才能实现物质与精神、感性与理性的和谐统一。因此，人总是想利用自己过剩的精力，来创造一个自由的天地。席勒以动物为例来说明"游戏"是与生俱来的本能，他说："当狮子不为饥饿所迫，无须和其他野兽搏斗时，它旺盛的精力就在这无目的的使用中得到了享受。"席勒认为，人的这种"游戏"本能或冲动，就是艺术创作的动机。在这种无功利、无目的的自由活动中，人的过剩精力得到了发泄，从而获得快乐。

需要注意的是，艺术起源于"游戏"的观点，仅仅从生物学或心理学的角度出发，仍然未能揭示出艺术产生的真正原因。尤其是这种观点把"游戏"看作人和动物共有的本能，更是错误的论断，因为艺术活动与审美活动属于人类社会所专有。事实上，动物的"游戏"可以归结为过剩精力的发泄，而人类的"游戏"则是为了精神需求的满足，二者之间有着本质的区别。人的"游戏"是以使用工具的物质生活活动为基础，并且具有了超越动物性的情感和想象等社会内容，是一种具有符号性的文化活动。正是由于人的社会实践

活动，使得人和动物真正区分开来。而艺术起源于"游戏"的观点脱离了人类的社会实践，所以仍然不能揭示艺术诞生的真正奥秘。

三、艺术起源于"表现"

19 世纪后期以来，艺术起源于"表现"的观点在西方文艺界具有较大的影响。西方现代主义文艺思潮的主要理论基础，就是强调艺术应当"表现自我"，表现了这种观点的巨大影响力。

首次系统地以理论方式提出这种观点的是意大利美学家克罗齐，其美学思想核心是"直觉即表现"说。英国史学家科林伍德对克罗齐的"表现说"作了进一步阐述，认为艺术不是再现和模仿，更不是单纯的游戏，只有表现情感的艺术才是"真正的艺术"，艺术就是艺术家的主观想象和情感的表现。毫无疑问，艺术确实要表现情感，艺术家确实是通过自己的作品向他人、向社会表现自己的思想和情感。但是，把艺术的起源归结于为"表现"，脱离了原始社会生产力低下的实际情况，仍然把现象当做本质，把结果当作原因，同样不能科学地阐述艺术的起源问题。

四、艺术起源于"巫术"

此种观点的代表人物是英国著名人类学家爱德华·泰勒。他在《原始文化》一书中，最早提出艺术起源于"巫术"的理论主张。他认为，原始人思维的方式同现代人有很大的不同，对原始人来说，周围的世界异常陌生和神秘，令人敬畏。原始人思维的最主要特点是万物有灵，山川草木、鸟兽虫鱼，在原始人看来都是有灵的，并且都可以与人交感。英国著名人类学家弗雷泽认为，原始部落的一切风俗、仪式和信仰，都起源于交感巫术，人类最早是想用巫术去控制神秘的自然界，显然是办不到的，于是，人类又创立了宗教来求得神的恩惠。当宗教在现实中也被证明是无效时，人

类才逐渐创立了各门科学，以此来揭示自然界的奥秘。

艺术的产生最初确实是与巫术有密切联系的，但艺术起源于"巫术"的理论却并不准确，"巫术说"认为，原始艺术是一种巫术活动的产物，目的是为了祈求狩猎活动的成功，是为了表达原始人求生的美好愿望而产生的。这一观点有一定的合理性，但是只看到了人们的思想动机，而没有揭示物质资料的生产方式对艺术的重大影响和作用，有很大的片面性。因此，艺术的起源最终还是应当归结于人类的社会实践活动。

五、艺术起源于"劳动"

中华人民共和国成立以来，在我国文艺理论界占据主导地位的观点，是认为艺术起源于生产劳动。

在欧洲大陆，自从 19 世纪末以来，在民族学家与艺术史学家中，艺术起源于"劳动"的观点就广为流传。希尔恩在《艺术的起源》中就曾经列出专章来论述艺术与劳动的关系。俄国的普列汉诺夫在 1900 年完成了专著《没有地址的信》，通过对原始音乐、原始舞蹈、原始绘画的分析，以大量人类学、人种学、民族学和民俗学的文献为依据，系统地论述了艺术的起源及其发展问题，并且得出了艺术产生于"劳动"的结论。普列汉诺夫明确表示赞同毕歌尔的看法："在其发展的最初阶段上，劳动、音乐和诗歌是极其紧密地互相联系着，然而这三位一体的基本组成部分是劳动，其余的组成部分只有从属的意义。"普列汉诺夫进一步指出，"劳动先于艺术，总之，人最初是从功利观点来观察事物和现象，只是后来才站到审美的观点上来看待它们。"

艺术起源的问题和人类起源的问题紧密联系在一起，因为只有人类才有艺术，探讨艺术的起源，实质上就是探索早期人类为什么创造艺术和他们怎样创造了艺术。

考古材料证明，人类文明已有了 300 万年以上的历史，但是，人类的历史和整个地球漫长的历史相比是微不足道的。如果把地球

从形成之时起直到现在的漫长历史比作一个昼夜的话，人类在地球上的出现，只不过是这一个昼夜24小时的最后3分钟。考古学和人类学的研究，以及近百年来世界各地所发现的古人类化石和石器时代的遗物，都不断证明劳动在从猿到人进化过程中的重要意义。恩格斯指出："首先是劳动，然后是语言和劳动一起，成了两个最主要的推动力，在它们的影响下，猿的脑髓就逐渐地变成了人的脑髓。"正是由于劳动，才使人从自然界分离出来，形成了与动物不同的生存方式。物质生产劳动是人类最基本的实践活动，原始人经过了数百万年的劳动实践，才逐渐锻炼出灵巧的双手和高度发达的头脑，形成了人的各种感觉器官，形成了人所特有的感觉能力和思维能力，并且逐渐形成了相互之间表达思想感情的语言。正如恩格斯所指出的，劳动"是整个人类生活的第一个基本条件，而且达到这样的程度，以致我们在某种意义上不得不说：劳动创造了人本身"。

劳动创造了人，也为艺术的产生提供了前提。劳动中工具的制造有着特殊的重要意义，它的出现标志着从猿到人过渡阶段的结束，也标志着人类文化的起源。制造工具这一点，充分体现了人类有意识、有目的的活动。从工具造型的演变上可以充分看出人类自由创造的特性，也可以看出实用价值先于审美价值、艺术产生于非艺术的历史演化过程。考古学家发现，在距今50万年前的旧石器时代，中国猿人居住的周口店山洞口，遗存下来的基本上都是十分粗糙的打制石器，在外形上和天然石块的差别并不明显。但无论这些石器多么粗糙，作为早期人类的工具，它们已体现出人类自觉的、有意识、有目的的创造活动。在距今5000年前的新石器时代，西安半坡村出土的石器，都是比较精致的磨制石器，常见的有斧、凿、锛等，这些磨制石器不但提高了实用效能，而且在造型上具有了对称均匀、方圆变化等美的特征。这些感性形式的出现在审美的发展历程中具有重要的意义。特别是山东大汶口出土的新石器时代晚期的玉斧，更具有明显的审美特性，它不但加工精致、造型美观，而且这些美的感性形式具有了更多的独立意义，因为这种玉斧虽然保留了工具的形式，但它主要不是用于生产劳

动，而是一种权力或神力的象征品。陶器的演变也可以说明这一漫长的历史演进过程。最初的陶器是原始人用来盛水和盛粮食的，作为生活用品，制作时首先考虑的是其实用目的。但是到了后来，原始人在制作陶器时自觉地运用形式美的法则，在陶器的制造和装饰上体现出更多的自由创造和想象的成分，如黄河流域的仰韶文化遗址、马家窑等文化遗址出土的彩陶制品，大都有鱼纹、鸟纹、蛙纹、花纹等动植物图形，有的还出现了从生活与自然中提炼概括出来的几何图形的纹饰，表明人类越来越趋向于按照审美的规律来造物。

在生产劳动实践中，人类各种感觉器官与感觉能力也不断发达，开始有能力进行越来越复杂的活动，完成了一个异常漫长的自然身心的"人化"过程，形成了人类的文化心理结构，其中包括人的审美心理结构。例如，原始民族喜欢诸如红色的强烈色调，山顶洞人在他们同伴的尸体旁撒上矿物质红粉，山顶洞人装饰品的穿孔几乎也都是红色，几乎都用赤铁矿染过，虽然这是出于某种原始巫术礼仪的需要，但已表明，红色的感性形式中积淀了社会内容，红色引起的感性愉快中积淀了人的想象和理解。或许原始人从红色想到了与他们生命攸关的火，或许想到了温暖的太阳，或许想到了生命之本的鲜血，反映出主体文化心理结构的形式。所以说，生产劳动实践创造了艺术的主体——人，为艺术的产生创造了前提。

应当承认，虽然物质生产劳动是艺术起源的根本原因，但是，艺术的产生却不能简单地完全归结为劳动。从劳动到艺术的诞生，曾经经历了巫术礼仪、图腾歌舞等中间阶段，并且是一个相当漫长的历史阶段，最后才诞生了纯粹审美意义上的艺术。对于刚刚脱离动物界的原始人来讲，他们的认识能力十分低下，认为许多自然现象都十分神秘，不可理解，可怕的大自然使原始人产生了巨大的恐惧心理和敬畏意识。原始思维的基本原则是"互渗律"，它的核心是"万物有灵"，于是，原始自然宗教便应运而生。考古发现，这种自然宗教普遍地存在于一切原始人之中，不光山顶洞人在同伴尸体撒有红色铁矿粉粒，远在欧洲的尼安德特人墓葬，其遗骸周围同

样撒有红色碎石片，其年代比山顶洞人还早。古人类学家认为，原始人的这种行为，可能表示给死者以温暖，企望死者获得重生，因为他们认为红色是血与生命的代表，是火与温暖的象征。在原始社会中，原始宗教与原始文化是彼此融合的，原始的巫术礼仪、图腾崇拜等，与原始艺术是难以区分的。在原始艺术中，可以发现大量有关原始宗教的痕迹，如法国南部拉塞尔山洞发现了一处有上万年历史的浮雕，刻着一个右手拿着牛角的妇女，艺术史学家和人类学家认为这是表现她在主持某种与狩猎有关的宗教仪式。

毫无疑问，从艺术发生学的观点来看，生产劳动显然是艺术起源的根本原因。但是，艺术起源又是一个十分复杂的问题，它很可能是多因的，而并非单因的；是多元的，而不是单一的。艺术是人类创造的特定精神文化现象，我们应当从多个方面，从更加广泛深入的层面去考察和探究它的根源。

第二节　人类实践与艺术起源的多元决定论

关于艺术的起源说，前文提到了"模仿说""游戏说""巫术说""表现说"以及"劳动说"等几种具有较大影响力的理论。在艺术诞生的最初阶段，艺术可能本来就是由多种多样的因素促成的，因此，在追溯它得以产生的原因时不能不带有多元论的倾向。至于各门原始艺术形式的出现，更是难以归结为某种单一的原因，因而，在艺术的起源问题上，出现多种说法就不奇怪了。

法国结构主义学者阿尔都塞将结构主义符号学与精神分析学结合起来，用于研究马克思主义关于经济基础和上层建筑的理论，用于意识形态批评研究，在西方学术界产生了重要影响。阿尔都塞把克洛德·列维－施特劳斯的结构主义观点用于说明社会的发展，认为社会的发展不是一元决定的，而是多元决定的，并进而

提出了多元决定的辩证法，或者说是结构的辩证法。阿尔都塞在《矛盾与多元决定》中，认为黑格尔的辩证法是一元论（绝对精神），而马克思的辩证法是多元论。在此基础上，阿尔都塞提出了"多元决定论"（Overdetermine），认为任何文化现象的产生，都有多种多样的复杂原因，而不是由一个简单原因造成的。

对于艺术起源这样复杂的问题，恐怕更不能用单一的原因去解释。在原始社会，原始生产劳动、原始宗教（巫术）、原始艺术（图腾歌舞、原始岩画）等，几乎很难区分开来，它们共同组成了原始社会人类的实践活动。原始人类从事的实践活动，可能既是巫术活动，又是艺术活动，同时也具有生产劳动的性质，芬兰艺术史学家 Y. 希尔恩认为，艺术本身就是一种综合性现象，因此，研究艺术的起源必须从社会学、人类学、心理学等多学科相结合的角度，采取综合研究方法，才能真正揭示艺术起源的奥秘。在其代表作《艺术的起源——一个心理学和社会学的探索》一书中，希尔恩从揭示艺术的非审美因素入手，将艺术的发生与人类最基本的生活冲动联系起来进行考察。他认为，导致艺术产生的最基本的人类生活冲动大体上可以分为六类，即知识传达、记忆保存、恋爱与性欲冲动、劳动、战争、巫术等。在此基础上，希尔恩进一步对艺术的起源进行了心理学研究，并且将心理学研究与社会学、人类学研究结合起来，突出了艺术冲动和艺术表现的社会原因及人类学基础，揭示出艺术从非审美的功利性活动逐渐向审美活动过渡的发展历程。尤其是，"他从原始人类生活的不同侧面研究艺术起源，揭示了艺术起源的多重因素，而不是像有些理论家那样仅将其归之为单一因素。这样的做法尽管会使人感到有多元论或折中论之嫌，然而可能更接近真理。因为正如希尔恩所分析的那样，原始人类的诸种基本生活冲动都与原始艺术是紧密地结合在一起的，那么我们有什么理由怀疑，这诸种生活冲动不是促使艺术产生的基本原因呢？"（朱立元主编《现代西方美学史》，1996 年 1 月版，241 页）

我们有理由认为，原始文化、原始生产劳动力、原始宗教、原

始艺术融合在一起，并延续了相当长的一个历史时期。从这种意义上讲，艺术的起源应当是一个相当漫长的历史过程，在这个漫长的历史过程中，原始人类模仿自然的本能（"模仿说"）、表现感情的需要（"表现说"）、游戏的需要（"游戏说"）渗透其中，尤其是对于原始人类来讲更为重要的原始巫术（"巫术说"）与原始生产劳动（"劳动说"），更是在其中发挥了决定性的作用。经过这个漫长的历史过程，人们现在所理解的纯粹意义上的艺术才逐渐独立出来。

事实上，原始的自然宗教和巫术礼仪等，仍然是人类在原始社会这一特定历史时期的实践活动，是人类文化发展的一个必经阶段。由于当时的生产力极端低下，人类的认识能力又十分不发达，使得原始人把巫术礼仪作为认识自然、征服自然的工具。原始人在从事雕刻、绘画、舞蹈时，并不是为了审美，而是如同他们在进行种植、狩猎、采集一样，具有受用和功利的目的，是在从事一种认真的实践活动。所以我们说，艺术产生于非艺术，实用价值先于审美价值，艺术起源于人类社会实践的历史发展之中。

从"艺术"一词含义的历史演变中，也可以看出审美价值与实用目的、艺术产生与物质生产逐渐分化独立的漫长过程。"艺"字原写作"埶""蓺"，在甲骨文中，它是人在种植的形象，象征着劳动技术。拉丁文中的"Ars"和英文中的"Art"，原义也有技术的意思。可见，在东西方，艺术都同样起源于人类的实践活动，尤其是占主导地位的物质生产劳动。无论是对史前艺术的考古分析，还是对现存原始部落艺术活动的分析，都在不同程度上证明了以劳动为前提，以巫术为中介，艺术起源于人类实践活动这一漫长悠久的历史过程。

由于年代久远，史前艺术遗迹保存下来的大多是造型艺术。最早的史前图画和雕刻，主要是一些以粗糙轮廓表现的动物以及一些抽象符号图形的遗存等。19世纪以来，在法国和西班牙等国家发现了不少史前洞穴壁画，如著名的阿尔塔米拉洞穴、拉斯科克斯洞穴等。在这些史前洞穴壁画上已经出现了模仿得非常逼真生动的野牛、野马等动物形象，其中有仰角飞奔的鹿群，有垂死挣扎的野牛，

有受伤奔逃的野马，还有向前俯冲的猛犸象等。有趣的是，有些动物致命的部位如心脏，在画上被特别标明，有的野牛身上带有被射中的箭头，有的野马身上有明显的砍痕。在这些动物形象的旁边还有棍棒刀叉等狩猎工具，并且画有似乎是戴着兽头面具在跳跃的人形。许多艺术史学家从不同侧面对这些洞穴壁画进行解释。有的认为这是原始人在传达如何猎取动物的经验，也有的认为这是原始人利用巫术的禁咒作用来保佑狩猎成功，还有的认为这是表现了原始人猎获这些动物后的喜悦心情。无论如何，有一点是有共识的，即这些史前洞穴壁画必然与原始人的狩猎活动有关。

在原始造型艺术中，还需要特别提到抽象的几何图案。在这个问题上，考古学家和艺术史学家们的意见存在分歧，有的学者认为这些几何纹样源于生产和生活，是对动植物形象的概括和提炼，如普列汉诺夫就曾经引用德国人类学家艾伦莱赫（Paul Ehrenreich）的调查报告说："'所有一切具有几何图形的花样，事实上都是一些非常具体的对象（大部分是动物）简略的、有时候甚至是模拟的图形。'例如，一根波纹的线条，两边画着许多点，就表示这是一条蛇，附有黑角的长菱形就表示是一条鱼……"（《没有地址的信·第四封信》）而有的学者则认为这些几何图形与远古的图腾崇拜有关，他们认为，"主要的几何图形图案花纹可能是由动物图案演化而来的。有代表性的几何纹饰可分为两类：螺旋形纹饰是由鸟纹演化而来的，波浪形的曲线纹和垂幛纹是由蛙纹演变而来的……这两类几何纹饰划分得这么清楚，大概是当时不同氏族部落的图腾标志。"（中国科学院考古研究所《西安半坡》，文物出版社，1963 年版，185 页）但是，有一点可以肯定，这些抽象的几何图形不论是用来作为器物的装饰，还是用来作为神圣的图腾标志，都是从自然形象如鱼、鸟、蛙、蛇等演变而来的，他们都是人类在长期实践活动中经常接触和熟悉的对象。几何图案的出现同样证明艺术起源于人类的实践活动。

许多艺术史学家认为，舞蹈是原始社会中最重要的艺术，因为在几乎所有现存的原始部落里都可以发现舞蹈占有重要地位，并

且总是和音乐、诗歌不可分割地结合在一起，也就是歌、舞、乐三者融为一体。对于舞蹈的起源，有的理论认为原始社会的舞蹈主要是模仿各种动物的动作和劳动生产的过程。他们以爱斯基摩人狩猎海豹的舞蹈为例，在这个原始狩猎舞蹈中，爱斯基摩人模仿海豹的一切动作，悄悄接近海豹后才发起突然攻击，捕获猎物。这种理论认为，原始舞蹈虽然带有一定的游戏和娱乐的性质，但主要还是源于原始人的劳动生活和生产斗争。更多的理论则认为，原始舞蹈主要是与祈祷祭祀或图腾崇拜有关。研究表明，世界各地的许多原始狩猎民族，在狩猎之前或狩猎之后，往往都要举行隆重的祭祀仪式，以这种巫术礼仪的方式来预祝或庆祝狩猎的成功。"甚至在农耕部族那里，巫术的舞蹈也依然存在。正如模仿狩猎的舞蹈被认为会有助于狩猎的成功一样，原始人也相信他们的舞蹈能鼓舞植物的生长。人类学家们在这一方面提供了一个极为生动的说明：'例如，灌溉庄稼是真正使其成长；但是，野蛮人却不了解这一点，他错误地相信他的舞蹈会在庄稼中鼓舞起一种竞相争高的精神，并且诱使庄稼长得像他跳得那样高，于是，他就在靠近庄稼的地方跳舞。'"（朱狄《艺术的起源》，中国社会科学出版社，1982年版，241页）

大量资料也表明，原始歌舞确实和原始人类的巫术崇拜活动有关。1973年，青海大通县孙家寨出土的"舞蹈纹彩陶盆"的口沿一圈，画着三组（每组五人）舞蹈者均面向右前方手拉手在跳舞的形象，情绪热烈、动作优美，描绘也十分逼真。陶盆上的这些原始舞蹈者，头戴发辫似的饰物，下体有反方向尾巴似的"兽尾"。有的研究者认为，狩猎者在原始舞蹈中扮成野兽，期望通过舞蹈禁咒野兽，获得狩猎的成功。另一些专家则认为这是一个表现原始人生殖繁衍的舞蹈。我国先秦时期的典籍《尚书》记载："击石拊石，百兽率舞"，就是指远古时期的人们在巫术及祭祀礼仪中敲击着石头伴奏，化装成各种野兽的形象在跳舞。法国著名"三兄弟"史前洞穴中，人们发现洞穴壁画上有一个男性舞蹈者的形象，身上披着兽皮，头上戴着鹿角，腰上缠着长须和马尾，作舞蹈状，显

然也是用舞蹈来显示狩猎中巫师的作用和图腾活动中祈祷的功能。

原始社会的音乐也来自实践。在狩猎时代，原始人的生产生活活动及其产品的主要内容就是狩猎活动和猎获的动物，因而，最早的乐器往往都是用兽骨兽皮制成。迄今为止所发现的我国最早的乐器，是浙江余姚河姆渡遗址出土的距今约 7000 年的骨哨，在这里出土的骨哨约有 160 把，都是用禽兽肢骨制成的。迄今为止所发现的世界上最早的乐器，被认为是在乌克兰境内出土的 6 支由长毛象骨骼制成的不同乐器，每支都能发出不同的声音。这说明音乐的产生和原始社会人类的实践活动分不开。

神话常被当作是文学最早的源头。原始神话普遍存在于世界各民族和各地区。神话的出现，一方面是由于原始社会中人们面对神秘的大自然，深深感到自己无能为力；另一方面，在原始思维中，远古人类又认为通过某种神秘的力量，可以征服恐怖的大自然。神话传说最鲜明地体现出原始思维、原始宗教、原始艺术互相融合的特征。中国远古神话中的燧人钻木取火、盘古开天辟地、女娲补天、夸父逐日，以及古希腊很多神话故事，都充分说明了早期人类只能借助想象力去解释周围的一切自然现象，并且试图通过想象力去征服自然界。

综上所述，从艺术起源的多元决定论中，我们可以清楚地看到，艺术的产生经历了一个由实用到审美、以巫术为中介、以劳动为前提的漫长历史发展过程，其中也渗透着人类模仿的需要、表现的冲动和游戏的本能。艺术的产生虽然是多元决定的，但是，"巫术说"与"劳动说"更为重要。从根本上讲，艺术的起源最终应归结为人类的实践活动。事实上，巫术在原始社会中同样是人类的一种实践活动，对于原始人来说，巫术具有特殊的实用性，他们甚至认为巫术的作用远大于工具，拥有巨大的威力。原始社会中的这种巫术礼仪活动，同原始人采集、狩猎等生产活动以及社会群体交往活动融合在一起，形成了渗透到物质领域和精神领域各个方面的原始文化。正是在这种原始文化的土壤上，艺术才得以产生和发展起来。

第三章

艺术的功能
与
艺术教育

第一节 艺术的社会功能

如前所述，艺术是一种特殊的社会意识形态，艺术生产是一种特殊的精神生产，艺术作品具有独特的审美价值。虽然艺术对社会生活有着多方面的作用和影响，但归根结底，艺术生产是通过创造具有审美价值的艺术作品来满足人的审美需要的。艺术的具体社会功能有许多种，但主要的是审美认知作用、审美教育作用、审美娱乐作用这三种功能。

一、审美认知作用

艺术的审美认知作用，主要是指人们通过艺术鉴赏活动，可以更加深刻地认识自然、认识社会、认识历史、认识人生。早在

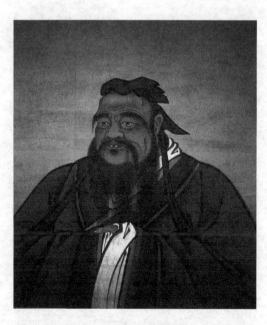

❮ 图3-1 孔子（公元前551~前479）

两千多年前，孔子（如图3-1所示）就说过，"诗，可以兴，可以观，可以群，可以怨。迩之事父，远之事君。多识于鸟兽草木之名。"孔子这段话，除了强调艺术为维护儒家的政治、伦理道德服务外，也指出了艺术具有两方面的认识作用：一方面是艺术"可以观"风俗之盛衰，具有认识社会、历史的作用；另一方面是"多识于鸟兽草木之名"，也就是艺术还具有认识自然现象、增长多方面知识的作用。艺术对于社会、历史、人生具有审

美认知作用，对于大至天体、小至细胞的自然现象，艺术也同样具有审美认知作用。

二、审美教育作用

审美教育就是通过优秀的艺术作品让人们得到真、善、美的熏陶和感染，思想上受到启迪，实践上找到榜样，认识上得到提高，在潜移默化的作用下，使人们的思想、感情、理想、追求发生深刻的变化，引导人们正确地理解和认识生活，树立正确的人生观和世界观。审美教育的功能非常广泛，大到世界观、历史观，小到生活琐事，都可以进行审美教育。

1. 以情感人

艺术审美教育作用的第一个特点是"以情感人"。"以情感人"教育方式是艺术教育的显著特征，通过两个方面实现：一是通过艺术创作者的个人情感感染教育他人，艺术作品中被赋予创作者的个人情感，通过艺术作品将个人情感得以传播与宣泄，例如阿炳创作的《二泉映月》是对阿炳个人身世的真实写照，流露出凄婉、悲愤之情以及对美好生活的憧憬；二是艺术作品欣赏者通过欣赏艺术作品受到心灵的启迪，从而感同身受。欣赏者在艺术欣赏过程中经常会受到艺术作品的感染，根据艺术作品流露的情感引发自己内心情绪的波动。俄国大作家列夫·托尔斯泰在莫斯科音乐学院为他举办的专场音乐会上，听了柴可夫斯基的 D 大调弦乐四重奏的第二乐章，即《如歌的行板》后，感动得流下了眼泪，托尔斯泰从这首乐曲中，接触到忍受苦难人民的灵魂深处。

2. 潜移默化

艺术审美教育作用的第二个特点是"潜移默化"。人们欣赏艺术作品、了解艺术"生命"的过程也是自我认知提升的过程，尤

其是优秀的艺术作品，会在欣赏者毫无"戒备"的情况下将其感染，使欣赏者获悉艺术作品的气息。艺术作品对欣赏主体的潜移默化更多体现在思想情感和精神面貌两个方面。法国美学家维隆认为艺术就是情感的表述，通过艺术可以唤起民众的意识。以爱国主义诗词为例，从屈原《离骚》中"路漫漫其修远兮，吾将上下而求索"，到北朝民歌《木兰诗》中"万里赴戎机，关山度若飞"；从唐代诗人高适《燕歌行》中"汉家烟尘在东北，汉将辞家破残贼"，到杜甫《春望》"国破山河在，城春草木深"；从南宋诗人陆游《示儿》中"王师北定中原日，家祭无忘告乃翁"，到文天祥《正气歌》中"当其贯日月，生死安足论"，强烈的感染力和冲击力，确实是其他社会意识形态所达不到的。在艺术作品这种长期潜移默化作用下而形成的思想情操，具有更强的稳固性和延续性，常常成为人生观、世界观中最核心的组成部分。

三、审美娱乐作用

艺术来源于生活，艺术存在的主要作用就是通过艺术欣赏让人们的审美得到满足，获得精神享受和审美愉悦。俗话说，"笑一笑，十年少"，发挥艺术作品的娱乐功能是体现艺术价值的重要途径，艺术作为一种特殊的精神产品，正是因为它能给人们带来审美的愉悦和心理的快感。古罗马美学家贺拉斯提出，艺术应当寓教于乐，既劝谕欣赏者，又使其喜爱。中国西汉时期的艺术理论著作《乐记》提出了"乐者乐也"的主张，认为艺术（包括音乐）应当使人们得到快乐。

艺术的审美娱乐功能还体现在为人们提供了积极的休息方式，从而让人们更好地投入到新的工作中。随着社会生活节奏的加快，人们的生活工作压力越来越大，艺术作品则为人们提供了新的休息娱乐的方式。另外，随着人类亚健康疾病的蔓延，艺术作为亚健康治疗手段也被社会所认可。自20世纪50年代以来，音乐疗法逐渐引起各国医学界和音乐工作者的兴趣和重视，美国、英国等国家先后创办了多种音乐医疗刊物，运用音乐手段来治疗某些

疾病，并进行了一系列研究工作。美国某些高等院校还专门设立了艺术疗法的学位。西方现代和当代心理学的许多流派，都十分重视艺术对欣赏者深层心理的宣泄作用或净化作用，他们认为人们在现实生活中受到的压抑或无法实现的情绪、愿望、期待、理想，可以通过艺术创造的想象世界或梦幻世界得到完成和满足。

第二节　艺术教育

　　学术界对艺术教育的概念是从狭义和广义两个维度来定义的。狭义的艺术教育是专业院校实施的一种教育模式，是为培养专业艺术人才所进行的艺术理论和实践教育；广义的艺术教育是一种大众教育，强调普及艺术的基本知识和基本原理，使人们通过欣赏艺术作品、参与艺术活动，从而提高审美修养和艺术鉴赏力。艺术教育有着其他教育所不能替代的独特性，从艺术中人们可以得到有关自身和世界的知识、信仰和价值，这些知识和观点是其他任何学科不能提供和替代的，因此，艺术教育是素质教育中必不可少的重要组成部分，它对实施素质教育起着重要作用。

一、美育与艺术教育

　　美育又称审美教育，美感教育，作为一种现实的教育活动和方式，借助自然美、社会美和艺术美，培养人们正确的审美观、高尚的道德情操和感受美、鉴赏美、创造美的能力。关于美育理论的形成，在中西方都经过了一个较长的历史发展阶段。

　　在西方，古希腊人已开始用史诗、戏剧、音乐、雕塑等不同艺术形式实施艺术教育，哲学家柏拉图和亚里士多德等人的政治学

理论中都包含了丰富的审美教育思想。而关于美育理论体系的建立和美育概念，则是由18世纪德国剧作家、诗人席勒在其《美育书简》中首先提出来的，他将审美活动定义为"人性"的自由解放与发展，开创了"人的全面发展"和"审美的生存"的新人文精神的重铸之路，推动了美育理论和实践的突飞猛进。席勒认为，近代大工业社会造成了矛盾和人性的分裂，近代社会严密的分工和职业的区别，不仅使社会和个人之间产生了严重的分裂，而且使个人本身也产生了人性的分裂。近代人在物质和精神、现实和理想、客观和主观等方面都是分裂的，已经不再像古希腊人那样处于完美和和谐的状态了。因此，席勒极力主张通过审美教育来克服人性的分裂。席勒认为，人身上有两种相反的要求，可以叫作"冲动"：一个是受感性需要所支配的"感性冲动"，另一个是受客观规律限制的"理性冲动"。这两种冲动都是人的天性，完美的人性应当是二者的和谐统一，只不过在近代工业社会中，人性被分裂开了。因此，席勒指出，需要有第三种冲动即"游戏冲动"作为桥梁，将二者有机地统一起来。因为"游戏冲动"是人的一种自由自觉的活动，它既可以克服"感性冲动"从自然必要性方面强加给人的限制，又可以克服"理性冲动"从道德必要性方面强加给人的限制，使人具有真正完美的人性。当然，席勒在这里所说的"游戏"并不是指现实生活中的游戏，而是指与强迫相对立的一种自由自觉的活动，是一种审美的游戏或艺术的游戏。席勒极力主张通过美育来培养理想的人、完美的人、全面和谐发展的人，对后来世界各国的美育理论产生了很大的影响。

在我国，自远古的三皇五帝时代起就留下了"先王之乐"的种种传说，《尚书·尧典》中即有舜命夔"典乐，教胄子"的记载。周代之后，"制礼作乐"更是成为历代统治者治国教民的一件大事，而包含着文学和艺术教育在内的"六艺之教"（礼、乐、射、御、书、数）也成为中国古代教育的重要内容，一直影响着中国美育思想的发展。到20世纪初，美育的概念与观念在中国学术界广泛地传播起来，清代学者王国维从人生论视角出发，把西方哲学、美学

思想与中国古典哲学、美学相融合，形成了独特的美学思想体系，创建了他的美学和美育理论。近代教育家蔡元培先生大力倡导以美育为桥梁的教育方式，提出一系列美育实施的设想，对美育的本质、内容、作用和实施美育的途径做了较系统的阐述和研究，他将中西审美思想结合在一起，形成了自己的美育思想。

在审美教育的形态中，艺术教育是最重要的一种，美育和艺术教育相辅相成，彼此渗透。历史上最早的审美教育就是艺术教育，因为艺术是人类心灵的历史，它最集中地体现特定时代和特定人群的审美意识，是人类审美意识的集中体现，是人与现实审美关系的最高境界。在艺术中既凝聚和物化了人们对世界的审美关系，也保存着按照美的规律改造世界的才能和经验。车尔尼雪夫斯基曾经说过："现实中的，美的事物并不是人人都能随时欣赏的，经过艺术的再现，却是人人都能随时欣赏了"。此话道出了艺术教育可以弥补一般审美教育的缺陷与不足的作用。艺术家为了满足人们的审美需求，根据美的规律创造了艺术，而美育则通过艺术教育的实践得以实现。

二、艺术教育在当代生活中的重要意义

艺术教育承担着开启人的感知力、理解力、想象力、创造力，使人的内心情感和谐发展的重任。通过对优秀艺术作品的欣赏解读，不仅能使人们获得情感愉悦和审美满足，而且能激发人们的创造意识，提高人际交流亲和能力和解决实际问题的能力。特别是科学技术和物质文明高度发展的当代社会，艺术教育对于人们的成长有着重要意义，艺术教育也日益受到重视，艺术教育的实施逐渐得到推广。

艺术教育在提高人的素质教育方面有着其他教育学科不可替代的作用。通过艺术教育，可以培养学生树立正确的审美观念，提高他们的审美能力，激发他们对美的爱好与追求，塑造健全的人格和健康的个性，促使其全面和谐地发展，达到提高思想品德

素质、科学文化素质，使学生身心全面发展的目的。爱因斯坦本人曾说过，在科学领域和艺术领域里对真、善、美的不断追求，照亮了他的生活道路，对艺术的爱好，丰富和培育了他的感知力、想象力和创造力。

艺术是我们生活的一部分，艺术教育更是教育中不可或缺的重要部分。自20世纪60年代以来，世界各国对艺术教育空前重视。在日本，自然科学、社会科学和艺术科学并称三大科学，许多综合性大学都开设了艺术教育方面的课程。在美国，开设各种艺术教育课程的学校达到上千所，教学内容除涉及各门艺术和艺术史外，还涌现出一批新的艺术前沿学科，如艺术心理学、艺术社会学、艺术文化学、艺术管理学、艺术教育学、艺术符号学、比较艺术学、艺术理疗学（如音乐疗法）等。

近年来，我国高等院校的艺术教育也有了相当大的发展，不少综合大学和理工类院校都相继开设了艺术课程，培养全面发展的人才。许多教育行政部门和一些中小学校将艺术教育作为教育教学改革的一项重要任务，促进了学生素质的全面提高。素质教育的实施为学校艺术教育的发展开辟了广阔前景，艺术教育正面临着难得的发展机遇。

三、艺术教育的任务和目标

（1）普及艺术的基本知识，提高人的艺术修养。艺术修养是人的文化修养的重要组成部分，也是人文精神的集中体现。现代、当代社会中的人要想适应社会发展的需要，必须具有较高的艺术修养和文化修养，但是想要具备较高的艺术修养，还需要掌握艺术的基本知识和基本原理，在艺术欣赏中不断提高鉴赏能力和审美能力，把欣赏中的感性经验上升为理性认识。艺术欣赏本身就是一种再创造和再评价，只有欣赏者具有较高的欣赏能力，通晓艺术的基本知识，才能从更高的起点上去欣赏艺术作品，更充分地发挥艺术的审美功用和现实作用。艺术教育正是要提高人的艺

术修养和审美能力，使人们在艺术欣赏活动中真正地、充分地得到艺术的享受。

（2）健全审美心理结构，充分发挥人的想象力和创造力。艺术教育之所以在整个教育中有着特殊地位和作用，就是它可以培育和健全人的审美心理结构，培养人们敏锐的感知力、丰富的想象力和无限的创造力。爱因斯坦认为："想象力比知识更重要，因为知识是有限的，想象力是科学研究中的实在因素。"诺贝尔奖获得者、美国物理学家格拉索在回答"如何才能造就优秀科学家"的问题时，认为包括艺术在内的多方面的学问可以提供广阔的思路，例如多读小说可以帮助人们提高想象力。在艺术创作和艺术欣赏这种自由的精神活动中，人的创造力也得到了充分的发挥。对于艺术欣赏来说，需要欣赏者调动自己的联想、想象、情感等多种审美心理因素，通过体验活动与想象活动，将作品中的艺术形象通过"再创造"的方式变成自己头脑中的艺术形象，欣赏者也通过这种再创造活动获得审美快感，调动和发挥自身的创造能力。

（3）陶冶人的情感，培养完美的人格。艺术教育作为美育的核心内容和主要手段，有目的地引导人们进入充满、渗透着社会理性因素的审美意象中，去感受、领悟和体会艺术所表现的情境，通过以情感人、以情动人的方法，陶冶人的情操，美化人的心灵，使人进入更高的精神境界，成为一个有高尚情操的人。艺术教育对于社会主义精神文明建设，对于全民族精神素质的提高，都有着不容忽视的重要意义。

第四章

艺术创作
与
艺术作品

第一节 关于艺术创作的主体——艺术家

在艺术生产中，艺术家是艺术作品的生产者和创造者。没有艺术家，就没有艺术创作，也就没有艺术作品和艺术鉴赏。因此，我们要了解艺术，了解艺术创作，首先就必须了解作为艺术生产创造主体的艺术家。

作为艺术生产的创造者，艺术家具有许多特点。艺术家与社会生活有着十分密切的联系，社会生活既是艺术创作的源泉和基础，又对艺术家本人产生巨大而深远的影响。艺术家的艺术天才、训练培养所形成的艺术才能以及文化修养，对艺术创作格外重要。

一、艺术家的本质及特征

艺术家是专门从事艺术生产的创造者，应当具备艺术的天赋和艺术的才能，掌握专门的艺术技能和技巧，具有丰富的情感和艺术修养，通过自己的创造性劳动来满足人们特殊的精神需求即审美需求。作为一种特殊的精神生产，艺术生产既不同于其他形式的精神生产，也不同于人类的物质生产，而是具有其独特的规律和特征。

第一，艺术家具有不同的职业分工。艺术形式多样，其生产方式也不同，因此在艺术家总称范畴中，具有各种不同的艺术分工。艺术家既包括以个体劳动方式进行创作的文学作家、雕塑家、画家等，也包括以集体劳动方式进行创作的戏剧艺术和影视艺术的编剧、导演、演员、美工等。不同的艺术形式，其艺术创作的方式是不同的，但艺术家的创作都是以满足公众的欣赏需求为主旨的。

第二，真正的艺术家往往具有为艺术而献身的精神。由于艺术生产是一种自由自觉的精神生产，真正的艺术家通常不会把艺术作为谋生或获取名利的手段，而是将其看作自己毕生的事业和追求，

并为之奉献自己的全部心血和生命。司马迁遭受酷刑后发愤著书，写出了将历史的科学性和文学的优美性巧妙结合在一起的巨著《史记》，在中国文学史上产生了很大的影响，被鲁迅誉为"史家之绝唱，无韵之《离骚》"。曹雪芹晚年在"举家食粥酒常赊""卖画钱来付酒家"的清贫生活中，"披阅十载，增删五次"，才完成了《红楼梦》的创作，正如曹雪芹自己所说："字字看来皆是血，十年辛苦不寻常。"社会责任感和对艺术执着的爱，在艺术创作活动中往往会转化成为强烈真挚的感情，成为艺术家进行创作的内在动力，从这种意义上说，一切伟大的作品都是艺术家的呕心沥血之作。

第三，艺术家要具有敏锐的感觉、丰富的情感和生动的想象力。艺术创作属于特殊的精神生产，艺术创作过程也是艺术家社会实践的过程，是将社会实践感知融入艺术作品中的过程，因此艺术家进行艺术创作，必须要具有丰富的想象力。每个人都具有想象力，然而如何将想象力融合在艺术作品中，是艺术创作的关键，也是艺术家与非艺术家的主要区别。艺术创作还要具有艺术灵感。艺术家创作艺术作品并不像日常工作，按部就班就可以完成创作，而是必须要产生创作灵感，只有具备灵感才能创作出优秀的艺术作品。当然，灵感不是靠主观愿望可以"招之即来"的，而是要将心理现象、自然现象联系在一起，才能保证艺术家有明确的创作内容，才能体现出良好的精神状态。

第四，艺术家要具有"工匠精神"。艺术家要具有卓越的创造能力和鲜明的创作个性，要具有强烈的创新意识。科学技术与文学艺术一样，都离不开创新。离开了创新，科学技术就不能发展；离开了创新，文学艺术就失去了生命力。相比之下，精神生产比物质生产需要更多的创造性，尤其是艺术生产比起其他精神生产来，更需要艺术家将自己独特的艺术风格和创作个性"物化"在自己的艺术作品或艺术形象之中。从本质上说，艺术独特性是艺术生产的一个重要特征，艺术创作是人类一种高级的、特殊的、复杂的精神生产活动，艺术的生命就在于创造和创新，没有创造、

没有创新，就没有艺术。这就意味着艺术家必须不断地超越前人，超越同时代人，不断地超越自己。

第五，艺术家必须要具有专门的艺术技能。具备高超的艺术技能是艺术家的重要特点，也是区别优秀艺术家与非艺术家的重要标准。艺术生产属于特殊的精神生产，虽然灵感与想象力对艺术家非常重要，但是没有过硬的专业技能是难以创作出优秀作品的。例如著名艺术家徐冰说："技术训练让艺术家获得穿透力。"只有在技能上下功夫，才能掌握艺术创作的精髓，才能展现出艺术作品的生命力。

二、艺术家与社会生活

作为艺术创作的主体，艺术家与社会生活有着十分密切的关系。任何艺术作品都是艺术家对于社会生活的能动反映和艺术创造的产物。艺术创作从主客体两方面来看，都与社会生活有着十分密切的关系。从创作客体来讲，社会生活是创作的源泉和基础，艺术创作不能离开客观现实社会生活；从创作主体来讲，艺术家总是属于一定的时代、民族和阶级，艺术创作归根结底受着一定社会生活方式的制约，也与艺术家本人的生活实践与生活经历密不可分。

艺术家对社会生活的观察与感受分为直接体验与间接体验两种情况。直接体验就是艺术家深入到社会实践中，以自身的所见、所闻、所感为创作原材料进行的艺术创作。间接体验就是艺术家借助自己平时的生活积累，以照片、传记以及媒体采访资料等为创作素材进行的艺术创作。一般来讲，在艺术家与社会生活的关系中，直接体验是基本的，是艺术创作的基础；间接体验是必要的，是艺术创作得以拓宽思路的重要因素。

艺术家本人作为创作主体，总是属于一定的民族和时代，他与社会生活有着千丝万缕的联系。因此，艺术家在进行艺术创作时，不仅需要从社会生活中汲取创作的素材和灵感，而且要对社会生

活作出判断和评价，自觉或不自觉地表明自己的倾向和态度，从主观方面也折射和体现出社会生活对其的影响。艺术作品并不是社会生活的简单再现，艺术既是再现，又是表现。艺术世界中的人物形象和诗情画意，都是艺术家人生阅历和生活实践经验的结晶，都透射出艺术家本人的个性。

总之，艺术家与社会生活之间存在内在的必然联系性：一方面，社会生活作为艺术创作客体，为艺术家提供了创作的素材和灵感；另一方面，社会生活又对艺术家的思想情感和创作风格产生深刻的影响。在主客体这两个方面，艺术家都与社会生活结下了不解之缘。

三、艺术家的艺术才能与文化修养

艺术才能，是指艺术家塑造艺术形象的能力，是先天禀赋和后天训练培养相融合而形成的艺术创造力。毋庸讳言，许多杰出的艺术家常常具有超出普通人的艺术天赋和才能。例如奥地利作曲家莫扎特幼年时就显露出非凡的音乐才能，他3岁学弹钢琴，5岁开始作曲，7岁就随父亲和姐姐组成三重奏乐团，到欧洲各国的几十个城市做旅行演出，所到之处都受到当地群众狂热的追捧。莫扎特11岁时就完成了第一部歌剧的创作，13岁时便担任大主教的宫廷乐师。艺术才能虽然同艺术天赋密不可分，但更有赖于后天的刻苦训练和培养，有赖于长期的、艰苦的、勤奋的艺术实践。从某种意义上讲，"天才出于勤奋"这句格言同样适用于艺术家。匈牙利钢琴家李斯特虽然具有超人的天赋，但他的成就与后天的刻苦钻研和勤奋实践有着更直接的联系。李斯特10岁时就到维也纳学习音乐，12岁时只身来到异国他乡的巴黎，准备进入音乐学院接受系统教育，但由于种种原因未能如愿。他后来在巴黎期间，与流亡巴黎的波兰钢琴家肖邦交往，与德国作曲家舒曼通信，注意吸取巴黎各家各派钢琴演奏之所长，并且同当时法国的文学家雨果、乔治·桑等交往密切，从中汲取了不少艺术精华，他还注意从民歌和民间中吸收养料，终于在艺术上取得了突破，形成了

自己独特的风格和流派。

　　艺术生产作为一种特殊的精神生产，除了需要艺术家具有一定的技艺和艺术才能外，还需要艺术家具有一定的文化修养。艺术家的文化修养包括深刻的思想修养、深厚的艺术修养，还包括自然科学和社会科学等多方面的广博知识。

　　艺术家的文化修养同艺术才能的培养一样，需要长期勤奋地学习和实践。达·芬奇之所以能在绘画艺术中取得巨大的成就，除了优越的艺术天赋、刻苦的技巧训练外，同他渊博的科学文化知识也有很大的关系。他到佛罗伦萨后，除了学习绘画的技能技巧外，还向数学家兼天文学家托斯卡内里等人学习数学、透视学、光学、解剖学等多方面的科学文化知识，为他后来的艺术创作奠定了深厚广博的文化基础。艺术家深厚的文化修养，无不来自勤奋的学习、艰苦的探索和不懈的实践。这种学习，包括学习和借鉴前人的经验，也包括学习和借鉴同时代本国和外国艺术家的经验，还包括学习和借鉴其他姊妹艺术的经验，更包括学习哲学、历史、文学、美学、伦理学、心理学、社会学和自然科学等多方面的广博知识。只有这样，才能使艺术家真正具有广博深厚的文化修养。

第二节　艺术创作

一、艺术创作过程

　　艺术创作过程可以分为艺术体验活动、艺术构思活动和艺术传达活动三方面。但是，这种划分只具有相对的意义，事实上这三者并不能完全割裂，只是为了叙述方便，才将这三个方面分开来进行介绍。在艺术构思过程中，艺术家已经考虑到艺术传达和艺术表现的问题了，而在艺术传达过程中，艺术家仍在不断地补充

或修正原来的艺术构思。

1. 艺术体验活动

　　艺术体验活动是以艺术创作最终目的作为依据而进行的社会生活观察与体验。艺术体验活动是艺术创作的准备阶段，也是优秀艺术作品创作的基础。可以说没有一定的生活体验是不能创作出优秀的艺术作品的。例如罗中立的油画《父亲》、曲波的长篇小说《林海雪原》以及根据张贤亮小说改编的电影《牧马人》等作品，都是作者经过长时间的生活经验积累才创作出来的。

　　艺术创作中的题材、主题、人物以及情节等要素都不可能凭空想象，必须要由生活提供，因此艺术体验活动必须要深入生活、深入社会，了解和认识生活。艺术创作的过程是长期的过程，艺术体验活动更是长期的过程。艺术创造者认识事物可能在短短的几个月内就能完成，也可能需要十几年的时间才能完成。艺术体验需要艺术家以自己的全部身心去拥抱生活，这种饱含艺术家情感的切身体验，就是刘勰所讲的"登山则情满于山，观海则意溢于海"，就是杜甫所讲的"感时花溅泪，恨别鸟惊心"。在体验生活的过程中还必须要具有审美的观察能力，善于发现生活中的美。然而，艺术体验活动并不是要求艺术创作者都要参与直接体验，艺术家也可以采用间接的生活材料，例如可以根据照片、新闻等进行艺术创作。

　　深切的生活体验和丰富的感性积累，不仅能为艺术创作奠定雄厚坚实的基础，而且常常成为艺术家从事艺术创造内在的心理动力或诱因，成为一种重要的创作动机。艺术家在观察生活、思考生活、体验生活的过程中，必然有大量的所见、所闻、所知、所感，在脑海里积贮得越来越多，一旦这种体验积累升华到不吐不快的程度，艺术家的创作激情就会像开闸的洪水一样喷涌而出，一发而不可收。

2. 艺术构思活动

　　艺术构思是一种十分复杂的精神活动，它是艺术家在深入观

察、思考和体验生活的基础上，加以选择、加工、提炼、组合，融汇了自己的想象、情感等多种心理因素，从而形成主体和客体统一、现象与本质统一、感性与理性统一的审美意象的脑力劳动。艺术构思的内容包括选择和处理题材，提炼情节，发掘主题、确定主题思想以及选择艺术表现手法和形式。艺术构思就是在艺术家头脑中形成主客体统一的审美意象，而以后的艺术传达活动则是把这种审美意象通过艺术媒介或艺术语言，物态化为可供其他人欣赏的艺术形象。想象在艺术构思活动中具有重要的地位和作用，因为想象具有在原来生活的基础上创造新形象的能力。艺术家们可以凭借想象创造出源于生活并高于生活的艺术世界，描绘出艺术家未曾亲身经历过的事件和未曾亲身接触过的人物。优秀的艺术家在构思时，能够"寂然凝虑，思接千载；悄焉动容，视通万里"，而后"吟咏之间，吐纳珠玉之声；眉睫之前，卷舒风云之色""我才之多少，将与风云并驱矣"。

在艺术构思活动中，除了想象以外，情感也是一个十分重要的心理因素，贯穿于艺术创作的始终。如果说想象是艺术构思的核心，那么情感就是艺术构思的动力。艺术构思活动尽管有感知、理解、联想、想象等多种心理因素，但它们都是在情感的渗透和影响下发挥作用的，在艺术家炽烈的情感动力驱使下，才能形成审美意象，完成艺术构思。

3. 艺术传达活动

艺术创作的最终成果是艺术作品。艺术家的艺术体验和艺术构思，必须通过各种艺术媒介和艺术语言才能形成艺术作品。因此，艺术传达活动在艺术创作中占有重要的地位，离开了艺术传达，再好的体验与构思也得不到表现，无法让其他人欣赏，只能停留在艺术家的头脑之中。作为艺术创作过程的最后一个阶段，艺术传达活动是指艺术家借助一定的物质材料和艺术媒介，运用艺术技巧和艺术手法，将自己在艺术构思活动中形成的审美意象物态化，成为可供其他人欣赏的艺术作品和艺术形象。艺术传达活动作为

一种艺术生产的实践活动，离不开一定的物质材料，如绘画需要纸、笔、墨，雕塑需要大理石、青铜，才能使审美意象物态化，成为客观存在的艺术作品。与此同时，艺术传达活动更离不开一定的艺术媒介或艺术语言，如绘画语言包括色彩、线条，音乐语言包括节奏、旋律，电影语言包括画面、声音、蒙太奇等。由于各门艺术所采用的物质材料和艺术媒介各不相同，因此，各门艺术的艺术传达方式都有各自不同的特点，形成自己特殊的制作方法和表现手法，使得艺术技巧和手法在艺术传达中具有格外重要的意义。艺术传达需要艺术家调动自己的联想、想象、情感等多种心理功能，寻找到独特的艺术传达方式，才能创作出可以跻身世界艺术宝库的作品来。艺术传达活动与艺术体验和艺术构思相互渗透、密不可分。在艺术传达活动中，创意非常重要，是艺术作品成败的关键，古今中外都是如此。比如在唐代著名画家张萱的《虢国夫人游春图》

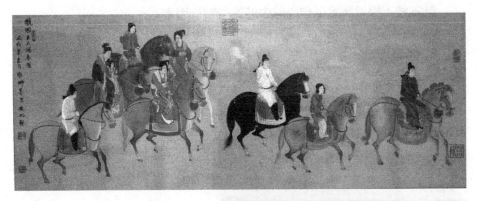

❮ 图4-1 张萱《虢国夫人游春图》

（如图4-1所示）中，人物基本集中在后半部分，两位主角也是在画的后半部分的中间位置，主体突出，在绘画的创意方面有新意。在达·芬奇《最后的晚餐》（如图4-2所示）

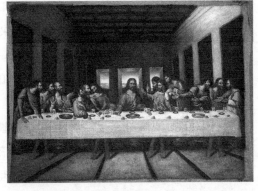

❮ 图4-2 达·芬奇《最后的晚餐》

这幅名作中，蕴含了三个创意：第一，结构上有新意，达·芬奇把画中13人分成5组；第二，画中每个人都有各自的特点和心理特征，其中重点的人物是犹大；第三，达·芬奇在画中把二维的平面画出了三维的空间感，比如画中后方的门窗。

二、艺术创作心理

艺术创作是一项非常复杂的审美创造活动，在艺术体验、艺术构思和艺术传达三个阶段中，每个阶段又有着许多复杂的心理因素在同时发生作用。在艺术创作中，感知、直觉、联想、想象、情感、理性等多种心理形式和谐融合，既有意识活动，又有无意识活动，既以形象思维为主，又离不开抽象思维和灵感思维，它们之间常常构成一种辩证关系。因此，我们要揭示艺术创作的奥秘，就不能不探讨艺术创作心理中的这些辩证因素。

1. 形象思维、抽象思维与灵感思维

艺术创作的过程也是思维补充与丰富的过程，艺术创作思维活动主要包括形象思维、抽象思维以及灵感思维。形象思维是人类能动地认识和反映世界的基本形式之一，也是艺术创作的主要思维方式。抽象思维是运用一定的概念来进行判断、推理和论证的一种思维形式。灵感思维，是在艺术创作活动中，人类大脑皮质高度兴奋时的一种特殊的心理状态和思维形式，它是在一定抽象思维或形象思维的基础上，突如其来地产生出新概念或新意象的顿悟式思维形式。

艺术创作思维三种形式具有不同的作用及特点，如下所述。

（1）形象思维的特点

① 形象思维是反映客观世界的基本形式，形象思维的形成过程离不开感性形象，必须要通过真实的形象补充与丰富。

② 形象思维过程不依靠逻辑推理，而是始终依靠想象、情感等多种心理功能，尤其是想象和联想，是形象思维的主要活动方式，

情感对形象思维也具有特殊的作用。

艺术创作的全过程始终依赖想象、情感等多种心理功能。艺术家的思维方式，主要是形象思维，它离不开艺术家生动的想象和丰富的情感，通过艺术家积极能动的创造活动，发掘出蕴藏在事物中的"美"。在艺术创作中，想象是核心，情感是动力，离开了想象和情感，就没有艺术。

③ 形象思维具有整体性的特点。形象思维讲究布局合理、结构完整以及层次分明，如徐悲鸿在《新七法》中将自己的绘画经验总结为："位置得宜""比例准确"。艺术创作更加强调整体性，从战略性思维角度去看待事物，通过整体去把握事物的内在本质与规律。

艺术创作始终具有整体性的特点，艺术家在创作过程中，总是把生活当成完整的画面，把人物当成完整的形象来进行考察、刻画。在艺术创作中，这种整体性是非常重要的，为了保持艺术作品的整体性，艺术家可以忍痛割爱，删去某些或许称得上精彩的情节和细节。艺术创作是人类高级的、复杂的审美创造活动，以形象思维为主，但同时也离不开抽象思维和灵感思维。

（2）抽象思维的特点

① 抽象性。抽象思维是对意象、直感的想象性的观念，是艺术创作的重要辅助手段，抽象性是艺术传达、表现审美意境的焦点，通过抽象事物概念融入自己的情感，实现艺术创作。

② 非逻辑性。抽象思维不像形象（逻辑）思维那样，对信息的加工一步一步、首尾相接、线性地进行，而是可以调用许多形象性材料，一次性融合在一起形成新的形象，或由一个形象跳跃到另一个形象。它对信息的加工过程不是系列加工，而是平行加工，是平面性或立体性的。它可以使思维主体迅速从整体上把握住问题。抽象思维是或然性或似真性的思维，思维的结果有待于逻辑证明或实践检验。

抽象思维主要应用于哲学、社会科学、自然科学等领域，侧重于理论研究与逻辑推理。但是，如同科学研究中抽象思维常有形

象思维伴随一样，在艺术创作与欣赏中，形象思维也常有抽象思维的伴随。在艺术构思与创造的过程，诸如作品体裁的选择、主题的提炼、结构的安排、人物性格的设计、表现手法的选择等，或多或少都离不开抽象思维活动。文学作品需要通过语言来描述形象，更需要准确地掌握概念的内涵和外延，如王安石把"春风又到江南岸"改为"春风又绿江南岸"，贾岛把"僧推月下门"改为"僧敲月下门"，一字之差，反映出作家在艺术创作中对每个字含义的反复推敲。

（3）灵感思维的特点

① 突发性。灵感是艺术家意象创造中，由于各种心理机制、功能处于高度协调的自由状态而突然生成的一种思维活动的境界。灵感出现呈现出突发性，是非常规出现的。灵感的突发性一方面是在时间上具有突发性，艺术家难以对灵感的产生时间进行控制，灵感不受时间约束；另一方面是在效果上具有突发性，让人意想不到，起到事半功倍的效果。

② 模糊性。灵感的出现时间、机遇等都是难以控制的，灵感的产生往往是闪现式的，而且稍纵即逝，它所产生的新线索、新结果或新结论使人感到模糊不清。要使灵感精确，还必须有形象思维和抽象思维辅佐。灵感思维所表现出的这些特征，从根本上说都是来自其无意识性。形象思维、抽象思维都是有意识地进行的，而灵感思维则是在无意识中进行的，这是它们的根本区别所在。

③ 长期努力积累性。虽然灵感是突发出现的，但其实质上却是艺术家长期努力学习、积极实践的结果。灵感属于精神生产领域，精神活动依赖于实践活动，柴可夫斯基写道："灵感全然不是漂亮地挥着手，而是如犍牛般竭尽全力工作时的状态。"

在艺术创作活动中，形象思维与抽象思维、灵感思维构成了十分复杂的辩证关系，它们彼此渗透、相互影响，共同构成了艺术思维。艺术思维中，形象思维是主体，抽象思维和灵感思维也在发挥积极作用。法国著名作家罗曼·罗兰（如图4-3所示）在创作很多作品时，都有赖于突发的灵感；音乐家肖邦（如图4-4所

 图4-3 罗曼·罗兰（1866~1944）　　 图4-4 肖邦（1810~1849）

示）在赴西欧的途中听到华沙革命失败的消息，巨大的悲痛激发了他的创作灵感，创作了《革命进行曲》。

2. 有意识与无意识

有意识就是人自觉地、理智地反映客观现实的一种心理活动。无意识则是人没有意识到的、不知不觉的、自然而然的一种潜在的本能心理活动。马克思说："人和绵羊不同的地方只是在于他的意识代替了他的本能。"意识对人类的认识和行动起着主导性的作用，意识是人区别于动物的最主要特点。在弗洛伊德的精神分析心理学中，无意识主要是指人的原始冲动和各种本能、欲望，特别是性的欲望。弗洛伊德把人的心理分为意识、前意识和无意识三个部分，认为无意识就是现实中得不到满足的本能冲动和欲望，被意识所压抑着，只能在暗中活动。弗洛伊德把人的全部精神活动比作大海中的一座冰山，意识如同浮在水面上的部分，只是整座冰山的一小部分，无意识犹如藏在水下的大部分冰山，占有主要的地位，科学、宗教、艺术等活动都受到无意识的支配和影响。

艺术生产是一种特殊的精神生产，艺术家通过自己的社会实践，结合个人情感进行艺术创作的过程是具有目的性的，是有意识的，然而，在艺术创作中又确实存在着一些无意识或下意识的活动，这种无意识或下意识常常成为激发顿悟、灵感的契机，也常常成为表演艺术二度创作的最佳瞬间。事实上，无意识或下意识并不神秘，它其实也是人的一种正常心理活动。意识与无意识之间构成了一种辩证的关系。艺术创作是人的一种高级、复杂的创造活动，为什么有时在"梦"和"醉"的情况下，艺术家能突然获得创作灵感呢？这是由于在这种情况下，艺术家的大脑皮层暂时从紧张的创作状态中得到放松，在无意识或下意识的状态下，突破了常规思维的局限和束缚，在无意识向有意识的转化过程中，以异于平时的方式冲破了原来的框架，获得了创造性的飞跃，顿悟或灵感不期而至。事实上，正如我们前面讲到的，这种灵感并不是从天上掉下来的，也不是神的赐予，而是艺术家长期艰苦艺术构思过程的瞬间爆发。在无意识中渗透着意识，在感性中交织着理性，在灵感中凝聚着艺术家孜孜不倦的追求和长期的潜心苦思。

三、艺术风格、艺术流派和艺术思潮

中外艺术史上，凡是杰出的艺术家都有自己鲜明独特的风格。这种风格体现在艺术家的全部创作之中，体现在他的作品的内容与形式等各方面。

同时，中外艺术史上的某一个历史时期里，一批思想倾向、艺术倾向和创作风格相近或相似的艺术家们，又会形成一定的艺术流派。如美术中的巡回展览画派、印象主义画派、野兽主义画派等；音乐中的柏林乐派、威尼斯乐派、意大利乐派等；电影中的先锋派、左岸派、新现实主义派等；舞蹈中的新先锋派、邓尼斯－肖恩舞派，芭蕾舞中的丹麦学派等。

正是由于艺术天地中有着许许多多的艺术风格、艺术流派和艺术思潮，才使得艺术殿堂如此多姿多彩、百花争艳。

1. 艺术风格

　　艺术风格是艺术家在系列作品中呈现出来的主要特征。艺术风格是艺术家成熟的重要标志，国内外优秀的艺术家都具有其独特的艺术风格，通过观看艺术作品可以清晰地了解其艺术风格。例如齐白石的画，很多人一眼就能认出，这就是艺术风格的典型特征。艺术风格是由多种因素相互交叉构成的，它既与艺术家的个人生活阅历有关，也与艺术题材的客观特点分不开，任何一个时期的艺术门类都存在多种多样的艺术风格，艺术风格多样性的形成，有着多方面的原因，主要来自以下几个方面。

　　（1）艺术风格的多样性，首先来自艺术家独特的创作个性。艺术生产是一种特殊的精神生产，艺术家是艺术创作的主体，艺术家的个性、气质、心理以及情感等因素都会影响艺术创作，从而形成独特的艺术风格。例如鲁迅创作的系列小说作品，无不体现鲁迅的革命思想和敢于披露现实的勇气。印象派大师莫奈（如图4-5所示）的创作，就是具有独特的审美追求，进而完成其艺术理想的。

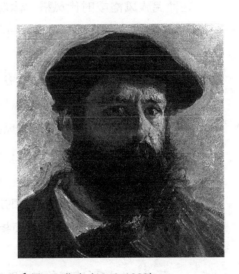

◀ 图4-5 莫奈（1840~1926）

　　（2）艺术风格的多样性与艺术家的生活阅历有关。不同的生活阅历可能会使艺术家对相同事物产生不同的看法，从而呈现出独特的创作个性。也正因为如此，艺术家从艺术体验到艺术构思，直到艺术传达和表现，始终具有自己独特的审美体验、构思方式和表现角度，从而形成自己的艺术风格。

　　（3）艺术风格的多样性来自于审美需求的多样化。艺术创作是艺术创作主体、艺术传达中介以及作品的结合，艺术欣赏主体不同，对于艺术风格的发展也会产生不同的影响。审美需求的多

样化会促使艺术风格的多样性发展。

艺术风格还具有明显的时代特色和民族特色。艺术风格的变化是随着时代的发展而变化的，每个历史时期都会形成一定的主导风格，这种主导风格促使同时期的艺术家的艺术创作朝着同一方向发展，因此呈现出某种程度的一致性。民族特色风格是基于不同民族形成的艺术风格，由于地域、文化背景、经济状况、社会体制以及自然环境不同，艺术呈现的艺术风格也就不同。然而，某个民族的艺术常常具有某些共同的特征，形成艺术的民族风格；某个时代的艺术也常常具有某些相似之处，形成艺术的时代风格。这种民族风格或时代风格，体现出艺术风格的一致性，它与艺术风格的多样性形成了辩证统一的关系，使艺术风格既有多样性，又有一致性。

总之，个人风格、时代风格、民族风格是相互联系、相互渗透的关系。个人风格影响时代风格、民族风格，反过来时代风格、民族风格也会影响和制约个人风格。

2. 艺术流派

艺术流派是在一定的历史时期内，由一批在思想倾向、美学主张、创作方法和表现风格方面相似或相近的艺术家们所形成的艺术派别。

艺术流派的形成有多方面的主客观原因。首先，同一艺术流派的艺术家的思想基本一致，具有共同的话题。例如 19 世纪俄国音乐界的"强力集团"成员基本上都反对封建文化，同情劳动人员，渴望民主、自由的新生活，因此他们形成批判现实主义艺术流派。其次，艺术流派的形成必须具有相似的艺术创作风格。艺术流派的核心是艺术创作手段基本相似，这样才能形成相对稳定的艺术流派。最后，艺术流派与时代特点相关，处于同一时代的艺术家，才会形成艺术风格中的共性，形成具有当时特色的艺术流派，不同的历史环境会产生不同的艺术流派。

从艺术本身来讲，艺术流派的形成与哲学、美学思想有关，当然，

艺术流派的形成还必须要拥有一定数量的艺术家，并且要有代表性的艺术人物。

艺术流派有以下三种类型。

① 由一批具有相同艺术主张的艺术家们自觉结合而形成的艺术流派。他们或者有一定的组织和名称，或者有共同的艺术宣言，甚至与其他艺术流派展开论争，以宣传自己的艺术主张。

② 由一批艺术风格相近或相似的艺术家们，不自觉而形成的艺术流派。这些艺术派别一般没有固定的组织或纲领，也没有共同的艺术宣言，有的是由于某一地区集中了一批艺术风格相近的艺术家，于是自然而然地形成了某一艺术流派。

③ 艺术家们本身并没有形成流派的计划或意愿，甚至自己并未意识到属于某一流派，只是由于艺术风格的相似或相近，被后世人们在艺术鉴赏或艺术批评中，将其归纳为特定的流派。

3. 艺术思潮

艺术思潮是指在一定社会历史条件下，特别是在一定的社会思潮和学术思潮的影响下，艺术领域所发生的具有广泛影响的思想潮流和创作倾向。艺术思潮与艺术流派之间有着密切的关系，但又存在着明显的区别。一般来讲，艺术风格是创作主体独特个性的表现，艺术流派则是风格相近或相似的创作主体的群体化，而艺术思潮却是倡导某种文艺思想的若干个艺术流派所形成的一种艺术潮流。

第三节 艺术作品

一、艺术作品的层次

艺术作品是指艺术生产的成果或产品，它是艺术家运用一定的

物质媒介和艺术语言，通过艺术构思和艺术创作，将头脑中形成的主客观统一的审美意象物态化，由此创造出来的审美鉴赏的对象。

在整个艺术创作活动中，艺术作品处于中心地位与中心环节。一方面，它是艺术家创造性劳动的产物，是艺术生产的产品；另一方面，它又是欣赏者完成艺术鉴赏的基础和起点，是艺术鉴赏的对象。虽然艺术作品是一个完整的有机体，但我们在分析时，可以将其分为三个层次来进行研究，从表层到深层进行全面而深入地理解。

1. 艺术语言

艺术语言是艺术的表现手段，是创作者通过运用独特的物质媒介进行艺术创作，从而使得艺术具有独特的美学特性和艺术特性。纵观各种艺术，都有自己独特的艺术语言。例如绘画艺术的语言就是色彩、线条虚实以及明暗等，音乐的艺术语言则是音高、音程、声调、旋律以及配器等。这些艺术语言，不仅是塑造艺术形象的表现手段，而且本身就具有审美价值。人们在艺术鉴赏活动中，不但欣赏它们塑造出来的艺术形象，同时也在欣赏经过精心构思、富有创造性的艺术语言。艺术语言更重要的作用还是塑造艺术形象，正是艺术语言使艺术家头脑中的审美意象物态化为艺术形象。艺术语言的运用，对塑造艺术形象起着直接的作用，比如电影镜头画面是电影语言的基本元素，有全景、中景、特写、仰拍、俯拍、摇移、蒙太奇等。不同的镜头画面可以塑造出不同的艺术形象，显现出不同的艺术效果。

艺术语言不但可以塑造艺术形象，而且自身也具有审美价值，所以，各个领域的艺术家们都致力于艺术语言的创新与探索。从这种意义上讲，艺术的创新也必然包括艺术语言的创新。

除此之外，艺术语言也是人类艺术思维的工具，各门艺术都有自己独特的艺术语言体系，画家用线条、色彩来构思创作，音乐家用旋律、和声来构思创作，电影艺术家用画面、声音、蒙太奇来构思创作等。从这种意义上讲，对于艺术语言的研究，应当成为美学和艺术学的一项重要内容。

2. 艺术形象

从艺术作品的构成层次来看，人们在欣赏艺术作品时，首先接触到的自然是色彩、线条、声音、文字、画面等外部特征，但它们仅仅是艺术表现的手段，艺术语言和表现手法是为了塑造艺术形象。其主要作用，是将艺术家头脑中主客观统一的审美意象物态化为艺术作品中的艺术形象。从艺术作品的角度来看，艺术形象可以分为视觉形象、听觉形象、文学形象与综合形象，它们既有共性，又有各自的特性。

（1）视觉形象　视觉形象是指由人的眼睛直接感受到的艺术形象，视觉形象的构成材料都是空间性的。例如一幅绘画、一件雕塑、一幅书法作品、一座建筑物、一幅摄影作品，或者一件实用的工艺品，这些艺术作品中的形象都是艺术形象。通过视觉形象，可以给人传达深刻的艺术信息。比如中国美术史上的著名作品——南唐画家顾闳中的《韩熙载夜宴图》（如图 4-6 所示），既给人以视觉上

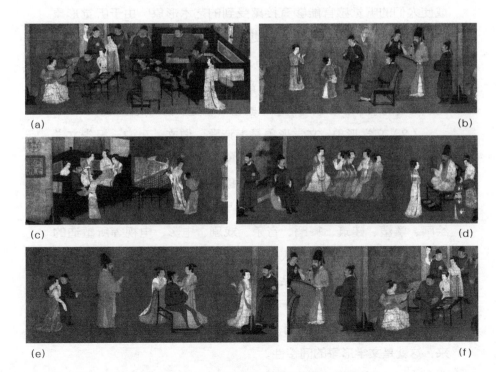

(a)　　(b)　　(c)　　(d)　　(e)　　(f)

<　图 4-6　顾闳中《韩熙载夜宴图》

的享受，又发人深省。南唐后主李煜的一位大臣韩熙载看着南唐政治江河日下，却无力挽回，他痛不欲生，选择了逃避。李煜便命画家顾闳中夜间遣至韩熙载府第，偷看韩熙载行乐的每一个场面，想借图画劝告韩熙载停止夜夜笙歌的放荡生活。《韩熙载夜宴图》形象地反映了韩熙载当时内心的感受，每幅图的细节都表现出他闷闷不乐的心情，通过视觉形象实现传神的美学目标。视觉形象直接作用于欣赏者的视觉感官，因而富有直观性和生动性。有些艺术形象常常带有明显的再现性，如摄影艺术最重要的美学特征之一便是纪实性或再现性，它表现的总是客观存在的事物，摄取的影像与被摄对象的外貌形态几乎完全一致，给人以逼真感。

（2）听觉形象　听觉形象是指由人的耳朵直接感受到的艺术形象，听觉形象的构成材料是时间性的。艺术中的听觉形象主要是指音乐作品形象。音乐作为声音的艺术，有着自己的特点，它通过声音在时间上的流动，再通过有规律的变化与组合，最后构成使人们的听觉感官能够直接感受到的艺术形象。由于听觉形象具有空灵性和抽象性的特点，使得人们在欣赏音乐作品时，主要依靠情感的直观体验来把握音乐形象，也使得音乐形象具有不确定性、多义性和朦胧性，这既是音乐的局限性，也是音乐的长处，为欣赏者的联想、想象与情感体验留下了更多自由的空间。

（3）文学形象　文学形象是指诗歌、散文、小说、报告文学等，依靠语言作为媒介来塑造的形象。文学形象最鲜明的特征是间接性。它不像视觉形象或听觉形象那样可以看得见、听得着、直接感受得到，而是要通过语言的引导，凭借想象来把握艺术形象。绘画、雕塑、建筑、舞蹈、音乐、戏剧、电影、电视等所塑造的艺术形象，都直接作用于人们的感官，通过视觉、听觉和触觉可以直接感受到，但文学作品所塑造的形象，却是人的感官不能直接感受的，它需要读者凭借自身的生活经验，在阅读作品的过程中，通过积极地联想和想象，才会在脑海中呈现出活生生的形象画面来，这就是文学形象的间接性。

（4）综合形象　综合形象是指话剧、戏曲、电影、电视艺术

等综合艺术，其中既有视觉形象、听觉形象，还有文学形象，它们综合成为一个有机的整体，这些门类中的艺术形象，可以统称为综合形象。综合形象有一个与众不同的特点，就是它往往是通过演员在舞台、银幕或荧屏上对剧中人物形象的表演与诠释来展现给观众的，因此，表演艺术在综合形象的塑造中具有十分重要的地位。正因为这样，中外许多著名的表演艺术家，以及他们在舞台上或银幕上所饰演的角色，在广大观众心目中留下了极为深刻的印象，充分体现出综合形象的艺术魅力。与此同时，综合形象还有一个不容忽视的特点，就是它常常是集体创作的结晶，虽然戏剧影视演员在综合形象的创造中具有重要的作用，但同时也离不开各个部门的配合。

艺术形象虽然分为视觉形象、听觉形象、文学形象和综合形象，但它们的基本特征却是相同的。作为艺术反映生活的基本形式，艺术形象是艺术作品的核心。在艺术作品中，艺术语言是为了塑造艺术形象，而艺术意蕴也蕴藏在艺术形象之中。从这种意义上讲，没有艺术形象就没有艺术作品。艺术形象不仅具有具体可感的形象性，而且具有概括性，它把广泛的生活内容概括在形象之中。艺术形象又具有情感性和思想性，在艺术形象中融进了艺术家爱憎悲欢的情感，处处渗透着作者对生活的思考和评价。艺术形象还具有审美意义，它凝聚着艺术家的审美理想和审美情趣，闪耀着艺术创造的光辉，能给欣赏者以美的享受。

3. 艺术意蕴

艺术意蕴是指深藏在艺术作品中内在的含义或意味，常常具有多义性、模糊性和朦胧性，体现为一种哲理、诗情或神韵，通常只可意会，不可言传，需要欣赏者反复体会、细心感悟，它也是文艺作品具有不朽艺术魅力的根本原因。对于艺术意蕴，可以从以下几个方面来理解。

第一，从一定意义上讲，艺术意蕴就是艺术作品蕴藏的文化内涵和人文精神。古今中外优秀的艺术作品，正是因为具有深刻的

艺术意蕴，从而体现出较高的文化品格和艺术价值，产生出经久不衰的艺术魅力。艺术意蕴作为民族文化审美心理的积淀，凝聚着具有民族特色与时代特色的文化内涵。

第二，艺术意蕴就是指艺术作品应当在有限中体现出无限，在偶然中蕴藏着必然，在个别中包含着普遍。优秀的艺术作品总是通过生动感人的艺术形象，传达出深刻的人生哲理或思想内涵。

第三，艺术作品中的这种深层意蕴，有时由于具有多义性和模糊性，不但欣赏者意见不一，有时甚至连艺术家自己也难以言明，从而也传达出大千世界的多样性、复杂性。

第四，艺术作品中的这种意蕴，并不完全是由艺术形象体现出来的主题思想。比起艺术作品的主题思想来，艺术意蕴是一种更加形而上学的概念，它是一种哲理或诗情，是一种艺术境界，即"此中有真意，欲辨已忘言"，只有通过对整个作品的领悟和体味才能把握内在的意蕴。许多情况下，对作品的艺术意蕴的阐释，只能接近，而无法穷尽。

第五，在艺术作品的层次构成中，任何一个作品都必须具有前两个层次，即艺术语言和艺术形象。作为第三个层次的艺术意蕴，并不是每一个艺术作品都必须具有的，某些偏重于娱乐性、功利性或纪实性的作品，常常就不具备这一层次。但是，从总体上讲，正是这三个层次的完美结合，才形成了流传后世的优秀艺术作品。艺术作品的这三个层次具有相对独立的意义，其中每一个层次都有着自身的审美价值，人们在欣赏艺术作品时都会感受到。有的艺术作品可能只有其中某一个层次比较突出，或者有独创的艺术语言，或者有感人的艺术形象，或者有发人深思的艺术意蕴。但是，真正优秀的艺术作品，总是在这三个层次上都卓有成就，并且将这三个层次有机融合为一个整体。从某种意义上讲，这样的作品才是传世不朽的艺术作品。

4. 典型和意境

（1）典型　典型又称典型人物、典型性格或典型形象，是指

艺术作品中塑造得较为成功的人物形象。典型人物形象，是优秀艺术作品的一个显著特征。《水浒传》中勇猛鲁莽、见义勇为的鲁智深，秉性刚烈、性格倔强的武松，脾气暴躁、心地善良的李逵；《三国演义》中足智多谋、料事如神的诸葛亮，狡猾奸诈、欺世盗名的曹操，粗豪威猛、急躁暴烈的张飞；莫里哀讽刺喜剧《伪君子》中伪善卑劣、灵魂丑恶的达尔丢夫；司汤达长篇小说《红与黑》中，性格复杂、不择手段往上爬的于连；巴尔扎克长篇小说《欧也妮·葛朗台》中贪婪成性、狡诈吝啬的老葛朗台；冈察洛夫长篇小说《奥勃洛莫夫》中懒惰成性、不可救药的奥勃洛莫夫……正是这些有血有肉、个性鲜明的人物形象，使得这些优秀作品广为流传，影响深远，具有巨大的艺术感染力和永久的艺术生命力。

艺术典型是普遍性与特殊性的有机统一，又是必然性与偶然性的有机统一。任何艺术典型，都是在鲜明生动的个性中体现出广泛普遍的共性，在独一无二的个别形象中体现出具有普遍性的规律。艺术典型的个性，是指作品中人物形象，不仅有独特的外表、独特的行为、独特的生活习惯，而且有独特的性格、独特的情感、独特的内心世界，也就是说，这个人物形象应当是独一无二，不可复制的。艺术典型不仅在个性中体现出共性，在特殊性中体现出普遍性，而且也在现象中体现出本质，在偶然中体现出必然性。

典型性格或典型人物，必须深刻揭示人物性格内在的矛盾性，真正展现人物性格的丰富性和复杂性，表现人物深邃的灵魂与内心世界，这样的艺术典型，才具有较高的审美价值。艺术作品要想塑造出具有典型意义的人物形象，需要艺术家从生活真实与艺术真实出发，对客观现实生活加以艺术概括，在大量的生活素材中发掘出典型人物的原型，再经过艺术加工和艺术虚构，创作出具有较高典型性的艺术形象来。

（2）意境　意境是中国古典美学传统的一个重要范畴。中国古典诗、画、文、赋、书法、音乐、建筑、戏剧都十分重视意境。意境是艺术中一种情景交融的境界，是艺术中主客观因素的有机统一。意境中既有来自艺术家主观的"情"，又有来自客观现实

升华的"境"，这种"情"和"境"不是分离的，而是有机地融合在一起，境中有情，情中有境。意境是主观情感与客观景物相熔铸的产物，它是情与景、意与境的统一。

意境具有以下三个方面的特点。

第一，"意境"是一种若有若无的朦胧美，是文学艺术欣赏中体会到的一种空灵境界。在中国传统艺术境界里，一般将意境分为虚与实两个部分。心与物、情与景、意与象、神与形等，前者为虚，后者为实。意境"实"的部分存在于画面、文字、乐曲及想象的意象之中；"虚"的部分，即意境重要或本质的部分，则存在于想象和感悟之中。

第二，意境是一种在有限中领悟无限的超越美。中国古代文学评论家司空图说的"韵外之致""味外之旨"，指的就是文学艺术刻画的"近而不浮，远而不尽""千变万状，不知所以神而自神也"。

第三，意境追求天然之美，追求纯真之美，追求素朴之美，归结为一种自然天真的审美趣味。在中国美学史上，历来有两种不同的审美理念，一种是"错彩镂金，雕缋满眼"的美，另一种是"初发芙蓉，自然可爱"的美，后者更被看重。

意境是中华民族在长期艺术实践中形成的一种审美理想境界，艺术意境与艺术典型二者之间既有区别，又有联系。意境是在景物中有人物，意境的产生本身就是情景交融的结果，它一方面以自然景物的意象描述为主，另一方面也必然熔铸进艺术家的思想情感和美学情趣。简言之，如果说典型是在主客体统一中侧重于客体，那么意境却是在主客体统一中侧重于主体；前者侧重于塑造人物形象，后者侧重于抒发艺术家自己的情感。尤其需要指出的是，虽然典型与意境二者之间有着明显的区别，但二者在一点上是共同的或一致的，即它们都是在有限的艺术形象中，体现出无限的艺术意蕴。艺术典型是在个别的有限艺术形象中，体现出无限的艺术意蕴，在个别的人物形象身上体现出共性、普遍性和本质必然性；艺术意境则是在情景交融的境界中让人们领悟出无穷的"象

外之象，景外之景"，乃至于某种说不清、道不明的深层意蕴。从有限中把握无限，正是艺术的极致境界。

二、中国传统艺术精神

中国传统艺术深深植根于中华民族传统文化丰厚土壤之中，体现出中华民族的文化心理和审美意识。如果说中国哲学代表着中华民族理性认识的最高形式，中国艺术则代表着中华民族感性认识的最高形式，它们共同构成了中华民族文化的两座高峰，而它们之间的桥梁便是中国美学。中国哲学正是通过中国美学这一中介，对中国艺术产生了巨大影响。

尽管学术界对于中西方美学比较的问题有许多不同的看法，但不少人认为，中国传统美学强调美与善的统一，注重艺术的伦理价值；西方传统美学则强调美与真的统一，更加重视艺术的认识价值。中国传统美学强调艺术的表现、抒情、言志；西方传统美学则强调艺术的再现、模仿、写实。从中西方美学史上可以发现，"模仿说"是古希腊美学的普遍原则，亚里士多德以模仿为基础建立起《诗学》的体系，这种理论在欧洲雄霸了两千年。而"表现说"则成为中国先秦美学的核心，"言志""缘情"是我国诗论重视表现的最早见解，在情与理的统一中，将"天人合一"的审美境界作为最高境界。

中西方美学从古代到近现代期间又有着各自不同的发展趋势。学术界一般认为，对中国传统艺术影响最为巨大的主要是儒家美学、道家美学和禅宗美学。三者的不断冲撞和融汇，影响和决定着中国传统艺术思想、审美趣味的不断变化与发展，形成了中国传统艺术的精神，主要体现在以下6个方面。

（1）道　道是中国传统艺术的基本出发点。究竟什么是"道"呢？儒家与道家对此有各自不同的看法。老庄道家学派注重于"天道"方面的探索。老子认为，天地万物都是由"道"产生的，"道"是有与无的统一体，是宇宙天地万事万物存在的根据和本原。老

子说："道生一，一生二，二生三，三生万物。万物负阴而抱阳，冲气以为和。"中国古代文学艺术家认为，人生的最高理想应当是天人协调，包括人与万物的一体性，还包括人与人的一体性。"天人合一"的思想认为人是自然界的一部分，而自然界具有普遍规律，人也应当服从这种规律。"天人合一"强调人性即是天道，道德原则和自然规律是一致的。

（2）气 气是中国传统艺术的生命力所在。"气"的概念在中国传统文化中占有十分重要的地位，不但中医讲"气"，气功讲"气"，戏曲表演讲"气"，绘画书法也要首先运"气"。中国传统美学用"气"来说明美的本原，提倡艺术描写要表现宇宙天地万事万物生生不息、元气流动的韵律与和谐，使得"气"成为艺术作品内在精神与艺术生命的标志。

（3）心 心是中国传统艺术个性特色的多角度、多层次的深刻表达。中国传统美学和中国传统艺术，一开始就十分重视艺术作品的个性，扬雄说："言，心声也；书，心画也。"说的就是人们从艺术作品中，可以体会创作者的思想情感。刘勰在《文心雕龙》中则要求"文不灭质，博不溺心"，认为"心术既形，英华乃赡"。刘熙载在《赋概》中也要求"赋家之心，其小无内，其大无垠"。中国古典美学和中国传统艺术强调审美主客体的交融合一，认为文学艺术之美在于情与景的交融合一、心与物的交融合一、人与自然的交融合一。

（4）舞 舞是中国传统艺术的音乐智慧。远古的中华大地上，原始的图腾歌舞与狂热的巫术仪式曾经形成过龙飞凤舞的壮观场面。在中国古代艺术中，诗、乐、舞最初是三位一体的，只是到后来才逐渐发生了分化，形成了各具特色的不同艺术门类。但是，这种具有强烈生命力的"乐舞"精神并没有消失，而是逐渐渗透融汇到中国各个艺术门类中，体现出飞舞生动的形态和风貌。

（5）悟 悟是中国传统艺术的直觉思维和发散思维、聚合思维的大融合。中国传统艺术思维和审美思维引用佛教中"悟"的理念，希望在创作和欣赏中放松心态，不断从直觉和进一步的目

标指向性思维（发散思维、聚合思维）中领会艺术的意境。"悟"，作为中国美学与艺术学的重要范畴之一，在中国传统艺术创造与艺术鉴赏中，都具有十分重要的作用，并且衍生出"顿悟"、"妙悟"等一系列相关范畴。从某种意义上讲，真正的艺术家必须具有"悟性"。艺术家与艺术匠人最大的区别就在于：前者是以道驭技，而后者是重技轻道。

（6）和 中国传统艺术的辩证思维与共存观念。中国传统美学与传统艺术主张"中和为美"。"和"是指事物的多样统一或对立统一，是矛盾各方统一的实现；"中"则是指处理事物矛盾的一种兼顾原则和方法，是实现这种多样统一或对立统一的途径与标准。从多样统一来看，"和"与"同"是两个不同的概念。"同"只是把同类的、没有差别的东西结合在一起；而"和"则是由不同的、甚至相反的事物统一为一个整体，也就是追求多样的统一。因此，避免重复雷同、求异求变，不仅不与求和谐的整体思维方式相矛盾，相反，它正体现出了这种"违而不犯，和而不同"的艺术思维特点。与多样统一相比，对立统一更接近事物发展的根本规律。以对立统一来说明"和"，表明中国古人对"和"的本质认识有了更深入的发展。中国传统美学与艺术学的许多范畴都以对立统一的形式出现，如"刚柔""虚实""动静""形神""文质""情理""情景""意象""意境"等，其中，偏于精神性的一面，更多地在矛盾统一中处于主导地位，如"形神"中的"神"，"情景"中的"情"，"意象"中的"意"等。正是这种闪烁着中华民族理性智慧光芒的辩证思维，对中国传统艺术和美学思想产生了巨大的影响，并且形成了中国传统艺术和美学思想中极富有民族特色的辩证和谐观——"和"。

"中"就是提倡不走极端，求得真、善、美的和谐统一。中国传统艺术一方面强调表现情感，另一方面又强调以理节情和情理交融；一方面强调艺术具有感官愉悦功能，另一方面又强调"温柔敦厚"与感染教化，"乐而不淫，哀而不伤"。这种对"度"的把握，是对矛盾双方各个方面的内外因素的综合考虑。

"和"的境界，在儒家来说，更多地强调人与社会的和谐，主

张情与理的统一；在道家来说，更多地强调人与自然的和谐，主张心与物的统一；在禅宗来说，更多地强调人与人心的和谐，追求心灵的澄净，"即心即佛"。这样的"和"，从个人到社会，从人文到艺术，从天地万物到整个宇宙，无不贯通。也就是说，天、人、文三者相通，都贯穿了一个"和"。从这个意义上讲，文学艺术创作和欣赏中的和谐美，显然是中国传统艺术的最高追求，是一种真、善、美统一的境界。

第五章

艺术鉴赏

第一节 艺术鉴赏的一般规律

艺术鉴赏，是指读者、观众、听众凭借艺术作品而展开的一种积极的、主动的审美再创造活动。鉴赏本身是一种审美的再创造。

一、艺术鉴赏的重要意义

艺术鉴赏是艺术作品实现社会价值的重要途径。艺术鉴赏作为一种审美再创造活动，主要有以下几个特点。

（1）艺术作品必须要通过鉴赏主体的参与才能完成审美再创造。任何优秀的艺术作品必须要鉴赏者的参与才能实现其社会意义和美学价值。艺术作品从创作到推广都离不开鉴赏者的参与，比如一部优秀的文学作品，只有经过读者的阅读、推广之后，才能被社会认可，体现其文学价值。

（2）鉴赏主体在艺术鉴赏中具有积极的创造性。艺术鉴赏属于一种心理过程，鉴赏者在欣赏一部优秀的艺术作品时，首先要产生感性认知，对作品形成审美感觉，然后再运用抽象思维来把握艺术作品的内涵，让自己与艺术作品产生审美共鸣，在情感、理想以及情趣等方面达成共识，最后再结合自己的生活阅历对艺术作品进行认识。

（3）艺术鉴赏同艺术创作一样，也是人类自身主体力量在审美活动中的自我肯定与自我实现。艺术生产作为一种特殊的精神生产，决定了艺术必然具有主体性的特征，这种特征不仅表现在艺术创作和艺术作品之中，同样表现在艺术鉴赏之中，它集中表现在鉴赏主体总是要根据自己的生活经验、艺术修养、兴趣爱好、思想情感和审美理想，对作品中的艺术形象进行再加工、再改造和补充丰富，进行审美再创造。在这种艺术鉴赏的审美创造活动中，鉴赏主体同样可以享受到创造的愉悦，同样可以充分展现自己的聪明、智慧和才能，通过艺术鉴赏，将鉴赏自身的本质力量对象

化到艺术作品之中，从而获得极其强烈的美感。

二、艺术鉴赏力的培养与提高

鉴赏主体是艺术鉴赏的要素，实现鉴赏质量必须要从鉴赏主体的综合素质入手，提高鉴赏者的艺术修养和艺术鉴赏力。艺术鉴赏力并不是天生形成的，必须要经过长期的社会实践才能获得，人类的审美能力在不同的社会历史时期有不同的水平，鉴赏者个体的审美能力更是需要在长期的艺术实践中培养与提高。艺术修养与鉴赏力的培养与提高，主要涉及以下几个方面。

（1）艺术鉴赏力的培养与提高，要进行大量鉴赏优秀作品的实践。艺术鉴赏力的提高有赖于审美能力的提高，要通过有目的有计划的实践活动去提高自身的审美能力。例如，提高艺术审美能力必须要建立在广泛的接触艺术作品的基础上，如果只是单纯地接触艺术作品，而没有目的性，那么最多只能做个艺术"看客"，却不能实现艺术鉴赏力的提高。提高艺术鉴赏力，还需要鉴赏者养成良好的审美趣味、培养艺术鉴赏的积极性，如果没有正确的鉴赏态度，即使欣赏再多的艺术作品也难以提高审美能力。例如在艺术欣赏的过程中，要懂得辨别美与丑的关系，要能够品味出艺术的韵致、艺术的特色。

（2）艺术鉴赏力的培养与提高，离不开艺术专业知识。艺术鉴赏不仅是对艺术作品形式的鉴赏与分析，也是对艺术载体、背景以及语言等多方面的鉴赏与分析，因此提高鉴赏能力，必须要了解艺术作品的背景知识。例如在欣赏音乐时，必须要对音乐的背景、民族特征以及作者生平等进行充分了解，只有这样才能深刻地理解创作者的思想内容。一方面，艺术专业知识的获取来源于专业的艺术教育，通过艺术教育培养与提高人们敏锐的感知力、丰富的想象力和审美的理解力，从而使人们形成健全的审美心理结构。美育与艺术教育不但重视培养提高鉴赏者个体的艺术修养和鉴赏能力，而且重视培养提高全社会群体的艺术鉴赏水平，提高广大

群众的艺术鉴赏力。另一方面，艺术专业知识的获取，也要借助资料获得相关艺术作品的知识介绍，增强对艺术的全面、深入理解。

（3）艺术鉴赏力的培养与提高，离不开生活经验与生活阅历。艺术创作离不开社会生活，艺术鉴赏也同样离不开社会生活。鉴赏主体总是在自己生活经验的基础上感受、体验和理解艺术作品的。鉴赏者的生活经验越丰富、越深刻，越有助于对艺术作品的审美欣赏。

三、艺术鉴赏中的心理现象

艺术鉴赏作为人类一种高级、复杂的审美再创造活动，蕴藏着极其玄妙的心理现象和心理规律，在似乎矛盾的现象中存在着一致性，在似乎偶然的现象中存在着必然性，尤其值得我们注意的是艺术鉴赏中的多样性与一致性、保守性与变异性等问题。

（1）艺术鉴赏中的多样性与一致性。艺术鉴赏中的多样性是客观存在的，它反映出人们精神生活需要的多样性。艺术之所以包括文学、戏剧、电影、音乐、舞蹈、美术等许多不同的门类，正是为了满足人们在艺术鉴赏方面的多样性需求。而在每一个艺术门类中，又有许多不同的体裁和样式。如文学包括诗歌、散文、报告文学、小说等，文学作品又可以分为儿童文学、青年文学、通俗文学、乡村文学等，并出现了相应的不同层次的文艺书刊，还出现了许多不同风格和不同题材的作品。艺术作品的多样性，正是为了满足艺术鉴赏的多样性需要。

艺术鉴赏的这种多样性，原因在于艺术鉴赏的本质是一种审美再创造活动。鉴赏主体总是要根据自己的年龄、文化、职业、环境、兴趣、爱好等多种因素来进行选择。这种选择包括艺术门类的选择（有的喜欢音乐、有的喜欢绘画），艺术体裁的选择（有的选择诗歌，有的选择小说），艺术题材的选择（儿童喜欢童话故事，军人喜欢军事题材的作品），以及艺术层次和风格的选择（文化

层次高的需要"阳春白雪"，文化层次低的需要通俗文艺）等。即使是同一个人，其鉴赏要求也是多样的、变化的，随着年龄的增长、环境的改变、生活阅历的变化，艺术鉴赏的趣味和要求也会随之发生变化。

艺术鉴赏中又存在着某种一致性，尤其是同一时代、同一民族的鉴赏者，常常表现出某种共同的或一致的审美倾向。从艺术鉴赏的时代性来看，由于各个时代在社会实践、物质文化与精神文化等各方面具有各自的特征，从而使得这个时期的艺术风尚产生某种共同性或一致性。

艺术鉴赏中的多样性和一致性都是普遍存在的现象。艺术世界是多姿多彩的，人们的鉴赏需求和审美趣味也是多种多样的，然而，艺术鉴赏的多样性中又可以发现某种一致性，一致性正是寓于多样性之中。

（2）艺术鉴赏中的保守性与变异性。所谓鉴赏心理的保守性，就是鉴赏主体审美经验中的定向期待视野，是指人们的鉴赏趣味习惯于按照某种传统的趋向进行，具体表现为鉴赏活动中，人们的种种偏好与选择，以及各种不同的欣赏方式与欣赏习惯，常常具有某种定势或趋向。这些不同的倾向和方式往往与其文化层次和美学修养有关，也经常带有时代与民族的共同特色。与此同时，在人们的鉴赏心理中又存在着变异性的心理趋向。所谓鉴赏心理的变异性，就是鉴赏主体审美经验的创新期待视野，是指随着时代的前进和社会生活的变化，以及国际文化交流的发展和大众审美水平的提高，使得人们的欣赏习惯与审美趣味也随之发生变化。事实上，追求多样变化是人类最基本的心理趋向之一。好奇心和求知欲催发着鉴赏者审美心理的变异，而各种文艺思潮的更迭变异和社会生活的飞速发展，又总是在不断改变着人们的审美态度和审美理想。

艺术鉴赏中的保守性和变异性都是客观存在的现象。它们表现为鉴赏主体审美经验期待视野中，定向期待与创新期待的对立统一。研究这种现象，不仅对于探索鉴赏活动中的审美心理结构十

分必要，而且对艺术创作也有着十分重要的现实意义，它要求艺术家既要具有探索创新的精神，又要尊重广大群众的欣赏习惯和接受水平。只有这样，才能使艺术创作真正满足艺术鉴赏的需要，艺术鉴赏反过来也进一步推动着创作不断发展。

第二节 艺术鉴赏的审美心理

一、注意

注意就是心理活动对一定对象的指向和集中，是审美心理过程最重要的特点，也是审美心理中最重要的因素之一。指向性和集中性是注意的两个特点。注意的集中性，是指把主体的全部心理要素集中到所选择的事物之上。鉴赏艺术作品，显然离不开"注意"的心理功能。艺术鉴赏的最初阶段，就需要鉴赏主体的整个心理机制进入一种特殊的审美注意或审美期待状态，从日常生活的意识状态进入到艺术鉴赏的审美心理状态之中，使鉴赏主体从实用功利态度转变为审美态度。

在艺术鉴赏中，"注意"这个心理功能还有另外一个重要作用，就是把感知、想象、联想、情感、理解等诸多心理要素指向并集中于某一特定的艺术作品中，并且保持相当一段时间的注意稳定性。心理学注意分为有意注意和无意注意两种，艺术鉴赏活动中多采用有意注意，使鉴赏主体得以在相对稳定的注意中，保持各种心理活动的积极运转，在艺术鉴赏中得到充分的审美享受。

二、感知

艺术鉴赏心理是以感知为基础的，它包含感觉和较复杂的知

觉。感觉是指客观事物直接作用于人的感觉器官,在人脑中所产生的对事物个别属性的反映。感觉是一切认识活动的基础,也是审美感受的心理基础。人们在欣赏艺术作品时,必须以直接的感知方式,去感知对象的色彩、线条、形状、声音等。人的感官,作为审美的感官,在艺术鉴赏中主要运用的是视觉和听觉这两种高级感官,也就是马克思所讲的"有音乐感的耳朵"和"能感受形式美的眼睛"。所谓知觉,则是在感觉的基础上对事物的综合、整体性的把握。知觉具有整体性、选择性、理解性和恒常性等基本特征,它是一种更加积极主动的心理活动。在艺术鉴赏活动中,知觉起着至关重要的作用。感觉和知觉合称为感知,感觉是知觉的基础,知觉是感觉的深入,在艺术鉴赏中二者通常都是交织在一起,共同发挥作用的。

艺术鉴赏活动是从感知艺术作品开始的。艺术作品首先是以特殊的感性形象作用于人们的感觉器官。艺术之所以区分为视觉艺术(如绘画)、听觉艺术(如音乐)和视听艺术(如电影),正是由于这些艺术门类采用了不同的艺术媒介和艺术语言,因而作用于人们不同的感觉器官。审美感知在表面上是迅速地和直接地完成的,但它却是人的一种积极主动的心理活动,在感知的背后潜藏着鉴赏主体的全部生活经验,还有着联想、想象、情感、理解等多种心理因素的积极参与。鉴赏主体以往的生活经验、文化修养和艺术欣赏经验,都会对审美感知产生重要的影响。

鉴赏主体要想提高自己的艺术欣赏水平,首先就应当逐步训练和培养自己敏锐的艺术感知力。只有对艺术作品具有了较强的感受能力,才能真正领略到艺术美。因此,必须通过大量鉴赏艺术作品的实践,尤其是多接触古今中外优秀的艺术作品,反复感知、体验和品味,才能真正提高艺术鉴赏力。

三、联想

联想可以分为接近联想、相似联想、对比联想、因果联想、

自由联想和控制联想等。联想在审美心理中有着不容忽视的地位和作用。通过联想，不仅使得艺术形象更加鲜明生动，而且能使感知的形象内容更加丰富深刻，从而使艺术鉴赏活动不只是停留在对艺术作品感性形式的直接感受上，而且能够更加深入地感受到感性形式中蕴含的更深层次的意义。音乐欣赏中，联想这一心理活动大量存在，尤其是在鉴赏描绘性音乐时，大多都是通过音响感知和情感体验来引起鉴赏主体对相关生活形象和意境的联想。

艺术鉴赏中的联想必须以艺术作品和艺术形象作为依据，不能离开作品的内容和情绪。这种联想应当是在作品的启发下，针对艺术形象而进行的。

四、想象

想象是艺术创造者在创作的过程中根据脑海中已经存在的意象经过重新组织形成的新的艺术形象的过程。想象是艺术创作的重要途径，如同高尔基所言："艺术是靠想象而生存。"没有想象的艺术是不存在的，但是艺术想象的表现不同于科学想象。艺术想象不能脱离具体的艺术形象，可以融入艺术家的情感要素，而科学想象则需要避免融入主观情感。艺术想象可以展露出艺术家的审美理想，一般情况下，艺术想象总是和虚拟的情节相联系的，通过虚拟情节展现新的典型形象。

想象的突出作用体现在鉴赏者可以借助想象快速地进入到艺术作品中，通过想象充实自己的思想，突破观念限制，在脑海中形成典型的艺术形象。当然，艺术鉴赏中的想象与艺术创作中的想象存在差别，鉴赏主体的想象必须建立在艺术作品想象的基础上，只有在艺术作品的范畴内开展想象，才能体现出艺术作品的精髓，脱离艺术作品而开展的想象是不规范的。

想象的活跃度与鉴赏的深刻程度有着直接的关系，因此，鉴赏者首先要丰富自己的生活经验，通过生活经验的积累为想象打下

坚实的基础。在艺术作品鉴赏中，如果没有丰富的生活阅历是难以想象出符合艺术气息的形象的。其次，鉴赏者要提高自己的艺术修养。艺术修养是艺术鉴赏的基础，必须要注重对艺术手法的了解和艺术精神的领悟。

五、情感

情感是对客观现实的一种特殊反应形式，是对客观事物是否符合人们需求的一种复杂的心理反应，是主体对待客体的一种态度。情感是艺术鉴赏最突出的特点，也是促进艺术鉴赏审美的主要动力。心理学家将情感分为道德感、美感以及理智感。艺术鉴赏心理必须要满足上述三种情感。首先，艺术鉴赏者在鉴赏的过程中必须要以社会道德标准为准则，不能做出违背社会道德的行为，例如鉴赏者在鉴赏审美中必须要以公共秩序为原则，不能在公共场所对艺术作品发表恶意诋毁的言论；其次，艺术鉴赏需要满足鉴赏者的情感需求，通过艺术鉴赏让鉴赏者获得精神满足感，达到精神愉悦的要求；最后，鉴赏审美情感要净化人的心灵、对社会产生深刻的认知，尤其是在审美中必须要融入理智的内容，例如中国的"通情达理"、"情理相容"都是情与理的融合。

艺术鉴赏中的情感还与联想、想象等要素相关。一方面，联想、想象往往受到情感的影响，情感是引发鉴赏者心理变化的主要因素，如果鉴赏者的情感不丰富，艺术作品就难以激发鉴赏者的丰富联想力；另一方面，联想和想象又会深化情感。

六、理解

理解就是通过事物间的联系而对另一事物进行认识。在艺术鉴赏审美心理中，理解因素并不是单独存在的，其必须要渗透在感知、

想象以及情感等心理活动中。理解是朦胧的，毛泽东曾说过："感觉到了的东西，我们不能立刻理解它，只有理解的东西才能深刻地感觉它。"对于理解的认识，不能用常规的逻辑思维，而是要用顺其自然的心态去体会。

理解是艺术鉴赏审美心理中不可缺少的组成部分，这是因为艺术作品不仅具有感性的形式和生动的形象，而且还有内在的寓意和深刻的意蕴，并且常常具有朦胧性和多义性的特点，因此，在艺术鉴赏中，必然是情感体验与欣赏判断相结合，感性因素与理性因素相结合。

艺术审美心理中的理解因素至少有以下三层含义。

（1）对于艺术作品内容的鉴赏离不开理解因素。艺术作品包括题材、主体、情节以及形象等，艺术作品内容美并不等同于自然与生活中的客观事物美，而是通过艺术创作者的想象而实现的，但是其内容是借鉴现实事物的，因此，在艺术鉴赏的过程中必须要对艺术内容充分理解，尤其是对艺术情节要准确把握。例如在鉴赏音乐剧之前，要对音乐剧的内容和其时代背景等进行充分理解。

（2）对于艺术作品形式的鉴赏离不开理解因素。艺术形式包括艺术结构、艺术语言以及艺术载体，要鉴赏艺术作品、理解艺术作品就需要了解艺术作品的创作手段和语言种类，通过对艺术形式的把控，领会其内在审美价值。

（3）对于每一部艺术作品内在意蕴和深刻哲理的认识，更不能脱离理解因素。在中国美学中，艺术作品常常追求一种"言外之意""弦外之音"或"象外之旨"；在西方美学中，艺术作品常常追求一种"寓意""意蕴"或"哲理"。中外美学把这些追求看作审美的极致。艺术意蕴构成了艺术作品最深的层次，使得艺术作品在"有意味的形式"中传达出一种极其特殊的艺术魅力。只有调动审美心理中的理解因素，才能真正领会和感悟到作品中深邃的人生哲理和艺术意蕴。

第三节　艺术鉴赏的审美过程

一、艺术鉴赏中的审美直觉

所谓审美直觉，是指人们在审美活动或艺术鉴赏活动中，对于审美对象或艺术形象具有一种不假思索而即刻把握与领悟的能力，使人刹那间暂时忘却一切，聚精会神地欣赏它，全部身心都沉浸在审美愉悦之中。

审美直觉的特点是直观性和直接性。这种直观性，就是我们要欣赏艺术作品就必须亲身去感受，要听音乐就必须亲自去听，要看电影就必须亲自去看，要读小说就必须亲自去阅读，在感性直观的艺术鉴赏活动中，才能得到艺术的享受和审美的愉悦。直观性是艺术与科学等其他人类实践活动的重要区别之一，它不能通过间接经验而获得审美感受，必须要鉴赏主体亲身参与和直接感受。任何优秀的艺术作品，光靠别人转述或传达都不会产生真正的美感，只有亲身去看、去听，才会感受到震撼心灵的艺术魅力。

审美直觉的另一个重要特点便是直接性。这种直接性常常表现为一种不假思索地直接把握或领悟，这种把握或领悟又常常是在一瞬间完成的，无需通过逻辑判断或理性思维。人们都常有这种艺术欣赏体会，就是当我们读一首诗、听一首歌或看一幅画时，我们首先为其中的艺术魅力所感染和打动，尽管我们甚至还未来得及听清全部的词句或歌词，还来不及思考它们的主题思想或内涵。

在审美直觉中，还存在着一种特殊的现象——通感。所谓通感，是指在艺术创作与鉴赏活动中，各种感觉相互渗透或挪移，从而大大丰富和扩展了审美感受，审美活动中存在着许多这方面的例子。

人的审美直觉能力并不是与生俱来的，而是后天教育训练和艺术实践的结果。儿童往往看不懂达·芬奇的画，也感受不到贝多芬交响音乐之美，只有当他长大成人并有一定艺术修养后，才会凭借审美直觉来领略这些艺术品之美。这种审美感受的直接性和瞬时性，是经过长时期经验积累而形成的一种直观把握能力。接

受美学以一种审美经验的"期待视野"来解释这种现象。

二、艺术鉴赏中的审美体验

艺术鉴赏中的审美体验，作为整个审美过程的中心环节，是指鉴赏主体在审美直觉的基础上，达到艺术审美活动的高潮阶段，调动再创造的想象力和联想力，激起丰富的情感，设身处地地置身于艺术作品之中，获得心灵的审美愉悦，把外在作品中的艺术形象转化为鉴赏者自身的心理感悟。在艺术鉴赏活动中，如果说审美直觉阶段主要是艺术作品作用于鉴赏主体，整个心理活动相对处于被动状态，体现为一种感性直观的审美感受，那么，审美体验阶段则主要是鉴赏主体反作用于艺术作品，整个心理活动处于一种主动状态，体现为一种积极的审美再创造活动。

艺术鉴赏中的审美体验，包含着许多心理因素的积极活动，必须以注意和感知作为基础，在审美直觉的基础上方能进行。但是，由于审美体验更加侧重于鉴赏者对于艺术作品的再创造，因此，想象、联想和情感在其中更加活跃，发挥着更加积极和重要的作用。在审美体验中，想象和联想最为活跃，这是由于艺术作品提供的形象，仅仅只是提供了艺术鉴赏的条件，只是一些素材，要将其变为鉴赏者内心的艺术形象，就必须通过审美的联想和想象，进行再创造活动，需要鉴赏者展开想象的翅膀，才能将其组成生动的艺术形象，显现在脑海中。

在审美体验中，情感也发挥着极其重要的作用，体验的世界也就是情感的世界。艺术鉴赏的整个过程都带有浓郁的感情色彩，然而，在审美体验阶段中，情感色彩更加强烈。在审美直觉阶段，鉴赏主体的心理活动还处于相对被动的状态，主要是对作品整体进行注意和感知，几乎立刻对作品的感性直观形式产生一种直觉的反应。而在审美体验阶段则不同，鉴赏主体的各种心理因素处于积极主动的状态，随着对艺术作品和艺术形象的深刻领悟和理解，鉴赏者的审美情感也被充分地调动起来，激发出来，尤其是想象

和联想更是推动着审美情感的发展深化，使之变得更加强烈和深刻。在审美体验中，鉴赏主体的审美想象越丰富，审美理解越透彻，他的审美情感就会越强烈、越深刻。

三、艺术鉴赏中的审美升华

作为艺术鉴赏活动的最高境界，审美升华是指鉴赏主体在审美直觉和审美体验的基础上达到一种精神的自由境界，通过艺术鉴赏的审美再创造活动，在艺术作品和艺术形象中直观自身，实现本质力量的对象化，从而引起审美愉悦。我们知道，美的本质就在于人的本质力量对象化，审美价值是主体实践与客体现实相互作用的产物，艺术美同样鲜明地体现出审美主客体之间的相互作用，艺术生产作为一种特殊的精神生产，正是集中体现出这种规律。对于艺术鉴赏来讲，一方面，艺术作品作为审美客体，凝聚着艺术家的创造性劳动；另一方面，鉴赏主体又需要通过审美再创造活动，在主客体相互作用中达到顿悟和共鸣，从而产生精神上极大的审美愉悦。

艺术鉴赏活动是一个动态的审美过程，也是一个完整的审美过程。这种动态性，使它在一定程度上可以区分为审美直觉、审美体验和审美升华三个阶段；这种完整性，则使得这样的区分只具有相对的意义。上述各个阶段并不是截然分开、依次递进的，事实上它们总是相互联系、相互渗透的，从而使整个艺术鉴赏活动成为一个复杂的、动态的、完整的审美过程。

第四节　艺术鉴赏与艺术批评

一、艺术批评的作用

艺术批评是推动艺术发展的重要因素，是站在一定的艺术立场

对艺术作品及艺术家的优缺点、成绩与不足等进行评价。艺术批评与艺术鉴赏之间具有相互依存、相互制约的关系。一方面，艺术鉴赏是艺术批评的基础，只有经过严谨的艺术鉴赏，才能对艺术作品进行公正、客观地评论，才能对艺术作品中的优缺点进行准确、细致地分析与把握。如果没有深入地对艺术作品进行鉴赏，其批评就会变成政治说教。另一方面，艺术批评是艺术鉴赏的方向，艺术鉴赏必须要以艺术批评为方向，如果只是一味地进行鉴赏，不仅很难在艺术作品中找到有价值的内容，难以促进鉴赏者个人素质的提升，而且也难以促进艺术作品的进一步深化。

作为一门科学，艺术批评具有以下重要的作用。

（1）艺术批评有助于更好地鉴赏艺术作品。艺术作品是创造者精神的具体体现，也是时代艺术气息的载体，优秀的艺术作品具有较高的艺术内涵。艺术批评需要在鉴赏的基础上发掘出常人未能明确察觉到的闪光点和不足。艺术批评家需要有独到的见地。那些富含睿智的灼见，有助于提升一般鉴赏者的认识水平。

（2）艺术批评是批评家、艺术创作者与欣赏者沟通的桥梁。艺术创作是以满足公众为目的的，一部优秀的艺术作品必须经得住历史的批评，通过艺术批评，一方面可以让艺术家了解自己的缺陷，进而提高创作水平。例如通过艺术批评，可以及时将公众的意志、观点等反馈给艺术创造者。另一方面，通过艺术批评可以让公众加深对艺术作品的认知程度。例如曹雪芹的《红楼梦》就是在不断批评与接受批评的过程中完成的。

（3）艺术批评可以丰富和发展艺术理论，推动艺术科学的繁荣发展。艺术批评的主要任务是对艺术作品进行分析和评价，同时也包括对于各种艺术现象（如思潮、流派）的考察和探讨。一方面，艺术批评必须以一定的艺术理论作指导，利用艺术史研究提供的成果。另一方面，艺术批评通过分析新作品、评论新作家、发现新问题、总结新经验，从而不断丰富和发展艺术理论和艺术史的研究成果。

二、艺术批评的特征

（1）艺术批评必须具有科学性。艺术批评家需要在艺术鉴赏的基础上，运用一定的哲学、美学和艺术学理论，对艺术作品和艺术现象进行分析与研究，并且作出判断与评价，为人们提供具有理论性和系统性的知识。艺术批评是一种偏重于理性分析的科学活动，它同艺术鉴赏既有联系，又有区别。一般来讲，艺术鉴赏偏重于感性，艺术批评则偏重于理性；艺术鉴赏更多地带有个人偏好因素，常常显现出个人主观性的特点，艺术批评则更多地需要批评家从公众的立场出发，其见解要符合客观规律性。

（2）艺术批评应当具有艺术性。艺术批评作为一门特殊的科学，与其他的科学不同，它既需要冷静的头脑，也需要强烈的感情；既离不开理性的分析，更离不开艺术的感受。艺术批评必须以艺术鉴赏中的具体感受为出发点，优秀的批评家往往具有敏锐的感知力、丰富的想象力和强烈的情感体验，因此才能真正认识和把握作品的成败得失。艺术批评文章也应当具有艺术的感染力，才能真正打动读者，说服读者，真正发挥批评的作用。优秀的艺术批评文章不仅应当逻辑清晰、论证严谨，而且应当文字优美、生动感人，给人们一种特殊的美感享受。

艺术批评的特征决定了艺术批评过程中带有强烈的个人色彩，因此需要制定客观的艺术批评标准，包括形象的鲜明性和生动性，艺术技巧和艺术手法的高低、难易程度，艺术感染力，艺术的效果等。当然，艺术批评的标准不是一成不变的，随着时代的发展及艺术形式的创新，对于艺术批评的标准也要做出相应调整。

第六章

美术

美术的起源与发展

。|。
。

　　美术是指运用某些物质材料在平面或立面空间中塑造可视的艺术形象，来反映社会生活、表达作者思想感情与审美意识的一门艺术。美术作品具有通俗易懂、生动感人、启人深思、陶冶性情的特点，从美术发展的过程中，我们可以了解到东西方艺术的魅力。优秀的美术作品既是国家、民族的瑰宝，也是全人类文化和智慧的集中表现。

一、美术的起源

　　美术的产生，最基本的动力是人类的社会实践活动，尤其是为了生存需求和取得发展的劳动生产。美术的起源还与游戏说、装饰说以及巫术说等有密切的关联。

　　（1）劳动说　原始美术产生的根本原因在于人类的劳动和社会实践。正如人类起源一样，在为生存而斗争的劳动过程中，人类的智慧发展到了一定程度，不仅能够用手去狩猎捕鱼，征服各类动物，而且可以描绘这些动物，并把描绘出来的图形作为寻找、威胁、征服动物的标志，来促进劳动的再收获。作为精神产品的美术是人类进化过程中的一个环节，是人类即将跨入文明门槛前的一次新的飞跃。

　　（2）游戏说　这种观点更倾向于劳动之余的无目的性消遣。原始人类在劳动之余也要靠游戏，放松疲劳的肌肉和神经。他们在某天吃饱喝足或某日丰收猎归后，为表达高兴的心情而唱歌、跳舞、画画。唱歌人把简单的喊叫声慢慢地变成了有快慢节奏和表意语言的歌声；跳舞者随唱歌人的节奏而把简单的跺脚、扭动变成了身体各部位的规律性姿态变化，并注意多人齐舞时的相互配合；画画人由简单的胡乱涂抹到画出由朦胧意识支配下的追求大小、方圆、曲直、长短及其点线交叉等的抽象图形。这些图形

是原始人游戏玩耍的产物，之后产生的美术创造才渐渐融入观念意识支配下的多种目的性。

（3）装饰说　这种观点与人类日常生活的方方面面紧密联系在一起。人类随着对自然力的征服和思维能力的提高，产生了审美欲求，需要美化自身、美化用具、美化环境，于是便在衣服、系带、武器、陶器、洞壁上描绘出各种图形，先是抽象的，进而有了动植物纹样及人类动态。美国人类学家博厄斯说："技术达到一定的程度后，装饰艺术随之而发展"。画画者企图用这些图形与人的情绪相呼应，尽量美化人的生活环境，以求愉快舒适，达到美感自娱的目的。

（4）巫术说　这种观点从纯精神角度解释美术乃至文化的产生。原始人由于能力低下，当不可抗拒的自然力给他们造成灾害时，他们对许多怪异的自然现象无法理解和解释，感到神秘，便企图发明各类能支配自然力的东西，比如假面、偶像、符咒、图腾、泥人、图画……企图用各种独特的超自然形式来控制可怕的自然力量，以达到人类正常生活的目的。持这种观点的人认为，美术之所以产生，是人类为了与自然抗衡而创造发明出的一种武器或工具。

二、美术的发展

美术的发展有自己特殊的客观规律性，它的发展受到社会制约性、自律性以及形态流变等方面的影响。

美术发展的社会制约性主要体现于美术受到当时社会经济发展和意识的制约，主要体现在美术的内容和风格随时代而嬗变。美术从人类社会实践之中萌芽，就进入了不断发展变化的过程。从原始人早期打制的粗糙的石器到阿尔塔米拉岩洞中的动物画（如图6-1所示），从原始的绘画、雕塑、建筑到今天种类繁多的艺术作品，无不显示了美术发展嬗变的轨迹。

我们在纵观美术的发展史时，发现不同时代有不同的美术形

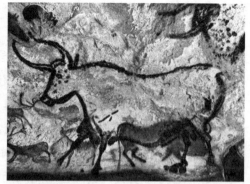

(a)　　　　　　　　　　　　　　　　　　　　　　　　　(b)

❮ 图 6-1　阿尔塔米拉岩洞壁画

式，随着社会和时代的变迁，美术作品在内容、形式、风格等方面都会发生相应的变化。例如我国著名的敦煌石窟、龙门石窟、云冈石窟、麦积山石窟等，通过那些生动的塑像和壁画，我们发现，无论是它们所包含的创作内容还是形象的美学特征，都由于所产生的朝代不同而有明显的不同。我国北魏时期雕塑的佛像，以麦积山石窟佛像最为典型，即所谓的"秀骨清相"——长脸细颈、瘦削清羸，衣褶飘举，脸上露出一种洞察宇宙和人生奥秘的哲人般的微笑，显得宁静、超脱、潇洒，反映出当时超然世外的贵族化倾向和沉溺于玄理思辨的时尚，以及以内在的才情、格调、气质、风度等精神性因素来品藻人物的审美理想。唐代的佛像雕塑却呈现出另一种风貌，如龙门奉先寺佛像，其外表特征不是瘦削清羸，而是丰腴圆润，那些菩萨造像不同于北魏雕塑那超凡绝尘、神秘高深的哲人气息，而富有人情味和世俗味，亲切动人，但又不失神佛的神圣感。唐代石窟艺术的这种风格，反映出在唐代社会政治安定、经济文化高度繁荣的背景下，人们对幸福生活的热烈追求和乐观自信的情绪。随着佛教的中国化，尤其是程朱理学成为统治人们头脑的意识形态后，伦常规范取代了哲学的思辨和宗教的热情，宋代的石窟艺术完全失去了宗教幻想的成分，变得更为写实和具体，几乎就是当时社会生活形象的真实写照。无论是大足北山的文殊菩萨、观音菩萨、普贤菩萨等神像，还是晋祠的侍女像，无不优美俊丽、娟秀妩媚、形态逼真，人们已难以感到其神性所在。

美术发展的自律性主要体现为两个方面：第一方面是美术的继承借鉴与创造革新；第二方面是美术作品的形式与风格的变化规律。不同时代的美术不仅有不同之处，而且也存在着一些共同的特征和联系。这些共同的特征和联系，表明它们之间存在某种承袭的关系，例如东方美术一直走在一条以形表意的路上。产生了文字之后，文字承担了部分绘画的任务，二者的区别在于：文字以意为主，意中有形；美术（绘画）以形为主，形中有意。东方美术从古至今没有对包括人类自身在内的一切自然物象分门别类、刻意求真地加以研究，始终处于意念表达的阶段。因此，东方美术基本上走的是一条以抒发主观意念与情怀为主的写意性道路，因而形成以"写意"为主导倾向的艺术传统。

马克思曾说过："人们自己创造自己的历史，但是他们并不是随心所欲地创造，并不是在他们自己选定的条件下创造，而是在直接碰到的、既定的、从过去继承下来的条件下创造。"因此，美术家在创作美术作品时，对于前人创造的作品，不是简单袭用，而是要从自己的需求出发，按照自己的愿望、理想和趣味，汲取其中有用的成分，对其进行选择、利用，再加以革新和创造。例如意大利文艺复兴时期的绘画作品，展现出一种人文主义思想，这些绘画作品都体现出对于中世纪基督教禁欲主义以及蒙昧主义的反抗。文艺复兴时期的绘画作品吸收了古希腊文化中的热爱现实生活、正确对待自己的需求以及自己的力量的思想，体现出以人为本的人文主义思想体系。达·芬奇创作的《蒙娜丽莎》完美地表达了追求人性美的理想；拉斐尔通过《西斯廷圣母》这幅作品向世人展现了圣母的光辉；米开朗基罗以他充满力量的强健雄伟的雕塑《大卫》（如图 6-2 所示），

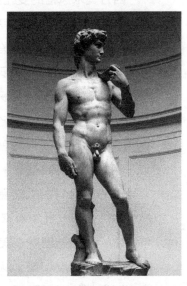

◀ 图 6-2 米开朗基罗《大卫》

表达了对人类的信念和期待。

美术作为人类艺术的一部分，经历了数千年的发展，呈现出多姿多彩的面貌，并有其规律可循。美术的形态流变是探索美术发展规律的基本线索。我们可以从审美感知方式、美学价值、艺术态度这三个方面来分析美术的发展规律。如西方美术的审美意识以视觉、听觉作为感知方式，以希腊式美学价值和基督教的美术价值作为创作的来源。

西方美术中关于绘画的再现与表现、具象与抽象、情感与形式、理性与非理性、优美与崇高、主观与客观以及画家追求模仿、表现、形式主义等方面的系统理论，对于西方美术形态流变是至关重要的。西方绘画起源于古希腊和古罗马，而古希腊美术的精华是在雅典产生的，这些精华体现在雅典那些雍容华贵和规模庞大的建筑中，题材多样、技艺精湛、追求写真的雕塑作品的艺术形式被后世的艺术家所采用。早期基督教美术是中世纪美术的源流，在这一时期，早期基督教建筑脱颖而出，成为之后西方教堂的通用类型。拜占庭美术的最高成就就是教堂建筑，建筑内部装饰的重要形式是镶嵌画。中世纪的美术是名副其实的基督教美术。

西方美术风格的变化是跳跃性的，它总是在不断地探索新的观念和新的表现方式。罗马美术逐渐被哥特式美术所取代，哥特式美术以教堂建筑、工艺美术为主。中世纪美术结束后，西方美术进入文艺复兴时期，这是西欧与中欧国家艺术发展中的一个重要时期，是继古希腊、古罗马后的欧洲美术史上的第二个高峰。意大利文艺复兴初期的著名画家、雕塑家是乔托，他创作了许多具有现实生活气息的宗教画，例如《金门之会》《逃亡埃及》《犹大之吻》和《哀悼基督》。乔托被认为是欧洲绘画之父和现实主义画派的鼻祖。在文艺复兴盛期，以达·芬奇、米开朗基罗、拉斐尔为代表的一批美术家，进一步完善了 15 世纪意大利追求理性与情感、现实与理想在美术品中获得的完美统一，使形态与空间的关系获得高度和谐，从而为再现性美术确立了一种经典样式。这一时期的绘画、雕塑、建筑作品有了长足发展，涌现出许多举

世闻名的杰作，例如达·芬奇创作的《最后的晚餐》《蒙娜丽莎》；拉斐尔创作的《西斯廷圣母》《雅典学院》《美丽的女园丁》以及米开朗基罗创作的《大卫》《摩西》《奴隶》等作品。文艺复兴时期的美学思想风靡整个欧洲大陆。

16世纪到17世纪产生了三个新的流派，即意大利学院派、巴洛克艺术、现实主义艺术。意大利学院派的代表人物是卡拉契三兄弟，学院派提出一些绘画准则，如强调绘画的最高标准是：米开朗基罗的人体、拉斐尔的素描、科雷乔的典雅与风韵、威尼斯画派的色彩等。巴洛克艺术追求豪华激情、运动以及在空间中注重立体感和综合性，其代表人物是贝尼尼，他是意大利17世纪最伟大的雕刻家、建筑家、画家，创作出举世闻名的雕塑作品《大卫》。在16世纪末17世纪初，和学院派相对的是现实主义艺术，代表人物是意大利画家卡拉瓦乔，他在绘画上抛弃了文艺复兴时期确立的理想化模式，而是追求对于现实生活的描绘，《召唤圣马太》这幅作品鲜明地体现出其绘画的态度和手法。

到了十七八世纪，美术继续发展，但是有了一个新的变化，主要表现在一些肖像画、风景画、静物画、风俗画等的发展上，这些绘画作品在风格上摆脱了宗教的束缚，以写实、淳朴为特点。艺术家把目光转向现实世界，用画笔描绘周围大众的日常生活以及美丽的自然景色，尤其是肖像画，生动传神、独具特色。例如荷兰著名画家伦勃朗创作的《木匠家庭》《夜巡》《三棵树》《自画像》以及荷兰肖像画家哈尔斯创作的《吉普赛女郎》；佛兰德斯画家彼得·保尔·鲁本斯创作的《苏珊娜·芙尔曼肖像》；西班牙的著名画家委拉斯贵兹创作的《教皇英诺森十世肖像》《布雷达的献城》《镜前的维纳斯》等。

进入18世纪，巴洛克艺术风格最终进入洛可可风格阶段。洛可可艺术追求精巧、轻松、妩媚的风格，这种风格多用于绘画、雕刻以及工艺美术等方面，其代表作品是法国画家华铎、布歇、弗拉戈纳尔，他们的代表作包括《舟发西苔岛》《月亮女神的水浴》《秋千》等。随着法国洛可可艺术受到抨击，艺术的美化逐渐让

位于再现生活，表现在风景画、静物画取代了装饰画和历史画，其代表作品是法国画家夏尔丹创作的《午餐前的祈祷》《集市归来》《家庭教师》等。

19世纪时，启蒙运动和资产阶级大革命使法国成为欧洲政治与文化的中心，法国绘画在造型艺术领域取得压倒性的地位。美术的发展也有了变化，表现在艺术的赞助者由贵族和宫廷转变为资产阶级。受到赞助者阶级思想的影响，艺术家风格发生了变化，艺术家必须以不同的风格来迎合大众，这也使得19世纪美术的风格不断发生变化，例如新古典主义、浪漫主义、现实主义等。新古典主义利用理性主义的态度和方法，把纯粹和简洁的形式作为最高理想。其代表作有雅克－路易·大卫创作的《荷拉斯兄弟之誓》《苏格拉底之死》《马拉之死》和安格尔创作的《泉》《瓦平松的浴女》《大宫女》等作品。19世纪中期出现的浪漫主义认为鲜艳的色彩可以加强主题的感情基调，可以表现艺术家的个人感受。浪漫主义美术的代表作是法国画家籍里柯创作的《梅杜萨之筏》《受伤的胸甲骑兵》《罗马无鞍马的比赛》和德拉克洛瓦创作的《希奥岛的屠杀》《自由领导人民》。19世纪，法国还出现了现实主义，注重真诚表现和反对官方艺术舞台化的矫揉造作，反对理想主义、反对浪漫主义、反对僵化风格，作品追求对现实生活的描绘，对城市贫民的同情，所以作品多表现出痛苦和悲惨的情景。其杰出代表作是法国画家库尔贝创作的《画室》《奥尔南的葬礼》《石工》，杜米埃创作的《三等车厢》《三个交谈的律师》等，这些作品都体现出法国现实主义的风格。罗丹创作的雕塑作品《青铜时代》《思想者》《雨果》《加莱义民》，用丰富多样的绘画性手段塑造了神态丰富有力的艺术形象，闪耀出现实主义美术创作方法的杰出光彩。

19世纪后期，欧洲艺术从传统形态向现代形态过渡，经历了印象主义、新印象主义、后印象主义和象征主义等阶段。法国印象派画家的主要代表人物有爱德华·马奈、克劳德·莫奈、埃德加·德加、卡米耶·毕沙罗等。马奈是印象派的精神领袖。从马奈创作的《草地上的午餐》，莫奈创作的《日出·印象》（如图6-3所示）《草垛》，

毕沙罗创作的《通往卢弗西埃恩之路》等作品中，可以看出印象派画家在描绘自然风景时追求光、色的表现，作品具有清新、明亮、丰富多彩的特点。

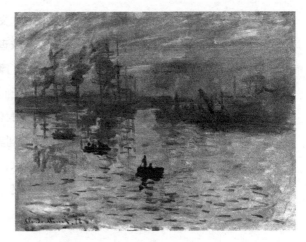

<　图6-3 莫奈《日出·印象》

新印象主义是印象派的一个支派，19世纪80年代后期，一群受到印象派影响的画家掀起了一场技法革新。他们认为印象派表现光、色的方法还不够科学，在绘画时拒绝在调色板上调色，主张把不同的纯色彩的点或块排列交错在一起，让欣赏者用自己的眼睛去调色。绘画作品的画面中不用轮廓线条划分形象，而是用点状的小笔触，通过科学的光、色规律的并置，让无数小色点在欣赏者视觉中混合，从而构成色点组合的形象。所以新印象主义又称为"点彩派"。新印象主义的代表人物是乔治·修拉，其代表作是《大碗岛的星期天下午》。

后印象主义流行于19世纪末20世纪初，在艺术表现上主张艺术应该区别于照相，艺术作品应该揭示主观世界思想，强调抒发画家的自我感受和主观情绪。后印象主义的代表人物是法国画家保罗·塞尚、荷兰画家文森特·梵高以及法国画家保罗·高更，他们的代表作是《玩纸牌的人》《向日葵》《我们从哪里来？我们是谁？我们到哪里去？》。

受19世纪末各种复杂思潮的影响，欧洲各国进入20世纪后出现了各种离经叛道的主义和流派，人们把它们称作现代派、先锋派、前卫派。它们都以反传统为共同点，但又具有各自的特色，分为南欧派和北欧派。南欧派沿着印象主义的道路，走向对形式的感性追求，充分展现创作者自身的感情成分，主要有野兽派、

立体主义、纯粹主义、未来主义、达达主义、超现实主义等；而北欧派主要沿袭象征主义语言，作品追求理性，偏重表现主义。法国画家亨利·马蒂斯创作的《舞蹈》《摩洛哥人》，西班牙画家毕加索创作的《亚威农少女》，西班牙画家萨尔瓦多·达利创作的《记忆的永恒》等都充分体现出那个时代的绘画特色。

第二次世界大战期间，许多艺术家来到美国，推动了美国美术的发展。这一时期出现了后现代主义美术，其作品追求客观性，从精英艺术转向平民艺术，追求抽象主义、波普艺术，在形式上不断翻新，在手法上标新立异。

第二节 美术的种类

美术是人类艺术中最重要的种类之一，也是一种十分古老的艺术形式。古今中外的美术作品丰富多彩，形态各异。美术在形式上一般包括绘画、雕塑、建筑以及实用美术等。

一、绘画

绘画是美术中最主要的一种艺术形式。它是运用线条、色彩和形体等艺术语言，通过构图、造型等艺术手段，把客观存在或创作者想象的物体形象地描绘在多种物质材料上，从而塑造出可供视觉欣赏的形象的艺术。

绘画的种类非常多，而且范围广泛。从体系来划分，绘画可分为中国画和西洋画两大体系；从使用的工具材料和技法来划分，可分为中国画、油画、版画、水彩画、水粉画、素描画等；按照体裁内容的不同来划分，可分为肖像画、风景画、风俗画、静物画、历史画、宗教画、动物画、军事画等；按画面形式的不同来划分，

可分为壁画、岩画、连环画等。依据绘画的社会作用不同，又可分为年画、宣传画、插画、广告画以及装饰画等。所以说绘画是一个具有繁多体裁和样式的艺术门类。

绘画是二度空间的视觉艺术，有它独特的艺术语言，其主要构成是线条、色彩、构图等，对线条、色彩等的不同处理，形成了视觉语言丰富多彩的内涵。

（1）线条 线条是创作者认识和反映自然形态最概括、最基本、最简明的表现形式。创作者用线条描绘出物体的形状和动态，用来表现形体在画面空间中的位置和长度。创作者经过长期的绘画实践积累，使得线条不仅仅只是单一的表现，而是凝聚了创作者丰富的情感和观念。当我们在观赏水平线时，可以感受到一种平稳、安静；观赏垂直线时，可以感受到一种庄严、上升；观赏曲线时，可以感受到一种优美、流动、柔和；观赏倾斜线时则可以感受到一种不稳定的情绪。东方和西方的绘画创作者都非常重视线条的作用，在西方的美术家中就出现过多位线描大师，如法国画家安格尔、马蒂斯等。我国对于绘画中线条的运用也同样重视，例如我国的国画艺术，就是通过毛笔丰富的笔法创作出形体各异的线条。

（2）色彩 色彩同样是绘画语言的重要成分。创作者利用不同的色彩搭配和色彩的变化来传达创作者的情感，反映现实，利用色彩这种语言增强绘画作品的感染力。绘画作品可以使观赏者产生不同的心理感受，同时也可以激发观赏者的联想。当我们在观赏红色时，可以感受到一种热情、温暖；观赏绿色时，可以感受到一种希望、生命、和平；观赏白色时，可以感受到一种纯洁、清白。色彩的重要性历来受到画家们的重视，荷兰画家蒙德里安说："艺术的真实就是色彩本身的动人效果"。

（3）构图 构图作为绘画语言艺术的重要成分，其主要任务是创作者在画面上安排和处理所要表现对象的位置和关系，并且需要准确地表现出创作者所要表达的思想内容，把画面中的个别和局部形象有效地组织成画面。构图的基本原理是对变化统一法则的应用，突出表现在对比、均衡、同一、节奏与韵律等构图的

基本规律。不同的艺术作品的构图形式因创作者的创作风格不同、表现内容不同而产生不同的特点。东方绘画和西方绘画在美学思想和审美追求上存在着很大的差异，这样就使得创作者对于现实生活的观察有很大的差异。西方传统绘画追求对现实世界的模仿，创作者的创作重点在于对现实真实地再现，讲求理性。所以在构图方式上多采用线性透视，即焦点透视，通过这种手段表现物体空间中的关系。而东方绘画的构图布局讲究创作者对对象的理解，以及从创作者情感的需要出发，讲究立意定景，多采用散点透视手段表现创作者的感情。中国画是一个集诗、书、画、印相结合的表现形式。

世界绘画的两大体系是以中国画为代表的东方绘画和以油画为代表的西方绘画，它们都有各自的基本特征、表现形式。

（1）中国画　中国画简称国画，在世界美术领域中自成体系，独具特色，成为东方绘画体系的主流，具有悠久的历史和优良的传统。

中国画的特点首先表现在工具材料上，往往采用中国特制的毛笔、墨或颜料，在宣纸或绢帛上作画。因此，中国画又可称之为"水墨画"或"彩墨画"。由于采用特制的毛笔来作画，使得"笔墨"成为中国画技法和理论中的重要术语，有时甚至成为中国画技法的总称。

中国画的另一个重要特点，是在构图方法上不受焦点透视的束缚，多采用散点透视法，使得视野宽广辽阔，构图灵活自由，画中的物象可以随意列置，冲破了时间与空间的局限。中国画营造的空间多种多样，但其中最主要的有三种，即"全景式空间""分段式空间"和"分层式空间"。"全景式空间"是一种由高转低、由远转近的回旋往复式流动空间；"分段式空间"突破了时空的局限，可以将不同时间和不同空间的事物安排在一个画面中，犹如一组运动镜头把不同的场面集中到一起，组成一个有机的整体；"分层式空间"通过一个共同的时间将不同空间的景物组织在一起。中国画在构图方式上的这一特点，源于情景交融的美学追求和高度概括的表现手法。因此，中国画不受空间和时间的限制，非常

自由灵活。在山水画中可以以大观小，在花鸟画中可以以小观大，用简略的笔墨去描绘丰富的内容。

中国画还有一个重要特点，就是绘画与诗文、书法、篆刻有机地结合在一起，相互补充，交相辉映，形成了中国画独特的内容美和形式美。现存的许多传统国画都有题画诗或款书，将画意、诗情、书法融为一体。从根本上讲，中国画的特点来源于中华民族悠久的传统文化和丰富的美学思想。正是这种植根于民族文化的美学思想，形成了中国画的基本特征和艺术特色，尤其是以儒家美学、道家美学、禅宗美学为代表的中国传统美学，对中国传统艺术产生了巨大而深远的影响，从而形成了独具特色的中国艺术精神。

（2）油画　西方绘画艺术也是源远流长，品种繁多，尤其是油画艺术，可以说是世界绘画艺术中最有影响的画种。油画是用油质颜料描绘在布、木板、厚纸或墙壁上的绘画，在绘制过程中需要用快干油调和颜料进行创作。油画所使用的颜料有较强的覆盖力，能充分地表现出物体的真实感，并具有丰富的色彩美感，能比较充分地表现物体的复杂色调、层次，并且绘声绘色地刻画出人物的形象神态。由于颜料有极强的遮盖力，所以描绘起来比较自由，并可以重复修改。另外，由于油质干后坚实耐久，不易霉变，使作品便于长期保存。西方绘画非常注重画面的色彩和画面的构成。为了达到逼真的艺术效果，十分讲究比例、明暗、透视、解剖、色度等科学法则，以光学、几何学、解剖学、色彩学等为依据，画面的内容强调追求对象的真实和环境的真实。

大约在16世纪后期，油画开始传到中国，20世纪初，油画技法才在中国得到真正传播。20世纪40年代，徐悲鸿、林风眠、刘海粟等一批中国画家为中国油画的发展做出了巨大贡献。20世纪50年代，中国油画有了长足的发展，中国油画家的队伍不断壮大，创作出许多富于个性的艺术作品。

（3）版画　除了中国画、油画之外还有很多的画种，如版画。版画是以刀或化学药品等在木、石、麻胶、铜、锌等版面上雕刻或蚀刻后印刷出来的图画。由于所用的版面材料和性质不同，版

画可分为三大类，即以木刻和麻胶版画为代表的"凸版"类，以铜版画等为代表的"凹版"类，以及以石版画等为代表的"平版"类。"凸版"类是在木板或麻胶版上刻制而成；"凹版"类是用酸性液体腐蚀铜版形成各种凹线，从而构成具有独特艺术效果的画面；石版画等"平版"类，是在石印术基础上采用特殊药墨制成。版画在历史上经历了由复制到创作的两个阶段。早期版画的画、刻、印者相互分工，刻者只照画稿刻版，称复制版画，后来画刻印都由版画家一人来完成，版画家得以充分发挥自己的艺术创造性，这种版画称为创作版画。中国复制木刻版画已有上千年历史，创作版画则起源于 20 世纪 30 年代，经鲁迅提倡，后来取得了巨大发展。在西方，16 世纪德国画家丢勒以铜版画和木版画复制钢笔画；到了 17 世纪，荷兰画家伦勃朗则把铜版画从镂刻法发展到腐蚀法，并进入创作版画阶段。木刻版画进入创作版画阶段是在 19 世纪。

除上述画种外，还有具有特殊透明效果的水彩画，兼有油画厚重感与水彩画透明感的水粉画，以及用铅笔、木炭、钢笔作画的素描等。水彩画是一种用水溶化水彩颜料，并将颜料渲染在纸上的绘画，画面效果清新、透明、湿润、流畅、轻快、简洁。水彩画不仅可以捕捉瞬间即逝的自然景色，也可以深入地描绘对象。水粉画是以水调和不透明的粉质颜料，绘制在纸、布、板壁上的绘画，其颜料艳丽、强烈，表现力丰富。艺术效果兼有油画的厚重、水彩画的明快两种特点。素描是运用单色线条的组合来表现物象的造型、色调和明暗效果的绘画。素描是绘画的一门入门课，是练习绘画基本功的手段，同时也是锻炼观察力和表达物象的性质、构造、空间位置、色调关系、质感力的手段。优秀的素描画也是杰出的绘画作品。素描使用的工具主要有纸、铅笔、木炭、钢笔和毛笔等。

二、雕塑

雕塑是美术的主要种类之一，是雕塑家用一定的物质材料制作

出具有艺术欣赏价值的实体形象的艺术。由于制作方法主要是雕刻和塑造两大类，故被称为雕塑。雕塑是区别于绘画的三维空间艺术和视觉艺术。

雕塑是利用雕、刻、塑、铸、锻以及焊等手段塑造艺术形象的艺术。按照雕塑形象展示方式可分为圆雕和浮雕。

圆雕是作为一个单独体存在的三维实体，可以从多个角度观赏，它一般不依附任何背景，而是通过圆雕自身的体积与周边的环境形成统一的艺术效果。

浮雕又称"凸雕"，是在平面上雕刻出的一种凸起的艺术作品，是介于二维平面和三维立体之间的一种半立体艺术表现形式。依据表面雕塑的凸起程度的不同，浮雕可分为高浮雕、低浮雕、薄浮雕三种。浮雕是需要背景衬托的，通过背景可以增加雕塑的空间效果，所以浮雕多用于建筑外立面的装饰。

还有一种介于圆雕和浮雕之间的形式，可以使欣赏者从正反两面观赏，即透雕。透雕是在浮雕的基础上，将其背景部分镂空制作而成，但又不脱离平面，犹如一件附着在平面背景上的圆雕。

按照其材质来划分，雕塑可分为泥塑、木雕、石雕、玻璃钢雕塑以及不锈钢雕塑，当然还可以在雕塑作品上加以色彩，这种雕塑可称为彩色雕塑或彩塑；按照其用途和性质来划分，雕塑可分为纪念性雕塑、装饰性雕塑；按照其所放置环境的不同来划分，雕塑可分为室内雕塑、室外雕塑、城市雕塑、园林雕塑、广场雕塑、陵墓雕塑、架上雕塑、案头雕塑等；按照人像雕塑的部位来划分，雕塑可分为头像雕塑、胸像雕塑、半身像雕塑、全身雕塑。

雕塑是人类文化史上最古老的艺术种类之一，无论在东方还是西方，雕塑艺术都有着悠久的历史。我国古代雕塑艺术达到高峰是在秦汉时期。比如被誉为世界第八奇观的秦始皇陵兵马俑，以及汉代的霍去病墓前石雕、曲阜鲁王墓前石人、张骞墓前石兽等大型石雕，在秦汉时期堪称盛况空前。魏晋南北朝和唐宋时期，宗教雕塑发展迅速。从魏晋开始，云冈石窟、龙门石窟、敦煌石窟、麦积山石窟等相继繁荣起来（如图6-4所示）。魏晋和隋唐时期

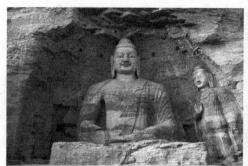
（a）云冈石窟

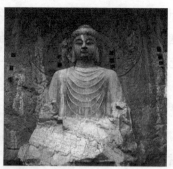
（b）龙门石窟

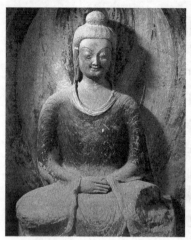
（c）敦煌石窟

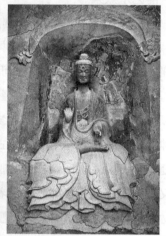
（d）麦积山石窟

◀ 图6-4 石窟艺术

还出现了雕塑大师，如东晋时期的戴逵、戴颙父子以及唐代雕塑
大师杨惠之。元代和明清时期，大规模的石窟艺术走向衰落，我
国古代雕塑艺术出现新的形式，小型玩赏性雕塑日趋繁荣。这个
时期各种案头陈列雕塑、工艺装饰雕刻和民间雕刻工艺迅速发展，
如广东石湾的陶塑，福建德化窑的瓷塑，无锡、天津的泥塑，嘉
定的竹刻，潮州的木雕等，具有独特的艺术风格。中华人民共和
国成立以来，我国雕塑艺术继续发展，出现了许多优秀的雕塑作品。

　　西方雕塑艺术同样历史悠久，作品繁多。西方雕塑史上有四个
最为辉煌的高峰期。第一个高峰期是古希腊罗马时期，雕塑艺术
已经达到了相当高的水平。第二个高峰期是欧洲文艺复兴时期，
其杰出代表是被称为意大利文艺复兴"画坛三杰"之一的米开朗

基罗，他是一位杰出的雕塑家、画家和建筑师。米开朗基罗创作的《哀悼基督》（如图6-5所示）《晨》《暮》《昼》《夜》等都是世界雕塑史上的不朽名作。第三个高峰期出现在19世纪的法国。法国雕塑家弗朗索瓦·吕德为巴黎凯旋门创作了群像浮雕《马赛曲》，法国现实主义大师罗丹创作的《巴尔扎克像》《加莱义民》《思想者》《地狱之门》《青铜时代》等大

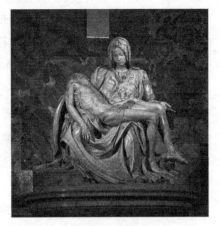

◀ 图6-5 米开朗基罗《哀悼基督》

批优秀作品，将西方雕塑艺术推向又一个高峰。第四个高峰期出现在20世纪，此时多种雕塑流派同时并存，雕塑作品种类繁多，处于不断演变发展之中。这个时期涌现出许多著名的雕塑家与优秀的雕塑作品，如法国著名雕塑家阿里斯蒂德·马约尔开辟了现代雕塑的新途径，使雕塑逐渐从具象走向抽象，从写实走向象征，从马约尔创作的雕塑作品《地中海》中就可以体现出来。这一时期还有两位著名雕塑家，分别是法国的阿尔普和英国的亨利·摩尔。

雕塑区别于其他艺术所具有的独特艺术特征主要体现在以下几方面。

第一，雕塑是在三维空间里用物质材料创造出实体形象的艺术。雕塑作品是一个立体的形象，同时又是一个可以触摸的实体艺术作品。当大众去欣赏雕塑作品时，不仅需要依靠视觉感官去感受，还可以用手去感知，观赏者可以从四面八方的不同角度去欣赏，与雕塑周围的环境相结合来欣赏，使雕塑作品富有生动、逼真的艺术魅力。当欣赏者面对同一件雕塑作品时，由于观赏的角度不同，会唤起欣赏者不同的艺术想象，产生不同的审美感受。

第二，雕塑作品在题材的表现上具有很大的局限性，这是由于雕塑作品自身的实体性特征。众所周知，雕塑作品创作时所选用的材料都是静态的，就决定了其题材的选择受到了局限。创作者

在创作雕塑作品时一般都是把人体作为主要的描绘对象，通过对人体各个肢体的塑造体现雕塑作品的精神内涵，这也决定了雕塑作品的凝练性和单纯性。创作者不可能把看到的东西都描述出来，而是需要对物体进行高度概括和凝练，表现创作者通过作品所要传达的性格和品质以及创作者所追求的气概。

第三，雕塑作品的形象展现是通过物质材料实现的，不同的雕塑材料会产生不同的审美感受，也会增强雕塑作品的表现力和感染力。如花岗岩给人以坚硬、厚实的感觉，使欣赏者产生粗犷、坚强的感受；大理石给人以细密、光洁的感觉，使欣赏者产生纯洁、优雅、宁静的感受；铜质材料给人以坚固、富丽的感觉，使欣赏者产生高贵、崇高的感受。当然，任何一件雕塑作品都是把内容和材料有机地联系起来，达到特殊的艺术效果。

第四，雕塑作品具有体量美。雕塑作品空间的展现是通过其本身的体积来展现的，欣赏者在欣赏雕塑作品时，通过其体量的大小来感知雕塑作品的主题思想。面对大型的雕塑作品，欣赏者会产生宏伟、庄严的感受，面对小型的雕塑作品会产生精巧的感受，这都是雕塑作品体积所赋予欣赏者的不同审美感受。

三、建筑

建筑，是用物质材料堆砌而成的实用性物质产品，是人类赖以生存的物质生活环境。所谓建筑艺术，是指通过物质空间实体的造型和结构安排，运用建筑艺术独特的艺术语言，使建筑形象具有文化价值、审美价值，同时具有象征性和形式美，体现出建筑的民族性和时代感。建筑按照材质可分为石构建筑、砖瓦建筑、木构建筑；按照功能可分为宗教建筑、民居建筑、园林建筑、公共建筑、宫殿建筑、陵墓建筑等。建造房屋是人类最早的实践生产活动。原始的村民为了抵御自然侵害、满足生存需求，通过改造自然创造出建筑。建筑的功能经历了从实用到审美的发展过程，最初的建筑只是用来满足人们基本的生存需求，它是基于实用目

的而创造的。随着社会的不断发展，建筑渐渐具有除实用功能之外的美学功能。

古罗马建筑师维特鲁威提出建筑的基本原则：实用、坚固、美观。每一个时代的每一种建筑风格都在以不同的方式满足这三个基本原则。建筑的第一个功能就是实用，建筑是为人的使用而建造的，它必须满足人类对于建筑的居住要求，必须满足人类各种实际活动的需求。建筑的实用功能是主要的、最基本的，建筑的精神性功能受到建筑实用功能的制约，这会影响到建筑形象的审美特质。建筑的第二个功能就是坚固，一座建筑物需要存在很长的时间，甚至几个世纪，这就需要建筑物本身必须要坚固。只有建筑物坚固了，才能满足人们居住的需求。当然，一座建筑物要坚固，就离不开建筑技术的支持。建筑的第三个功能就是美观，一座建筑物之所以受到大众的关注和喜爱，与建筑的美观有很大的关系。1983年，普利兹克奖授予华裔建筑师贝·铭，评委会给予的评语说，他"创造了本世纪最美丽的内部空间和外部造型"。

建筑就是空间的感觉，建筑不在于屋檐、瓦片等技术方面的东西，而在于内部空间（如图6-6所示），建筑是一种创造空间的艺术。建筑艺术体现出建筑与艺术两者之间的和谐统一。建筑通过立面形象、平面布局以及在空间上的塑造，反映出建筑所处环境的地域、民俗以及建筑师的风格追求，同时来满足观赏者的精神需求和审美需求。建筑不是作为一个个体所存在的，它是与周边环境紧密

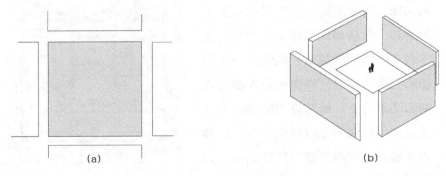

(a)　　　　　　　　　　(b)

◀ 图6-6 建筑的空间特性

联系的。一座建筑物一经落成，就成为建筑物所处的环境的一部分，所以它具有固定性和永久性，当然，建筑物也同样地改变了环境。因此，建造任何一座建筑物都应该考虑其与周边环境的关系，不可以把它们分割开来，建筑物与周边的环境应该有机地组合在一起，共同提升环境的空间活力。

建筑艺术用其独特的艺术语言，构成建筑艺术形象，体现建筑的造型美，其中，空间是建筑所表现的第一要素。建筑艺术是一种立体作品，属于空间造型艺术。一座建筑物是由一系列外部和内部空间共同组成的，建筑物空间的内部划分、建筑与建筑之间的空间关系、建筑与周围环境的关系构成一个完整的空间体系，形成特有的空间美。空间环境、序列和造型构建了建筑艺术的广度，其象征性含义构建了建筑艺术的深度。

建筑形象的内容是通过形式才能确立的，这就突出了建筑的形式美。建筑的形式应该服务于建筑的性质和内容。建筑形式美主要包括多样与整体、比例与尺度、对称与均衡、节奏与韵律、对比与和谐等。

建筑造型要求整体和谐统一，在统一中有变化，在变化中求统一。

建筑的形式美体现于建筑各部件和建筑各部分之间的比例关系，建筑物长、宽、高的比例以及建筑立面凹与凸的比例、虚与实的比例等，都直接影响到建筑形式美的塑造。

建筑物形式美的塑造离不开对称与均衡。均衡主要是指建筑在构图上的对称，包括建筑物前后、左右、上下各部分之间的关系，应给人一种平衡和完整的感受。均衡可分为静态均衡和动态均衡，最常见的静态均衡方式是在中轴线的左右对称均衡，对称均衡被东方和西方建筑广泛运用，如北京的故宫（如图6-7所示）就是一

◀ 图6-7 故宫鸟瞰图

个中轴对称的建筑体。

　　建筑物形式美的塑造离不开节奏与韵律。"建筑是凝固的音乐"，说的是建筑就像音乐一样，拥有节奏美和韵律美的特点。一个好的建筑空间，往往像音乐一样有着重复、变化的空间形式。如果是一眼望到底或千篇一律的形式，那么势必会带来视觉上的审美疲劳，相反，如果像音乐一样有着变化起伏的变化美和动态美，则会给欣赏者以视觉上美的享受。节奏是指审美对象的构成中相关成分交替出现，作合规律的错综变化，创造出类似音乐所引起的和谐流动的审美效果。建筑空间中的结构布局、高低曲折以及错落有致的节奏，同音乐的结构、节奏有着内在的相似之处。在一个经典的建筑空间中展现的是一种注重节奏和韵律美的视觉效果，并由此产生和谐的美感，使民众对建筑空间产生音乐旋律般的联想。

　　建筑形式美的塑造离不开建筑的色彩。美国建筑大师沙里宁曾说："让我看看你的城市，我就能说出这个城市居民在文化上追求的是什么。"从建筑色彩的展现上可以看出不同地域、不同时代、不同民族有着各自不同的习惯和特点。建筑色彩传达的信息就是这个国家、地区、民众的喜好以及色彩的象征意义。如中国古代建筑在色彩的选择上多采用红墙、绿瓦，既鲜艳醒目，又高贵庄重，为建筑艺术形式美的塑造增加了无限魅力。

　　建筑形式美的塑造还与建筑材料有着密切联系，不同质地的建筑材料会给欣赏者不同的心理感受。通过空间与形态、多样与整体、比例与尺度、对称与均衡、节奏与韵律、对比与和谐、色彩等多种因素的协调统一，才形成了建筑艺术特有的空间形式美。

　　建筑被称为"时代的一面镜子"。建筑艺术形象在其内容和形式上所展现的风格，可以揭示出一定时代和一定社会的社会心理情绪、审美理想和时代精神。纵观中外建筑，可谓千姿百态。不同的民族、地域，不同的时代以及风格上的差异，使得建筑风格千姿百态，具有极高的审美价值和文化价值。在欧洲，人们把建筑称作"石刻的史书"，认为可以通过建筑来了解时代精神和文

化精神。意大利建筑师布鲁诺·赛维在《建筑空间论》中指出："埃及式＝敬畏的时代""希腊式＝优美的时代""罗马式＝武力与豪华的时代""早期基督教建筑＝虔诚的与爱的时代""哥特式＝渴慕的时代""文艺复兴＝雅致的时代"。他的论述说明建筑是表现时代精神的一面镜子，从建筑艺术中可以了解当时人们的审美情趣和文化内涵，建筑艺术就是一部活的史书。

建筑艺术还体现出地域特色和民族特色。不同民族在不同地区、不同的发展阶段创造出各自不同的建筑风格，如中国古典建筑追求"天人合一"的思想，追求人与人、人与自然的和谐共处，建筑结构多采用土木结构，注重建筑空间群体的组合与整个建筑空间序列的转换。而西方建筑则追求"神人合一"，它追求人与自然的对立，建筑材料多采用石材，建筑体积大，注重建筑造型和空间的对比，坚强中带着柔美。

建筑艺术还与其物质条件和现代的技术条件有着密切联系。建筑艺术包含技术与艺术，这就决定了建筑的审美功能会随着其技术和材料的变化而变化，如我国的建筑从最初的木结构到砖石结构，再到现在的钢筋混凝土结构，建筑的审美功能也发生了很大的变化。现代的建筑越来越多地追求城市设计化、高技术化、人性化、可持续化以及文化性。

四、实用美术

实用美术，是一门既可以满足大众物质需求又可以满足大众精神需求的造型艺术。实用美术的种类非常多，可分为工艺美术、视觉传达设计、环境艺术设计、服装设计、色彩图案设计、工业设计以及陈列品设计等。

（1）工艺美术　工艺美术是最古老的艺术种类之一，又可称为实用工艺，是指制作在造型和外观上具有审美价值、与人类生活息息相关的美术品的工艺。工艺美术受到其物质材料和技术的制约，具有鲜明的民族特色和时代精神。工艺美术品的种类繁多，

可分为三大类，第一类是大众日常生活的实用品，例如平时常用的被面、床单等；第二类是民间的手工艺品，例如传统的剪纸、泥塑、面人、木雕、蜡染织物等；第三类是欣赏类工艺作品，例如我国的瓷器、陶器、象牙雕刻以及景泰蓝器皿等。第一类工艺美术品主要以实用为主，观赏为辅；第二类既具有观赏性又具有实用性；第三类的实用价值比较小，主要体现在其艺术和审美价值上。工艺美术品具有物质和精神的双重属性，它首先是一个实物用品，用来满足人们的生活需求，在这个前提下又能满足人们的审美需求，使人们得到精神满足。

工艺美术品是实用功能和审美功能相结合的产物，这种双重性，就决定了它的创作必须符合实用、经济、美观的原则。工艺美术品的实用性具体来说就是创作时要符合大众生活的目的性；在创作时应该首先根据实用需求来考虑和设计，从其材料、造型、色彩以及装饰等方面来满足实用需求，再按照使用者审美的需求去创作作品。工艺美术品还是传承历史文化的重要的物证，所以它要有一定的可保存性，这就需要其具有坚固性的特点。坚固，是指坚固耐用以及使用方便，创作出来的工艺美术品要符合实用需求，就要有一定的坚固性，不容易破碎。

美观对于工艺美术品来说，不仅是艺术表现的一种手段，也是其创作目的之一，所以工艺美术品创作应该做到造型美、色彩美、装饰美、材料美以及技术美。

工艺美术通过对美的把握和创造，来满足人们的物质需求和精神需求。工艺美术品的审美特征集中于其形态结构体现出的造型美。工艺美术品创作十分注重其造型特征，常用对称与均衡、节奏与韵律、比例与尺度、对比与调和来塑造其外观形式美，向大众传达特殊的艺术表现力。

工艺美术品的美还体现在色彩美上，其色彩往往十分绚丽，不同的色彩搭配出不同的样式，给欣赏者不同的审美感受，具有极强的感染力，体现出一种和谐的装饰美。如我国唐朝的唐三彩艺术品（如图6-8所示），以丰富多彩的釉色和美妙高超的造型驰名中外。

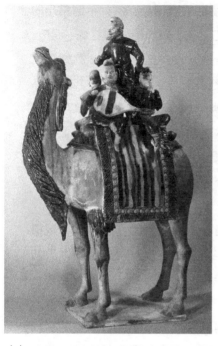

(a)

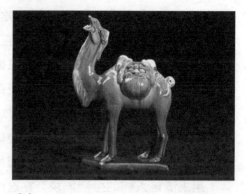

(b)

＜ 图6-8 唐三彩艺术品

唐三彩的基本釉色有白色、绿色、黄色和蓝色等。由于工匠们巧妙地配釉和控制烧制环境，使成品的釉面呈现出俏丽妩媚、姹紫嫣红的多种色彩。除上面谈到的绚丽的色彩效果以外，唐三彩在造型艺术上善于使用活泼而富有旋律的线条，塑造出灵巧优美的器形，表现出大唐盛世的精神风貌，是我国优秀文化艺术品中的瑰宝。

工艺美术品的美还体现在装饰美上，其表面往往有很多装饰的图案，如木纹、鱼纹、卷草纹、云纹等，这些装饰纹样与物品的造型结合起来，使这些精致的工艺美术品产生巧夺天工的意味。除了上述特征外，工艺美术品的创作还体现出材料美和技术美。我国的工艺史书就曾记载过，工艺美术品必须"材美工巧"，这就是说，不仅材料要美，而且制作工艺也要精巧，在制作时既要选择适合的材料，又要选择适合的技术。

（2）视觉传达设计　视觉传达设计又称"广告设计""平面设计"，是指创作者利用平面视觉符号文字、插图和标志等，来传递给接受者各种信息的设计，其主要功能是起到传播和推广的作用。视觉传达设计包括广告设计、字体设计、视觉形象设计、包装设计、展示设计、印刷设计、装帧设计等。

随着社会的不断发展，视觉传达设计不仅仅只表现平面的内容，而是把文字、图形、色彩等多种元素，逐渐扩展到多个领域。视觉传达设计追求的理念是"广而告之"，是"给人看的设计，告知的设计"。视觉传达设计的三个要素分别是文字、图形、色彩。文字是人们表达思想感情的文字形式，是记录语言信息的视觉符号；图形是表达思想感情的图形记录，是表现语言的艺术手段；色彩是表达创作者心中感情的色彩符号，是展现创意的色彩语言。视觉传达设计创意角度要新，手法要妙，其宣传和说服的作用必须要通过它的三种要素来传达。

（3）环境艺术设计　环境艺术设计是指对包括自然环境、人工环境、社会环境在内的所有与人类发生关系的环境场所进行改造和组织，以原有自然环境为出发点，以科学和艺术的手段协调自然、人工、社会三类环境之间的关系，使其达到一种最佳状态的设计。环境的空间设计必须符合人的物质需求和审美需求。环境艺术设计包括室内设计、庭院设计、建筑内部设计、城市设计和国土设计等，是以整个社会和人类为基础，以对空间进行规划为中心的创造性活动。环境艺术设计就是对空间进行的创造性改造活动，它包含的空间主要有三种：第一，景观环境，主要指自然景观和名胜古迹；第二，空间序列环境，主要指城市的街道、建筑群；第三，大众日常生活的环境，主要指室内空间、陈设、人工绿化、景观小品等。环境艺术设计的主要功能就是它的实用功能，当然还有信息传递、审美欣赏、历史文化等功能。由于这些功能的要求使得环境艺术设计必须坚持"以人为本"的设计理念，要适合既定空间，符合设计规划，结合空间所处的地域、时代和美学原则，既满足使用者的物质需求，又体现出艺术家的个性追求。

（4）服装设计　服装设计是一种依赖于人体固有形态所进行的外包装式的设计。服装设计体现出不同时代、不同民族的历史和文化传统，也体现出不同民族人们的精神气质和风貌。中国服饰历史源远流长。在原始社会时期，人类就开始用树叶、兽皮做一些简单的衣服。随着社会的发展，人们学会了纺纱技术，服饰的

发展步入了新的历史时期，人们对服饰的要求不再仅仅满足于保暖，而开始追求更高层次的美感。在封建社会时期，服装成为社会地位的象征，对不同等级的人穿什么样的衣服都有严格的规定，并且创立了一整套严格而繁琐的冠服制度，直接以衣冠服饰作为人的尊卑、贵贱的标志，在服装质地、色彩、造型、款式方面也都有严格的规定。服装设计的种类非常多，按照穿着者的年龄可分为童装、少年装、青年装、成年装以及中老年装；按照穿着的季节可分为春夏装、秋冬装；按照民族区域划分可分为汉族服饰、苗族服饰、朝鲜族服饰、回族服饰、蒙古族服饰、藏族服饰等；按照用途可分为日常服装、礼服、特种职业装等；按照观赏性可分为观赏性服装、实用性服装。服装设计要素包括色彩、款式、质感三个方面。服装设计过程是对服装进行艺术造型并用织物或其他材料加以表现的过程。服装设计包括五个方面，第一是收集资料、构思，按美学、技术与经济要求绘图；第二是选定设计方案，研究服装用料；第三是样品制作；第四是审查样衣，审查服装的形式、衣料、加工工艺和装饰辅料等方面；第五是制作工业性样衣和制定技术文件，其中包括纸样、排料图、定额用料、操作规程等。服装设计把实用性和审美性有机地结合在一起。

（5）工业设计　工业设计是对工业化产品的使用功能、外在形态、人机关系、材料工艺等方面所进行的艺术设计。工业设计是以工业产品为对象的造型设计，与普通的工艺美术品设计有很大的区别，以工业生产为目的是其最本质的特征，但是工业设计也同样要具有美学因素，即实用性和审美性兼备。工业设计有狭义和广义两种概念，狭义的工业设计主要指产品设计，广义的工业设计是指以批量化生产的工业产品为主，同时也包括产品的包装、宣传、展示等多种内容。产品设计是工业设计的核心内容。工业设计始于18世纪，在19世纪达到高潮，是随着工业革命而兴起的艺术，机械化的工业生产逐渐代替了传统的手工劳动。最初的工业产品非常粗糙，缺乏美感。经过不断发展和改进，工业产品设计开始朝着新的方向发展，逐渐具有包豪斯的设计思想，

主要体现在三方面：第一，追求技术与艺术的重新统一；第二，追求产品的功能和审美需要，设计的目的是为人而服务的，所以要满足人的物质需求和精神需求；第三，设计必须遵循自然和客观的法则进行。包豪斯的设计思想督促着工业设计继续向前不断地发展，同时为工业设计事业做出了巨大的贡献。

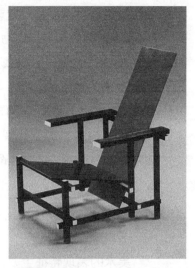

◁ 图6-9　赫里特·托马斯·里特维尔德
《红蓝椅》

在1930年德国包豪斯运动以后，工业设计逐渐形成一个完整的体系，现代工业设计已进入一个新的阶段，它是技术与艺术的完美统一。随着社会的进步和高新技术的不断发展，工业设计发挥着越来越重要的作用。荷兰工业设计大师赫里特·托马斯·里特维尔德创作的《红蓝椅》（如图6-9所示）与德国建筑师密斯·凡·德罗创作的《巴塞罗那椅》（如图6-10所示）这两个作品，充分体现出技术与艺术的完美结合。

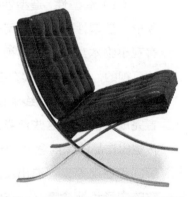

◁ 图6-10　密斯·凡·德罗《巴塞罗那椅》

第三节　美术的艺术特征

美术亦称"造型艺术""空间艺术"或"视觉艺术"，是以一定的物质材料为基础，通过塑造静态的视觉形象来反映社会生活的艺术。美术的艺术特征主要通过美术作品的感性材料、结构关系、

题材类型以及作品的深度意义来展现。所谓感性材料是指美术作品的创作语言或者作品的物质材料；结构关系是指在感性材料基础上，作品创作内容的构成关系和组合法则；题材类型是指美术作品所要表达的主题思想；美术作品的创作题材都是由创作者所决定的；深度意义是指美术作品的深层意蕴，它通过作品的感性材料、结构关系、题材类型体现出来。只有作品有了深层的意义才能说这件作品有灵魂，通过作品的深层意义可以引发欣赏者产生共鸣。

一、美术的表现特征

美术的表现特征主要体现在造型性、空间性、静态性、视觉性、构成性等方面。

（1）造型性　造型性就是塑造形体，在我国古代画论中称为象形。造型性的特点是用一定的物质材料在平面或三维空间里将客观事物本身所固有的视觉形象固定下来，以静态方式再现世界的可视的、感性的真实存在。

在美术作品中，线条和色彩是创作者传达信息的载体，在创作者完成作品时，这些色彩和线条就构成了独特的形态，向欣赏者传达出作品的深度意义。比如，绘画艺术借助于线条、明暗、色彩、解剖和透视等来创造出反映生活审美属性的形象，使观众感受到它的内涵和社会意义。在绘画作品中我们可以一目了然地直接感受绘画作品的艺术形象。

美术内在的本质就是通过其造型性深刻反映事物的本质，揭示创作者的内心世界，通过欣赏者的欣赏产生审美效应。在漫长的艺术实践过程中，造型方法和手段形成具有特色的艺术语言，如绘画艺术的造型准确、具体，富于变化，体现观念，同时可以体现出当时的社会风貌；建筑艺术造型坚固、凝练、实用、具体，可以表现出建筑所处时代的历史性和文化性。美术作品造型性表现手段通过表现事物的质感和量感，突出与造型相关的审美特征。绘画和建筑所体现的质感和量感具有非现实的虚拟性，比其客观

实体的质感和量感更富有变化。

（2）空间性　创作美术作品的物质材料是具有空间位置的，如绘画艺术展现的是二维空间形象，建筑、雕塑以及一些工艺品展现的是三维的空间形象。在绘画作品中，空间形象的展现产生于欣赏者的视觉、触觉以及作品的动感中，每个美术作品所展现的空间形象和空间性质是不同的。在绘画中，为了真实地再现物体形象，经常利用透视、明暗等造型手段，在二维空间的平面上描画出近大远小的纵深感和物体的立体感，以营造三维空间的视觉效果。一些装饰性绘画通过二维空间中的扁平的意味获得艺术表现力，不要求再现强烈的纵深效果。中国传统绘画对于三维空间的表现比较灵活，通过以虚当实的手法，发挥线条的表现功能，来营造三维空间的意象。建筑作品、雕塑作品创造出具有三维空间的立体造型实体，这些美术作品都体现了美术的空间性表现特征。

（3）静态性　美术作品只能塑造事物发展过程中一瞬间的画面，塑造社会空间中静态的形态，这使得美术作品具有静态性的表现特征。正是由于美术的这种特性，使得创作者在创作作品时追求作品形象的深层内涵，在造型上追求凝练，以期创作出的作品能够成为鲜明的、高度概括的艺术形象，形成独具魅力的艺术品。

（4）视觉性　美术的视觉性，是就审美主体与对象之间的感知媒介（主要是视觉）而言的，美术的创造和欣赏都必须通过视觉来进行。创作者通过对事物的观察，借助于创作灵感和创作手段，把审美心理物态化，最终创作出艺术品，借以向大众宣扬自己的审美感受。反观欣赏者，同样是对艺术作品进行观察，从观察中了解艺术品所传达的内容、思想，引发欣赏者的审美感受，产生审美想象。视觉性对于艺术创作和艺术欣赏都非常重要。

（5）构成性　美术的构成性特征一般体现在美术作品的创作过程中，是通过平面构成、色彩构成、立体构成等基本原理在现代设计过程中得到具体完善、不断融合来实现的。在构成中最基本的研究对象是形态，这种形态可以被分解为多个单位，经过组合，这些单位以新的形态出现。分解后再组装的过程就是一个完整的

构成过程，其基本原理就是将多个雷同或有差别的单元，按照一定的原则重新组合，在这种分解和重新组合的过程中，使构成的形态发生很大的变化，无限的组合创造之中充斥着有限的形态。构成的造型观念就体现于分解和组合，只有在组合的变化中才可以产生创新性的设计思维。平面构成以点、线、面这些几何元素，简化周期性结构，压缩重复层次，以直线、块面组合构成单纯、明快而又对比强烈的运动变化。以空间与形、形与形重复变化的组织过程反映光、色变化的运动规律。平面构成由概念元素、应用元素、关系元素、视觉元素四个基本要素构成。位置、方向、骨骼、功能、空间、重心、虚实以及变动规律、形状大小、色彩肌理等设计要素都属于平面构成的要素，以此形成各种设计所依据的设计原理。色彩构成有三类要素，其一是明度、色相、纯度（即色彩三要素）；其二是面积、形状、位置、肌理（即形象四要素），这是色彩得以存在的条件；其三是心理对色彩的感受，包括冷暖、轻重、厚薄、远近、动静、朴实与华丽等。在色彩构成过程中，力求运用这些基本要素作多种逻辑性探讨，选择与搭配适合的色彩，以求得到色彩丰富的设计效果。立体构成是将形态要素以一定的方法构成各种立体形象，它体现的是三维空间形象，强调形态与材料、结构、工艺以及物质功能相结合的可能性。其构成方法有线的构成、面的构成、渐变、放射、层面排出、框架结构、体的构成、形体切割、多体组合等。

二、美术的形式特征

美术形式指作品的结构关系和表现手段，是美术作品感性材料的结构关系和一定的物质材料、艺术语言表现出来的外在形态。其特征体现在美术形式的基本构成因素和形式的审美特征方面。

美术形式的内在特征体现在艺术作品的组织结构上，即体现在主体内部结构的各种因素上，就是把感性材料在一定的主题下有效地组织起来。美术作品内部形式的结构关系，分为构图、布局、

作品位置等。作品的内容是从作品的整体结构和各个部分间的相互联系来把握的，主要是作品的题材、作品的形象、作品的明暗、光线、色彩、线条在作品中的位置及元素的相互联系。美术作品的内部形式是美术作品的内容以美术特有的形式进行艺术表现的基础。

美术形式的外在特征，表现在美术作品的形象外观方面，即作品形象所呈现的样式，或者说是艺术家用一定的手段和工具材料，使艺术内容获得物质外化的外在形态，称之为美术语言。美术语言使作品的内容和作品的结构关系更加物态化和具体化。美术作品中的物质材料是最低的美术语言，当作品外在的物质材料与创作者创作的形象结合时就出现了一些抽象化的表现，如在一幅美术作品中，创作者会运用不同的色彩冷暖关系来表达，从而创作出不同的视觉观赏效果。随着社会的发展，一些鲜明标示美术语言特色的词汇出现了，如在我们传统的中国画中就有"马一角""夏半边""曹衣出水""十八描"等词汇，这些具有个人或流派特色的美术语言被广泛地运用到绘画中。创作者经常把大自然中的山水、著名的历史人物以及经过抽象化的动物处理成一种具象的艺术语言，通过一些写实、夸张、象征性的艺术语言来向欣赏者传达创作者的创作思想和审美思想。

美术形式的审美特征充分地表现在形式美方面。所谓形式美，主要是指各种形式因素有规律的组合，从而形成了某些共同的特征和法则，包括色彩、线条、形体、对称均衡、多样变化以及黄金分割等形式法则。从欣赏者角度来探讨，美术作品中的形式美与欣赏主体直接的生理和心理感受相互联结，它是一种表现形态，与美术作品的意义以及内部结构和外部形式都有重要的关系。形式美是客观事物和艺术形象在形式上所呈现的具有一定独立审美价值的因素。在美学史和艺术史上，探索美的形态和探索形式美的一些相对独立和不变的形式法则是同时并进的。一些著名的艺术家经过研究和探讨，认为在所有的几何形中，圆形和球形是最美的。著名的黄金分割比例是在几百年的美术史中经久流传的形式美法

则。在作品所具有的形式美之中，也包含着与心理感受相应的情绪和感情，例如优美、宁静、忧郁、热烈、兴奋等。因为文化和风俗不同，艺术家对形式美有不同的理解和运用，通过具体的美术作品，表达出创作者特定的精神，从而表现出形式美的民族性和时代性特征，提高了艺术创作者的创作力和作品的感染力。

三、美术的存在特征

美术作品的存在特征可以从美术的形态性、美术的审美性、美术的社会性和历史性以及美术的民族性等方面表现出来。

（1）美术的形态性　美术存在的形态性表现为三种类型，分别是写实形态、形式形态、装饰写实形态。所谓写实形态，指的是那种既模仿物象，又具有幻觉真实的美术形态；形式形态是指任何物象为描写对象的抽象形式之间有规律的组合的美术形态；装饰写实形态则是指那种既以特定的物象为依据，但又被创作者根据需要对其进行了加工处理的美术形态，如变形、夸张、几何化、多物象组合等。丰富多彩的美术形态史就是在写实形态与形式形态发展和演化中演变而来的。美术形态的发生是一个漫长的历史阶段，其起点和开端是石器工具中形式形态的发生，经过不断地发展，在旧石器时代晚期，美术的写实形态产生，从我国的洞穴壁画、雕刻可以看出。进入新石器时代后，装饰写实形态产生，如我国出土的新石器时代器皿上的装饰画以及岩画。美术形态的产生是从形式形态到写实形态，再到装饰写实形态。

（2）美术的审美性　美术存在的审美性在于美术反映现实美，美术创造艺术美，审美是美术的根本性质。当我们遨游在美术史的长河中，可以从各个时代的美术作品中看到许多美的事物和事物的美。美术史实告诉我们，从人的美到自然事物的美，再到社会事物的美，在现实中看到的各个种类、不同形态的美都可以在美术作品中看到。在法国画家米勒创作的作品《拾穗者》（如图

1-5 所示）中，三位农妇正在农田里拾捡寻找零散、剩余的粮食，看似简单的画面却给欣赏者带来一种不同寻常的庄严感，正是这种感情使《拾穗者》超越了一般的对田园美景的歌颂，而成为一幅人与土地、与生存息息相关的伟大作品。这幅体现 19 世纪 60 年代法国农民生活情景的作品，揭示了美术所反映的现实美。现实生活中的美，是创作者创作美的依据和源泉。所谓"现实美"，即现实中事物的美。现实美可以分为自然美和社会美。自然美是指自然界中存在的美，即自然事物的美；社会美是指人类社会关系中的美，即社会事物的美。这些现实中存在的美成为创作者创作的题材。"

美术不仅可以反映现实美，还可以创造艺术美。艺术美是指美术作品的美，是由创造者的审美认识而产生、按照形式美原则并为着美的目的而创造的事物的美。艺术美是创造者主观的一种能动作用的审美创造。现实中存在着很多的美，但是如果没有创作者能动的创作，是不能全面地表现出来的。如郑板桥创作的《竹》，从园中之竹到眼中之竹再到胸中之竹，最后到手中之竹，这就是创作的过程。从现实中的竹子到作品的完成，经过一系列的变化，创作者舍弃了一切不美的事物，使意向中的美得到强化，最后使手中之竹的美比现实中的竹子更美。

（3）美术的社会性　美术的社会性主要是指美术来源于社会生活，是社会生活的反映。这就决定了美术与社会生活、社会生产都有着密切的联系。美术是建立在一定的社会经济基础之上的，是一种特殊的社会意识形态。美术的发生和发展以及各个历史阶段美术的内容和形态，归根到底是由经济基础所决定的。人们只有在满足基本的生活需求后才追求更高的精神层面，随着生产力的不断提高，美术也有了新的发展和变化。美术是社会生活的反映，是对社会生活各种领域、各种事物的全面反映。这种全面的反映主要是指美术不仅可以反映社会的经济、政治关系，还可以反映社会生活中大众的政治观点、哲学观点以及文学观点，当然还可以反映大众的情绪、情感、审美追求和审美理想。美术既是

一种思想关系又是一种社会意识形态。美术不光是一种意识形态，还是一种特殊的生产形态。美术作为艺术生产，是一种创作者自由的精神生产，审美创造是艺术生产的本质特征。美术作品作为一种特殊的精神产品，是创作者的创造物。

（4）美术的历史性　美术存在的历史性是从美术与历史互动的双向过程来看的，主要表现在两方面：第一，美术作品构成历史；第二，美术作品在历史中实现其意义。美术作品构成历史主要是指美术具有历史再现性，美术被称为"模仿现实"，它反映了社会某一时期历史的发展。如我国北宋著名画家张择端创作的《清明上河图》（如图6-11所示），通过这幅作品，欣赏者可以感受到北宋汴京清明节的风貌，同时展现出北宋人民的生活情景。美术与历史除了具有再现的关系外，还具

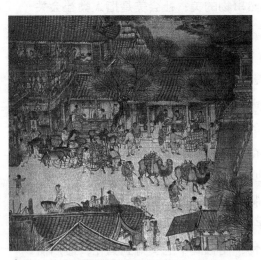

◀ 图6-11 张择端《清明上河图》局部

有表现的关系，美术作品可以表现出民族、集体、个人在某一历史时期的情感追求。美术作品在特定的条件下，成为一个特定时代人们的心灵史，在美术作品中，人们可以表现自己内心的理想、喜悦等。美术的历史性还表现在，美术以新的感知方式更改了人们看待世界的方式，从而直接书写了历史，有效地构造未来。一幅优秀的美术作品不仅仅再现生活、表现创作者的情感，而且可以以新的感知方式创造历史。任何事物都必须经过社会实践的考验，美术作品也不例外，美术作品只有在历史中才能实现其所要展现的深刻意义。

（5）美术的民族性　美术作品具有浓郁的民族风格和鲜明的历史特色。绘画、雕塑、建筑以及实用美术无不体现出本民族自

己的风格和特征。美术作品民族性主要体现在两方面：第一是美术作品内容的民族性，表现在作品内涵体现出民族精神，民族精神是美术民族性的核心和灵魂；第二是美术作品形式的民族性，通过美术作品的形式可以体现出民族的审美情趣和审美习惯，不同的民族有着不一样的审美情趣。如在园林建设中，欧洲的园林模式通常喜欢用几何图形来塑造，相反，在中式园林的设计中，其形式却是追求一种曲径通幽、言有尽而意无穷的意境。各个民族之间的美术在思想内容和表现形式上也会相互影响，某一区域先进的审美思想会影响到其他区域的艺术。如意大利文艺复兴时期的艺术风格，在意大利兴起后广泛传遍了欧洲大陆。各民族之间的艺术形式也相互交融，使美术形式越来越丰富。

第七章

音乐与舞蹈

第一节 音乐的起源与发展

音乐是以流动的，有组织的声音表现人的思想感情、反映现实生活的艺术。这些包含着人类艺术创造的声音组织也被称为音乐作品。音乐作为人类艺术创造的产物，具有意识形态的属性；音乐的基本元素——声音具有自然属性。所以，音乐是人文属性与自然属性兼具的艺术。人对声音的接受必须通过听觉器官，所以音乐又是一种听觉艺术。音乐艺术以其特有的形式成为人类艺术中发生极早，又较早影响全社会的艺术，也是一种重要的社会文化。不同民族、不同地区、不同社会的音乐艺术在各自的发展中形成了风格各异、千姿百态的风貌，构成了极为丰富的音乐艺术世界。随着人类传播媒体的发展，20 世纪形成了多种新的艺术形式，如音乐与电视结合形成的音乐电视（MTV）、音乐与电影艺术结合形成的电影音乐等。

一、音乐的起源

关于音乐起源问题的研究，一直以来是音乐研究的焦点。关于音乐起源问题的研究，我们只能依靠年代久远的考古材料以及各种存在于原始部落的艺术方式等进行推测。但是就音乐实质而言，音乐是随着时代的发展而不断变化的。如同我国唐代学者杜佑在《通典》中所言："夫音生于人心，心惨则音哀，心舒则音和。"从上述所言可以得到启发：音乐的不同，来源于人不同的内心世界，不同生活背景下的人们对音乐的理解不同。

关于音乐的起源，学术界主要有以下两种观点：一种是结构模式，这种观点认为人的音乐听觉特征是一种先天的自然产物；另一种是功能模式，这种观点认为人的音乐听觉能力是产生于人对声音的适应。本文关于音乐的起源研究主要是从后一种观点入手。音乐的起源最早可以追溯到远古时代。当人类进化完成之后，人

类发出的以表达感情或者传递信息的声音被视为音乐的起源。起初原始人类的歌唱没有语词或者声调的变化，一般是在发生某种事情的时候，例如当成功狩猎之后的宴会中、对某些事物不满时或者是对死者的哀号中，他们通过歌唱表达自己的情绪。随着原始人口头语言的应用，歌曲也逐渐产生了。

结合相关文献，对于音乐的起源主要存在以下几种观点。

（1）音乐源于社会集团劳动。在原始音乐的萌生中，人类的物质生产活动，尤其是以创造劳动成果为目的的劳动对音乐的产生起了重大作用。生产劳动的节奏对歌唱的节奏有直接影响。鲁迅认为最早的诗歌是如《淮南子》所记载的"举重劝力之歌"。众人抬木发出"杭育杭育"的声音，就是劳动中产生的节奏强烈的劳动之歌。关系人类生存的最经常、最普遍的社会实践是物质生产活动，物质生产过程中的合作、交流、协调等也对音乐的产生起了推动作用。人类的物质生产还与人类的自身生产有关。有关爱情、婚姻的歌曲在古今各个民族的民歌中都占有重要的比例，这种现象说明人类的自身生产也对音乐的产生与发展起了重要作用。音乐作为一种具有社会意识形态性质的艺术，还以各种形式反映着人类社会生活的各个方面。音乐与人类及其社会生活的这种关系，从其萌芽时期就开始了。

（2）音乐源于人类对自然界声音的模仿。模仿是人类多种文化艺术创造中的一种基本方法。古希腊哲学家德谟克利特认为：人由于模仿鸟叫而学会唱歌。中国古人也认为，仿效自然、动物是先人创造音乐的重要方法。《吕氏春秋·仲夏纪》记述："帝尧立，乃命质为乐，质乃效山林溪谷之音以歌，乃以麋革置缶而鼓之，乃拊石击石，以象上帝玉磬之音，以致舞百兽。"模仿在原始音乐中是主要的创作方法，在音乐发展的长期历史中也是一项十分重要的音乐创作方法，它对音乐的产生、形成与发展都有促进作用。

（3）音乐源于远古的巫术活动。我国学者王国维说："歌舞之兴，其始于古之巫乎？"这种观点认为，远古人类在巫术过程中的歌舞表演是我国音乐的起源。

（4）音乐起源于乐器技术。从乐器看音乐的起源，可以发现乐器制作与人类工具、器物的制作技术紧密相关。学术界认为乌克兰境内原始人遗址出土的 6 支长毛象骨骼制成的乐器——骨笛最为古老。中国现存的最古老的乐器是河南舞阳县贾湖村出土的骨笛，据测定约有八千年历史。在原始社会，对骨笛的加工必须有相应的石器，因此，人类的工具、工艺制作技术也是关系着原始乐器乃至原始音乐发展的因素之一。

音乐的起源自古以来就有多种多样的见解。但是，从音乐产生的根本因素看，以物质生产劳动为中心的社会实践才是音乐产生的最重要因素，同时也应看到，音乐的产生与发展也与此外的各种因素有着不同程度的联系。

二、音乐的发展

音乐的发展显然经历了一个十分漫长的历史过程。这个过程大致可以分为三个阶段，第一个阶段是作为原始文化中一个组成部分的阶段；第二个阶段是音乐逐渐从原始文化中分化出来走向独立的阶段；第三个阶段是音乐作为成熟的艺术与其他艺术相融合的阶段。在原始社会、奴隶社会、封建社会、资本主义社会、社会主义社会等不同形态的社会中，音乐有着不同的发展特点。音乐在其发展过程中，亦形成了独有的阶段性发展形态。

音乐在其未成为独立的艺术之前，经过了极为漫长的过程，这是音乐从无到有的缓慢发展阶段。在具有实用功能（包含音乐、舞蹈、巫术、交际、娱乐等众多成分）的混生性文化中，音乐的表演水平逐渐得到提高，欣赏价值逐渐被重视，为其走向独立奠定了基础。

奴隶制时代，古中国、古印度、古希腊等国成为世界著名的文明国家，在这一时期，音乐呈现较快的发展状态。生产力的发展促进了乐器的制造，使器乐获得了长足发展，社会的阶级分化，则使统治阶级拥有了支配社会的巨大权力。他们享有的音乐规模宏大，娱乐性与欣赏性更强，其作品结构和音乐表演技巧也更为精致，

音乐成为加强统治力量和治理社会的艺术形态，并由宫廷、出面编演大型乐舞。我国大型乐舞中著名的有虞舜时的《韶》、夏禹时的《大夏》、商汤时的《大濩》、周武王时的《大武》。历代乐舞既有着浓厚的统治阶级意识，又代表着当时音乐舞蹈的水平。把音乐与政治、社会制度结合起来，使之成为国家制度或治理手段的一种组成因素，在中国的突出代表是周代的礼乐制。国家以典章的形式规范音乐的应用，使其在礼治文化中发挥具有制约意义的功能，这种做法以政权和法规的力量强化了音乐的社会作用，提高了音乐的社会地位，促进了音乐的发展，但是，这些做法也制约了音乐在相应领域的自由发展。

把音乐与宗教结合起来，使音乐为宗教服务，也是文化史上由来已久的一种现象，在欧洲表现得尤为突出。基督教及天主教催生了自成体系的宗教音乐。宗教借音乐得以更广泛地发展，而音乐与宗教的结合则形成了一个独特的部类——宗教音乐，这是具有深厚文化传统和社会影响的音乐部类，也是在发展中较好地得以继承、保存的部类。

进入封建社会，社会分工更细，不同经济、政治、文化状况的社会阶层更多，音乐艺术有了更加多样的发展。

封建社会中的第一类音乐为宫廷音乐，在整个封建社会音乐中有着特殊的地位，宫廷用各种方法征用、聚集了杰出的音乐家，形成了宫廷乐师、乐工、乐伎等乐人队伍。其中著名的宫廷音乐家如中国汉代的作曲家、歌唱家李延年，唐代女歌唱家许和子（又名永新）等，欧洲的巴赫、莫扎特、贝多芬也曾是宫廷乐师。汉唐时期是中国封建社会的鼎盛时期，此间的宫廷音乐以大曲最为重要，这种包含歌舞器乐的综合性表演艺术上承商周乐舞、下启宋元戏曲，有着精致的艺术结构和丰富的艺术表现力。如唐玄宗时的大曲名作《霓裳羽衣曲》，开头是"散序"6段，为散板形式的器乐；"中序"18段，为有节拍的音乐，伴随着舞蹈，亦有可能有歌；最后为"曲破"12段，是节奏急促的音乐与舞蹈。白居易《早发赴洞庭舟中作》一诗中有"出郭已行十五里，唯销一曲

慢霓裳"之句，可见《霓裳羽衣曲》规模之宏大，表演时间之长。

封建社会中的第二类音乐是官府支持与推行的音乐。历代所设的音乐机构一般是管理性质的，有些也承担着搜集整理、创作、和组织重要音乐表演等任务，如中国汉代的乐府、唐宋的太常寺等。政府机构支持的音乐往往带有官方色彩，属于雅正音乐或者雅俗共赏的音乐，乐府音乐就属于这种性质。由于官方的力量影响，此类机构常聚集一批艺术家为其工作，如《汉书·礼乐志》中说，汉武帝时成立的乐府"以李延年为协律都尉，多举司马相如等数十人造为诗赋，略论律吕，以合八音之调，作十九章之歌"。这些音乐，由于有专家的介入，往往有较高的艺术水平，成为在社会生活中颇有影响的一类音乐。

封建社会中的第三类音乐是文人音乐。在士大夫和知识分子阶层流传的音乐以其浓厚的文化品质、雅致的格调和品位等成为社会音乐中富有特色的类别。中国的琴乐是文人雅士音乐的代表。在西方，沙龙音乐也是具有文人气息的音乐。

封建社会中的第四类音乐是宗教音乐，宗教的发展不仅造就了众多的寺庙、教堂、道观，还形成了僧侣阶层和适应这些宗教活动的音乐。宗教音乐包含其传统的音乐和吸收现成音乐再行编创的音乐。如中国三国时期的陈思王曹植就创作了佛教音乐的不少曲子，15世纪德意志宗教领袖马丁·路德在宗教改革中也对基督教歌唱音乐作了改革，这些都促进了宗教音乐的发展，同时也提高了其艺术水平。欧洲的多声部赞美诗和弥撒曲、安魂曲、清唱剧等宗教音乐题材也在这一时期有了较大发展，并产生了大量的作品。巴赫的《b小调弥撒曲》成为天主教音乐乃至同类体裁中的名作，其精致多变的复调技术和大型管弦乐队的伴奏等使之具有很高的艺术性。亨德尔的清唱剧《弥赛亚》和海顿的《创世纪》等是欧洲宗教音乐中的名作，也是音乐会常上演的作品。

封建社会中的第五类音乐是民间音乐。整个封建社会音乐文化最丰富宽广的土壤是农民和手工业工人所创造的音乐文化。民间音乐是各种音乐中最为基础性的、有最多创造者与欣赏者的音乐。

民间音乐饱含民众思想感情与朴素的艺术魅力，成为其他各类音乐创作与发展的基础。而民间歌唱、歌舞、说唱、戏曲、器乐以及综合了多种艺术形式的其他民间音乐，在这一时期也得到了比此前更为迅速和细致的发展。

在对封建社会的音乐发展作分类考察的同时，还要了解市民阶级以及有重要经济力量的地主阶级对音乐具有的影响和作用。如中国宋代戏曲、说唱等民间音乐的兴盛就与这些社会阶层的状况紧密相关，当然也与当时社会中一批具有自由身份的音乐家有关。以自由民身份从事音乐艺术活动的职业音乐家，是这一社会阶段新出现的社会群体，对音乐艺术的提高起着重要作用，其中除了一部分依附于宫廷、官府、教会和富户外，大多数流动在城市集镇，进行多种音乐表演活动。他们在经济上得到地主、市民阶级的支持，他们所提供的音乐和表演等，也主要是为了满足这两个阶级的需要。

在资本主义时代，产业革命使社会生产力得到迅速提高，无产阶级成为新的社会力量，工业化社会的音乐文化展现了人类音乐创作的新水平。无论是在多声部的和声手段、织体手段和节奏的多层次方面，还是在乐器音色的丰富多彩和乐器制作的工艺水平方面，无论是在记谱法的精确化、立体化，乐理术语的周详化、体系化以及演唱、演奏、作曲的规范性和严格周密性方面，还是在音乐事业内部各行各业分工的多侧、多层和细密方面，都显出了工业化生产力所特有的新面貌。

16世纪以来，主调音乐的发展丰富了多声部音乐的艺术表现力，并取代了复调音乐的地位。以海顿、莫扎特和贝多芬为代表的维也纳古典乐派对主调音乐和交响音乐都做出了巨大的贡献，其音乐形式追求艺术形式的严谨和完美，匀称平衡的原则贯穿着精致的结构，这是跨过中世纪黑暗，经历文艺复兴洗礼后的欧洲音乐的新成果。以维也纳古典乐派为代表的主调音乐和以巴赫为代表的复调音乐是欧洲古典音乐的两个大潮，潮起潮落渗透着欧洲古典哲学的理念，反映着一个时代的思想文化。浪漫乐派的音乐更富于感情个性和民族风格，有较自由的形式结构和较细致的

心理刻画，扩展了音乐表现的体裁和题材，如交响诗、无词歌等。与此同时，欧洲各国逐渐形成了具有民族特点的音乐和民族乐派，较为著名的有俄罗斯的"强力集团"等。

20世纪以来，多样化发展成为音乐发展的新趋势，以德彪西为代表的印象派音乐以新的音色、丰富绚丽的多声效果反映人的主观感受和自然印象。这种不着力于规律创作，也不固守鲜明调性的音乐，拓展了音乐的思维，丰富了音乐的艺术表现手段，并对其后的十二音写作技术和序列音乐有重要的启迪。

随着科学技术的发展，20世纪以来，电影、电视、广播等迅猛发展，不仅大大加速了音乐的社会传播，还形成了影视音乐、音乐电视（MTV）等音像结合的新形式。录音技术和录像技术的发展则丰富了音乐的存在与传播方式和消费方式。音乐的应用还渗透到了社会的其他领域，如用于康复与医疗的音乐；作为商品的音乐电铃、音乐贺卡乃至音乐建筑物；放置于商场、车间等环境中具有不同功用的音乐；进入宇宙，向太空发出人类艺术信息的"星际音乐"等。这些都展现了20世纪音乐空前发展、丰富动人的景象。近几十年，计算机技术的发展为音乐提供了新的表现手段与形式，带来了奇妙的新音乐。高科技给音乐的创作、传播、消费、发展提供了广阔的前景。

第二节　音乐的种类

一、演唱性音乐

演唱性音乐即人以口发声、带有表演性质的各种音乐，现在用声乐这一名词所概括。

中国元代燕南芝庵的《唱论》提到了各种各样的唱。唱是各种

以人声表达的艺术中最常见、最有影响力的艺术，也是以人声表达的各种艺术中具有丰富艺术表现力的一类。唱作为以口发声的艺术，与歌咏吟讴等形成了有别于人类语言艺术的表达系统。从这个角度看，各种对语言节奏和音调的长短、高低变化的表达都可视为唱。

歌曲作为演唱性音乐作品，根据不同的分类原则，可分为许多种类。

1. 从创作角度分类

从创作角度，常把歌曲分为民间歌曲与创作歌曲。民间歌曲在大多数国家中指广泛传唱于民间且不知具体作者的歌曲。民间歌曲通俗易懂，具有质朴简练的特点。如著名的中国民歌《小白菜》就以一字一音的四个乐句为主体，描写了一个失去亲娘的贫苦幼女的凄苦生活，整首歌只用了五个音。创作歌曲则指由知名作者创作的歌曲，是艺术家智慧与劳动的成果，如乔羽作词、刘炽作曲的《祖国颂》（同名宽银幕纪录片主题歌）就是一首名作。这首合唱曲第一部分由领唱与合唱结合，采用壮阔、舒缓的旋律；第二部分的复调合唱伴有气势豪迈的朗诵和在新调上领合形式的分节歌；第三部分为更加宽广的再现性音乐。全曲运用了旋律、节拍、速度、调式的变化和多声部结合的方式表现了作曲家音乐创作的高水平。

2. 从声部数量角度分类

从歌曲声部数量看，有单声部（即单旋律）歌曲与多声部歌曲之分，多声部歌曲又有二声部、三声部、四声部等。单声部歌曲由于只有一个旋律，其音乐变化发展主要在旋律的横向结构方面。多声部歌曲的音乐则除了旋律横向发展外，还有不同声部的纵向结合，从而使多声部歌曲音乐有立体化的效果。不同的声部结合构成了如同织体般的厚薄、疏密等各种形态，展现了多声部歌唱音乐丰富美妙的艺术特色。

3. 从内容与功能角度分类

依照歌曲的内容与功能，可将其分为劳动歌曲、生活歌曲、教育歌曲和抒情歌曲、叙事歌曲、讽刺歌曲、诙谐幽默歌曲、颂歌等。

（1）劳动歌曲　劳动歌曲是指以生产劳动为内容的歌曲，包括各种各样的劳动号子、秧歌等。产生于不同劳动形式、劳动强度中的劳动歌曲有着各种不同的艺术形态。重体力劳动中的号子节奏因素特别突出，反之则歌唱性比较强。江上行船之类的复杂劳动孕育了多段结构的劳动号子，《川江船夫号子》就是其中的代表作之一。

（2）生活歌曲　生活歌曲是指反映人类日常生活而又有着某种应用性功能的歌曲，其体裁很多，如摇篮曲、饮酒歌、婚礼歌等。民俗活动中也有许多在本民族或一定区域流传的歌曲体裁，这些体裁中既有民歌也有创作作品，如中国东北民歌《摇篮曲》、奥地利作曲家舒伯特的《摇篮曲》等。

（3）教育歌曲　教育歌曲也叫知识歌曲，以传播知识为目的。如训练语言表达能力和思维、反映能力的绕口令歌、数字歌、字母歌和音符歌曲等。美国电影《音乐之声》中的《Do-Re-Mi》就是影响极广的一首音符歌，它对人们认识音符、学习线谱起了很好的作用。很多少数民族的长篇叙事歌也具有介绍传承本民族历史的作用。

（4）抒情歌曲　抒情歌曲是歌曲中数量最多的一类，这是因为音乐这门艺术擅长抒发人的情感，把情感作为最主要的表现对象。在歌曲史上各类抒情歌曲都留下了众多珍品，而以爱情歌曲数量最多。如苏联作曲家索洛维约夫－谢多伊和词作家马都索夫斯基合作的《莫斯科郊外的晚上》，以分节歌的形式描写了宁静月夜里初恋青年的羞涩与对美好生活的向往。奥地利著名作曲家舒伯特的《小夜曲》，则表现了青年向着心上人从徐缓表白到激情倾诉的过程。抒写爱国之情、友情、乡情、亲情等抒情歌曲也以其动人的情愫而在歌坛中受到人们的普遍欢迎，如我国著名作曲家王莘词曲的《歌唱祖国》，美国作曲家福斯特的《故乡的亲人》，

波希米亚诗人阿多尔夫·海杜克填词、捷克著名作曲家德沃夏克作曲的《母亲教我的歌》等都是广为流传的名作。其中，《歌唱祖国》明朗崇高的情感、思念故乡的深沉与沧桑感，对母亲的深情怀念和愁思等在曲调婉转起伏中都得到了鲜明反映，动人心弦、富于感染力。

（5）叙事歌曲　叙事歌曲以较近于语言声调的旋律性音乐讲述故事，其旋律不像抒情歌曲有那么大的起伏。在民间叙事歌曲中，常采用简单曲调配以多段分节歌词的分节歌形式，如陕北民歌《兰花花》等。民歌风格的叙事歌曲有多种类型，如电影《小花》中的插曲《妹妹找哥泪花流》等就是旋律优美的抒情性民歌风格叙事歌曲，《歌唱二小放牛郎》则是童谣性的民歌风格叙事歌曲。说唱风格的叙事歌曲旋律，更近于语言音调，较多地采用通谱形式记录（为每段歌词谱上不同的曲调），曲调发展略有变化而不同于分节歌。老舍作词、张曙作曲的长达四十句的《丈夫去当兵》，采用变奏手法构成五段音乐，如同妻子送别丈夫时的细细诉说，层层揭开心扉。奥地利作曲家舒伯特为歌德叙事诗写的《魔王》则是采用口语化宣叙调的著名叙事歌曲。

（6）讽刺歌曲　讽刺歌曲数量较前几种少，是用讽刺嘲笑或夸张讽喻的手法来反映事物的歌曲，讽刺歌曲较多采用单旋律的形式，其节奏与语言节奏常有相去较远的处理，而旋律与语言声调则常有相近的结合，从而形成了其叙述性音乐不同于叙事歌曲音乐，其语言与音乐的关系不同于抒情歌曲音乐的独特风貌。讽刺歌曲因其内容不同而有善意的讽喻、规劝和贬斥、嘲弄等。俄国作曲家穆索尔斯基为歌德诗剧《浮士德》谱写的《跳蚤之歌》，是欧洲多位作曲家为该诗所谱乐曲中最有影响力的，其朗诵调风格的叙述性音乐、模拟威严的赞颂与笑声的音乐生动而尖刻地讽刺了沙皇的昏庸无能，是一首富有战斗性的讽刺歌曲。中国讽刺歌曲中，费克作曲的《茶馆小调》与赵元任作曲的《老天爷》也是这类歌曲中的名歌。

（7）诙谐幽默歌曲　诙谐幽默歌曲是令人赏心悦"耳"、乐

观开怀的歌曲，它常常表现主人公的机智、幽默、风趣。这类歌曲通常采用较轻快的节奏和轻松自由的旋律结构。中国新疆民歌《送我一枝玫瑰花》、动画片《阿凡提的故事》的主题曲等都属此类。

（8）颂歌　颂歌是赞颂性的歌曲，其赞颂对象可以是人物（领袖、英雄）、群团（民族、党政等）、祖国、家乡、自然等。颂歌表现崇高的感情，常具有庄严、雄壮、豪迈、深情的风格，其音乐也因此而不同，有的作品风格较单一，有的则综合了多种风格。如乔羽作词、刘炽作曲的《祖国颂》与《我的祖国》就具有综合性，前者以庄严雄壮的音乐开始，中间夹以抒情性的歌唱；后者则用抒情的女声旋律开头，后部用豪迈的行进版作为结束。具有抒情风格的颂歌较多见于对人物、家乡的歌颂。

4. 从歌唱形式角度分类

从歌唱形式方面出发，单声部歌曲分为独唱歌曲、齐唱歌曲；多声部歌曲分为重唱歌曲、小合唱歌曲、大合唱歌曲等。

（1）独唱歌曲　由一个人唱的歌曲称为独唱歌曲。根据歌唱者性别而又分为男声独唱歌曲和女声独唱歌曲。从演唱者的不同音色特点出发可分为高音、中音、低音，故又有男高音、女高音独唱歌曲，男中音、女中音独唱歌曲，男低音、女低音独唱歌曲等。独唱歌曲可以自由发挥独唱者的多种艺术技巧，独唱曲的旋律与其他歌曲的旋律相比，一般可有更宽的音域，音与音的连接也常构成大跳的高低关系，节奏与曲调的变化可有较复杂的处理。如瞿琮作词、郑秋枫作曲的《我爱你，中国》和尚德义作曲的《千年的铁树开了花》这两首中国著名的抒情女高音与花腔女高音歌曲，就充分体现了这类歌曲的特点。

（2）齐唱歌曲　由多人集体歌唱的单旋律歌曲称作齐唱歌曲。齐唱歌曲最有代表性的形式是行进风格的歌曲，代表作有产生于中国抗日战争时期的《义勇军进行曲》和产生于法国大革命时期的《马赛曲》等，这两首享誉世界的著名歌曲，前者成为中国国歌，后者成为法国国歌。由于这类歌曲的形式与风格适合集体歌唱，

所以常被选作军歌、校歌和群团之歌。

（3）重唱歌曲　重唱歌曲是分声部的两个或两个人以上演唱者演唱的歌曲。重唱歌曲的音乐由于有两条或两条以上旋律的多种结合，而具有比单旋律歌曲更为复杂的艺术形式和更为多样的艺术表现力。同时，由于重唱歌曲要注意各声部之间的协调，其旋律就不如独唱歌曲那么自由。重唱可分为二重唱、三重唱、四重唱等，三重唱歌曲的声音效果较二重唱歌曲丰满，较之四重唱歌曲又有各声部更加清晰的特点。重唱歌曲依声音特点又可分类为同声重唱与混声重唱等，前者如童声重唱，后者如男女声二重唱。四重唱几乎为男声所独有，如贺绿汀词曲的《游击队之歌》就是此类歌曲中的佳作。

（4）小合唱歌曲　小合唱歌曲是由十人左右演唱的多声部歌曲。从声部角度看，较常见的是二部分唱（如童声二部、女声二部、男声二部、混声二部等），三部合唱（如女声三部合唱等），四部分唱（如男声四部、混声四部等）。

（5）大合唱歌曲　大合唱歌曲是由较多人演唱的多声部歌曲，一般集中地使用多种歌唱形式与艺术表现手段，具有丰富的艺术表现力。大合唱歌曲是多乐章的大型声乐套曲，一般采用独唱、重唱、对唱、齐唱、多声部歌唱等多样的歌唱形式，有时还有朗诵等，常用钢琴或乐队伴奏。抗日战争时期，光未然作词、冼星海作曲的《黄河大合唱》是享誉中外的史诗性作品，这部以朗诵贯穿九个乐章的作品，通过对时代中心主题的出色描绘、非凡的气势和浓郁的民族风格，成为中国大合唱里程碑式的杰作。

二、演奏性音乐

演奏性音乐即人控制乐器发声形成的音乐，所以也叫乐器音乐，常简称为器乐。演唱性音乐一般由音乐、音乐文学构成。演奏性音乐与演唱性音乐不同，是较纯粹的音乐。

（1）从创作角度看，民间器乐与创作器乐有着不同的艺术风

貌。民间器乐作为民间艺人或群众的艺术创作，具有质朴的品格，音乐构成的手法比较简练。由于乐器或乐器组合审美趣味的差异等原因，民间器乐常表现出强烈的民族特色和区域特色。如马头琴音乐是蒙古族的特色音乐，在蒙古族地区广为流传，而丝竹乐则主要流传在中国江南地区。当民族跨越省区界、国界时，该民族民间音乐仍然表现出共同的民族音乐特色。如木卡姆是中亚多个国家都有的一种器乐歌舞形式，器乐成分略重，其音乐既有不同区域、国家的风格特色，又具有共同的特色。民间器乐与民间歌唱音乐一样，在流传过程中常出现略有差异的同一作品，这种传播中出现的变异，形成了一曲多谱或一曲多本的现象，从而与创作性乐曲的严格规范、极少改动不同。民间器乐与人民生活有着直接的、多种多样的联系，既有偏重于实用性的婚丧喜庆和风俗节日的器乐，又有主要用于艺术欣赏的器乐；既有自娱自乐的演奏，如福建南音的器乐合奏（俗称玩弦管），又有艺术性的登台演出。

　　创作器乐由于是艺术的创造，因此较之民间器乐往往有更严谨的艺术构思和音乐创作技巧，在器乐创作历史中形成了许多体裁与形式。如欧洲器乐常用的体裁有浪漫曲、夜曲、圆舞曲、赋格曲等，中国古典音乐中的琴箫合奏、中外器乐中的协奏等演奏中都有许多著名的乐曲。创作器乐作为音乐艺术创造的结果，代表着器乐的重要艺术成就，特别是大型乐队音乐往往具有较高的艺术水平。如交响乐作为乐队音乐的一种代表性音乐，就反映着欧洲器乐在文艺复兴时期以来的巨大成就。中国新型民族管弦乐也是近百年来中国器乐新发展的重要标志。创作器乐的另一特征是具有创作者的个性，不同作者所创作的同一体裁或同一种乐器或相同主题内容的作品，常常显示出不同的艺术风貌来。比如同是小提琴曲而且都以《沉思》为题，柴可夫斯基之作是优美的行板，旋律委婉、舒畅，令人心旷神怡；马斯涅之作也是行板，但旋律宽广、有大的跳动与起伏，表现了不平静的内心世界。同是钢琴音乐，贝多芬钢琴曲充满热情与抗争的精神，与莫扎特钢琴音乐流动的旋律、纯真的品格、多主题的发展形成了鲜明对比。

（2）不同国家、地区以及不同民族的器乐有着不同的风貌。由于民族精神、文化背景、审美观念的不同，各民族地区的器乐有着种种不同的创作追求，这是影响器乐艺术的精神方面的因素；使用的乐器是影响器乐艺术的物质方面的因素，不同乐器的使用造成了器乐在音乐风格、艺术表现、演奏技巧等方面的不同特色。如西方器乐中基于平均律的键盘音乐常用于独奏与伴奏，手风琴与吉他多在民间音乐或通俗音乐中使用，而提琴类乐器、钢琴、木管乐器等则成为艺术音乐的常用乐器。这种因为乐器所导致的音乐风格的不同、乐器在演奏形式和应用上侧重点的不同，是西方器乐的一种特色。西方器乐的另一特色是规范型乐队音乐作为器乐艺术的代表性部分，不仅拥有大量作品，其中还不乏许多名作。由弦乐组、木管组、铜管组构成的管弦乐队音乐，成为西方器乐水平的代表。在长期发展过程中，西方器乐形成了许多器乐体裁，如组曲、交响诗、序曲、交响曲等。

中国器乐中，以琴（即七弦琴，亦叫古琴）、筝（又叫古筝）、琵琶等为代表的弹拨乐器是中国器乐的一大特色，近几百年来拉弦乐器的广泛应用，又在中国弦乐队伍中形成了胡琴类乐器的大家族，从而使中国成为世界上弦乐乐器种类、数量最丰富的国家之一。近几十年来，随着乐器改革与新型乐队的建设，逐渐形成了以吹、弹、拉、打四大乐器组构成的民族管弦乐团、乐队。民族管弦乐队音乐在音量变化、乐器配合等方面都较之小型的地方性乐队更加丰富。在器乐创作方面，中国器乐绝大多数是标题性乐曲，较多地从演奏形式出发考虑创作，而对于体裁的重视程度不及西方。

（3）各种各样的演奏形式构成了演奏性音乐纷繁多姿的面貌。独奏是一个人演奏一种乐器（或几种乐器）的形式，这是演奏性音乐中最为简便、音乐自由度最大、也最能充分发挥演奏者全面技巧的演奏形式，因而，也是展现音乐家演奏才能和对乐器诠释水平的重要形式。

在中国器乐中最常见的独奏音乐在古代为琴乐、筝乐、笙乐、琵琶乐、笛乐等，近代还有二胡乐等。琴乐以抒情写意题材为多，

如《流水》《潇湘水云》等，多在文人雅士中传播。筝乐则雅俗共赏，现代筝曲《战台风》大大发展了筝的演奏技巧，十分生动地表现了人与台风战斗的情景。笙作为多声乐器，其音乐有较好的和音效果，如《凤凰展翅》就是其代表作品。琵琶乐与琴乐、筝乐一样有许多流派，曲有文武之分。武曲中的《十面埋伏》、文曲中的《阳春白雪》都是经典名曲。笛乐在近代有曲笛与梆笛两类。其中曲笛曲《姑苏行》、梆笛曲《扬鞭催马运粮忙》广泛流行。早期二胡乐以刘天华的《病中吟》《空山鸟语》等最有影响，后来则有《豫北叙事曲》《战马奔腾》以及协奏曲《长城》等作品。弹拨乐器独奏和吹奏乐器独奏在中国艺术史上有较为久远的历史，而拉弦乐器独奏音乐则较为年轻。

西方独奏音乐中最著名的应属小提琴音乐与钢琴音乐，都有许多名曲传世。贝多芬、莫扎特等人的小提琴奏鸣曲从结构角度对小提琴音乐做出了重要贡献，西班牙作曲家萨拉萨蒂所创作的具有鲜明吉普赛音乐风格的《吉普赛之歌》、中国作曲家秦咏诚的《海滨音诗》和陈钢的《苗岭的早晨》等是小提琴音乐中脍炙人口的杰作。钢琴音乐中，巴赫的《十二平均律钢琴曲集》等为复调性音乐的代表作品，以莫扎特、贝多芬、肖邦、李斯特以及德彪西为代表创作的作品描绘了钢琴音乐从古典时期走向浪漫派风格、印象派风格的历史轨迹。其中贝多芬的《第二十三首钢琴奏鸣曲（热情）》、肖邦的《g小调第一叙事曲》、李斯特的《匈牙利狂想曲》等是钢琴曲中的经典之作。

重奏音乐是多声部器乐的一种。一般每个声部由一个人演奏，按声部数量有二重奏、三重奏、四重奏之分。钢琴与其他两件、三件、四件乐器的重奏，按乐器数量分别称为钢琴三重奏、钢琴四重奏、钢琴五重奏。重奏音乐是以声部重叠配合的各种形式为主要特色进行表现的艺术。由于声部结合的关系，重奏音乐中的声部旋律不如独奏音乐旋律那么自由。重奏声部越多，各个独立声部旋律的自由度就越低，但是，其音响的丰富性却更强。常见的三重奏有弦乐三重奏与管乐三重奏；由小提琴（二把）、中提琴、

大提琴演奏的为弦乐四重奏，这也是重奏中最常见的形式；五件乐器各奏一个声部的形式称五重奏。著名的重奏曲有舒伯特的《鳟鱼五重奏》、柴可夫斯基的弦乐四重奏《如歌的行板》等。

合奏音乐有多种含义。一为多种不同乐器的合奏，如中国古代的琴箫合奏，通常只有两种乐器；二为多件相同乐器的合奏，如竽合奏，中国"滥竽充数"的典故就是指有不会吹奏者混在竽合奏队伍中充数；三为若干件同类乐器的合奏，如弦乐器合奏、管乐器合奏、打击乐器合奏等；四为若干组乐器的合奏，如交响乐队、民族管弦乐队的演奏。

不同民族、不同区域、不同国家的合奏常使用不同的乐器，采用不同的合奏形式。合奏是器乐艺术中具有丰富艺术表现力的形式，尤其是由多组乐器构成的乐队音乐代表着器乐艺术的高峰。如管弦乐队一般由铜管乐器组、木管乐器组、弦乐器组、打击乐器组构成，几十种乐器合奏时发出的宏大音响、不同乐器配合的音色丰富变化等是其他演奏形式难以企及的。弦乐组由提琴类乐器组成，包括小提琴、中提琴、大提琴、低音提琴，其乐器数量最多。大型管弦乐队通常称交响乐队，交响乐是西方几百年来的器乐艺术中最为重要的组成部分。海顿数量多达百余首的交响曲为交响音乐奠定了基础，贝多芬的九部交响乐则进一步完善了交响乐的戏剧性结构。莫扎特、舒伯特、柏辽兹、格林卡、李斯特、柴可夫斯基、德沃夏克、约翰·施特劳斯等一大批著名音乐家都为交响乐的发展做出了卓越贡献。

协奏曲的内涵从16世纪以来有一个演变过程。近代协奏曲，一般为一件独奏乐器与乐队协作演奏的乐曲，其结构为单乐章或多乐章形式。亦有两、三种独奏乐器与乐队协作的协奏曲。协奏的主要特征在于以一件（或几件）乐器独奏、乐队（或其他乐器）协同或协助演奏，协奏曲就是依据这种关系而创作的音乐作品。莫扎特创作的多部独奏乐器协奏曲，奠定了近代协奏曲的艺术形式与结构。一件独奏乐器协奏曲中，贝多芬、柴可夫斯基的同名曲《D大调小提琴协奏曲》和门德尔松的《e小调小提琴协奏曲》，

展现了三位大师的不同艺术智慧与风格。何占豪与陈钢创作的小提琴协奏曲《梁山伯与祝英台》则用这种外来的交响音乐形式，令世人感受到了梁山伯与祝英台爱情故事的凄美，这是中国小提琴协奏曲乃至交响音乐中最受人们喜爱的佳作。钢琴协奏曲《黄河》则是在中国有较大影响力的大型钢琴音乐作品之一。在两件乐器协奏曲中，则以莫扎特的《长笛与竖琴协奏曲》等最为著名。

在创作历史上形成的各种器乐体裁，从乐曲的角度表现了人类的音乐智慧和器乐风貌。

器乐体裁有专用于器乐和既用于器乐又用于唱乐两类。组曲、交响曲、协奏曲、交响诗、序曲、前奏曲、间奏曲、幻想曲、随想曲、狂想曲、夜曲、诙谐曲（或谐谑曲）等属于前者。组曲是由若干器乐曲组成的套曲，各曲具有相对的独立性，如里姆斯基－柯萨柯夫的交响曲《舍赫拉查德》。交响曲即大型管弦乐曲，通常包含四个乐章，亦有多于或少于四个乐章者，如舒伯特的《未完成交响曲》只有两个乐章。交响曲各乐章的结构一般采用奏鸣曲式或相近形式的结构，音乐主题有大的发展，常具有戏剧性的开展，乐器配置也十分丰富。加入演唱部分的交响曲从贝多芬的《第九交响曲》开始，交响曲是交响音乐中最重要的体裁。交响诗（又称音诗）是单乐章管弦乐曲，其主题具有明确的内容，交响音画、交响童话、交响音乐故事等亦属同类体裁。交响诗由李斯特首创，其十九首交响诗奠定了这一体裁的基础。交响诗经常采用诗歌、戏剧、绘画和历史故事等标题性内容为题材，广泛采用主题变换形式的方法发展音乐、叙述事物。著名的交响诗有李斯特的《塔索》、德彪西的《牧神午后》、辛沪光的《嘎达梅林》等。多首交响诗可构成交响诗套曲，如斯美塔纳的《我的祖国》。序曲原是歌剧、清唱剧的开场音乐，早期序曲多为三个段落。19世纪以来，序曲常被采用作为独立的器乐体裁，大多数采用奏鸣曲式结构，如贝多芬的《爱格蒙特序曲》、莫扎特的《仲夏夜之梦序曲》、柴可夫斯基的《一八一二序曲》等就以鲜明的内容和较生动的音乐揭示了标题性的故事与人物、情景。前奏曲则是较为短小的中、小型器乐曲。幻想曲与随想曲原为采用

复调技术写作的键盘乐曲，18 世纪末，幻想曲成为独立的器乐曲，仍多用于键盘乐器。狂想曲则是史诗性的器乐曲，是 19 世纪以来富有民族音乐特色的体裁，如李斯特的《匈牙利狂想曲》、拉威尔的《西班牙狂想曲》等就是此类佳作。夜曲是一种器乐套曲，近代以钢琴夜曲最为常见，肖邦的创作发展了这一体裁。诙谐曲（或谐谑曲）一般为三拍子的器乐曲，以活泼的旋律和较快的速度、突发的强弱对比等为突出特征。

既用于器乐又用于唱乐的体裁有进行曲、叙事曲、小夜曲、浪漫曲、奏鸣曲、赋格曲等。进行曲是一种富有节奏步伐的乐曲或歌曲，以整齐的结构、明确的节奏、偶数拍子等为特色，常采用三段式结构，如柴可夫斯基的《斯拉夫进行曲》就是此类中的名作。叙事曲原为歌曲体裁，多指独唱曲，肖邦首创钢琴叙事曲，其《g 小调第一叙事曲》等是这一体裁的代表性作品。小夜曲源于中世纪委婉的爱情歌曲，后来也出现供乐队演奏的作品，如柴可夫斯基的《弦乐小夜曲》等，乐曲轻快活跃。浪漫曲与此类似，为富于歌唱性的短小乐曲。

三、歌剧

歌剧是综合了音乐、诗歌、舞蹈、舞台美术等多种艺术，而以唱为主的一种戏剧形式。歌剧通常有宣叙调、咏叹调、重唱、合唱和序曲、间奏曲、舞曲以及舞蹈场面等，有时也有朗诵与说白。歌剧采用管弦乐队伴奏。

1. 歌剧的种类

基于不同的发展历史及地区差异，歌剧出现了多样式的发展趋势，可划分为正歌剧、喜歌剧、大歌剧以及轻歌剧等。

（1）正歌剧　正歌剧为 18 世纪盛行于西欧的歌剧，最早起源于意大利。一般正歌剧全剧只有三幕，三个主要人物，在内容上多以古代神话和历史传说为题材，以独唱为主要表现形式，无合唱。

德国作曲家乔治·弗雷德里克·亨德尔是 18 世纪初正歌剧的主要代表人物。

（2）喜歌剧 喜歌剧又称为"谐歌剧"，是相对于正歌剧而言的，其内容与形式生动活泼，诙谐的剧情与人物、抒情性与通俗性兼具的音乐或说白等使喜歌剧成为大众喜爱的一种歌剧形式。喜歌剧题材取自于日常生活，多选择通俗易懂的音乐，主要流行于法国、意大利以及德国等欧洲国家。

法国喜歌剧起源于民间庙会上的一种滑稽戏，但是由于该戏内容通常是对时事的讽刺，因此被宫廷所禁止。但是随着时代的发展，1716 年，它被获准可以同时拥有包括歌唱、舞蹈和器乐等多种艺术表现形式，并称之为"喜歌剧"，此后，喜歌剧风靡法国。

意大利喜歌剧在该国习惯被称为"诙谐歌剧"，最早的作品是 17 世纪马佐基等创作的《鹰》。17 世纪 60 年代初，在佛罗伦萨成立了以演出喜歌剧为主的著名的"花园剧院"，由此，喜歌剧开始脱胎于正歌剧幕间的喜剧性表演，逐步发展成为独立的剧种。

德国喜歌剧的形式也是歌唱与说白相结合的，内容并不全是喜剧性的，大部分的歌唱剧都以民间生活为题材，音乐风格简朴无华但有感染力，音调亦往往突出城市或乡村歌曲音调风格，歌曲、舞曲和夹白在演出中交替进行。德国作曲家韦伯的《自由射手》作为德国第一部浪漫主义歌剧，以其优美的音乐和民族情感等获得了巨大成功。德国作曲家瓦格纳的《罗恩格林》《尼伯龙根的指环》《特里斯坦与伊索尔德》等作品把浪漫主义歌剧推向了新阶段。他把诗歌、布景、舞台装置、剧情和音乐视为一个整体，突出地运用主导动机（会和特定人物、地点或事物一起出现的一到两个小节音乐）及其发展，使和声、配器更加新颖、丰富，并扩大乐队音乐在歌剧中的地位，在有的歌剧中使管弦乐成为歌剧音乐的主要因素，这一切使瓦格纳的歌剧被人称为"乐剧"。

（3）大歌剧 大歌剧是不用说白，只有唱奏与芭蕾场面的歌剧形式，常有辉煌的音乐和舞台美术，多表现历史故事。罗西尼的《威廉·退尔》对法国大歌剧的发展起了巨大的推动作用。对歌剧艺术

做出巨大贡献的意大利作曲家威尔第的《茶花女》《弄臣》《游吟诗人》等歌剧，以优美动人的音乐描绘了故事，而且创作了性格鲜明、切合形象的歌剧人物音乐，他的《奥赛罗》等作品则在歌剧的戏剧性方面有进一步发展，音乐与剧诗也有更紧密的结合。

（4）轻歌剧 轻歌剧的含义较为广泛，源于喜歌剧和歌唱剧，一般结构短小、旋律流畅动听、内容通俗易懂。除了采用独唱、重唱、合唱、舞蹈之外，还采用说白。奥芬巴赫的创作为确立这一体裁做出了重要的贡献。轻歌剧在19世纪和20世纪有着多样的发展。

中国宋元代以来的戏曲，歌舞、宾白并重，属于音乐、诗歌、舞蹈、表演、舞台美术等相融合的艺术，与歌剧有许多相同或相通之处。20世纪以来，在中国出现了融合了戏曲和西方歌剧等艺术形式的中国歌剧。《白毛女》标志着中国歌剧的成型，后来又出现了一批有影响力的佳作，如较多吸收西方歌剧元素的《草原之歌》，歌剧与戏曲元素兼具的《小二黑结婚》《洪湖赤卫队》《江姐》等。中国歌剧在20世纪五六十年代已成为中国音乐和戏剧的一个重要组成部分。

2. 歌剧的艺术表现形式

歌剧采取多种演唱形式，具有丰富的艺术表现力。

歌剧表现各种故事、人物的历史，使得歌剧中的演唱有着十分丰富的艺术表现力。歌剧以宣叙调叙述故事情节、表现人物思想等，以咏叹调抒发剧中具体人物的情感，使得这两种独唱成为表现人物与故事的最重要的歌唱形式，从而成为歌剧音乐的重要组成部分。如法国作家博马舍的《塞维利亚的理发师》（罗西尼作曲）中，罗西娜的咏叹调大量运用花腔女高音的演唱技巧，在宽广的音域中多侧面地揭示了罗西娜的性格。古诺作曲的歌剧《浮士德》中，女主人公玛格丽特演唱的《珠宝之歌》是具有豪华气质的、圆舞曲式的咏叹调，它成为花腔女高音歌唱家经常演唱的歌剧唱段之一。威尔第作曲的歌剧《茶花女》中，薇奥列塔的咏叹调细致地表现了女主人公的复杂心理。前半部分表现她初次感受到爱情时

内心的波动，音调诚挚、直率；后半部分表现她对爱情的大胆追求和渴望，超过八度的高低音跳跃性的编排反映了她内心抑制不住的喜悦。普契尼作曲的《托斯卡》以精彩、准确、生动地揭示人物性格面貌的咏叹调而著称。《托斯卡》第二幕中的咏叹调《为了艺术，为了爱情》是抒情女高音歌唱家经常演唱的作品之一，它深入地刻画了女演员托斯卡的内心矛盾，而第三幕中罗马画家卡伐拉多西的《今夜星光灿烂》既描绘了晴朗的静夜，又表现了无辜牺牲者的悲怆性命运，这首咏叹调成为男高音歌唱家的重要演出作品。

中国歌剧也把咏叹调作为刻画人物内心世界的重要表达方式，并创作了许多具有较高艺术水平、成功表现剧情与人物的咏叹调，如《洪湖赤卫队》中韩英在牢房中唱的咏叹调《看天下劳苦人民都解放》，就是戏剧性的大型咏叹调。其以回忆开始，旋律婉转凄清，如泣如诉，动人心弦；后段与母亲生离死别，充满了视死如归的坚定和勇敢。作品多角度、多层次地表现了女英雄崇高而丰富、美好的内心世界和情感。宣叙调作为歌剧必不可少的唱段，更多地用来叙述情节、表现人物心理等，较少作为独立的唱段上演。

歌剧中的二重唱是歌剧表现剧情的又一重要形式。大部分歌剧都有重唱，尤其是二重唱，它成为以对比式或并列式等方式集中塑造主人公形象和表现剧情的重要手段。歌剧《特里斯坦与伊索尔德》的核心唱段之一《爱情二重唱》集中地体现了两位主人公的恋爱追求，为了永远在一起，他们仇恨白天，喜爱晚上，以至向往死亡。整首重唱及乐队音乐情感激荡，深情动人，是德国作曲家瓦格纳全部歌剧艺术唱段的杰作之一。古诺作曲的《罗密欧与朱丽叶》中最动人的是罗密欧与朱丽叶的两首二重唱，即在朱丽叶卧室唱的《迷人的夜晚》和在墓穴中唱的《啊，爱情》，这两首二重唱表现了两个至死不渝相爱的青年美好的心愿与纯洁的感情。歌剧二重唱常由两个主要人物演唱，因而音乐也就常以对比的风格或形式写成，如乔治·比才作曲的《卡门》终场二重唱，卡门语气坚定、音调冰冷无情，霍塞所唱歌曲的旋律则先是热烈，

而后是请求，最后以绝望告终。这种处理方式使二者在性格方面形成了尖锐对比，具有悲剧性和紧张气氛以及强烈的戏剧性。

中国歌剧中的二重唱则以《洪湖赤卫队》中取材于湖北民谣的《洪湖水，浪打浪》（韩英与秋菊演唱）最为著名。此外，三重唱、四重唱在歌剧中也是常采用的形式。

合唱也是歌剧演唱艺术中必不可少的形式，也有以合唱见长的歌剧，如四幕歌剧《卡门》就属于这种类型。瓦格纳的《罗恩格林》第三幕中的混声四部合唱《婚礼大合唱》，是罗恩格林进入新房时所唱的庄重抒情之歌，其主题采用行进速度、规整节拍的旋律，并用对称的乐句结构合唱。这首合唱曲成为人们最熟悉的歌剧合唱曲之一，也是人们最喜欢的婚礼音乐，以致被称为《婚礼进行曲》。我国作曲家王锡仁、胡士平作曲的《红珊瑚》第八场幕后的女声合唱《珊瑚颂》，以悠扬甜美的旋律和韵味无穷的拖腔，歌颂了渔家女珊妹这位平民女英雄，这首合唱成为中国歌剧中最为动人的女声合唱。

歌剧中还会采用领唱与合唱结合、伴唱、轮唱等多种歌唱形式。

3. 歌剧的器乐载体

歌剧中的器乐，一般为管弦乐队音乐，亦有采用其他乐队者。如中国歌剧《红霞》（张锐作曲）就采用了中国民族管弦乐队。歌剧中乐队一般作为歌唱的伴奏，但在瓦格纳的歌剧中，乐队音乐与歌唱往往融合成一个整体，乐队音乐有较高的地位和独特的艺术表现力。

歌剧中独立的器乐体裁主要是序曲、间奏曲和终曲。

（1）序曲　序曲一般是歌剧的开场音乐，最早的功能就是为了等待观众入场而演奏的简短音乐，随后演化出暗示剧情、表达歌剧主体思想的功能。序曲主要分为两类，一类是由慢板－快板－慢板三个段落组成的。例如亨德尔的清唱剧《弥赛亚》的序曲是法国式序曲，分慢板－快板－慢板三个段落，一开始是慢板的引子，音乐采用一长一短的节奏，显得庄严肃穆；然后是快板乐段，

它是序曲的主要部分，用"赋格段"写成，赋格的主题短小精悍，雄健有力；最后，音乐又回到慢板，构成一个短短的结尾。序曲的另一类则是由快板－慢板－快板三个段落组成，其结构与风格逐渐走向多样化，如《威廉·退尔》序曲由四个部分组成，贝多芬为歌德的戏剧《爱格蒙特》所创作的序曲采用奏鸣曲式，而莫扎特为《费加罗的婚礼》而写的序曲却运用了传统的双主题重复的奏鸣曲式结构原则，但省略了展开部。

（2）间奏曲　间奏曲是歌剧器乐插曲，出现于喜歌剧幕与幕之间、大型器乐曲作品乐章与乐章之间，乐曲较短。

（3）终曲　终曲就是歌剧的最后一幕。歌剧的结局一幕惯例很长，而且极尽琢磨，最后一曲也往往比其他曲子长而精美，因为戏剧中有许多情节要在这一幕中发生，包括多种对比性的场面。如莫扎特的《费加罗的婚礼》中的最后一幕，便是一个很好的实例。意大利作曲家亚历山大·斯卡拉蒂乃是这种戏剧性结局的原创者，后来，意大利作曲家皮钦尼则进而求其变化，如速度的变换，调门的转移改变等。

4. 歌剧与中国戏曲的区别

作为演艺形式，歌剧比中国戏曲年轻。

歌剧与戏曲都是集演唱、演奏、舞蹈、诗歌、舞美等为一体的综合性表演艺术，都以音乐作为主要表现手段，以演唱作为最重要的表达形式。在中国，戏曲是宋代以来最重要的表演艺术，在欧洲，歌剧是16世纪以来重要的音乐戏剧。

歌剧与戏曲有许多不同之处。首先，戏曲的表现成分多于歌剧，在唱、念、做、打中，念是音乐性的语言，做与打是表演，后三者在歌剧中所占成分极少。至于以打为主的剧目，戏曲有之（如京剧《三岔口》），歌剧则没有。其次，二者的音乐创作方式不同，歌剧音乐的一曲曲、一段段都是由作曲家创作出来的，戏曲音乐则大多采用曲牌连缀与变化或板腔变化等形式，较多地采用原有的戏曲音乐或根据旧乐编创新的唱腔。戏曲音乐较多地注重旋律

的发展，多声音乐在其中所占比例极少，即使有之，传统戏曲的多声结合原则与形态也不同于歌剧。而歌剧音乐中多声音乐占有重要的地位，合唱、重唱和乐队音乐都是多声性的。戏曲中的唱与舞蹈、表演紧密结合，是载歌载舞、边演边唱的艺术，而歌剧之唱则较多注重于唱本身，唱时较少舞。

由于戏曲的地方性等原因，戏曲乐队依据剧种、地区的不同而相异，歌剧乐队则是较统一的实用管弦乐队。戏曲乐队的人数较少，其音乐也以衬托唱腔等为主要任务，较少离开戏曲演出而独立演奏，歌剧乐队人数较多，可演奏作为独立作品的歌剧器乐，如序曲、间奏曲等。戏曲乐队音乐中打击乐占有重要地位，俗称"文武场"，铜锣等打击乐构成的"武场"在戏曲中十分重要，与管弦乐之"文场"并称，这在歌剧乐队音乐中是没有的。戏曲乐队以鼓师为指挥，以铜锣节奏统一音乐与演唱者演唱的节奏，歌剧乐队通常有专设的指挥，其音乐以旋律性或多声性音乐为主。

第三节　音乐的艺术特征

音乐作为与声波、与人的听觉、与人的创造性智慧和表现性技能密切相关的艺术，具有不同于其他艺术的特征。

一、音乐的表现特征

音乐是以人创造性地组织声波的流止、变化进行艺术表现的，因此，创造性表现手段是多样性的，唯有创造性智慧表现才从根本上体现了人的音乐智慧，从而也最为人们所注意。各种艺术表现都是人的智慧的体现，音乐中的创造性表现则较集中地表现在人组织声音的能力和所组织的音乐对于对象的艺术反映上。

音乐艺术表现最重要的方法之一是象征，即以声音的属性和声音的运动来象征所要表现的对象。如用较微弱的音响和平缓的旋律长音等象征平静、安宁。在德彪西的《大海》第一乐章中，以定音鼓的弱奏象征平静的大海；在辛沪光的《嘎达梅林》中，其引子则是以提琴声部的旋律长音与中声部的固定音型结合，象征宁静的草原。以音色象征人物或动物也是十分常用的手法，如小提琴协奏曲《梁山伯与祝英台》中"楼台会"一段，即以独奏小提琴象征女性的祝英台，以大提琴象征男性的梁山伯，这是因为女性的声音、性格较接近于小提琴的音色感觉，男性的声音、性格较接近于大提琴的音色感觉，同时，提琴音乐较柔和，适于象征人物特别是爱恋之中情感丰富的青年。在象征手段的运用中常常既注意声音的属性又结合音乐的运动，如在交响童话《龟兔赛跑》中，以音色浑厚的大管及沉稳的节奏旋律代表乌龟，以单簧管和灵活快速的旋律代表机敏的兔子，显得十分贴切生动。还有以音乐由弱到强象征军队、马车、人群等由远而近，反之则由近到远。如鲍罗丁的交响音画《在中亚细亚草原上》就用这种手法表现了商队的进行。象征作为音乐表现手法自古就有多样的应用和理论认识，如中国清代琴学大师杨宗稷在《琴学丛书》中就提出琴乐的艺术表现主要有"象征"、"谐声"、"会意"三端，并且具体地指出这种以乐声状态象征表现事物与人物的方法。在合唱、合奏音乐中，以多声乐的复杂形态表现事物的方法也有不少出色的应用，如冼星海作曲的《保卫黄河》，以四声部轮唱欧洲复调音乐的卡农手法，象征黄河波涛相叠浪推浪的景象和波澜壮阔的抗日浪潮。

模仿是音乐艺术表现的又一主要方法，也是较为古老的方法。以声模声，即以音乐之声模仿描写对象之声，这是最简单的基础性模仿方法。如唢呐曲《百鸟朝凤》就以多种技法模仿了不同种鸟的鸣叫，多层次地生动表现了百鸟齐鸣的景象；刘天华的二胡独奏曲《空山鸟语》则以拟声手法模仿百鸟的啁啾声。黑格尔认为，模仿是最古老的艺术，音乐中的模仿之法应该也是如此。古代关于以乐模声的记载十分久远，如《吕氏春秋·古乐》记载："次

制十二筒。以之阮逾之下，听凤凰之鸣，以别十二律。……帝颛顼好其音，乃令飞龙作乐效八风之音。"中国东汉著名儒家学者马融在其《长笛赋》中提到"尔乃听声类形，状似流水，又像飞鸿。"可见马融所听的笛乐既有似鸿雁之声，又有似流水之声。

以曲调模仿事物状态是另一种模仿方法，笛子曲《鹧鸪飞》中段用控制气息的方法吹出强弱对比的曲调，描绘了鹧鸪忽远忽近，忽高忽低的飞翔姿态。《扬鞭催马运粮忙》中笛子奏出历音与顿音结合的音型以及乐队快速而强烈的旋律，把农民吆喝着赶马车送粮的热闹场面形象地展示了出来。以声模声和以曲调模仿事物状态的结合是得到更多运用的方法。中国琵琶古曲《海青拿天鹅》中天鹅的哀号与海青矫健的飞翔，由于两种模仿手法声、形皆用，既形象化又十分生动。明末王猷定《四照堂文集·汤琵琶传》中写琵琶名曲《楚汉》道："当其两军决斗时，声动天地，屋瓦若飞坠。徐而查之，有金声、鼓声、剑弩声、人马辟易声。俄而无声。久之，有怨而难明者，为楚歌声。凄而壮者，为项王悲歌慷慨之声、别姬声。陷大泽，有追骑声，至乌江，有项王自刎声，馀骑蹂践争项王声"。这是古代两种模仿皆用的典型例子。

暗示手法也是音乐艺术表现形式的常用之法，是用音乐造成的效果、气氛去暗示某些事物、现象、情景等。如小提琴协奏曲《梁山伯与祝英台》的引子，以长笛奏出跳跃的气氛，暗示花香鸟语的春天，这是梁山伯与祝英台美好情感产生与升华的环境。而双簧管弱起的下行音调及移位，则暗示着梁祝爱情的悲剧。19世纪俄国作曲家穆索尔斯基在歌剧《霍万斯基党人之乱》的序曲中，用单簧管模仿鸡啼，其目的也是为了暗示莫斯科河上的黎明景色。

音乐艺术的表现方法有许多种，无论采用什么方法，主要都是表现感情、反映生活。如法国作曲家柏辽兹《幻想交响曲》中有一个表现情人的音乐主题，这是以象征手法代表所爱的人，随着剧情的不断发展，这个主题所具有的浓重的情感因素也随之得到表现。《梁山伯与祝英台》呈示部主题也是如此，这个最为动人的抒情性主题由独奏小提琴奏出，被称为爱情主题。在这个旋律

中可以说象征、模仿、暗示的因素都存在，以柔缓优美、起伏较大的旋律象征梁山伯与祝英台情感的纯真美，以独奏小提琴奏出这段旋律，既模仿作为女性的祝英台细腻的感情，也可以说是暗示着二人情感生活的安宁与甜蜜，从而为乐曲在其后的悲剧性展开奠定了强烈对比基础。

音乐作品的艺术表现最常见到的是情形兼表，在表现情感的同时也表现形态、动作。钟嵘在《诗品序》中提出，诗歌创作要"指事造形，穷情写物"。在他看来，一般地表现情感还不够，必须穷情写物，使情与物相联系，做到情形兼具、情景兼有。音乐的艺术表现也是如此，丁善德的儿童钢琴曲《扑蝶》就是如此，作品以跳跃的音调、欢快的风格表现蝴蝶之飞舞，儿童之奔跃，扑蝶之欢喜，既描绘儿童的活泼可爱，又抒发了儿童的欢喜之情。

二、音乐的形式特征

（1）音乐作为以与声音的主旨来表现事物的艺术，具有不同于其他艺术的特征。以非语义性的音流为基础构成声音的组织来表现事物与人的思想感情是音乐形式的一大特征。自然界中的声音是非语义性的，音乐中的声音也是非语义性的，但是，音乐作品通过人的一种艺术性组织，又具有其一定的文化艺术内涵。如用连续向上的音的跳进连接表现激昂的情绪，代表作品有《信天游》等；用不断下行的旋律常表现哀伤，代表作品有《哀乐》等。单音本是非语义的，但经过人的组织、连接，就有了特定的内容。

不同的音乐有着不同的形式特征。无标题器乐曲是最纯粹的音乐，它与其他事物没什么联系，即便如此，它也有着时代的特征和音乐体裁、作曲家创作风格的印记。如巴赫的创意曲是没有文字标题的，音乐的美与品格都在这无语义的音流之中，但其精妙的复调结构、不同旋律的复杂关系，展现了平均律钢琴音乐初期创作复调音乐的鲜明特征，洋溢着作曲家独特的音乐智慧。标题性音乐是指那些具有对作品内容进行提示或说明文字的音乐，在表

现形式上有着与标题相适应的内容丰富多彩的音乐创作，或写事、或写物，音乐与其他事物有着较明确的联系。如德国作曲家韦伯的《邀舞》以不同的旋律表现了男女舞伴结识、交往、邀请共舞的过程。标题音乐在形式方面，常有反映标题特征的旋律或动机，如柏辽兹的《幻想交响曲》的副标题是《一个艺术家生涯中的插曲》并有一段文字说明："一个神经质的、富于狂想的青年音乐家因为失恋而吞服鸦片自杀，但因剂量不足，没有致死，只使他长时间昏迷不醒，因而梦见了许多奇幻的景象。在这种情况下，他所有的感觉、情绪和记忆，都变成了音乐和画面，他所爱的人也变成了一个'固定观念'，即一个随时随地可以遇见和听到的旋律。"

在苏联著名作曲家里姆斯基·柯萨科夫作曲的《天方夜谭》的引子中，阴沉威严的沙赫里亚尔（苏丹王）的旋律与小提琴独奏的富有东方幻想色彩的舍赫拉查德（王妃）的旋律，鲜明地代表着两种风格，这两个主题贯穿全曲，使整个作品具有生动的形象性。在作品中设置一个或几个象征某种事物的标题，成为标题音乐的重要形式特征。至于歌曲等音乐与文学相结合的作品，就具有了比音乐更具体的形式。由于内容因素的突出，其音乐自身性或是意义的独立性也就相对减弱了。

（2）音乐形式具有独立存在的意义。音乐艺术发展历史上既形成了音乐形式的总体特征和艺术特色，又形成了众多音乐体裁形式，这些都是音乐艺术宝贵的财富。各种音乐体裁都具有各自的艺术品格。如幻想曲结构的自由、浪漫音乐的抒情性与细致、叙事曲音乐与语言表述形态的相似、夜曲的宁静与其旋律的深沉等都是艺术宝库的重要组成部分。从乐曲内部结构看，奏鸣曲中音乐展开的冲突性与戏剧性、变奏曲音乐的继承与变化、回旋曲往复回旋的趣味和转旧出新的景象等，展现了结构音乐作品的多样性。从音乐表演形式看，独奏曲旋律展开的广阔性、重奏曲声部关系结合的各种技巧、协奏曲领奏与乐队配合的千变万化，都成为音乐艺术创造的宝贵遗产。这些音乐形式不仅独立地存在着，与作品结合着，而且对音乐内容有着制约性的影响。如摇篮曲规

律性重复的节奏、小夜曲浪漫的旋律，对它们所表现的内容确定了大致的范围，形成了特有的艺术规定性。脱离了这些形式特征，就不能成为此种艺术了。

一般认为，音乐的基本组织形式包括旋律、节奏、和声、复调、曲式、配器等，音乐作品就是由这些基本组织形式按照一定的艺术构成规律和审美法则组成的。各种音乐基本组织形式独自的形态、品格和它们的不同结合，奠定了音乐作品艺术品格和审美特征的基础。音乐基本组织形式具有民族性、区域性、历史性等特征。

① 旋律　旋律是音乐中最重要的一种艺术表现形式，以致有"旋律是音乐的灵魂"的说法。旋律的概念是多样与发展的，一般认为，旋律是将不同的音按照一定的时间关系等因素结合而成的。旋律的形式主要有两类，一类是乐音高低连接的形式、非乐音连接的形式、乐音与非乐音连接的形式。古典音乐中小提琴音乐、古琴音乐、双簧管音乐等的旋律几乎都是乐音连接而成的，而锣鼓乐等的旋律则基本上是非乐音的连接，如浙东锣鼓打击乐《鸭子拌嘴》的旋律就是如此。民间歌舞音乐较常使用乐音与非乐音的连接，如《凤阳花鼓》中乐音曲调与锣鼓乐构成具有鲜明音色对比的旋律。旋律形式的另一类是相同时间长度的音的连接、不同时间长度的音的连接、在相同的单位时间中音与音的连接。相同时间长度的音的连接在乐谱中往往记录为相同的音符或音型的连接，不同时间长度的音的连接是最常见的连接形式，极为丰富多样，音与音的连接一般是在限定的单位时间中进行的。这种时间限定有两种大的类别。一种是限定一段时间，但不限定重音与非重音出现的时间位置，古琴音乐以及中国古典器乐中的散板等就是这样，给表演者以较大的艺术性处理音乐的自由；另一种是音与音的连接在限定的、较短的、相同的时间周期中的连接，此种连接是很常用的连接，在乐谱中以节拍形式记录。旋律是为艺术表现而组织的，而不是事物自身自然发出的。在音乐中，旋律主要用于表现情感、情形、情景、意境等。音乐擅长于表现感情，所以在许多作品中，

旋律是一种表情形式，情感是生命物体的一种物质形态，它与生命物体的活动密不可分。因而，旋律在表情同时也常具有表形的功能。《梁山伯与祝英台》呈示部与展开部的连接部中，小提琴在抒情、流畅的送别主题之后奏出犹豫不决的旋律，既象征别离时刻祝英台对梁山伯的依依不舍、一往情深，又形象地表现了她欲说还止、羞于启齿的情状。这种描写可归之于旋律的情形描写。旋律表现情景则是指旋律在表现情感时也表现情感赖以存在的景致、环境，如筝曲《渔舟唱晚》既描绘傍晚时渔舟归航、歌声阵阵的景象，又包含着渔人安全归来与家人团聚，以及渔猎收获后欢愉的心情。有时，旋律也用以创造意境，如中国民族管弦乐曲《春江花月夜》的曲首，琵琶演奏出由慢到快的同音，然后轻缓的抒情旋律缓缓进入，营造了月夜由静谧到活跃的意境。由于旋律表现的对象几乎是无限的，所以为此而创造的旋律的组织形式及其品格也是多种多样的，有高昂的、低沉的，优美的、雄壮的，短促的、悠长的，流畅的、断续的，活跃的、庄严的等。

　　② 节奏　节奏、节拍都是音乐有序的组织形式。节奏是自然与社会都存在的，而音乐当中的节奏则是音与音在时间中的长短等组织形式。音乐的节奏形式是音乐的一种基本组织形式，有"节奏是旋律的骨架"的说法。节奏是旋律的构成及音乐基本品质的基础，在音乐中，节奏总是与相应的音流结合在一起，从而节奏形式也总是与有一定音高关系的音的连续形式等融为一体。不同的音乐对节奏因素有着不同的应用，活跃的舞蹈性的音乐、伴随劳动的音乐、打击乐等音乐的节奏因素就比较突出。各种各样的节奏形式有着极为丰富的艺术表现力。简单节奏的鲜明有力、均匀节奏的平静、短促节奏的急迫、动荡节奏的活跃或不安等都是节奏形式固有的品质，也是以节奏进行艺术表现的基础。

　　相同时间片段中音乐进行的强弱交替形式称为节拍。如 4/4 拍就代表着这种拍子以四分音符为一拍，时间长度为每小节四拍，强弱关系就在四拍的时间长度中循环往复。可见节拍也有着与节奏相似的一些艺术表现。如偶数节拍往往具有对称和较稳定的特

点，而奇数节拍则较为活跃。多样的节拍和对同一节拍作不同的节奏安排，形成了极为丰富的节拍形式，如中亚民族音乐常常采用各种非均分的节拍或在一个作品中混合使用多种节拍。不同民族的音乐或作曲家的不同节奏安排，也会使同一节拍产生不同的节奏形态。如三拍子的重音一般在第一拍，东欧有些国家的三拍子舞蹈音乐中重音却常出现在第二拍。有的创作音乐中把长音延长至下一个小节的第一个音，形成切分性的强弱位置改变，这种方法可使各种节拍出现不同于其本来的强弱规律。总之，节拍形式在音乐中存在着复杂的形态和多样的表现可能。值得注意的是，节拍与节奏具有不同的形式特征和表现功能，而且在大多数音乐中，节奏总是安排在某种或几种节拍形式之中。

③ 和声　和声是指多个不同音高的音同时发声。在多声音乐中，不同音高的音的结合形态是极为丰富的，因而和声是多声音乐必不可少的组织形式。和声的谐和与不谐和、丰满与不丰满、不谐和的和声进行到谐和时的艺术处理、和声在多声演唱或演奏性音乐中的复杂形态等，使之成为多声音乐中最为重要的一种表现形式。

④ 复调　复调一般指两个或两个以上曲调的结合，既具有旋律的基本特征，又有着和声的某些特征。复调的组织是以不同曲调的纵向关系与横向关系为主要思维方向来进行的，其中，对位法就是一种组织多个曲调于一体的技术，这是从不同曲调的对比和纵向对应关系来考虑的技术，以这种技术构成的复调一般称为对比复调。模仿复调则是以不同曲调的前后关系为主要因素构成的复调。以上两种是复调的主要形式。此外，从一个曲调派生出另一个曲调的复调称为支声复调（或称"衬腔式复调"），冼星海作曲的《太行山上》就以此法表现了山谷回响的效果。赋格曲则是复调音乐的专门体裁，赋格形式表现了多个曲调先后出现、纵横交织的复杂结构，包含了多种复调技术。

⑤ 曲式　一部曲式的原则是整齐一律，二部曲式的原则是对比，三部曲式的原则是对称均衡（A–B–A），回旋曲式的原则是调和对比（A–B–A–C–A–D–A），变奏曲式的原则是多样统一

（A–A^1–A^2–A^3–A^4……）。奏鸣曲式的原则富有综合性，它既有三部曲式的对称性（呈示 – 展开 – 再现），又有二部曲式的对比性（主、副部间的对比），同时也具有调和对比（呈示部与再现部的关系）与多样统一（展开部的发展）的原则。此外，曲式往往体现比例这一原则，所谓黄金分割，即曲式高潮的划分便是一种比例关系。曲式中各部分小节数的比值对于划分也很重要，这也是一种比例关系。

⑥ 配器　合唱、合奏的编配是音乐艺术表现的又一重要方面。多个人或多种乐器所具有的多种音色为艺术性地组合人声与乐器之声奠定了基础。如童声合唱与女声合唱的清纯、男声合唱的刚强与雄壮、混声合唱的丰厚与其中多样的变化，弦乐的抒情性、铜管乐的气势、交响乐队合奏时动人心魄的力量等，展示了人声组合与乐器组合多姿多彩的天地。这些组合形式主要根据音响平衡、音色对比、变化统一、动力性发展等原则来构建。作品的整体结构形式称为曲式或曲体，音乐作品的结构形式是极为多样的，最常见的是一部曲式、二部曲式、三部曲式以及回旋曲式、变奏曲式、奏鸣曲式等，这些乐曲的结构形式是按照一定的规律来组织的。

音乐的基本组织形式还有调式、调性等。在音乐构成的基本要素中，音高、音量、音色、时值是音乐基本组织形式的构成要素和品格基础。

三、音乐的存在方式

音乐具有不同于其他艺术的存在方式，音乐作品以及作为音乐构成基本因素的音乐中的音也有不同于其他门类艺术作品的不同存在特征。

音乐中的音或音流（连接的音、音群等）就其物质属性而言是一种声波。当人们选择了音并把选择的音组织起来，它们就作为音乐中的艺术成分存在了。音乐中的所有音既可独立存在（如古琴、

独弦琴中的单音），具有一定的意义，又可以与其他音连接而具有其他意义。音乐中的音声可以与无声相连接构成具有表现意义的一类形态，这类形态主要有3种形式：无声在乐句的音与音中间，以造成旋律或音流的中顿，使音乐具有跌宕起伏、止而后行的变化；无声在两个乐句的首尾中间，造成前个乐句的无声性收束和下个乐句更鲜明的开始；全曲音乐以无声作结、突然收煞，这种效果强于最后一音自然消失的弱结束。音乐中的同一个音可以用不同的节奏形式组织成乐句，如《春江花月夜》的第一个音重复二十几次，由长音逐渐成为短音，形成一个独特的乐句，显示了单音乐句的艺术表现力。此外，单音的品质、音色变化也有着丰富的形态，古琴就可以用不同手法奏出同一个音。

音乐作品的存在方式是音乐存在方式的重要因素。音乐作品是音乐艺术的结晶，其存在方式主要是记录为乐谱的书面形态，记录在唱片、磁带或光盘中的制品形态，演唱、演奏或唱奏一体的音响形态。在音乐记录体系形成之后，各类记谱法就成为保存记录音乐作品的主要方法，这种历史在中国大约存在千余年，人们依据记录下来的乐谱，可以无数次地再现音乐作品。当然，由于不同的人对乐谱的解读不同，这种依谱发声的结果也必然各异，而且也会与作者的原创有一定差异。记录在音乐制品中的音乐作品能较好地保存原唱（奏）的状态，且能多次（有限度）重新播放，特别是光盘和数字记录方式，重新播放的次数可以达到很大的数目，这种录音制作的方式从爱迪生发明留声机以来已有百余年历史了。记录在作曲家和听者脑中的音乐作品是记忆形态，也是音乐作品产生了社会影响的结果。音乐表演使音乐作品成为声音形态，是音乐作品存在与展示的重要形态，也是音乐创作过程的最后形态。音乐作品在写作完成后通过人的表演进行二度创作，才算最终完成。

音乐存在方式除了上述特征，其音响形态特别值得关注。音乐作品以音响形态展示时，是一部分一部分渐次推出的，其音响形态是先后连接结合而成的，从而对作品全貌的认识也要在一个时间流程中才能完成。这就不同于美术作品以完成形态出现并被人们

所观赏的存在方式。音乐作品音响形态的又一特征是其发之即逝，从表演者的角度来说，其依乐谱表演也就是可以从乐谱中得到对作品的总体认识，从听者的角度来说，则要在听记其声后才能构成对完整的音乐面貌的认识。音乐作品音响形态的这种存在与展现方式也决定了听赏、听辨、听记音乐不同于视觉艺术的观赏感受。

第四节 舞蹈的起源与发展

舞蹈是什么？古今中外的舞蹈家想以各种文字语言、肢体语言以及艺术作品给出一个全面、客观的结论，但是最终的回答却总是难以完全令人满意。美国美学家苏珊·朗格曾说过："在一个由各种神秘力量控制的国度里，创造出来的第一种形象必然是这样一种动态性的舞蹈形象，对于人类本质所做的首次对象化也必然是舞蹈形象，因此舞蹈可以说是人类创造出来的第一种真正艺术。"

舞蹈是一门最感性的艺术，中国当代舞蹈开拓者吴晓邦先生对于舞蹈的定义为：舞蹈，按其本质是人体动作的艺术，从广义上说，凡借着人体有组织有规律的运动抒发情感的，都可以称之为舞蹈。"动作"是舞蹈的核心。

一、舞蹈的起源

舞蹈是人类最古老的艺术形式，纵观国内外研究，关于舞蹈起源的观点主要集中在以下几个方面。

（1）巫术说 "巫"与"舞"在构成舞蹈原形时有着极其密切的关系，舞蹈是人类与生俱来的生存意识。原始社会进行的巫术大多是与部族性命攸关的事件紧密相连的，没有舞蹈也就构不

成巫术活动，即使是在当今社会，我国偏远的少数民族地区还保留着巫术性的舞蹈活动，例如内蒙古自治区和东北地区的萨满舞、云南佤族的木鼓舞等。

（2）图腾说　图腾是从北美奥日贝人的土语转化而来的，含有"血缘""家族"的意思，通过对古代岩画的研究，发现有许多模仿各种鸟兽的舞蹈形象，可能是人类模仿动物而进行的舞蹈，其主要目的是祈求祥瑞，属于宗教活动。

（3）劳动说　远古人类的日常活动离不开舞蹈，舞蹈是人类语言没有诞生前的主要交流方式。恩格斯说，劳动使人的"手变得自由了"。劳动为舞蹈提供了肢体条件，例如舞蹈要求人的四肢必须要发达，而通过劳动可以锻炼人的四肢，同时，劳动为舞蹈的产生设置了节奏，例如在成人教授孩子劳动的过程中，通过劳动技巧的反复传授，可以让孩子掌握"节奏"。

客观地说，舞蹈起源不是简单地遵循一元论，而是由多种综合因素相互促进使其发展的，具体呈现为：以综合性的形态动员生命、以律动性的本质表现生命、以实用性强调生命。因此舞蹈产生的过程也是劳动的过程。

① 劳动为舞蹈的萌芽奠定了物质基础。首先，劳动为舞蹈的产生准备了充分、必要的人体条件。舞蹈是人体动作的艺术，人类要从事舞蹈，前提是必须具备手脚分工且肢体发达、能够手舞足蹈以表情达意的生理条件。且在从四肢行走的猿进化成脚能直立行走、手能制造工具的人的历史进程中，劳动起了关键性的作用，它是人的体质形态形成、发展的决定性因素。正是劳动创造了人本身，创造了舞蹈赖以产生的物质基础——发达的脚、灵巧的手、有意识的脑和能够表情达意的姿势语言。

其次，劳动为舞蹈的产生创设了节奏要素。舞蹈是人体有节律的运动过程，这种人体的律动是和劳动的节奏和谐对应的。原始舞蹈与劳动生活密切相关，甚至常常交织为一体，成为劳动的组成部分，在劳动中起着组织生产、协调动作、减轻疲劳和提高效率的作用。普列汉诺夫说过："在原始部落那里，每种劳动有自

己的歌，歌的拍子总是十分精确地适应于这种劳动所特有的生产动作的节奏。"说明原始歌舞是伴随劳动的节奏而产生的，它与劳动相结合，成为原始人组织生产、交流情感的基本手段。所以，英国著名的马克思主义者乔治·汤姆森教授认为，"舞蹈的起源是人体在集体劳动中有节奏的运动"。

最后，劳动为舞蹈的产生提供了表现的对象和内容。在生产力十分低下的原始社会，最主要的生活内容就是生产劳动，因而劳动实践直接决定着原始舞蹈的对象和内容，原始舞蹈也主要表现着当时的劳动生活。狩猎时代的舞蹈，主要以狩猎活动为对象；农牧时代的舞蹈，则主要以农牧生产为内容。"饥者歌其食，劳者歌其事"，就是包括舞蹈在内的原始艺术的主要特征。

② 劳动为舞蹈萌芽创造了主观心理条件。舞蹈是原始人表达感情的重要手段，所以舞蹈的起源除了上述必备的物质条件外，还与人类的心理机制密切相关。在从猿到人的进化过程中，动物的神经系统是依趋向性、反射、本能和自我意识等活动形式渐次演进上升的。自觉地能动性是从猿进化到人的重要标志，因此，原始人"自意识"的出现和审美意识的萌芽，是舞蹈产生的关键环节。马克思在论述人与动物的本质区别时指出：

动物只生产自身，而人在生产整个自然界；动物的产品直接同它的肉体相联系，而人则自由地对待自己的产品。动物只是按照它所属的那个种的尺度和需要来建造，而人却懂得按照任何一个种的尺度来进行生产，并且懂得怎样处处都把内在的尺度运用到对象上去；因此，人也按照美的规律来建造。

这就是马克思所说的人类的"自意识"。劳动促进了动物的神经系统日益发达，最终产生了自意识，完成了从猿到人的转变。人类最初的自意识是融合了原始人的宗教、哲学、科学和审美等意识的雏形而表现出来的混沌心理，他与情感、想象等心理因素相渗透、掺和，使原始人能够朦胧地认识对象、体验情绪、肯定满足、获取快感，这就为舞蹈的产生提供了不可或缺的主体条件。

考古学家发现的大量史前文化遗存和原始部族保存的舞蹈资

料都证实了上述观点。例如内蒙古乌兰察布的古老岩画，就形象地记录了原始舞蹈起源的踪迹：岩画上的舞蹈者双臂平伸，自肘部下垂，两腿岔开，臀部系尾，明显地呈示着是在模拟鸟兽的动作和形态。舞蹈者的两腿作骑马蹲裆式，则是在仿效猎人骑马的姿势。在远古时代，狩猎是原始人的主要生产活动。这些岩画的舞蹈形象表明，原始人是借舞蹈来传授狩猎技能，吸引并猎取野兽，表达狩猎成功的喜悦的。青海大通县上孙家寨出土的新石器时期的彩陶盆内绘制的舞蹈图，也十分生动地再现了原始人"顿足踏地、连臂歌舞"的欢乐情景，图中三组舞蹈者也全部有尾饰。这种以兽尾鸟羽为装饰的现象，有力地说明了原始舞蹈与狩猎活动有着深层、内在、直接的联系。中华人民共和国成立之前，鄂伦春人还过着原始的狩猎生活，他们的"猎熊舞"古风犹存，以骑马围猎、遮眉远眺、守候动物、擒获猛兽、欢呼雀跃等典型的模拟动作，生动地再现了狩猎生活的过程。这样的例子不胜枚举，彝族的"三步弦"、纳西族的"阿仁仁"、景颇族的"龙东戈"、北美洲红种人的"野牛舞"、澳大利亚毛利人的"猎人舞"以及非洲的"丰收舞"等，都是对《尚书·舜典》中"击石拊石，百兽率舞"以及《史记·夏本纪》中"鸟兽翔舞，箫韶九成，凤凰来仪，百兽率舞"等有关记载的形象注释，充分表明了舞蹈与劳动实践的统一性，证明舞蹈主要起源于人类的劳动实践。

在原始社会，生产劳动是原始人最基本的实践活动，但不是唯一的内容，巫术、战争、求偶等，也是原始人生存活动的构成因素，对舞蹈的起源也起着重要的作用。巫术思维是原始思维的重要方式，原始人在膜拜图腾、祭祀神灵时总要举行一定的仪式，而仪式中必有舞蹈，是"巫舞相通"的。人们凭借舞蹈进入迷狂状态，仿佛在冥冥之中与神交通，感到神灵赋予自己征服自然的神力。云南独龙族每年阴历腊月举行的"卡雀哇"节，以牛祭天，欢呼起舞跳"牛锅庄"，就是典型的例子。图腾舞蹈既是原始宗教的工具，也为团结氏族成员、鼓舞斗志、锻炼体魄、传授技能起了积极的作用，因而王国维有"歌舞之兴，其始于古之巫乎"的说法。

远古时代，舞蹈还有激发斗志、习武练兵、展示军威、协同攻伐，促使氏族成员在精神上迅速进入征战状态的功利作用。因此，在原始社会，舞和武又是同源的，它们相伴相随难以截然剖分，古希腊哲学家苏格拉底就指出过："优秀的舞蹈者也是优秀的武士"。《韩非子·五蠹》中记载的"执干戚舞"，就是作战前进行军事操练的军事舞蹈。景颇族的刀舞、傈僳族的表现战斗的舞蹈等，也都清晰地保存着古代战斗舞蹈的印记。繁衍后代也是人类生存活动的重要内容，原始舞蹈还与人类性爱、求偶的生命本能活动直接联系。原始人对人自身的生产还没有科学的认识，因而在神秘感中产生了生殖崇拜现象。原始人性意识的萌发和性冲动的宣泄，往往借舞蹈表现出来，并常常与巫术仪式相伴。《诗经》中所写的"履帝武敏歆，攸介攸止，载震载夙，载生载育，时维后稷"，反映的就是当时男女求偶的舞蹈。古代流传下来的芦笙舞、湘西土家族的"茅古斯舞"等，都表现了人类性爱、求偶的生命本能。

二、舞蹈的发展

舞蹈是生命存在的基本方式，是精神生产的一种艺术，随着人类社会经济的发展而不断发展。纵观舞蹈发展历程，舞蹈经历了由具体到概括、由随意到规范、由娱神到娱人的过程，尤其是随着社交活动的日益频繁，舞蹈的功能越来越完善。

在社会分工还没有出现时，舞蹈是被全民所有的，尤其是在社会生产力还不发达的原始社会中，为了生存，全民都参与到舞蹈中，学习生活的技能，生育繁殖，娱乐健身。所有的人都是表演者，所有的人都是参与者。随着阶级社会的出现，舞蹈有了职业化的形式。中国最早的舞蹈职业形式出现在宫廷中，并且参与者为贵族子弟，随后出现了以乐舞为职业的乐舞奴隶。例如周代非常重视乐舞，不仅设置了专门负责乐舞的机构，负责对前代的乐舞资料等进行搜集，形成了《六代舞》，而且还建立了雅乐体系，大大促进了我国舞技的发展。尤其是《大夏》《大武》等作品在我国舞蹈历史上具有重

要的意义。到了春秋战国时期之后，由于各种思想相互交织，大大促进了舞蹈的多元化发展。例如汉代对于乐部进行改革，改变了以往宫廷单一的乐舞学习模式，从全国范围内选拔优秀的艺人组成专业乐舞队伍，并且专门负责对民间的舞蹈进行加工。汉代舞蹈发展是我国舞蹈历史的重要部分。唐代舞蹈的发展集各民族优秀舞蹈之大成，例如唐代结构复杂、舞蹈华丽的歌舞大曲《霓裳羽衣曲》成为我国舞蹈历史的经典之作。在唐代，舞蹈被推向了空前的高度，不仅对后代，而且对世界舞蹈都产生了重大的影响。元代之后，我国戏曲崛起，戏曲中的武术等部分融入舞蹈系统中，形成了较为完善的表演形式，体现了民族的特色文化。中华人民共和国成立后，我国的舞蹈再度辉煌起来，舞蹈艺术家们继承了古代舞蹈的优良传统，又借鉴吸收了国外舞蹈的有益养分，在此基础上融会贯通，推陈出新，使中国舞蹈重新走向世界，走向未来，不断地繁荣兴盛起来。

提到古代西方舞蹈的历史发展进程，我们就不得不提古希腊。古希腊是人类文明发源地之一，其舞蹈艺术发展极为繁盛，古希腊将体格匀称、肢体敏健的人视为美的典范。在欧洲舞蹈历史上最负盛名的当属芭蕾舞。芭蕾舞最早起源于意大利，发展于法国，到了19世纪末在俄罗斯发扬光大，并且形成了强大的俄罗斯芭蕾学派。西方舞蹈历史的发展离不开国家力量的推动，从芭蕾舞历史发展历程可以看出，其起源于意大利，繁荣于俄罗斯的主要原因与国家的推动有着直接的关系，国家统治者接受外来文化，积极参与到创造性活动中，从而形成自己独特的舞蹈派系。西方舞蹈史中常常将舞者的名字与统治者的名字纳入史册，统治者亲自入舞。

第五节　舞蹈的种类

舞蹈的种类纷繁多样，根据不同的标准，有许多不同的分类方

法。一般根据舞蹈的功能、特点、形式和体裁不同，把舞蹈分作实用性舞蹈、艺术性舞蹈和舞剧三大类。

一、实用性舞蹈

实用性舞蹈也称作生活舞蹈，是指与人们的日常生活密切相关，能够满足人们社交、自娱等实用功利目的的舞蹈，主要包括交谊舞、仪式舞蹈、体育舞蹈、教育舞蹈等。这类舞蹈的特点是舞蹈动作较简单，实用指向较明确，群众参与较广泛。

（1）交谊舞　在实用性舞蹈中，与日常生活联系最密切，流行最广泛的是交谊舞。交谊舞又称交际舞、社交舞或舞厅舞、舞会舞，是一种融舞蹈、音乐、娱乐与体育等因素于一体，有益身心健康和社交活动的舞蹈。交谊舞兴起于近现代的欧美，并传播到世界各地，是为社交目的而跳的自娱性舞蹈，男女成双成对地相拥而舞是其主要的形态特征。交谊舞源于古老的民间舞蹈，文艺复兴时期，民间舞开始进入宫廷，经宫廷的加工提炼而成为"宫廷舞"，然后再返回公众舞厅使之普及化，由此逐渐演变成现代的交谊舞。由于交谊舞来源于不同民族的民间舞蹈，其姿势和步法都有一定的生活依据，因而在舞姿、舞步和舞韵方面都形成了鲜明的个性色彩和独特的风格韵味。

华尔兹是由德国和奥地利民间舞"兰德勒"演化而成的三步圆圈舞，以轻快的节奏、优美的旋律和急速而优雅的旋转引人入胜，许多著名的作曲家谱写了大量悠扬悦耳的华尔兹圆舞曲，更使它风靡全球、历久不衰，一直享有"舞会之王"的盛誉。无论是慢华尔兹的悠扬从容，还是快华尔兹的潇洒飘逸，都令人心荡神摇、流连忘返。布鲁斯舞源于黑人布鲁斯摇摆舞，情调比较低沉哀怨，由此形成了慢四步的节奏，显得舒缓优哉。它舞步简单、大小分明，具有闲适高雅的美学特征。狐步舞起源于美国百老汇一位杂耍艺人的即兴表演，也是四步舞，并且有快慢之分，虽舞步多变但不失活泼、流畅、文雅，始终在不停顿的流变状态中呈现快慢有致

的优美韵律。吉特巴源于美国黑人的爵士乐舞，是唯一不相拥而手拉手跳的交谊舞，它活泼奔放，舞步自由，身体前仰后合作波浪式晃动，在轻快的律动中尽显青春的活力。

伦巴发源于古巴下层社会，进入上层社会后再传到美国和全世界，成为拉丁舞的基础。它的舞步温和柔美，跨部大幅度摆动，节奏热烈欢快，富有浓烈的热带情调和内在的美感意蕴。探戈最早出现在阿根廷，也是拉丁舞家族的重要成员，但明显受到西班牙舞的影响，它的特殊风格在于神情严肃、左顾右盼、快速摆头、节奏快慢相同，具有在顿促中见健美的独特韵致。此外，像桑巴、恰恰恰等拉丁舞也以强烈的节奏、灵活多变的舞步和热烈欢快的情调而获得世界各国人民的喜爱，成为交谊舞的重要舞目。

近二三十年来，发端于黑人流行舞蹈的迪斯科、摇摆舞、霹雳舞等以强烈的动感，鲜明的节奏，即兴性、自娱性很强的无拘无束的自由舞姿而受到年轻人的青睐，成为交谊舞家族中颇受欢迎的成员。

（2）仪式舞蹈　仪式舞蹈是指在各种喜庆节日、民俗仪式和宗教典礼中进行的舞蹈，包括用于民俗节庆礼仪的习俗舞蹈和用于祭祀求神活动的宗教舞蹈，是在特定的习俗和仪式中使用的。这类舞蹈大多是由原始的图腾舞蹈、祈神舞蹈和民间舞蹈发展演变而来的，一般动作比较简单，具有较大的灵活性，不受时空的限制，可以即兴起舞，自由发挥，随心所欲地抒发情绪，富有浓郁的民俗文化色彩和区域生活情趣。在远古时代，各民族就产生了祭祀天地鬼神的风俗，宗教舞蹈就在祭祀仪式中诞生了。先民们以为这种舞蹈可以娱神通神，因而通过舞蹈仪式来祭祖祈神，以求风调雨顺，免灾降福。殷商甲骨文中已有跳舞求雨的记载，《吕氏春秋·古乐篇》收录的"葛天氏之乐"也有"敬天常""依地德"的内容。后来，这类巫舞又逐渐演化成了民间驱鬼逐疫仪式中戴面具跳的"傩舞"。世界各民族都有自己的传统文化习俗，如彝族的火把节，傣族的泼水节，白族的"三月三"，蒙古族的那达慕，西方的狂欢节、圣诞节、酒神节等，每逢重要的节日庆典，

都要跳起盛大的习俗舞蹈，人们自愿参加，自由组合，在热烈的气氛和欢快的节奏中载歌载舞，自娱自乐，在尽情欢舞中实现庆贺、交际、悦神的目的。

（3）体育舞蹈　体育舞蹈是指以舞蹈化的身体动作为基本内容，以双人或集体成套操习为主要运动形式的娱乐型的舞蹈样式，包括艺术体操、冰上舞蹈、水上舞蹈等与体育运动技巧相融合的舞蹈，以及从交谊舞中演化出来的国标舞。这类舞蹈既保留了舞蹈艺术的审美特性，又具有浓厚的体育竞技、表演的特征，其特点是竞赛、表演的特性更加突显。国标舞是"国际标准交谊舞"的简称，是指以国际标准规范化了的现代舞，它是在普通交谊舞的基础上，经规范化、专业化、竞技化而发展起来的主要供竞赛和表演的舞蹈，由现代舞、拉丁舞和集体队列舞三个系列组成。现代舞包括华尔兹、探戈、维也纳华尔兹、狐步舞和快步舞；拉丁舞包括伦巴、桑巴、恰恰恰、斗牛舞和牛仔舞。国标舞集舞蹈美、音乐美、体态美和服饰美于一体，富有强烈的娱乐性、经济性、表演性的色彩，因而自20世纪20年代以来，已逐渐赢得各方人士的喜爱，并在世界各国流行起来。

（4）教育舞蹈　教育舞蹈是指各级各类学校对儿童和青少年进行美育或形体锻炼而进行的舞蹈。它对培养和发展少年儿童的美感，提高其审美能力具有积极的作用。

二、艺术性舞蹈

艺术性舞蹈也被称为表演性舞蹈，是指专业或业余舞蹈家在舞台上创作表演，旨在使人观赏的舞蹈。艺术性舞蹈具有完整的艺术结构、严谨的动作规程、精心的构图设计、鲜明的主题思想和细腻的表情要求，能够在舞台上塑造栩栩如生的艺术形象。舞蹈演员需经严格的专业训练，掌握娴熟的舞蹈技巧，具备较高的表演能力，能够借助舞蹈语言准确表现丰富的思想感情。艺术舞蹈一般以综合性的形式出现，表演时有音乐、灯光、布景、服饰等

与之配合，共同创造美的艺术形象。

艺术性舞蹈是个集合名词，按不同的标准可以有多种分类方法。按表现特征分，可分为情绪舞和情节舞。

情绪舞是以高度概括诗化意蕴，抒发强烈思想感情的舞蹈。它不以展示具体生活流程、复杂的故事情节和人物之间的矛盾冲突取胜，而是以简洁凝练的内容、特征鲜明的动作、蕴含丰富的构图来塑造形象、营造意境，表现作者对生活独特的审美感受和审美认识。如著名舞蹈家戴爱莲20世纪50年代编创的《荷花舞》，蕴含深邃的意蕴、简洁明快的构图和优美动人的舞姿，创造了清新典雅的意境，表现出荷花高洁的气质，抒发了作者对和平美好生活的热爱之情，给人以高度的审美享受。

情节舞是通过一定的情节或事件来塑造人物、展示主题、抒发感情的舞蹈。它有特定的人物、洗练的情节、完整的结构，舞蹈动作是为充分展现人物性格、推动情节发展而精心设计的。情节舞的艺术特长在于能够通过一定的情节，圆满地表现人物在特定环境中的思想感情，从而塑造出性格鲜明的人物形象，表达强烈的主题思想感情。例如双人舞《追鱼》，通过老渔翁和小金鱼之间赏鱼、捉鱼、鱼戏老渔翁、金鱼翻滚、浑水摸鱼、金鱼逃脱等动人的情节，成功地刻画了老渔翁乐观幽默的性格特征和小金鱼天真可爱的艺术形象，表现了健康向上的生活情趣。

艺术性舞蹈可以从舞蹈的表演形态和表现风格两个方面来解读。

1. 从表演形态解读

按表现形态分，艺术性舞蹈可分为独舞、双人舞、三人舞、群舞、组舞和歌舞等。

（1）独舞　独舞，顾名思义就是一位舞者进行的舞蹈表演，因为是一人表演，因此独舞是所有舞蹈中最注重舞蹈动作纹理的，对演员的要求比较高，不仅需要较强的舞蹈专业技巧，而且还需要全面的表演技能。

民间舞一般会选择使用道具或者服饰，例如傣族舞蹈《孔雀飞来》通过上下快速耸肩，胯的闪动，脚的摆动，塑造出活灵活现的孔雀形象。《醉剑》创意来自舞剧《金凤凰》中的一段剑舞，是为参加全国第一届单人、双人、三人舞蹈比赛而改编成的独舞。其创作动机来自作者对可歌可泣的英雄事迹和富有民族气节的爱国诗句的感慨。 舞蹈主要表现了借酒浇愁、见剑触情、醉后舞剑的内容，塑造了一个忧国忧民、立志报国、壮志未酬的少年将军的形象。一把三尺宝剑成为将军情感表达的工具，抒发了英雄无用武之地的"醉与愤、剑与恨"的心态。编导在剑术剑法上运用了砍、点、刺、劈、云剑、搠剑、回龙剑、大刀花、小刀花等来刻画人物心态；在动作处理上明快而不轻率，舒展而不繁琐；在节奏上动中有静、静中有动、快慢结合；在剑形势态上似夹迅雷猛雨而至，使人惊悸，又化清风明月而去，使人神往。编导在创作过程中也借鉴了武术与戏曲中的一些特点。武术中的剑术就体势而言分为四大类，醉剑就是其中一大类。

武术中醉剑的运动特点是奔放如醉，乍徐还疾，往复多变，忽纵忽收，形如醉酒毫无规律可循。编导把武术中的醉剑和舞蹈紧密地结合起来了，其中舞剑过程中如痴如醉，往复多变的特点占了相当重要的地位。戏曲中常见的"剑出鞘"，是演员猛地将剑抛向空中，剑鞘分开，左手按鞘，右手接剑，效果甚好。"摆莲"是根据剧情的发展，演员在空中转体时两腿成"一"字，一剑砍掉灯台落地成大弓箭步。"板腰"是根据人物的情绪设计的，演员身子往后慢慢倒下，剑往前刺，在空中悬置，最后倒地一剑刺出。

（2）双人舞　双人舞就是由两个人完成的舞蹈表演，基于性爱论，人们认为双人舞是舞蹈之源，通过男女的动作表达体现性爱内容。例如芭蕾舞中的男女两人通过相互的动作表达体现了一种依依不舍、相互缠绵的情感。总之，双人舞注定了表现两人的关系，通过双人舞的舞蹈动作可以清晰地了解到两人之间的关系。例如当代舞《青蛇与白蛇》中，青蛇与白蛇半人半妖，以肩颈缠绕等细腻多变的身体触碰，表达了二者之间既是姐妹、又有斗争的丰富情感。

（3）三人舞　三人舞是三个人完成的舞蹈，三位舞者在舞台

上呈现出"三人均不接触""三人都接触"以及"两人接触一人旁观"的格局。三人舞根据不同的题材可以表现出不同的情绪，因此三人舞能够深刻地表达出戏剧冲突和复杂的心理矛盾。例如1980年荣获全国第一届舞蹈比赛一等奖的《金山战鼓》就是三人舞的典型代表。该舞蹈以叙事为主，通过不同的舞剧结构成功塑造了巾帼英雄梁红玉的大将风范以及两名少年小将的气魄，通过特定的服饰，展现了舞者的健美与柔美，通过有序的动作编排，充分体现了舞蹈刚、韧、猛、柔的特点。

（4）群舞　群舞就是四个或四个以上舞者表演的舞蹈。群舞的主要特点就是表现出强烈的情感色彩，一般不具备叙事的作用。例如在古典芭蕾舞剧中，群舞往往是用来渲染气氛、调节色彩的。群舞的气氛渲染主要是通过调整舞者的队形和利用舞具来实现。汉族男女群舞《黄土黄》，表达的是对黄土地的满腔热情和对朴实的黄土地农民的关爱和敬佩，充分体现了黄土地儿女的群体力量和精神。在舞台上舞者通过单膝跪地俯身的舞姿，为观众呈现犹如黄土高原一道道山梁的形象。随后随着鼓点的敲打，高扬的手臂挥动预示着黄土人不畏艰苦的精神。女子半脚碎步出场，预示着生命的亮色和美好。该剧通过男女舞者一刚一柔的鲜明对比以及男女舞者的情感交流，谱写了一曲生命的赞歌。

（5）组舞　组舞就是通过几种不同形式或风格的舞蹈段落有机地组合在一起，成为体现一定整体构思、主题明确，又具有内在联系的舞蹈作品。组舞最大的优势就是可以在统一的艺术构思中将不同的事件、情绪以及时空等有机地结合起来，多角度、多层次地表达出同一思想感情。例如张羽军根据钢琴协奏曲《黄河》创作的大型组舞《黄河》，就是由与音乐作品曲式相对应的舞蹈段落组合而成的。它把舒缓与跳荡等不同的节奏类型、柔韧与刚劲等不同的人体风姿、细腻与粗犷等不同的情绪意蕴有机地交织在一起，形象地展示了中华民族的民族魂，让观众受到强烈的审美震撼。

（6）歌舞　歌舞是将歌与舞有机结合起来形成的载歌载舞的表演形式。由于它将歌与舞这两种不同的艺术融为一体，就使歌的抒

情性与舞的表现性相得益彰，不仅有歌的优美旋律，而且有舞的形象语言，能够完美地表情达意。例如《洗衣歌》以歌舞的形式表现了藏族姑娘巧妙地帮解放军班长洗衣服，班长热情地帮他们挑水的情景。优美的歌声抒发了姑娘们内心的情感，生动的舞蹈表现了军民鱼水之情，两者互相渗透，给人以全方位的美感享受。

歌舞在我国有悠久的历史，历代的宫廷乐舞、民间舞蹈，多数都是歌舞同体的。美国百老汇的歌舞也久负盛名，在世界舞坛具有广泛的影响。

2. 从表现风格解读

按表现风格分，艺术性舞蹈还可以分为古典舞、现代舞、民间舞等。

（1）古典舞　古典舞是具有历史意义和典范意义的传统舞蹈，大部分国家都具有自己的古典舞，例如欧洲的芭蕾舞、印度的婆罗多舞以及卡塔克舞等都属于古典舞蹈。中国古典舞于20世纪40年代末50年代初得到当代舞蹈工作者的重视，他们做了不少搜集、改编的工作。这些改编作品主要是吸取武术、戏曲等舞蹈元素，参照芭蕾舞的训练方式形成，融入了中国传统文化和美学精神。

对于古典舞蹈的鉴赏可以从以下几方面进行：第一，突出"精、气、神"，古典舞蹈与戏剧具有相近之处，为了创造角色、塑造形象等，要求外形相似、突出神韵；第二，注重身体韵律，有丰富完整的技巧体系，古典舞蹈侧重技巧的自由组合，创新搭配；第三，重视节奏变化和跌宕起伏的对比。古典舞蹈讲究和谐、圆融，在欣赏中国古典舞的过程中不仅要欣赏古典舞的外在形态，而且还要通过形态理解和揣摩内在审美的情感和气质。

（2）现代舞　现代舞的发源地是德国和美国。相对于古典芭蕾舞而言，现代舞是一种开放的舞蹈体系，是为反对芭蕾舞封闭僵化的体系而创建的。现代舞创建的初衷是强调对身体躯干部位的动作开发、激发舞蹈创作的积极性。中国现代舞起源于20世纪30年代，由中国现代舞先驱吴晓邦大师引进而来。由于现代舞具有现实批判

性，因此更适合于当时中国反帝反封建的国情。随着经济的发展，人们对于现代舞的认可越来越普遍，尤其是现代舞所具备的反映生活、直面生活的特点，得到许多业余舞蹈爱好者的追捧。

现代舞具有以下几个特点：第一，动作多元化，表演者可以基于自己内心的情感自由地发挥四肢动作，不再局限于肢体的束缚；第二，动作不再以满足观众的审美享受为主要目的；第三，重视个体观念和时代精神的融合，避免与其他作品的雷同。在现代舞表演的过程中，表演者不穿鞋，服装也力求舒适随身。

（3）民间舞　民间舞是在民间流传的传统舞蹈，由原始舞蹈演变而来，经过历代人民群众的加工提高，成为民俗文化的重要组成部分。民间舞与人民群众的生产实践、生活习俗密切相关，生动地反映了人民群众的审美情趣和风俗习惯，具有鲜明的民族风格和独特的地方色彩。我国的民间舞分为汉族民间舞和少数民族民间舞两大类，多姿多彩、风格各异，是人民群众自娱自乐、丰富精神生活、扩大人际交往的重要文化形式。

三、舞剧

舞剧是舞蹈创作与表演的高级形态，主要是以舞蹈作为表现手段，融合音乐、喜剧以及舞台美术来表达舞蹈深刻主题和思想内容的综合性舞台艺术。相比其他舞种，舞剧的容量一般较大，舞蹈段落多样，表现内容丰富，能够深刻表达出舞者的内在情感。舞剧从形式上可以分为独幕舞剧和多幕舞剧，从题材上可以分为历史题材、神话题材以及现实题材等。无论是何种题材及内容，舞剧必须要具有以下特征。

第一，舞剧必须要具有完整的戏剧内容，也就是舞剧的构成要素必须要全面，情节、人物要具有可舞性。

第二，舞剧音乐必须要具有戏剧性，其应用必须要符合舞剧的核心思想，体现出情节发展。

第三，舞剧必须要具有完整的人物、矛盾等戏剧性因素，并且

要有舞者的全程参与。舞蹈演员是舞剧艺术构思的舞台体现，是整个舞剧的主体，其任务就是掌握舞蹈动作，以造型、技巧结合音乐、美术等艺术手段，将艺术作品的思想转化为可视的舞台形象。

第四，舞剧要有观众，现代舞剧是呈现给观众的，通过剧场舞蹈将创作者的思想传递给观众。戏剧艺术将观众作为戏剧"三要素"之一，观众的支持是舞剧发展的动力。在舞剧表演的过程中，观众的参与会对舞蹈演员产生巨大的影响，例如观众的冷淡会影响舞蹈表演者的心情，难以激发他们亢奋的态度，导致创作者的思想不能高效传递出来。

在我国漫长的歌舞历史中，歌舞表演大多与宗教祭祀有关，那时的歌舞表演场地就是庙宇露台。真正有了戏台的舞剧开始于唐宋时期。敦煌莫高窟《西方净土变》壁画中，药师佛前，展现了规模巨大的舞乐场面。两侧乐队共28人，两组舞伎，一组展臂挥巾，绺发飘扬，似在旋转；一组举臂提脚，纵横腾踏。此组画面便反映出我国早期的剧场舞蹈情景。到了宋朝之后，随着城市经济的发展，专门从事表演的剧场——瓦舍诞生了，瓦舍内可进行说书、说唱、杂技以及体育活动。我国真正具备舞蹈专用的舞台，是从20世纪初开始的，那时欧洲式剧场在上海、哈尔滨等城市出现，舞蹈才有了专门的舞台。我国著名艺术家黎锦晖先生创办的中华歌舞团是最早进入剧场表演的舞蹈团体。但是我国真正意义上的舞剧是以20世纪30年代吴晓邦先生创作的《罂粟花》为代表的，中华人民共和国成立之后的第一部舞台剧则是《和平鸽》。

第六节　舞蹈的艺术特征

一、舞蹈的表现特征

舞蹈是以经过高度概括化、诗意化、表情化的特殊语言系统——

人体动作为媒质来表现生活、抒发感情的，因而，舞蹈动作不具有十分具体、明确的意义。它的审美功能和艺术特长决定了它不适于单纯地模拟对象的自然特征，再现生活的客观情状，描述事件的发展过程。虽然情节舞和舞剧可以有一定的情节性和再现性，但是，舞蹈毕竟无法像戏剧等艺术那样，可以细腻真切地叙述情节，展现复杂的生活流程。它在反映生活时所遵循的主要不是再现的逻辑，而是表现的法则。所以，舞蹈更适于表现艺术家对客观事物的主观感受，抒发由生活激发的强烈的思想感情，展示人的理想情操和精神风貌，通过直观可视的"形"，表现抽象无迹的"情"。三国时，嵇康就曾经用"舞以宣情"来概括舞蹈长于抒情与表现、拙于叙事与再现的特点，因此，就舞蹈的艺术特征而言，它是以抒情为主要方式的表现性艺术。

舞蹈之所以在分类上被称为动态的表情艺术，原因就在于人体的外部动作与内部感情之间具有内在和直接的同构性，即在舞蹈中，人体动作本身既是激情的产物，同时也是表现激情的最佳手段。正因为二者和谐统一，所以构成了舞蹈艺术动态的"唤情结构"。《毛诗序》中提到："情动于中而形于言，言之不足，故嗟叹之；嗟叹之不足，故咏歌之；咏歌之不足，不知手之舞之，足之蹈之也。"这说明舞蹈是发之于内而形之于外的，在感情最强烈之时自然而然地"摇荡性情，形诸舞咏"。所以，强烈的情感性是舞蹈的内在品质，而抒情性理所应当地就成为舞蹈最本质的审美手段。

从艺术表现形式的角度来看，舞蹈又是表达强烈情感的最佳工具。一切艺术都是以表达思想感情为目的的，但是，在所有艺术中，舞蹈是最适宜表现人类激情的艺术，因为情感是舞蹈的内驱力，舞蹈动作是由情感孕育而成的，舞蹈可以直接把人类内在情感的无形性运动转化为人体动作的可视性运动。因此，当人们的情感强烈到难以形诸言语时，就可以迸发、升华为舞蹈来表达。18世纪法国舞蹈理论家诺维尔就指出："要描绘的情感越强烈，就越难用言语来表达它。作为人类感情顶峰的喊叫，也显得不够，于是喊叫就被动作所取代。"闻一多也认为："舞是生命情调最直接、

最尖锐、最单纯而又最充足的表现。"这都说明,舞蹈具有抒情性和表现性的鲜明特征。像黄土高原的"威风锣鼓",一方面把强烈的情感外化为刚劲有力的节奏动作,另一方面,它又借助矫健雄壮的舞姿最贴切地表现出中华民族生生不息的生命活力和勃勃向上的生活激情。

浓郁的抒情性和鲜明的表现性,使舞蹈艺术具有引人入胜的艺术魅力和勾魂摄魄的美感力量。不论人类有何种情感形态——喜、怒、哀、乐、爱、恶、欲……也不论人类的情态何其复杂多变——或高昂、低沉、急骤、沉缓,或热烈、柔婉、粗犷、细腻……舞蹈都能将它完美地表现出来。由于舞蹈表情是非词语、非概念的,它通过动态化、具象化的形体姿态来表达内在的情思意绪,所以许多难以诉诸言词、形诸笔墨的情感体验、精神境界和美感意蕴,都可以在舞蹈中得到酣畅淋漓的表现。比如经典舞《天鹅之死》,在如泣如诉的大提琴的伴奏下,受伤的天鹅颤动着柔弱的翅膀,在如诗如梦的湖面上飘游。它怀着生存的渴望奋力挣扎着,一次次立起脚尖、张开羽翼,试图振翅高飞,但终因耗尽了生命而渐渐垂下翅膀,跌卧在宁静的湖畔。在生命的最后一息,它仍在微微抖动羽翼,深情地呼唤着生命。舞蹈家以高超的技巧、绝美的舞姿,将天鹅对生命的依恋之情和渴望奋飞的内在欲求,极富诗意、极有层次、极其传神地抒发和表现出来了,给观众以穿透灵魂的审美震撼。这种美的极致,只有舞蹈才能如此感性而又如此深刻地表现出来。即便是模拟性的舞蹈,侧重于以更贴近生活的形态的舞蹈动作来直观地再现生活,其要旨和目的,也仍然在于通过对生活的拟态来宣情显志。所以,舞蹈艺术的本体功能集中体现在抒情和表现上。

二、舞蹈的形式特征

舞蹈是人体运动的艺术,任何舞蹈都依赖于人体的躯干及四肢,通过上身与下身的舞姿、舞步和谐运动而成。舞蹈创作者的

情感表达必须要通过舞者作为媒介来实现。舞蹈动作是艺术家经过系统地提炼与美化而形成的，但并不是生活动作的照搬，而是对生活的美化，属于抽象性的提炼。不论是对生活动作的超越还是升华，舞蹈动作已超出生活动作的常态及其在幅度、力度和速度上的常量，都是以超常化的人体动作形态为基本特征的。舞蹈动作的超常化特征主要表现在节奏感、韵律感以及虚拟感等方面。

节奏是千变万化的，属于动作之间的一种组织关系，舞蹈节奏的变化会表现出不同的情绪和情感。德国著名的艺术学家格罗塞提出："舞蹈的特质是在动作节奏的调整"，在舞蹈中人的内在情感和外在动作是随着节奏的变化而变化的，尤其是节奏的快慢、力量的强弱等都会影响到舞者的情绪。构成节奏的要素有两个，一是时间关系形成的运动过程，二是力量关系形成的强弱。

韵律是富有情感的节奏，是在节奏的基础上赋予了情调而形成的。韵律是舞蹈形式的重要特征，当人体的舞蹈动作随着节奏的变化而变化，并且在变化的过程中赋予相应的思想情感时，韵律就产生了。韵律是节奏与情感的融合，通过韵律能够体现出舞者的内在情感，表现出一种抑扬顿挫、轻重有致、缓急合度、流利畅达的特殊艺术魅力。

舞蹈是以直观的人体动作来抒情的表现性艺术，不以机械地模仿生活为目的。在舞蹈中，艺术家把自己的情思意绪外化为感官可以直接把握的物态形式——动作和姿态，通过虚拟化的途径来创造富有浓厚概括意味的舞蹈形象和意境。因此，以虚拟化的舞蹈动作象征性地表现生活，就成了舞蹈艺术的又一重要特点。虚拟化的舞蹈动作和舞蹈造型，以现实生活中人体的自然动作、社会现象和自然物象为基础，进行加工提炼、概括浓缩、夸张变形、赋予象征意义，从而升华到形神兼备的艺术境界，既为舞蹈艺术开辟了极其广阔的表现领域，又使人们能够产生积极的审美想象，获得至美的艺术体验。

舞蹈动作还具有程式化特点。从舞蹈动作的历史渊源来看，许多舞蹈动作在初创时期都有各自具体的对应内容，但是在长期艺术流变过程中，经过历代艺术家的不断加工，原先写实的具象的

动作逐渐被抽象为特殊的表情性符号，成为"有意味的形式"——规范化的有独立审美价值的程式，舞蹈艺术就是借助这些程式化的动作来抒情写意的。比如芭蕾舞中的"阿拉贝斯克"舞姿、"挥鞭转"和中国古典舞中的"乌龙绞柱""虎跳"等动作，都早已脱离了最初"具象"的意义，成为舞蹈艺术用来塑造形象、抒发感情的常用程式。

三、舞蹈的存在特征

舞蹈不仅是表情艺术，也是表演艺术，是以时间和空间为存在方式，并主要诉诸人们视觉的综合性艺术形式。作为表演艺术，舞蹈与音乐、戏剧（曲）等艺术一样，也包括一度创作和二度创作两个过程。一度创作是指艺术家对舞蹈的编创过程，是艺术家创造性地运用舞蹈动作，来诠释他所理解的独特生活内容、所体验的独特思想感情的结果。当舞蹈艺术家在生活中获得了某种感触、兴会，产生了表现的冲动时，就会将这种内在的情感意蕴外化为特定的舞蹈动作，表达自己对生活的审美认识和审美评价，这便是舞蹈艺术的一度创作。但是仅有一度创作，还不能展示完整的舞蹈形象。因为舞蹈是以人体的姿态、造型和动作流程来表情达意的，所以，它还必须依赖演员二度创作的表演，才能将一度创作提供的依据转化为舞台上可视的舞蹈艺术形象。从这个意义上说，舞蹈形象的塑造和展示，不能离开二度创作的表演。一个舞蹈作品，往往需要不同的表演者在不同的时间、不同的地点进行表演，而不同的演员对同一作品的不同理解和不同阐述，也会带来不同的艺术效果。因此，表演者的思想艺术修养和表演技巧的高低，对舞蹈形象的塑造和舞韵魅力的产生起着关键的制约作用。所以，在舞蹈艺术中，二度创作具有举足轻重的地位和作用。

从另一角度分析，舞蹈的存在特征还可分为时间性和空间性两个方面。

（1）时间性　相对于具体的舞蹈作品，时间不仅意味着节奏

的长短，更是一种与动作共生的"基因"。例如我国古典舞身韵训练中的"燕子穿林"，如果用两种不同的速度进行会产生不同的效果：慢速能突破动态上的迂回婉转，给人一种安静温和的效果；快速则会在动态上突出高低相承，在情绪上表现出潇洒的色彩。美国美学家杰伊·弗里曼在《当代西方舞蹈美学》中提出："我们的时间感似乎受到那位舞者节奏之制约。"舞者舞蹈表演的过程也是生命延续的过程，舞者的每个眼神、呼吸、舞姿都随着时间的移动而表现出不同的意境。就如同我们在剧院观看舞剧一样，通过观众与舞者眼神的交流，可以快速地感受到对方的反应，时间在其中发挥的作用非常重要，因此时间是舞蹈的基本存在特征。

（2）空间性　舞蹈的空间性是指通过舞者肢体语言的运用来占领舞台的空间，从而在对比中表现人体的动作美。舞蹈的空间性依赖于舞者的动作，舞蹈动作结束，空间性也就消失。舞蹈的空间性是身体与心灵的结合，只有舞者在做动作时有清晰的空间意识和想象力，才能传达出空间的变化性。在古典舞蹈"大开大合云手"训练中，要求云手的空间轨迹要清晰，学习者要养成空间意识。例如黄少淑、房进激编创的《小溪·江河·大海》，就是以优美的画面设计和巧妙的队形变化，创造出精美的舞蹈构图，把晶莹的水珠聚成涓涓的溪流，汇成滔滔的江河，最终成就浩浩的大海。如此精巧且富有意蕴的构图，能够把观众带入无限的遐想之中，去品味、咀嚼它深刻的内涵，使舞蹈艺术的审美价值得到最大限度的提升。

第 八 章

文 学 艺 术

第一节　文学艺术的起源与发展

一、文学艺术的起源

文学艺术的起源即文学活动产生的原始起点，产生后的演变轨迹称之为文学艺术的发展。促使文学活动产生的力量会推动文学的发展，而从文学的发展轨迹我们又可以追溯到它的原始起点，二者互相联系。

关于文学艺术的起源，历代的哲学家、美学家、文艺理论家们进行了种种探索，形成了许多不同的观点。在众多观点中，影响较大的主要有以下四种。

1. 巫术说

这种观点认为文学艺术活动产生于原始的巫术仪式。所谓巫术，就是企图借助超自然的神秘力量对某些人、事物施加影响或给予控制。"降神仪式"和"咒语"是构成巫术的主要内容。

英国著名人类学家爱德华·伯内特·泰勒在他的《原始文化》一书中，最早提出艺术起源于"巫术"的理论主张，他认为，原始人对周围世界感到异常陌生和神秘，认为万物有灵，并且都可以与人交感。之后英国人类学家弗雷泽在《金枝》中也提出了巫术与文学的关系，他认为巫术是人类文化的最早形式，对人类文化具有奠基的意义。

巫术说强调了想象的意义，用巫术去解释文学的起源，实质是把文学起源归结为原始巫术观念的产物。因此，巫术说虽然有较多的合理之处，把人们对文学起源的认识大大推进了一步，但文学发展的真正根源，在此并没有获得科学的揭示。

2. 宗教说

宗教是以某种超自然的力量来解释人类及其世界的来源，并主张对这种超自然力量保持无条件信仰的精神形式。这一学说认为文

学起源于魔法、祭祀、图腾崇拜等原始宗教活动。宗教与文学起源的关系可从两个角度理解。首先，原始巫术本身包含有宗教成分，说文学起源于巫术也包含有起源于宗教的意思。其次，文明时期的高级宗教（如中世纪基督教神学）就把包括文学在内的所有精神形式都看成是与上帝有关的，是与人类对神的敬仰活动有关的，而在古希腊，人们干脆认为文学是神的赐予。

宗教说对我们研究文学与宗教的关系及其共同特征有一定的启迪意义，但是宗教本身也有起源问题，所以这一学说也未能正确地说明文学起源的问题。

3. 游戏发生说

这种观点认为文学源于人类的游戏活动。此种说法最早是19世纪德国哲学家康德提出来的，他认为艺术是"自由的游戏"，没有任何功利目的，开创了游戏说的先河。明确提出和系统阐述这一理论的是德国诗人席勒和英国哲学家斯宾塞等人。席勒认为，过剩精力是游戏与文学产生的共同生理基础，人们总是利用剩余的精力来创造一个自由的天地，就是游戏，也是文学艺术发生的动因。斯宾塞从心理学的角度补充了席勒的观点，他认为游戏和文学艺术都是剩余力量的发泄，是非功利的生命活动，美感起源于游戏的冲动，艺术实际上也是游戏。德国哲学家、心理学家、美学家谷鲁斯认为，文学艺术具有游戏的性质，但游戏有隐含的实用目的。过剩精力说不能解释人类在游戏类型上的选择和废寝忘食的专注。

游戏说确实在某些方面揭示了文学生成的一些重要条件，但大多形成于假设的推理，缺乏对原始社会和原始文学艺术的实际考察。

4. 劳动说

文学艺术起源于劳动的说法多年来在我国一直占据主导地位。生产劳动是原始人类最基本的活动，因而要科学地阐明文学艺术的起源，就无法回避原始人类的劳动实践。马克思认为，文学艺术起源于以人类劳动为主的社会实践活动。

劳动说提供了文学活动的前提条件。人类的生产活动是一切其他基本活动的前提，一方面在于人要满足基本生存需要后才能从事其他活动，另一方面在于人类就是在这种生产活动中进化而来的。因此，劳动为文学的产生提供了物质的前提，是文学起源的基础。

劳动构成了文学描写的主要内容。劳动过程、成果、劳动者本身都为文学提供了反映对象，原始文学艺术反映的是原始人民的劳动过程和场面。如在《弹歌》中记载："断竹，续竹；飞土，逐宍"，生动形象地反映了原始人制造武器、狩猎的过程。《击壤歌》记载的"日出而作，日入而息。凿井而饮，耕田而食"，写出了早期农耕生活中人们逐水草而居的情景，是劳动人民自食其力生活的真实写照。

总之，文学艺术起源于以劳动为中心的人类生存活动，起源于人类的劳动实践，是在劳动的基础上由巫术、宗教、游戏等多种因素合力推动的结果。

二、文学艺术的发展

文学是随着社会的发展而发展的。作为一种社会意识形态，文学的内容、形式以及创作方法等，都要受到一定时代的社会历史条件的制约。在文学发展的历史长河中，呈现出纷繁复杂的现象。研究文学的发展，就是用历史的观点考察文学现象，探讨其发展的原因及规律，从而对文学的发展作出科学的说明。

1. 文学发展与社会发展的关系

文学随着社会生活的发展而发展。随着人类历史的不断演变，文学的性质、内容、形式，必然发生变化，是不以人的意志为转移的客观规律。

（1）社会生活的变迁对文学内容的影响。文学源于社会生活，每一时代的社会生活都决定该时代文学的内容，社会生活的发展又引起文学内容的变化。在社会发展中，不同社会形态有不同性

质内容的文学作品。如《诗经》中的《七月》描绘了奴隶主剥削压迫农奴的景象；《伐檀》《硕鼠》讽刺了奴隶主的不劳而获；白居易的《卖炭翁》、施耐庵的《水浒传》等，反映了农民的痛苦以及农民对地主阶级的反抗；进入资本主义社会后，就有了狄更斯的《双城记》和巴尔扎克的《人间喜剧》等反映工人和资本家之间矛盾的作品。

（2）社会生活的变迁对文学形式发展的促进。随着社会生活的变迁，文学形式适应着内容表现的需要，也会发生变化。我国诗歌形式的发展就体现了这一点。原始社会时，以"歌"为主，诗为辅，随着社会的发展，产生了先秦时期的四言诗，进而发展到汉魏时期的五言诗，到唐代，七言诗高度发展，之后又形成了近体诗……王国维在《人间诗话》中对文体盛衰演变作过这样的总结："四言敝而有《楚辞》，《楚辞》敝而有五言，五言敝而有七言，古诗敝而有律绝，律绝敝而有词。"人们常讲的汉赋、唐诗、宋词、元曲、明清小说这种"代有偏胜"的状况，就体现了文学形式发展的特点。

（3）社会生活的变迁导致文学观念的更新。随着社会的发展，人们对事物的认识也不断地发生变化，对文学的认识在观念上也会发生改变。

在对文学本质的认识上，无论是在西方还是在东方，都认为最初的文学作品主要不是作为审美的对象而存在的。如对于古代的希腊人而言，《荷马史诗》记录历史的价值高于审美的价值；中国的诗歌在相当长的时间里，主要是用来承载道德思想而不是审美意识。而20世纪的文学观已发生了巨大的变化。作为叙事文学代表的小说，在20世纪不仅可以非情节化、非性格化、非人物化，而且可以按辞典的模式进行写作。而新文学形式的出现，诸如报告文学、纪实文学、传记文学、影视文学、广告文学等，也使传统的文学观念捉襟见肘。

2. 文学发展与物质生产的关系

经济对文学的发展起决定性作用。文学作为上层建筑的意识形

态之一，是由社会的经济基础所决定的，经济发展导致了社会分工，对文艺发展产生深刻影响。经济基础决定文学的社会性质及其发展变化，经济为文学发展创造了社会条件和物质基础，促进了文学的发展。

但是，文学艺术作为一种特殊的精神生产，又有相对的独立性。马克思曾指出："在艺术本身的领域内，某些有重大意义的艺术形式只有在艺术发展的不发达阶段上才是可能的。"至此，马克思揭示了艺术发展的繁荣状况与一般社会发展水平的不平衡关系。也就是说，在社会发展的某一阶段，文学艺术发展与社会物质生产发展呈现出不平衡关系。即在社会发展的较低阶段，生产力及知识水平较低的情况下，也曾出现过文学上的繁盛时期。例如古希腊的神话、史诗，中世纪英国莎士比亚的诗、戏剧等至今都是艺术典范。19世纪的俄国经济远远落后于西欧资本主义各国，但是19世纪的俄国却在文学艺术领域呈现出空前繁荣的局面，在文学史上涌现出普希金、陀思妥耶夫斯基、列夫·托尔斯泰等一批作家，别林斯基、车尔尼雪夫斯基等著名文艺评论家，果戈理、契诃夫等一批著名剧作家；音乐方面，涌现出杰出的作曲家柴可夫斯基等人，及一批优秀的大型古典芭蕾舞剧《天鹅湖》《睡美人》等作品。可见，经济落后的俄国却在文艺领域取得了令人瞩目的巨大成就。

文学发展与物质生产不平衡的原因在于经济对文学发展的作用不是直接的，也非唯一的，文学发展是多种因素共同作用的结果。文艺自身发展的独立性、继承性导致了这种不平衡，在优良文学传统的影响下，文学经验和思想得以积累，促使文学出现新局面。同时，文学活动，尤其是文学创作激情与文学消费需求不会随着物质生产的变化而增减。物质生产具有可比性，而文学生产具有不可比性。对于这样一种不平衡现象，马克思曾经做出过解释："关于艺术，大家知道，它的一定的繁盛时期绝不是同社会的一般发展成比例的，因而也绝不是同仿佛是社会组织的骨骼的物质基础的一般发展成比例的。"

3. 文学发展的历史继承性与革新

文学发展的继承性是指任何时代的文学发展都是以以往文学遗产为基础，必然受到业已形成的文学惯例和传统的影响，始终处于与以往文学传统的历史联系中。

历史运动是一个连续不断的过程，具有连续性，正如马克思所说"人们自己创造自己的历史，但是他们并不是随心所欲地创造，并不是在他们自己选定的条件下创造，而是在直接碰到的、既定的、从过去继承下来的条件下创造。"

（1）文学的历史继承性。文学的发展也是这样，有它的渊源和历史继承性。一定时代的文学总是在其现实生活的基础上并以前代文学遗产为特定的思想资料而形成和发展的。如唐代的诗歌繁荣，与诗人陈子昂提倡学习《诗经》以来的诗歌传统分不开，而明清小说的繁荣和成熟，也是跟我国古代神话、寓言故事、历史散文、唐宋传奇、宋元话本等文学一脉相承的。从欧洲文学来看，14世纪到16世纪的资产阶级文艺复兴运动，就是在继承古希腊、古罗马文学艺术的基础上，创造了自己的人文主义文学。18世纪兴起的启蒙主义文学，又继承和发展了文艺复兴时期的人文主义文学。

文学的继承性，表现在以下三个方面。

第一，思想内容的继承。每个时代的文学艺术都是吸取之前文艺的思想精华，就我国文学史而论，漫长的发展史就形成了揭露、讽刺统治阶级，同情、赞扬劳动人民，歌颂爱国主义精神，表现追求婚姻自由的民主精神等传统。如《诗经》的许多作品中，也揭露了统治阶级的罪恶，表达了人民的呼声和理想。屈原作品中也有对统治阶级的愤懑揭露，杜甫也写出了"朱门酒肉臭，路有冻死骨"的名句。

第二，艺术形式的继承。文学形式的发展相对内容来说是缓慢的，但它的历史继承性的轨道表现却十分清晰。文学体裁有其自己发展的独立性和相对稳定性。如我国的小说，经过了远古神话传说、六朝志怪小说、唐代传奇、宋元话本、明清章回小说、现

代小说这样一个历史发展过程。每个阶段的体裁特点都有所变化，但小说作为叙事样式的故事性、情节性特征，却一脉相承。诗歌也从四言、五言、七言到长短句，从乐府、律诗绝句到词、散曲，从古代格律诗到现代自由体新诗，在诗歌的标记性体裁特征如分行、押韵上，有明显的一贯的前后继承关系。

第三，艺术风格的历史继承性。在文学史发展过程中形成了现实主义和浪漫主义的两大流派，它们在各自发展过程中都有一定的传承关系。如《诗经》遵循现实主义创作原则，写出"饥者歌其食，劳者歌其事"，真实地反映了当代现实生活，为我国现实主义文学奠定了基础。汉乐府民歌也是"感于哀乐，缘事而发"。到了唐代，杜甫的诗歌创作使现实主义发展到了相当成熟的阶段，被称为"诗史"。宋元以后，关汉卿的戏剧、曹雪芹的小说更是把现实主义推向新的高峰。现代的鲁迅、茅盾的现实主义小说延续了这种风格。古代神话和《楚辞》中的浪漫主义创作原则，在汉赋、魏晋传奇、唐代李白诗歌、元代《西厢记》《牡丹亭》直至五四运动时期以郭沫若为代表的新诗等作品中反复出现。这两种创作原则在西方文学史上同样源远流长，延续不断。

（2）文学的革新。社会向前发展，对文学也提出了新的要求，但社会发展本身也为文学变化提供了新的内容。从某一种文学形式的演变看，只有大胆突破旧的束缚，不断地进行探索创新，顺应变更了的现实生活和文学形式的内在要求，才能勃发生命力。从某一个文学家的创作情况看，要超越前人，除了继承之外，关键在于能否创新。我国明代的前后七子曾提出过"文必秦汉，诗必盛唐"的复古主张，一味模仿前人，结果毫无成就。再从具体作品的演变看，革新和创造是文学艺术深化、提高的基本条件。上述每一演变都是一个创新的里程碑，文学发展就是由这些创新的里程碑组成的。

文学的继承与革新是辩证统一关系，二者互为条件，互相依存，不可分割。从革新的目的出发去继承，继承的结果又推动革新。继承既要继承传统，又需要不断从今天的现实生活中吸取生命的

活力。文学必须植根于现实生活，必须表现人与现实生活的审美关系，必须满足人们在现实生活中不断形成的审美需求。革新的基本功能表现为对传统审美规范的改造和突破，力求使文学能够适应现实生活的发展变化。

第二节　文学艺术的种类

文学是以语言文字为工具，形象化地反映客观现实、表现作家心灵世界的艺术，包括诗歌、散文、小说、剧本等，是文化的重要表现形式，以不同的形式即体裁，表现内心情感，再现一定时期和一定地域的社会生活。

下面对诗歌、散文、小说加以介绍。

一、诗歌

诗歌是用高度凝练的语言，形象表达作者丰富情感，集中反映社会生活并具有一定节奏和韵律的文学体裁。诗歌是一种抒情言志的文学体裁。

诗歌起源于上古的社会生活，是因劳动生产、两性相恋、原始宗教等而产生的一种有韵律、富有感情色彩的语言形式。中国古代不合乐的称为诗，合乐的称为歌，现代一般统称为诗歌。诗歌按照一定的音节、韵律的要求，表现社会生活和人的精神世界。早期，诗、歌与乐、舞是合为一体的。诗即歌词，在实际表演中总是配合音乐、舞蹈而歌唱，后来诗、歌、乐、舞各自发展，独立成体。诗从歌中分化而来，成为语言艺术，而歌则是一种历史久远的音乐文学。《诗经》是我国第一部诗歌总集，是入乐歌唱的，严格地说它是歌，正因为如此，《诗经》被学者称之为我国音乐文学成熟的标志。

诗歌是最古老也是最具有文学特质的文学样式。中国诗歌经历了汉魏六朝乐府诗、唐诗、宋词、元曲、明清诗歌及近代诗、新诗的发展过程。中国诗歌具有悠久的历史，是宝贵的文化遗产，如《诗经》《楚辞》和《汉乐府》等。我国文学史上第一位杰出诗人屈原，创作了古代最早一篇抒情长诗《离骚》，开创了我国浪漫主义诗歌的先河。西方流传至今最早的文学作品，是诞生于公元前8世纪左右的古希腊《荷马史诗》，即《伊利亚特》和《奥德赛》，对后来诗歌的发展产生了很大影响。

1. 诗歌的分类

诗歌可从不同的角度进行分类，方法多种多样。

（1）按内容，可分为抒情诗和叙事诗。抒情诗主要通过直接抒发作者的思想情感，袒露诗人的内心世界，间接地反映社会生活。抒情诗并不追求人物的刻画和情节的描述，而是注重个人情思的抒发，通常会通过托物言志或借景抒情来体现自己的感受和情绪。抒情诗一直是中国诗歌的主流，从《诗经》《楚辞》到李白、杜甫、李商隐等人的绝大多数诗歌都是抒情诗。如《敕勒歌》："敕勒川，阴山下，天似穹庐，笼盖四野。天苍苍，野茫茫，风吹草低见牛羊。"整首诗歌，没有一句是带有诗人主观感情的，但我们却可以真真切切地从诗中感受到这份豪迈之情。全篇不见一个情字，但字字皆情。

叙事诗常常用诗的形式刻画人物，通过写人叙事来抒发情感，与小说戏剧相比，它的情节一般较为简单。这种体裁形式，有故事、人物等小说的内容，而且情景交融，兼有抒情诗的特点；情节完整而集中，人物性格突出而典型，有浓厚的诗意，又有简练的叙事，有层次清晰的生活场面。如《孔雀东南飞》是中国文学史上第一部长篇叙事诗，主要讲述了焦仲卿、刘兰芝夫妇被迫分离并双双自杀的故事，控诉了封建礼教的残酷无情，歌颂了焦刘夫妇的真挚感情和反抗精神。《孔雀东南飞》侧重于情节的叙述和人物的描写，而描写人物又多半通过符合人物身份和个性化的语言来突出其性格特征。如开篇写兰芝对仲卿的一段诉说，就表现了她虽

有无限的委屈悲苦，却不甘忍辱屈服的性格。

（2）按照诗歌的历史发展和语言有无格律，又可分为格律诗和自由诗。格律诗，又称旧诗，是唐以后成型的诗体，主要分为绝句和律诗。按照每句的字数，可分为五言律诗和七言律诗，其篇式、句式有一定规格，音韵有一定规律，变化使用也要求遵守一定的规则。欧洲古典诗歌中的十四行诗，也是格律诗，莎士比亚就曾写过 154 首十四行诗。

自由诗是 19 世纪末 20 世纪初源于欧洲的诗体，其诗体结构自由，段数与行数以及字数没有一定规格，语言有自然节奏而无需押韵。自由诗又称新诗，这是相对旧体诗而言的，它在章节、音步、押韵等方面都比较自由、灵活，没有格律诗那样严格、固定的限制和约束。一般认为，美国 19 世纪诗人惠特曼是自由诗的创始者，其代表作是《草叶集》。五四运动前后，自由诗开始在我国流行，其代表人物是郭沫若、胡适、刘半农、徐志摩等。

2. 诗歌的特征

诗歌饱含着作者的思想感情与丰富的想象，语言凝练而形象，具有鲜明的节奏、和谐的音韵，富于音乐美，语句一般分行排列，注重结构形式的美。

我国现代诗人、文学评论家何其芳曾说："诗是一种最集中地反映社会生活的文学样式，它饱含着丰富的想象和感情，常常以直接抒情的方式来表现，而且在精炼与和谐的程度上，特别是在节奏的鲜明上，它的语言有别于散文的语言。"这个定义性的说明，概括了诗歌的几个基本特点。

（1）诗歌高度集中、概括地反映生活。诗歌的概括性主要指诗在有限的篇幅中表现出丰富的内容，同时又做到了简约凝练，以少胜多，富有精练之美。如南唐后主李煜的《虞美人》："春花秋月何时了？往事知多少！小楼昨夜又东风，故国不堪回首月明中。雕栏玉砌应犹在，只是朱颜改。问君能有几多愁？恰似一江春水向东流。"结句"一江春水向东流"，是以水喻愁的名句，

含蓄地显示出愁思的长流不断，无穷无尽。李煜此词之所以能引起广泛的共鸣，在很大程度上有赖于结句以富有感染力和象征性的比喻，把抽象的情感形象化。作者并没有明确写出其愁思的真实内涵——怀念昔日的纸醉金迷和贵为国君的尊宠，而仅仅展示了它的外部形态——"恰似一江春水向东流"。这样人们就很容易从中取得某种心灵上的呼应，并借用它来抒发自己类似的情感。因为人们的愁思虽然内涵各异，却都可以具有"恰似一江春水向东流"那样的外部形态，这样，李煜此词便能在广泛的范围内产生共鸣，而得以千古传诵了。

（2）诗歌抒情言志，饱含丰富的思想感情。诗歌具有抒情性，还可以从诗人的创作动机上找到原因。诗人总是在被现实中的事物深深打动，引起心灵的震颤时才写出诗来。古罗马诗人朱文纳尔说："愤怒出诗人"。钱钟书先生曾指出："痛苦比快乐更能产生诗歌，好诗主要是不愉快、苦恼或'穷愁'的表现和发泄。"艾青结合自己的创作实践说："写诗要在情绪饱满的时候，才能动手，无论是快乐或痛苦，都要在这种或那种情绪浸透了你的心胸的时候。"

（3）诗歌具有丰富的想象、联想和幻想。诗歌创作过程中，激情鼓舞着想象，丰富的想象又燃烧着强烈的激情，两者相互推荡，促使创作主体灵感爆发，创作出佳作。如郭沫若的诗集《女神》中的许多诗篇想象大胆奇特，如《凤凰涅槃》中富丽的想象、倾泻的情感和急湍的旋律，着意渲染出一种大痛苦、大欢乐的景象，揭示出彻底的创造与新生的时代精神。如《地球，我的母亲》中所述，"宇宙中的一切的现象都是你的化身：雷霆是你呼吸的声威，雨雪是你血液的飞腾。"在《天狗》中，作者想象要把日月吞掉，甚至把整个宇宙都一口吞掉，自我"如烈火一样的燃烧""如大海一样的狂叫""如电气一样的飞跑"。诗人炽热的激情，激发他展开想象的翅膀，在宇宙天地间自由翱翔。诗歌的篇幅限制，也必然使诗歌在采取概括性的同时，还常常借助丰富的想象和联想，把抽象的情思化为具体可感的艺术形象。如诗人舒婷的《还乡》：

"记忆如不堪重负的小木桥，架在时间的河岸上。"

（4）诗歌语言具有音乐美。诗与音乐的关系，即诗与歌的关系。古人论及诗、歌、舞的产生时，常持"三位一体"说，今人也还常将诗与歌连用，称为诗歌。诗的音乐性离不开诗歌的节奏。节奏就是诗歌语言的有序配合与有规律的变化。这种变化不单纯是外在语言字句的长短和押韵问题，还有一个无形的内在节奏起伏变化问题，即诗人的"情感内动"。只有情感的内动，才有诗的内在的、无形的音乐美。

古今中外许多诗人、文学家和美学家都十分重视诗的音乐性。南朝文学家沈约等人发现了汉语有"平上去入"四声，并将其运用到诗歌创作中，此后，诗便开始利用语言的特点创造诗歌的音韵美。明代文学家李梦阳在论诗时指出："可歌可咏，则可以传。"诗人郭小川曾说："我以为，音乐性是诗的形式的主要特征，在语言艺术中，诗的音乐性应当是最强的。"诗人朱湘在评论闻一多的诗时说："诗无音乐性，犹如美人无眼珠。"黑格尔在论及诗的音乐性时说："诗的音律也是一种音乐，它用一种比较不太显著的方式去使思想的时而朦胧时而明确的发展方向和性质在声音中获得反映。"英国诗人柯勒律治更直言不讳地强调："心灵里没有音乐，绝不能成为一个真正的诗人。"

二、散文

散文是一种题材广泛、结构灵活、注重抒写真实感受和境遇的文学体裁。散文有广义和狭义之分。

广义的散文是相对韵文而言的一种散行文体，我国古代将韵文以外的文章统称为散文，包括序跋、碑铭、颂奏、札记、游记、传记等。狭义的散文即文学意义上的散文，是指与小说、诗歌等并列的一种文学样式，包括抒情散文、叙事散文、议论散文。

随着时间的推移，散文的概念由广义向狭义转变，并受到西方文化的影响。

1. 散文的分类

（1）抒情散文　抒情散文是以表现作者对生活的感受、抒发思想感情为主的文章，它往往通过对某一事件或人物的描写来直接抒发情怀，也常寓情于景，借景抒情，营造优美的意境。这类散文一般短小精悍，语言优美，富有诗情画意，表现出浓烈的感情色彩，有强烈的艺术感染力。如明代文学家宗臣的《报刘一丈书》，现代作家茅盾的《白杨礼赞》、杨朔的《茶花赋》、朱自清的《荷塘月色》等。《荷塘月色》如诗如画般的美妙令几代读者喜欢和吟诵。只要提到朱自清，没有不知道《荷塘月色》的，《荷塘月色》呈现在我们眼前的是一幅静夜的荷月图，蕴含着作家无尽的感想和无以排遣的情愫。文中寓情于景、情景交融的抒情笔调和委婉细腻的叙事风格深深影响着中国散文的创作和发展。

（2）叙事散文　叙事散文一般简称为"记叙文"或"叙事文"，它是一种以描述人物事件为主的散文，也有一定程度的抒情、议论的成分，包括报告文学、传记文学、游记等。叙事散文以写人叙事为主，它善于通过某些生活片段、生活场景和细节的艺术描写，来表现人物的形神风貌，揭示事件的审美意义。也就是说，这种叙事性散文写人叙事总是作为一种艺术手段，目的是表达作者对这个人物以至整个生活的具体而深切的主观感受。叙事性散文一般都是以事件的发展变化、人物的活动以及时空场景的变换为线索的。如朱自清先生的《背影》，文章四次写背影，四次落泪，四次写父亲送"我"走的语言，字字读来感人肺腑，语言虽平实，但在平实中却彰显功力，"背影"已成为父爱的代名词。

（3）议论散文　议论散文是指以议论、说明为主要表现方式的文学性散文，它以生动形象的语言，抓住生活中某个典型人物或事件发表议论，指明其特点，揭示其本质，包括杂文和各种小品文等。议论性散文具有抒情性、形象性和哲理性的特点，它给读者一种富于理性的形象和情感，从而提供一个广阔的思索和联想的空间。它往往蕴含深邃的哲理，融情感、哲理、形象于一体。鉴赏议论性散文，要注重从情中悟理，在理中染情，仔细体会情理交融的艺术特

点。议论性散文和一般性散文如叙事性散文、抒情性散文有所不同，它的思想内涵是理，是对关于社会、人生等问题的独特思考，其目的在于启发人、教育人，散文只是它的写作笔法。

2.散文的基本特征

（1）题材广泛多样　散文的题材包罗万象，可以自由选材和自由表现，可以写人叙事，也可以写景咏物，念亲怀友，访旧思故。上至国际风云，下至花鸟虫鱼、生老病死、风花雪月，无不可写。

（2）结构自由灵活　诗人李广田说"诗必须圆，小说必须严，而散文则比较散。若用比喻来说，那就是诗必须像一颗珍珠那么圆满，那么完整。小说就像一座建筑，无论大小，它必须结构严密，配合紧凑。至于散文，它像一条河流，顺着河谷，避开丘陵，凡可以流处它都流到，而流来流去，最终要归于大海。就像一个人随意散步，散步完了，于是回到家里去。"

散文的特点是"形散而神不散"。"形散"是指散文形式上的外在特征，指作者运笔自由，不受拘束，挥洒自如，摇曳多姿；"神不散"是指散文有贯穿全文的思想主旨，散而有序，散而趋凝。可见，"形散"并不意味着可以随意地堆砌材料，而是将散取的各种题材和谐有序地以主旨为红线贯穿其中。形散与神不散的对立统一，是散文结构形式上的独有特征。

（3）抒写真实感受　散文是最接近生活真实的文学样式，它记人叙事，状物写景，有感而发，有为而作。如鲁迅先生的《朝花拾夕》，梁实秋先生的《雅舍小品》。著名散文家吴伯箫曾说："说真话，叙事实，写实物实情，这是散文的传统。"作家周立波也说："描述真人真事是散文的首要特征"。

三、小说

小说是通过人物、情节和环境的具体描写来反映现实生活的叙

事性文学样式。小说常运用叙述、描写、对话等多种多样的艺术表现手法刻画人物形象，展现复杂完整的故事情节，充分具体地描绘环境，广泛多样地再现社会现象和生活场景。

鲁迅认为，作为文体的"小说"的确立，经历了"琐屑之音"阶段、"近似"阶段、"逸史"阶段和"有意为小说"阶段。从我国小说的发展历史看，它经历了古代神话传说、六朝志怪小说、唐代传奇、宋元话本、明清章回小说、五四运动以来的现代小说这样一个漫长的发展历程。

1. 小说的分类

由于分类角度不同，小说的类别可以有许多种分法。

（1）按创作方法，可分为现实主义小说、浪漫主义小说等。

（2）按小说的性质和塑造形象的主要途径，可分为抒情小说、故事小说等。

（3）按小说的体裁和表现形式，可分为叙事体小说、传记体小说等。

（4）按小说反映生活的题材和领域，可分为历史小说、爱情小说等。

（5）按创作流派，可分为荒诞派小说、魔幻现实主义小说等。

（6）从小说史角度分，又可分为志怪小说、章回小说等。

（7）近年来，网络小说逐渐流行，按照网络小说题材分，可分为武侠小说、玄幻小说、修真小说、魔法小说、科幻小说、悬疑小说、推理小说、侦探小说、同人小说、都市小说、穿越小说、后宫小说等众多类别。

（8）在现代小说批评和小说理论中，最流行和最基本的分类方法是按照篇幅的长短、字数的多少和容量的大小把小说分为长篇、中篇、短篇三类，这种分类方式目前又多出一种微型小说，即小小说。

长篇小说是一种容量大、篇幅长的小说样式。一般采用宏大的叙事方式和网状的结构形式，反映丰富、复杂的生活内容，塑造较多的人物形象。由于长篇小说内容丰富，结构层次复杂，常常

分为许多章节，甚至分为若干部、卷、集等。如老舍的《四世同堂》，全书就有《惶惑》《偷生》和《饥荒》三部。

短篇小说是一种人物少、情节凝练、场面集中、篇幅短小的小说样式。主要截取生活中具有典型意义的生活片段，用文学的表现手法来表现比其本身更广泛、更复杂的社会现象，而不求有头有尾地描绘生活的长河和历史的长卷。故事的时间跨度较小，人物不一定有性格的发展。短篇小说反映社会生活比较及时，汇集多篇也能反映较长时期比较广阔的社会生活，表现深刻的思想意义，如鲁迅的《呐喊》《彷徨》。

中篇小说是篇幅和容量介于长篇小说与短篇小说之间的一种小说样式。它与长篇小说和短篇小说的区分也只是相对的，并没有一个泾渭分明的界限，有些内容比较复杂的短篇小说也往往接近于中篇小说，容量较大、篇幅较长的中篇小说，也往往难以与长篇小说截然区分。但从总体上来看，中篇小说比短篇小说容量大，篇幅长，可以有较为复杂的故事情节，但人物一般比长篇小说少，结构没有长篇小说那样复杂，鲁迅的《阿Q正传》是我国现代中篇小说的开山鼻祖。

微型小说又称小小说，是比一般短篇小说篇幅更为短小、内容更为集中、人物更少、情节更为单纯的小说样式。这类作品着意描写社会生活中的一鳞一爪，表达一定的思想见解，使人们在艺术欣赏中受到某种启迪，其篇幅很小，情节简单，人物、事件都不作完整的描写和叙述，但却要求画龙点睛，形象鲜明突出。

有时，各类小说之间并没有绝对的界限，一部小说会兼属许多类型。

2. 小说的基本特征

人物、情节、环境被看作是小说不可缺少的三大要素。

（1）深入细致的人物形象塑造。小说塑造人物，不同于戏剧和诗歌，它可以自由地转换时空和具体场景，多方面深入细致地刻画人物。小说既可以写人物的肖像服饰、性格身份，又可以写

人物的语言和行动，还可以将人物的内心世界和情感的细微变化一一描绘和展现出来，如沈从文的《边城》。

（2）完整复杂的情节结构。从叙事学角度看，小说多是讲述一个虚构的故事，因此作者要会编故事。编的过程中必然少不了生动曲折的故事情节以及情节之间的关联衔接，这样，情节结构就成为小说必不可少的特质。如《三国演义》写诸葛亮，就安排了三顾茅庐、舌战群儒、草船借箭、火烧赤壁、三气周瑜、巧布八阵图、七擒孟获、六出祁山等一系列事故情节，全面展示了诸葛亮智慧过人的绝世才能和鞠躬尽瘁的高洁品格。

（3）具体生动的环境描写。这里的环境包括自然环境和社会环境两方面。人物都是生活在一定的环境之中的，故事情节也发生在一定的场景里面。因此，小说要真实地展现广阔的生活画面，要表现人物之间的复杂关系，就必须具体生动地进行环境描写，特别是描绘那些决定人物性格和行为的社会环境。小说对环境的描写不是可有可无的，而是不可或缺的，它能增强作品的生活气息，揭示生活的本质，衬托人物的思想、情感和心理，如阿Q生活的未庄、祥林嫂生活的鲁镇、《风波》里的环境描写。

第三节　文学艺术的特征

文学以语言为媒介，因而与其他艺术具有较大的区别，并有其自身独特的艺术特征，集中体现为文学语言的形象性、文学语言的情意性、文学语言的音乐性、文学语言的丰富性和文学语言的独创性。

一、文学语言的形象性

文学运用语言来塑造艺术形象，传达审美情感。文学语言的形

象性特征，是指文学语言手段的形象化特征，即以文学语言写人、叙事、绘景、状物、抒情所形成的可见、可闻、可感等富有具象性、体验性的特征。

形象性是文学语言的基本特征，这是由文学的本质和文学的功能决定的。文学形象是人的视觉、听觉和触觉不能直接感受的，它需要作者运用文学语言来塑造艺术形象。读者在阅读作品的过程中，凭借自身的生活经验和文学修养，通过积极活跃的联想和想象，在自己头脑中呈现出活生生的形象画面。例如《红楼梦》中"黛玉葬花"的情节，是非常具体、形象的描写，黛玉拿着花锄、工具去收拾这些花瓣。在"寿怡红群芳开夜宴"中，读者仿佛能看见众丫鬟们为贾宝玉过生日的那种欢声笑语的场面，他们怎么开玩笑，怎么娱乐，看这本书的时候相当于读者也参加了贾宝玉的生日晚宴。

由于语言艺术具有形象性的特点，这就对文学作品的语言提出了更高的要求，就是必须通过逼真、生动、细腻、传神的语言描绘，将人物和事物具体呈现在读者面前，使读者如见其人或如历其事。高尔基就曾经高度称赞托尔斯泰熟练运用语言塑造人物形象的惊人能力，他说："当你读他的作品时——我不夸大，我说个人的印象——他刻画的形象巧妙到这样的程度，你会感受到仿佛他的主人公的肉体的存在；他仿佛站在你的面前，你想用手指去触摸他。"

另外，从美学成因的角度上讲，形象性是文学形象美的载体和本体的统一。而且，形象性是文学形象思维的能动体现。创作主体在特有的心理定式指引、控制、调节下，将感性与理性、客观与主观有效地统一的过程，便是文学创作形象思维的过程。在奥地利著名作家茨威格的小说《一个女人一生中的二十四小时》中，通过老妇人的自述，讲述了她中年时偶然的一夜风流，这位声誉清白的妇人在这场突如其来的意外遭遇中，内心世界犹如经历了一场狂风暴雨，她的内心深处充满了激情与愤怒、渴望与沉沦、希望与失望。这样刻画和展现人物的心灵，只有语言艺术才能实现。文学以外的所有艺术种类，其艺术表现力都要受到物质媒介的局

限，只有语言这种艺术媒介既可以描绘物质世界，又可以描绘精神世界，直接展示人的内在思想、情感、情绪和愿望。

二、文学语言的情意性

文学语言的情意性，也称作文学语言的抒情性。文学语言的情意性特征，是指以文学语言写人、叙事、状物、绘景时浸透其中的感染人、影响人的情意特征。文学的本质和文学的功能决定了文学语言的情意性特征。美国哲学家、符号论美学家苏珊·朗格指出："艺术文化的突出特点是艺术家将表现性和情感意味移入到外部世界之中，就是自然的主体化，也正是这种主体化才使得现实本身被转变成生命和情感的符号。"也就是说，感情和意蕴在文学语言中不可或缺，正如"言志"与"缘情"在我国古典诗歌佳作中的完美融合。如唐代诗人李商隐的《登乐游原》中，"夕阳无限好，只是近黄昏"，就是"言志"与"缘情"完美结合的典范。

从美学成因的角度上讲，文学语言的情意性最终决定于文学的审美功能，文学的教育功能的主要特点是通过审美来实现的。文学语言的情意性特点是作家对文学功能进一步追求的产物，是审美过程中更高层次的产物。

三、文学语言的音乐性

文学语言的音乐性特征，是指文学语言手段的音乐化特征，即以文学语言写人、叙事、状物、绘景时所呈现的吸引人、打动人的音乐氛围及其特征，也就是和文学语言的形象性、情意性特征融合在一起的语音形式特征。文学语言的音乐性特征，主要体现在由文学语言语音手段所形成的丰富和谐的节奏和韵律上。文学语言的音乐性是文学语言的基本特征，也是文学语言修辞的根本要求。

文学语言反映社会生活，创造艺术形象，表达思想感情，不只

具有形象上的意义，也有音乐性上的意义。在一定的美学指导下，文学的节奏和韵律相互作用，相互影响，这就是文学语言音乐性特征的体现。著名美学家朱光潜也有言："节奏是一切艺术的灵魂。"

如西方后象征主义时期，文学作品注重音乐曲式结构与文学作品的结合。西方后象征主义作家善于运用象征与暗示手法，在幻觉中构筑意象，并用音乐性增加冥想效果。法国象征主义诗人保尔·瓦雷里曾发表以音乐化为核心的象征主义诗论："那被命名为象征主义的东西，可以很简单地总结在诗人想从音乐收回他们的财产的那个共同的意象中。"后象征主义作家用文字创造性的构建词语关系，使人们在欣赏作品的时候，感受到节奏、韵律的效果。现代文学大师艾略特、乔伊斯、伍尔芙等都尝试在创作中采用乐曲结构，或用音乐曲式的形势与技巧来揭示出作品中的象征主义内涵与人物复杂的意识流动。现代派英国诗人艾略特的两部代表作《荒原》和《四个四重奏》即属于"音乐性结构"。

四、文学语言的丰富性

文学语言的丰富性特征，是指文学语言的表达手段和表达方式方法的丰富性特征，即指作者写人、叙事、状物、绘景时所利用的语言手段和语言表达方式方法的多样性特征。

文学语言的丰富性体现在语言的多个层次和多个角度，这也是文学之所以能够表现复杂、微妙的思想感情的重要原因。如现代作家张洁的长篇小说《沉重的翅膀》第十章里，有一段描写郑园园第一次见到莫征时的情景："'每天晚上7点半我到你这里来。'郑园园自己也搞不清楚为什么会对这第一次见面的人发号施令。她有些意识到自己是在任性、撒娇。天哪，为什么？她从来不对任何男孩子任性和撒娇。这件事有一点特别，是不是？这等于她给了莫征一种权力，一种与众不同的权力。凭了什么？他那男性的自尊和矜持么？她的腰肢上仍然感到刚才跌下去的时候，那只托住她的大手的力量。糟糕，糟糕透了。她是不是太轻浮了？

她立刻板起面孔，嗓音也变得冷冰冰的，转过身子不再看着莫征，对叶之秋说：'叶阿姨，我走了。'"这段描写中，作者在剖析郑园园的心理状态时既有客观角度的叙述，如语言、动作、表情、声调，也有人物主观意识活动，甚至某些潜意识活动，直接显示了她的内心世界，生动细腻地展现出一个少女在初次见面的青年男子面前所产生的复杂而微妙的心理。

文学句式、句型的丰富多彩也是文学语言丰富性的具体表现。文学语言的丰富性还表现在多种修辞方法上。文学语言的丰富性特征，植根于文学本质和文学的根本功能。用多样的语言形式去描绘社会生活和人的心灵世界，再现生活原型和纷繁复杂的情感，自然就呈现出多姿多彩的文学语言。因此，客观世界和主观世界的丰富性和语言手段及方式方法的丰富性相互影响，促成了文学语言的丰富性。

五、文学语言的独创性

文学语言的独创性特征，是指文学语言的表达手段和方式方法的独创性特征，即指作者写人、叙事、状物、绘景和议论、抒情时所呈现的语言手段和表达方式、方法的独创性特征。

文学的本质和功能决定了文学语言的独创性特征。文学要不断地吸收和创造新的词语和新的表现方法来反映日新月异的、具有时代特点的现实生活。英国作家王尔德说过，第一个以花比喻美人的是天才，第二个以花比美人的是庸才，第三个以花比美人的是蠢材。可见文学语言的独创性对于文学而言其不言而喻的重要性。

唐代诗人孟浩然诗句"气蒸云梦泽，波撼岳阳城"中的"蒸、撼"因传神地表达了自然涌动的生气和物激我心的豪情，而有王士祯"何等响，何等确，何等警拔"（《然镫记闻》）的评赞。宋代词人宋祁的"红杏枝头春意闹"的"闹"字，张先"云破月来花弄影"的"弄"字，也都以其富有表现力的用词赢得了后人的赞赏。宋代欧阳修的《醉翁亭记》里有："酿泉为酒，泉香而酒冽。"

使泉水和酒两者色香兼而有之，表现了作者对生活的独特感受，显示了其驱遣语言文字的功力。

文学语言的作用在于塑造艺术形象，描绘出感性的、生动的、具有美感的人生图画。文学语言的形象性、情意性、音乐性、丰富性以及独创性构成了文学语言的基本特征，其形成的根本原因有共性也有个性，文学的本质和功能是其形成的基础共性。

第九章

戏剧与影视

第一节 戏剧的起源与发展

《中国大百科全书》戏剧卷中关于"戏剧"一词的解释为："戏剧是指以古希腊悲剧和喜剧为开端，在欧洲各国发展起来继而在世界广泛流行的舞台演出形式，以及东方一些国家、民族的传统舞台演出形式。"前半段说明，在欧洲各国的当代舞台上，演出只要是以古希腊悲剧和喜剧的发展模式为基础的，都可以被划分为戏剧的范畴。从古希腊戏剧开始发展到今天，欧洲戏剧已经成为包括话剧、歌剧和音乐剧等在内的演出形式；后半段说明，"戏剧"一词有两种含义，狭义的含义专指以古希腊悲剧和喜剧为开端，在欧洲各国发展起来继而在世界广泛流行的舞台演出形式，英文为 Drama，翻译成中文为"话剧"；广义的含义可包括东方一些国家、民族的传统舞台演出形式，如中国的戏曲、日本的歌舞伎、印度的古典戏剧等。

戏剧作为人类文化的一个组成部分，与其他文化成分有着紧密的联系。无论是欧洲的戏剧，还是东方某些国家的民族戏剧，起源都可以追溯到古代的祭祀性歌舞。

欧洲戏剧发端于古代希腊祭祀大典上的歌舞表演。古代希腊每年春冬两季都要举行祭祀酒神狄俄尼索斯的大典。在春季举行祭典时，有人化装成酒神的伴侣羊人萨提洛斯，众人载歌载舞，颂赞酒神的功绩，称为"酒神颂"。在冬季举行祭典时，人们化装成鸟兽，狂欢游行，称之为"狂欢队伍之歌"。到公元前 6 世纪末，阿里翁在表演酒神颂时，临时编唱诗句以回答歌队长的问题，主要内容是叙述酒神的事迹。泰斯庇斯则开始在酒神颂的歌舞中加进一个演员，由他轮流扮演几个人物，并与歌队长对话，这可以认为是最初的戏剧因素。古希腊悲剧的创始人埃斯库罗斯把演员增至 2 人，逐渐减少了歌舞叙事的因素，增加了戏剧的因素，并使之在演出中居于主导地位。至此，戏剧作为一种独立的艺术样式已经成型。在公元前 6 世纪，"狂欢队伍之歌"在希腊本部的墨加拉发展成滑稽戏，可以看作是原始的喜剧。公元前 487 年，雅典在祭祀大典上正式上演

喜剧。当时的喜剧只有 3 个演员，歌队的作用亦不像在悲剧中那么重要，在希腊喜剧的发展过程中，歌队的作用也愈来愈小。这种源于祈祷和庆祝的酒神祭祀的仪式，逐渐由群众的自发组织演变成政府的行为，进而形成规模和制度，定期开展选拔和比赛，给予肯定和奖励。在多次的演出过程中，剧作的结构、演出形式以及服装样式等也在不断创新和完善，最后趋于定型；与此同时，整台演出的各个部门也逐渐分开，剧作家、演员、舞台工作者各司其职，于是涌现出了闻名世界的古希腊三大悲剧家埃斯库罗斯、索福克勒斯和欧里庇得斯，喜剧家阿里斯托芬等。

东方民族戏剧的历史比欧洲戏剧要短。印度戏剧起源于公元前 1 世纪以前，民间迎神赛会上的表演，被看作是民族戏剧的萌芽。到公元 2 世纪，印度已经出现了第一部戏剧理论著作《舞论》，标志着戏剧艺术已臻成熟。中国戏曲艺术的血缘，可以追溯到上古时代的歌舞、巫觋等多种成分，到周代宫廷的仪式性歌舞，已有模仿性的戏剧因素。到了唐代，古时的歌舞已发展成小型的歌舞戏，俳优表演已发展成参军戏。前者仍以歌舞为主，但已有对人物的模仿及较完整的故事情节，后者则以对人物的模仿和简单的情节为主，也融入了歌舞的成分。一般认为，中国戏曲发展成完整的、独立的艺术样式，是公元 12 世纪宋代的永嘉杂剧，又称"南戏"。在日本，古代人借助面具装扮成天神或恶魔，祈求丰收和生殖后代，这种原始"艺能"可以看作是戏剧的胚胎。在公元 12 世纪前后形成的猿乐，加进了杂技、歌舞的成分，主要仍然是用于农村的祭祀活动。

歌舞与戏剧有血缘关系，但是，欧洲戏剧与东方的民族戏剧在发展过程中情况迥然不同。在欧洲戏剧（以古希腊戏剧为开端）形成和发展的过程中，歌舞成分逐步减少，而戏剧性的因素却逐步增强，并成为主导因素，最终发展成以外部形体动作和对话为基本手段的戏剧形式。而东方的民族戏剧，则多是在戏剧性成分逐步增强的过程中，大量的歌舞成分被保留下来，形成了歌舞抒情性与戏剧性相融合的艺术特点。东方的民族戏剧可以中国戏曲艺术作为范例。

东、西方戏剧的这种区别，构成人类戏剧文化的两大支脉。

把古代人祭祀性的仪式看作戏剧的起源，说明戏剧与原始宗教的关系十分密切。无论是原始社会人们对图腾的崇拜和对动物的模仿，还是古希腊人装扮成羊人萨提洛斯并进行表演，以及日本人在寺院仪式上的表演，都包含着当众模仿的成分，而这恰恰是构成戏剧的最重要因素。即使在现代戏剧和当代戏剧中，由演员当众（观众）模仿（扮演）角色，仍然是戏剧艺术的基本特质。如果把戏剧演出看作一种仪式，它与祭祀性仪式的一致性还在于演员与观众、观众与观众的三角反馈集体体验的形式。当然，祭祀性的仪式虽然与戏剧演出具有相似性，但它本身毕竟不是真正的戏剧艺术，从前者到后者，有一个发展的过程，在这中间，戏剧艺术的本质，是逐步发展完善并被人们逐步认识的。

按古希腊哲学家亚里士多德在《诗学》中所表述的，一切艺术都是模仿。"模仿说"一直有着广泛的、深刻的影响。近代出现的"观众说""意志冲突说""激变说""情境说"等，都体现出人们对戏剧艺术自身规律认识的一次次不断深化和不断完善的过程。戏剧的形态兼有多种艺术成分，包括文学、音乐、绘画、雕塑、建筑、舞蹈等，是一种"综合艺术"。同时，每一种艺术因素在整体中起着不同的、不对等的作用，更主要的是以演员的表演艺术居于中心、主导的地位，它是戏剧艺术的主体。表演艺术的手段，即动作，是戏剧艺术的基本手段。因此，以演员表演艺术为主体，对多种艺术成分进行吸收与融合，构成了戏剧艺术的外在形态。戏剧演出是一种时间和空间相融、受舞台法则制约的特殊的集体艺术。

第二节　戏剧的种类

戏剧艺术历史悠久，种类繁多。戏剧的种类可以从艺术表现形式方面，作品形式规模方面，内容、性质及美学范畴方面以及题材时代性等方面进行划分。

一、从艺术表现形式划分

戏剧从艺术表现形式可以分为话剧、歌剧、舞剧、戏曲等。

（一）话剧

1. 话剧的概念

话剧是指以对话方式为主的戏剧形式。话剧的主要叙述手段为演员在台上无伴奏的对白或独白，但可以使用少量音乐、歌唱等。话剧是一门综合性艺术，剧本创作、导演、表演、舞美、灯光、评论缺一不可，话剧通过人物性格反映社会生活。话剧中的对话是经过提炼加工的口语，必须具有个性化，自然、精炼、生动、优美，富有表现力，通俗易懂，能为广大群众所接受。中国的话剧是西方舶来品，最早出现在辛亥革命前夕，当时称作"新剧"或"文明戏"。新剧于辛亥革命后逐渐衰落，五四运动以后，欧洲戏剧传入中国，中国现代话剧兴起，当时称"爱美剧"或"白话剧"。1928 年，经著名的戏剧家洪深提议，将这种主要运用对话和动作表情来传情达意的戏剧样式定名为"话剧"，从此，这个由西方传入中国的剧种，才有了一个大家认可的正式名称。

2. 话剧艺术的基本特点

（1）舞台性　古今中外的话剧演出都是借助于舞台完成的，舞台有各种样式，其主要功能有两个，一是有利于演员表演剧情，二是有利于观众从各个角度欣赏话剧。

（2）直观性　话剧首先是通过演员的姿态、动作、对话、独白等，直接作用于观众的视觉和听觉；再用化妆、服饰等手段进行人物造型，使观众能直接观赏到剧中人物形象的外貌特征。

（3）综合性　话剧是一种综合性的艺术，其特点是与在舞台上塑造具体艺术形象、向观众直接展现社会生活情景的需要相适应的。

（4）对话性　话剧区别于其他剧种的特点是通过大量的舞台

对话展现剧情、塑造人物和表达主题，其中有人物独白，有观众对话，在特定的时间、空间内完成戏剧内容。对话必须是规范化的文学语言，要通俗易懂，便于观众接受，适于反映生活。

3. 经典话剧赏析——《雷雨》

《雷雨》是中国话剧中的经典作品，是四幕话剧，由著名剧作家曹禺创作。曹禺从自己青少年时期熟悉的社会圈子里提取了《雷雨》的题材，通过对一个封建家庭的描写而勾勒出现实社会的阶级关系，揭露了20世纪二三十年代旧中国旧家庭的种种黑暗现象，从而预示了旧制度的崩溃与灭亡。剧本以扣人心弦的情节、简练含蓄的语言、各具特色的人物以及极为丰富的人性内涵创造出了永恒的艺术魅力。《雷雨》已经成为世界性的艺术佳作。

曹禺原名万家宝，出生在天津一个没落的封建官僚家庭里。他幼年丧母，在压抑的氛围中长大，个性苦闷而内向。曹禺自小随继母辗转各个戏院听曲观戏，故而从小心中便播下了戏剧的种子。曹禺早年曾在天津南开中学学习，是该校新剧团的骨干，这段经历为曹禺后来的戏剧创作积累了经验。1928年，曹禺考入南开大学，次年转入清华大学，专修西洋文学。1934年，曹禺的话剧处女作《雷雨》问世，在中国现代话剧史上具有极其重要的意义，它被公认为是中国现代话剧成熟的标志，曹禺也因此被誉为"东方的莎士比亚"。除《雷雨》外，曹禺的代表作还有《日出》《原野》《北京人》等。

《雷雨》讲述了某矿业公司董事长周朴园，年轻时遗弃了为他已生两子的婢女侍萍，侍萍将长子周萍留在周家，携次子大海投河遇救，离乡远走，周朴园误以为侍萍已死。后周家北迁，与侍萍再嫁的鲁家共居一地，却互不相知。鲁家父女皆在周家为仆，次子大海在矿上做工，周朴园的妻子繁漪与周萍有私情，后知周萍爱着侍萍的女儿四凤，繁漪欲遣去四凤，便召来侍萍，两家关系始被揭开。周萍与四凤知道他们为异父同母的兄妹后双双自杀，繁漪之子周冲为救护四凤也触电身亡，大海在周家受辱被殴后逃

奔而去，侍萍与繁漪不堪重压，一呆一疯，只剩下周朴园茕茕孑立、形影相吊。作者在这常见的"始乱终弃"和"乱伦"的社会现象中，开掘出具有时代特点的社会悲剧。他在剧中描写了尖锐的思想冲突和阶级压迫与斗争，但主要是描写新旧交替时期3个不同阶层、不同性格的女性，以不同的方式对命运所做的抗争和她们走向毁灭的悲剧结局。《雷雨》情节丰富、生动，其尖锐的戏剧冲突，严谨的结构，浑厚凝重的格调，浓重的悲剧气氛，深受希腊悲剧和易卜生、奥尼尔剧作的影响。但曹禺写的是地道的"中国人的事、中国人的思想感情"，他是把民族的内容和外来的艺术形式结合得最为妥帖，最有光彩的一个。《雷雨》把中国年轻的话剧艺术提升到一个新的高度，其中的人物形象具有很高的美学价值。《雷雨》的成就是多方面的，但人物刻画的成功是其生命力所在，这也是曹禺戏剧的共同特点。

《雷雨》有着精湛的戏剧结构。因为戏剧的演出受到了舞台的空间与时间的限制，要想在有限的空间和时间里把矛盾的出现、冲突的产生以及一切情节的发展做到惟妙惟肖，就需要在剧本创作时期花费大量的精力，致力于结构的创造。

《雷雨》遵循三一律原则：情节、时间和地点三个方面具有一致性，即故事情节服从于一个主题，剧情发生在一个地点，剧情延续的时间以一昼夜为限。但是曹禺并不墨守成规，他的剧本结构能随着内容的发展变化而发展变化。他不仅遵循三一律，还运用了回溯式的戏剧结构方法，通过顺叙与倒叙相结合的方式，将过去的矛盾冲突与现在的矛盾冲突结合起来，使得情节扣人心弦，人物刻画细腻，时间都集中在一昼夜，故事都集中在几个人身上，使得该戏剧得以成功。

《雷雨》有着尖锐的戏剧冲突。从一定意义上讲，冲突是戏剧的灵魂，只有冲突能产生情节，有情节才能塑造人物的性格，才能吸引观众，要重视矛盾冲突，要通过人物性格的冲突、行为的冲突、思想感情的冲突甚至是心理状态的冲突等，去展开情节并表现生活。《雷雨》的矛盾冲突始于周朴园对女仆侍萍的始乱终弃，

这成为一切罪恶的根源，并导致后来大儿子周萍与继母的乱伦关系，周萍与女仆四凤的不伦之恋，最后造成了周萍、四凤等人的相继死去，侍萍的发疯等一系列悲剧。《雷雨》是中国现代第一部真正意义上的悲剧，通过周朴园家庭的缩影，揭露了封建专制的虚伪与残忍，揭示出那个畸形腐朽的社会必然灭亡的历史命运。尤其值得赞扬的是，四幕话剧《雷雨》除了在最终形成全剧的高潮外，还在每一幕中也有自己的高潮，跌宕起伏，使得观众始终关注，欲罢不能。《雷雨》一开始就把冲突摆在观众面前，并且一层层推进，引出更多的冲突，解开更多的悬念后又创造新的悬念，最后则是一切谜底的解开，结局令人震惊，发人深省。

《雷雨》塑造了独特的人物形象。虽然全剧只有 8 个人物，但是每一个人物都是一个成功的典型，不但有着时代的、社会的特点，而且还具有现实生活中人物性格复杂多样的特点，每一个形象都是一个活生生的人，是有血有肉的圆形人物，在某种程度上具有双重性格，不是善恶分明的象征符号或者扁平人物，因此真实可信，这也是《雷雨》在揭露现实的丑恶时，带给我们的另一份真实的美。例如周朴园，虽然他是整个故事的罪恶的根源，但是作者并没有将其脸谱化，描写成一个简单的坏人形象，而是用点睛之笔写出了其伪善的一面。如他以为侍萍投江自尽了，于是在家里保留了侍萍用过的旧家具，还保留了侍萍不开窗的习惯，以此来弥补自己心灵的愧疚，后来真相大白之时，他大声地让周萍跪下来认生母，这些细节都成功塑造了人物形象。剧中另一个塑造成功的人物形象是繁漪。首先，她属于上层的知识分子，对封建礼教有着强烈的叛逆，她不愿为封建大家庭所压制，她高喊"我简直有点喘不过气来"，追求个性解放和自由。在这一方面，她是非理性的，完全不顾及事情的后果，有着很强的反抗性，试图打破封建大家庭的束缚。为了达到目的不择手段，作为后母，与继子周萍发生恋爱关系，造成"母亲不像母亲，儿子不像儿子"的尴尬局面。当听到繁漪那失去了母性的一声大叫："我没有孩子，我没有丈夫，我没有家，我什么都没有，我只要你说——我是你的"，人们会感到这是人被逼到走投无

路时的病态挣扎，从而使心灵受到震撼。其次，她的爱情注定是悲剧。在周公馆里，从生下周冲起，她与周朴园之间就不存在爱情，她成为周公馆里的一件装饰品，这种没有爱的生活让她的精神受到巨大的伤害。繁漪的悲剧，从很大程度上来讲是周朴园一手造成的，他的自私和专制，剥夺了妻子的精神追求，并且限制了她的人身自由，不允许她涉足周公馆外的一切交际活动，从而活活地将繁漪"磨成了石头样的死人"。在这种得不到爱的情况下，繁漪只好去追求情欲上的满足，借此去慰藉自己枯竭的生命。这种追求是人性的必然，她敢于冲破封建礼教，爱我所爱，无怨无悔，必然又为封建礼教所不容，她的悲剧是个人情欲与世俗观念的尖锐对立。再者，繁漪所追求的爱是单方面的，并不是对等的。她主观地认为，只要她爱就可以了，不需要考虑周萍的感受，即使后来周萍不再爱她，她依然不能释怀，继续纠缠于这段不正常的感情。在这种不平等的爱情中，她又是相当自私的，她得不到周萍，也不让四凤得到，百般阻挠和破坏，如雨夜跟踪周萍，在四凤与周萍约会的时候将窗户反插，以及后来阻止四凤和周萍离开周公馆。这种畸形的爱有着强烈的摧毁力，与其说她对周萍是一种爱，不如说是一种占有欲。在单方面付出的感情当中，她必然得不到真正的爱。总而言之，《雷雨》塑造了很多成功的人物形象，大多数人的性格都是十分鲜活、真实可信的。

《雷雨》的戏剧语言简洁明了，具有丰富的潜台词，历来为世人称道。每个人物的内心思想感情和意向都在对话中得到体现，每个人物的语言都具有鲜明的个性特色，符合各自的身份、地位、教养和性格气质，也符合人物在戏剧情境中的语言特色，从对话中观众就能识别角色的年龄、地位、性格、心理。此外，《雷雨》的语言还带有浓烈的抒情性，发自人物内心的真实情感，带有强烈的情绪色彩。

（二）歌剧

在第七章"音乐与舞蹈"的第二节"音乐的种类"中，已对

歌剧的种类、艺术表现形式、器乐载体以及歌剧与中国戏剧的区别等方面进行了介绍，本章重点介绍歌剧的起源与发展以及歌剧赏析等内容。

1. 歌剧的起源及发展

欧洲歌剧产生于16世纪末的意大利，17世纪以后逐渐盛行于欧洲各地，其后不断发展和演变直至20世纪融入现代风格元素。在意大利，16世纪盛行一种世俗的娱乐戏剧，意大利音乐家雅各布·佩里受恢复古希腊艺术的思潮影响创作了歌剧《达芙尼》和《尤丽狄西》，标志着欧洲歌剧的诞生。后来，意大利歌剧传到奥地利和德国，产生了由德国作曲家舒茨·海利西所创作的德语歌剧《达芙尼》。在法国，由作曲家、管风琴家康贝尔所创作的《田园剧》独树一帜，成为第一部法国歌剧。在英国，由作曲家珀塞尔所创作的《狄朵与埃涅亚斯》是第一部英国歌剧。18世纪下半叶，德国作曲家格鲁克在《奥尔菲斯和尤丽狄茜》中尝试改革，为体现"简单和真实"的美学观点，创造了有利于推动歌剧情节和塑造人物形象的许多表现手法，奠定了现代歌剧的基础。这些都对以莫扎特所创作的《魔笛》和《费加罗的婚礼》为代表的欧洲18世纪正歌剧和喜歌剧的发展起到了重要的推动作用。

19世纪前半叶，在法国率先产生以英雄事迹和爱国故事为主要题材的大歌剧，成为欧洲19世纪歌剧的主流。19世纪后半叶，在法国产生了许多以文学名著或故事为题材的、风格淳朴优雅的抒情歌剧，并盛行讽刺舞剧。德国作曲家瓦格纳倡导"戏剧是目的，音乐是它的表现手段"。他把音乐、诗歌、戏剧元素融合在一起，并用新的作曲风格使得管弦乐队与歌手同样重要，推动了"音乐剧"的产生。这些都使欧洲19世纪歌剧呈现出体裁多样、内容丰富、作品众多、名家辈出的繁荣景象。例如，在意大利有罗西尼所创作的《塞维利亚的理发师》《威廉·退尔》，威尔第所创作的《茶花女》《弄臣》《阿依达》等；在法国，有比才所创作的《卡门》等；在德国，有韦伯所创作的《魔弹射手》等。他们对本国民族

歌剧的发展都有重要的奠基作用。

中国近现代出现的"新歌剧"产生于 20 世纪前半叶，以黎锦晖的《麻雀与小孩》，聂耳、田汉的《扬子江暴风雨》为代表。20 世纪 40 年代后的发展以具有中国民族风格为特色，有马可的《白毛女》《小二黑结婚》，梁寒光的《王贵与李香香》，张敬安的《洪湖赤卫队》，羊鸣的《江姐》等。

2. 经典歌剧赏析——《歌剧魅影》

《歌剧魅影》是音乐剧大师安德鲁·劳埃德·韦伯的代表作之一，以精彩的音乐、浪漫的剧情、完美的舞蹈，成为音乐剧中永恒的佳作。它改编自法国作家勒鲁的同名歌德式爱情小说。韦伯从小受到音乐熏陶，7 岁开始作曲，19 岁便进入皇家音乐学院学习管弦乐编曲。韦伯在 1967 年创作了《约瑟夫和神奇彩衣》，并以此成名；在 20 世纪 70 年代创作了《耶稣基督巨星》，获得 7 项托尼奖；在 20 世纪 80 年代陆续创作了《猫》《星光列车》《歌剧魅影》《日落大道》《微风轻哨》等作品，其中《猫》首演即获得了巨大成功，成为英国、美国的长青音乐剧之首。韦伯被称作是改写音乐剧历史的最伟大的音乐家之一。1994 年，韦伯获得美国戏剧界最有影响力的 100 人之榜首的荣誉，韦伯在欧洲被誉为"我们这个时代的舒伯特"。

《歌剧魅影》讲述了发生在 19 世纪巴黎歌剧院的一个神秘而凄美的爱情悲剧。克里斯蒂娜本是剧团里一名默默无闻的小演员，在一个偶然的机会中，她顶替剧团生病了的首席女演员卡洛塔上台演唱。她那天使般美妙的歌声立刻受到了观众的热烈欢迎，旋即成为巴黎剧坛的新宠儿。克里斯蒂娜之所以能够有如此出色的表演，是因为有位神秘的老师暗中教授她歌唱，这位被克里斯蒂娜称作"音乐天使"的老师其实就是巴黎歌剧院人人谈之色变的"歌剧院幽灵"。"歌剧院幽灵"的真名叫埃里克，是个集音乐家、建筑师和魔术师于一身的奇才。然而不幸的是，他的面孔被毁了容，外表极其丑陋，因此常常使人

受到惊吓并遭到人们的厌恶，所以他不得不戴上面具，栖身于巴黎歌剧院迷宫般的地下室中，成为传说中亦人亦鬼的"歌剧院幽灵"。克里斯蒂娜的精彩表演引起了她小时候的玩伴、英俊富有的拉乌尔子爵的注意，当拉乌尔和克里斯蒂娜再次相遇后，向其表达了自己的爱意，而克里斯蒂娜也欣然接受了这段感情。另一方面，美丽纯真的克里斯蒂娜也深深打动了"歌剧院幽灵"的心，他和拉乌尔同时爱上了美丽的克里斯蒂娜。其实克里斯蒂娜爱的是拉乌尔，但因痴迷于"歌剧院幽灵"展现给她的美妙的音乐世界，因此随他来到了地下室。"歌剧院幽灵"希望克里斯蒂娜留在自己身边，克里斯蒂娜却出于好奇，趁"歌剧院幽灵"不备揭开了他的面具，而克里斯蒂娜立刻被掩藏在面具后的那张脸惊吓到了，这一举动使得"歌剧院幽灵"狂怒异常，然而，他还是将克里斯蒂娜送回了地面。

　　"歌剧院幽灵"要求剧院让克里斯蒂娜担任剧团的主角，并提出了种种要求。而当这些要求未能得到满足后，他施展手段，在歌剧院中制造了各种各样令人心惊胆战的事故。而此时拉乌尔向克里斯蒂娜保证，他要帮助和保护她，希望她不要再被"歌剧院幽灵"的魅影折磨。两人相偎相依的时候，"歌剧院幽灵"出现在一旁。他深爱着克里斯蒂娜，克里斯蒂娜和拉乌尔的互相表白让他撕心裂肺，他觉得克里斯蒂娜背叛了他，他发誓要报复。"歌剧院幽灵"将克里斯蒂娜劫到地下室，拉乌尔和一个与"歌剧院幽灵"早就相识、并始终对其有所提防的波斯人随后赶到，但却不幸落入了"歌剧院幽灵"设下的圈套。"歌剧院幽灵"要克里斯蒂娜做出选择：是跟他走，还是眼看着自己的爱人以及歌剧院中所有的人一起丢掉性命。克里斯蒂娜在他的胁迫下含恨答应嫁给他。此刻，"歌剧院幽灵"忽然转念，他决定放这对年轻的恋人出去，因为他明白克里斯蒂娜永远不会爱他，他的一番苦心也永远不会有结果。从此以后，"歌剧院幽灵"的身影便从巴黎歌剧院永远地消失了。

　　《歌剧魅影》是一部折射着后现代魅力的剧作，与韦伯大部分

作品美丽阳光的风格截然相反，充满了黑暗、压抑和恐惧。作品中蕴涵了两个极端的世界，一明一暗。故事赞颂的爱情主题完美地融合到音乐当中。作品以精彩的音乐，惊险的剧情，恐怖的氛围，充满悬念的紧张感，完美的布景，成为歌剧中永恒的佳作。该剧对音乐的运用也是精彩至极，神秘而优美。 剧中的歌曲《Think of me》《The Phantom of the Opera》以 及《The Music of the Night》，已经成为歌剧中的经典名曲。

该剧与我国电影《夜半歌声》一样，都取材于法国作家加斯东·路易·阿尔弗雷德·勒鲁的同名小说，原作虽算不上精彩，但它神秘浪漫的情节，惊险悬疑的气氛却给了不少艺术家以灵感。韦伯在此剧中套进了歌剧的成分（故事发生在歌剧院里），大量采用古典音乐如威尔第、奥芬巴赫的歌剧旋律，剧中舞台灯光、布景及服饰也是极尽豪华之能事。韦伯也将原著中很多无关紧要的情节和人物去除，使得歌剧的剧情更紧凑。

（三）舞剧

1. 舞剧的概念

舞剧是把舞蹈、音乐和戏剧结合在一起的戏剧艺术。它的特点是：剧情的发展、人物形象的塑造，主要靠演员的舞蹈动作和音乐语言来表现。

2. 舞剧的艺术特点

舞剧的产生，是舞蹈艺术与戏剧艺术的融合，同时舞剧艺术又是舞蹈艺术自身发展的结果。舞剧艺术作为舞蹈艺术高度发展的产物，不仅具有舞蹈艺术自身的抒情性和表现性特点，同时又注入了新的元素——叙事性。舞剧艺术的叙事性使得舞蹈艺术有了新的活力。

（1）叙事性 舞剧是以舞蹈为主要表现手段的一种戏剧形式，所谓戏剧，是由演员扮演人物当众表演和展示故事情节的艺术门

类。演员扮演具体的人物、当众表演和展示故事情节这三个条件结合在一起，就使戏剧形成自己特有的品质。舞剧也具有戏剧所特有的展示故事情节的特点，决定舞剧形式的不是一般的戏剧结构规律，而是特殊的舞蹈叙事规律，这也是舞剧区别于戏剧艺术的特点。

（2）抒情性与表现性　舞剧的抒情性依赖于舞蹈艺术的本质特征。汉代《毛诗序》记载了抒情的最好办法："情动于中而形于言，言之不足，故嗟叹之；嗟叹之不足，故咏歌之；咏歌之不足，不知手之舞之足之蹈之也。"可见舞蹈的抒情性特点。舞蹈所表现的感情是整体的、全面的，是通过肢体语言将内在难以言表的情感外化的过程，可以说舞蹈在抒情性上比任何一种艺术形式都贴切。舞剧艺术的表现性不仅在于舞剧艺术用来表现社会现实，同时也反映了艺术创作主体对理想以及整个社会的体验和感受，并将二者相结合，利用舞剧作品展现出来。这也就是舞剧的表现性。

3. 经典舞剧赏析——《天鹅湖》

四幕芭蕾舞剧《天鹅湖》的音乐是柴可夫斯基最著名的代表作之一。柴可夫斯基是 19 世纪俄罗斯伟大的作曲家、音乐教育家，被誉为伟大的"俄罗斯音乐大师"和"旋律大师"，他生于贵族家庭，从小热爱钢琴和作曲，1862 年进入圣彼得堡音乐学院学习作曲，毕业后赴莫斯科音乐学院任教。柴可夫斯基是俄罗斯民间乐派的代表人物，具有强烈的民族意识和民主精神，其音乐基调建立在民歌和民间舞蹈的基础上，乐曲呈现出浓烈的生活气息和民间特色。柴可夫斯基主张音乐的美建立在真实深刻的生活上，他擅长以音乐描绘心理活动，旋律优美、通俗易懂又不乏深刻性，其主要舞剧作品有《天鹅湖》《睡美人》《胡桃夹子》等。柴可夫斯基也是俄罗斯民族音乐与西欧古典音乐的集大成者。

四幕幻想芭蕾舞剧《天鹅湖》创作于 1876 年，是柴可夫斯基的杰出代表作品。其故事情节如下。

[第一幕]

阳光灿烂的夏日，城堡前面的花园，王子奇格弗里德的朋友和朝臣正在庆祝王子即将到来的生日，大家快乐地跳着舞，宫廷小丑成了众人瞩目的焦点，被众侍从簇拥的皇后也来为儿子庆祝生日，皇后送给儿子一枚代表着成熟的大奖章和一把代表着勇士的弓箭，快乐的王子与朋友和朝臣跳舞，天渐渐黑了，王子独自沉思，王子的朋友和宫廷小丑来邀请王子去和他们打猎。

[第二幕]

在湖边，一群天鹅在暮色薄雾笼罩的湖里游弋，王子看见天鹅变成了年轻的女孩子，天鹅的女王奥杰塔告诉王子，是邪恶的巫师罗斯巴特把他们变成天鹅的，唯一破除符咒的办法是需要一个从未向别的女孩子说过爱情誓言的年轻男子爱上她，奇格弗里德被奥杰塔的美丽所深深吸引，发誓永远爱她、忠于她。

[第三幕]

盛大的节日舞会在城堡举行，按照皇后的意愿，王子要在舞会上挑选自己的新娘。王子与不同的女孩跳舞，皇后要王子做出选择，王子陷入困惑之中。突然，出现了一位神秘的骑士和一位美丽的姑娘——罗斯巴特伪装的使臣和他的女儿奥吉莉亚。王子被姑娘的美丽和其与奥杰塔的相像所吸引，宣布她就是自己的新娘并发誓永远爱她。邪恶胜利了，白天鹅出现在窗口，撞击着窗口的玻璃。失落的王子陷入了绝望，逃出了城堡。

[第四幕]

夜晚的湖中，天鹅姑娘们正在等着奥杰塔，奥杰塔回来后向她们诉说着奇格弗里德的背叛，罗斯巴特胜利了，邪恶胜利了。突然奇格弗里德出现了，与罗斯巴特展开了战斗。邪恶被打败了，爱情胜利了，黎明到来了，天鹅变成了美丽的少女，她们和奥杰塔与王子一起走向新生活。

《天鹅湖》的音乐像一首首具有浪漫色彩的抒情诗篇，每一场音乐都极出色地完成了对场景的描绘和对戏剧矛盾的推动，以及对各个角色性格和内心的刻画。舞剧的序曲一开始，双簧管就吹出了柔和的曲调，引出故事的线索，它概略地勾画被邪术变为天鹅的姑娘们动人而凄惨的图景。全曲中最为人们所熟悉的是第一幕结束时的音乐。这一幕是庆祝王子成年礼的盛大舞会，音乐主要由各种华丽明朗和热情奔放的舞曲组成。在第一幕结束时，夜空中出现一群天鹅，这时乐曲第一次出现天鹅的主题。在竖琴和提琴颤音的伴随下，由双簧管和弦乐先后奏出，充满了温柔的美和伤感。《天鹅湖》在故事发生的地点、服装和布景的色彩、不同幕次间的基调和节奏等方面，均富于鲜明的对比。其中的第一、第三幕都是宫廷场面，前者是花园，后者是舞会，都是火红热闹、充满人间烟火气的现实世界，戏剧性占据主导地位；第二、第四

幕是天鹅湖畔，都是朦胧月色下扑朔迷离的虚幻世界，抒情性占据主导地位。如此鲜明的视觉反差，不仅给舞者以足够的喘息之机，而且也让观众能够尽享好戏的乐趣。柴可夫斯基的《天鹅湖》在听觉上具有感人至深的功力，尤其是在第二幕的《白天鹅双人舞》中，那如泣如诉、哀怨委婉的旋律，形象逼真地表达出了奥杰塔公主对自己被困于魔掌之中的无助与无奈，对纯真爱情和自由生活的无限向往。正因为如此，《天鹅湖》的音乐常常作为独立的曲目在音乐会上演奏，同样深受欢迎。

在这部芭蕾舞剧中，柴可夫斯基改变了"旋律加伴奏"的传统模式，充分调动了音乐在舞剧中的主导作用，使浪漫主义芭蕾舞剧在音乐的盛典中达到了高峰。

（四）戏曲

1. 戏曲的概念

戏曲是我国传统的戏剧品种。它是以演员的表演为中心，把文学、音乐、舞蹈、美术、武术、杂技等融为一体的一种特殊艺术。戏曲（Traditional opera，历史上也称戏剧）剧种繁多有趣，表演形式载歌载舞，有念有唱，有文有武，集"唱、做、念、打"于一体，在世界戏剧史上独树一帜。

2. 戏曲的主要特点

戏曲有 5 个特点：一是男扮女，越剧中则常见为女扮男；二是划分为生、旦、净、丑四大行当；三是净角有夸张性的化装艺术——脸谱；四是"行头"（即戏曲服装和道具）有基本固定的式样和规格；五是利用"程式"进行表演。中国民族戏曲，汉代有"百戏"、唐代有"参军戏"、北宋有杂剧、南宋有南戏、元代有杂剧，到了清代，地方戏曲空前繁荣，京剧逐渐形成。

中国戏曲形成的时间比希腊、印度晚一些，但是早在汉代就有了百戏的记载，在 13 世纪已进入成熟期，其鼎盛时期是在清代。

中华人民共和国建立之初，已经发展到 300 多个剧种，剧目更是不计其数。中国戏曲和希腊悲喜剧、印度梵剧并称为三大古老的戏剧文化。中国戏曲始终扎根于中国民间，为人民所喜闻乐见，而在其中，京剧、豫剧、越剧、黄梅戏、评剧依次称为中国五大戏曲剧种。其他各种地方剧种都有自己的观众对象，远离故土家乡的人甚至把听、看民族戏曲作为思念故乡的一种表现。

3. 中国五大戏曲剧种

（1）京剧　京剧曾称平剧，腔调以西皮、二黄为主，用胡琴和锣鼓等伴奏，被视为中国国粹。徽剧是京剧的前身，从清代乾隆五十五年（1790 年）起，原在南方演出的三庆、四喜、春台、和春四大徽班陆续进京，他们与来自湖北的汉调艺人合作，同时又吸收了昆曲、秦腔的部分剧目、曲调和表演方法，吸收了民间曲调，通过不断的交流、融合，最终形成京剧。京剧形成后在清朝宫廷内开始快速发展，直至 20 世纪得到空前的繁荣。京剧走遍世界各地，成为介绍、传播中国传统艺术文化的重要媒介，其分布地以北京为中心，遍及中国。在 2010 年 11 月 16 日，京剧被列入"人类非物质文化遗产代表作名录"。

京剧舞台艺术在文学、表演、音乐、唱腔、锣鼓、化装、脸谱等各个方面，通过无数艺人的长期舞台实践，构成了一套互相制约、相得益彰的规范化的程式，其作为创造舞台形象的艺术手段是十分丰富的，而用法又是十分严格的。不能驾驭这些程式，就无法完成京剧舞台艺术的创造。由于京剧在形成之初便进入了宫廷，这使其发展成长不同于地方剧种，要求其所要表现的生活领域更宽，所要塑造的人物类型更多，对其技艺的全面性、完整性要求得更严，对其创造舞台形象的美学要求也更高，同时，也相应地使京剧的民间乡土气息减弱，纯朴、粗犷的风格特色相对淡薄。

京剧的派别及其代表人物和代表作品如下所述。

① 梅派　梅派由梅兰芳创立，梅兰芳毕生追求艺术的最高境界，用自己的表演创造出大量善良、温柔、华贵、典雅而具有正义感

的古代妇女形象。其代表曲目有《霸王别姬》《穆桂英挂帅》《贵妃醉酒》《断桥》《宇宙锋》《奇双会》等。

②程派　程派由程砚秋创立，主要以深邃曲折的唱腔，通过娴静凝重的舞台形象塑造古代的女性形象，尤其善于塑造遭遇悲惨、具有外柔内刚性格的中下层女性形象。其代表曲目有《鸳鸯冢》《荒山泪》《青霜剑》《英台抗婚》《窦娥冤》等。

③荀派　荀派由荀慧生创立，善于塑造天真、活泼、热情的少女形象，具有柔媚娇婉的风格。其代表曲目有《金玉奴》《红楼二尤》《钗头凤》《红娘》《荀灌娘》等。

④尚派　尚派由尚小云创立，以刚健婀娜为特有风格，唱、念、做、打均不尚纤巧，以气与力取胜，具有阳刚之美。其代表曲目有《二进宫》《昭君出塞》《祭塔》《梁红玉》等。

在各种艺术中形成不同的学派是很自然的，诸如表现派、体验派、抽象派、印象派、意识流等。而京剧中的流派都是以演员的名字命名的，如梅派、程派等，这是因为京剧是以主演为中心的演员艺术，都是通过演员本人广泛学习与继承前辈的表演技艺，结合本身的性格爱好、生理特征和艺术修养，在艺术上形成不同的艺术见解，并据此创造独具特色的表演剧目、方式和手段，经过频繁的演出实践，得到观众的承认和欢迎，从而在京剧舞台上形成以主要演员的艺术个性和独特魅力为特征的艺术潮流和学派。

（2）豫剧　豫剧起源于中原。近几年，豫剧跟随河南卫视、河南豫剧院、台湾豫剧团等演出团体走进了许多国家进行演出，如澳大利亚、意大利、法国、加拿大、委内瑞拉、新西兰、德国、英国、美国、泰国、巴基斯坦等，被西方人誉为"东方咏叹调""中国歌剧"等。

豫剧是在河南梆子的基础上经过不断继承、改革和创新继而发展起来的，1949年后因河南简称"豫"，故称豫剧。豫剧从清朝末期至今已经形成四大声腔，即祥符调（以开封为中心）、豫东调（以商丘为中心）、豫西调（以洛阳为中心）、沙河调（以沙河流域为中心，即河南东南部、安徽北部等地）。

豫剧以唱腔铿锵大气、抑扬有度、行腔酣畅、吐字清晰、韵味醇美、生动活泼、有血有肉、善于表达人物内心情感著称，凭借其高度的艺术性而广受各界人士欢迎。因其音乐伴奏用枣木梆子打拍，故早期得名河南梆子。2006 年，豫剧被列入第一批国家级非物质文化遗产名录。

豫剧的传统剧目有 1000 多个，其中很大一部分取材于历史小说和演义，如封神戏、三国戏、瓦岗戏、包公戏，还有以宋朝为背景的戏，如杨家将和岳家将等题材。豫剧中有很大一部分剧目描写爱情、婚姻、道德伦理。中华人民共和国成立之后，出现了不少描写现实生活的现代戏和新编历史剧。

（3）越剧　越剧发源于浙江嵊州，发祥于上海，繁荣于全国，流传于世界，在发展中汲取了昆曲、话剧、绍剧等特色，经历了由男子越剧到女子越剧为主的历史性演变。

越剧长于抒情，以唱为主，声音优美动听，表演真切动人，唯美典雅，极具江南灵秀之气，多以"才子佳人"题材为主，艺术流派纷呈，公认的就有十三大流派之多。越剧主要流行于上海、浙江、江苏、福建、江西、安徽、北京、天津等地，鼎盛时期除西藏、广东、广西等少数省、自治区外，各地都有自己的专业剧团。2006 年，越剧被列入第一批国家级非物质文化遗产名录。

越剧自 1906 年从说唱艺术演变成戏曲后，剧目来源主要有三个方面：一是将原唱书节目变成戏曲形式演出，如《赖婚记》《珍珠塔》《双金花》《懒惰嫂》《箍桶记》等剧目。二是从兄弟剧种中移植，如从新昌高腔移植的有《双狮图》《仁义缘》《沉香扇》等剧目，从徽班移植的有《粉妆楼》《梅花戒》等剧目，从东阳班（婺剧）移植的有《二度梅》《桂花亭》等剧目，从紫云班（绍剧）移植的有《龙凤锁》《倭袍》《三看御妹》等剧目，从鹦歌班（姚剧）移植的有《双落发》《卖草囤》《草庵相会》等剧目。三是根据宣卷、唱本、民间传说的故事编写，如《碧玉簪》《蛟龙扇》《烧骨记》等剧目。早期越剧主要活跃于浙江城乡，自 1917 年进入上海的剧场后，演出的大多还是以上三类剧目。1920 年以后，越剧进入绍

兴文戏时期，新增许多剧目，如《方玉娘》《七美图》《天雨花》等，又从海派京剧中学来《狸猫换太子》《汉光武复国走南阳》等连台本戏和《红鬃烈马》等剧目，从申曲（沪剧）、新剧（文明戏）里学来《雷雨》《啼笑因缘》等时装戏。

（4）黄梅戏　黄梅戏旧称黄梅调或采茶戏，起源地尚有争议（一说安徽怀宁县黄梅山，一说湖北黄梅），发展壮大于安徽安庆，是安徽省的主要地方戏曲剧种，湖北、江西、福建、浙江、江苏、香港、台湾等地也有黄梅戏的专业或业余的演出团体。

黄梅戏唱腔淳朴流畅，以明快抒情见长，具有丰富的表现力，表演质朴细致，以真实活泼著称。一曲《天仙配》让黄梅戏流行于大江南北，在海外亦有较高的声誉。2006年，黄梅戏被列入第一批国家级非物质文化遗产名录。

1949年以后，艺术家们先后整理改编了《天仙配》《女驸马》《罗帕记》《赵桂英》《慈母泪》《三搜国丈府》等一批大小传统剧目，创作了神话剧《牛郎织女》、历史剧《失刑斩》和《玉堂春》，现代戏《春暖花开》《小店春早》《蓓蕾初开》等。其中《天仙配》《女驸马》《玉堂春》和《牛郎织女》相继搬上银幕，在国内外产生了较大影响。

（5）评剧　评剧是流传于中国北方的一个戏曲剧种。清末在河北滦县一带的小曲"对口莲花落"基础上形成，先是在河北农村流行，后进入唐山，称"唐山落子"。20世纪20年代左右流行于东北地区，出现了一批女演员。20世纪30年代以后，评剧表演在京剧、河北梆子等剧种影响下日趋成熟，出现了李金顺、刘翠霞、白玉霜、喜彩莲、爱莲君等流派。1950年以后，以《小女婿》《刘巧儿》《花为媒》《杨三姐告状》《秦香莲》等剧目在全国产生很大影响，出现新凤霞、小白玉霜、魏荣元等著名演员。现在评剧仍在华北、东北一带流行。2006年，评剧被列入第一批国家级非物质文化遗产名录。

在不长的历史里，评剧积累了众多雅俗共赏的经典剧目，据不完全统计，曾上演过的评剧剧目约有1880余出。剧目来源主要有

以下几个方面：一是在对口拆出时期来源于莲花落、蹦蹦戏的剧本；二是来源于清末民初以"劝善"为宗旨的"宣讲文学"；三是根据《今古奇观》《聊斋志异》改编；四是从皮影戏、河北梆子、京剧移植改编；五是根据冀东和渤海人民到东北、唐山等地经商引起的悲欢离合的故事改编；六是来源于五四运动之后的新编现代戏。

4. 经典戏曲赏析——京剧《霸王别姬》

霸王别姬是京剧艺术大师梅兰芳表演的梅派经典名剧之一，主角是西楚霸王项羽的爱妃虞姬。此剧又名《九里山》《楚汉争》《亡乌江》《十面埋伏》，是梅兰芳与武生泰斗杨小楼于1921年下半年合作创编的。剧本根据明代沈采所著传奇《千金记》改编，并参考杨小楼与尚小云、高庆奎在1918年演出的《楚汉争》剧情，由齐如山、吴震修撰编写，经梅、杨、齐、吴等人共同加工润色，得以完善。此剧于1922年2月15日在北京第一舞台首演，梅兰芳饰虞姬，杨小楼饰项羽，受到观众的热烈欢迎，获得了巨大的成功。《史记·项羽本纪》记载：霸王项羽在和汉高祖争夺封建统治权的战争中，最后兵败，自知大势已去，在突围前夕，不得不和虞姬诀别。梅兰芳由《史记》中"不得不和虞姬诀别"引发联想，创下此剧。剧中虞姬共六个唱段，其中最著名的是《看大王在帐中（虞姬）》。

《霸王别姬》中，虞姬午夜于小睡中醒来，夜色清凉，联想到霸王项羽的艰难处境，顿觉愁闷满腹，于是起身，去帐外闲步一回。此时舞台上，虞姬边歌唱边步行，当唱到"我这里出帐外且散愁情时"，"散""愁"这两个字使高音，并同时伴以虞姬的一个小圆场再转身，此时唱腔过渡到"情"字，在"情"字上用三个连环式的装饰音，然后抓披风亮相的一刹那，发出"情"字的最后一个装饰音，这才宣告这一句唱腔与身段的完整结束。其间我们可以看到，于音乐唱腔上，每一个字讲究"枣核形"的字头、字腹、字尾的分段式咬字，过渡极其自然。"情"字是感情含蕴于内而不得不喷薄而出的一个宣泄点，在这个字上使用回环的装饰音以

表达虞姬此时的烦闷忧愁与无限惆怅。在身段上，转身抓披风亮相的一刹那无疑是整句唱腔身段的核心，而在此之前的一刹那，用18世纪德国著名文艺理论家莱辛的话说，就是"最富于孕育的时刻"虞姬是通过走一个小圆场，也就是转一个小圈来过渡处理的，这个处理看似随意，可就是这个处理给亮相以充分的准备、酝酿和孕育，而此时台下的观众也是出于审美最兴奋的前一刻，这同样也使观众的审美情绪得到一个间歇的休息与调整，当最精彩的那一刻来临时，演员与观众，剧中人与旁观者同时得到艺术美感的洗礼，共同完成了一个美妙的片断。因为演员的外在表现形式即唱与做、内在心理与外在情绪的圆融，所以看后由衷地从内心生发出一种圆满的感觉。

京剧梅派艺术符合中国传统的中正平和的审美观，体现出线性的艺术规范和圆融的意味形式。梅兰芳对京剧艺术不懈追求的背后是道家的艺术精神，他结合自己多年的艺术实践提出了"移步不换形"的艺术理念。这一理念恰指出了传统艺术发展的一条道路，那就是要在尊重和继承传统的基础上求发展、求创新，京剧梅派艺术本身的传承给我们提供了一个极有价值的范例。虞姬是梅兰芳在戏剧舞台上塑造的众多优美动人的艺术形象之一，其服装扮相、表演身段、唱念做打，均是梅兰芳根据剧中人物的身份和情感而创造的。在塑造这个艺术形象时，不仅突出了虞姬的善良、勇敢、远见和厌战等思想品质，同时还显现了虞姬雍容华贵、安详英武的气质仪态。

对于虞姬的性格特点及其与霸王项羽的关系，梅兰芳曾作过深刻的分析，他认为虞姬有双重身份，她既是霸王的谋臣，又是霸王的爱妃，"面羽则喜，背羽则悲"。舞台上的虞姬在面对霸王时应是强颜欢笑，优美动人中又不乏抑郁；当背着霸王时，则应是愁眉冷面，凸显沉重心情。这种发自内心的感受使得梅兰芳设计了恰当的表演动作，获得了很好的舞台效果。虞姬的舞剑是剧中的一段重头戏，梅兰芳的舞剑，既不是狂舞，也不是卖弄功夫，而是充分展现优美的造型，从始至终融合剧中人物的情感，使虞

姬感情的发泄与剧情发展紧密地联系在一起，直到最后悲壮自刎，达到全戏的高潮。经梅兰芳精心设计且表演多年的剑舞，成为全剧中最精彩的一折，每次演出均受到观众的极大欢迎。项羽是悲剧英雄，困于垓下，与坐骑、爱妃挥泪而别，英雄气短；而虞姬淡黄长裙，明眸皓齿，拔剑舞婆娑，好一个巾帼英雄。霸王傲骨，发兵沛郡，虞姬好言相劝，可霸王不听，大军兵败而回，虞姬仍旧没有任何怨言地为他守候在帐外。霸王哀伤，虞姬温言解忧，与其说虞姬霸王举案齐眉，不如说她是霸王的红颜知己。

二、从作品形式规模划分

戏剧从作品形式规模可分为独幕剧和多幕剧。

（一）独幕剧

1. 独幕剧的概念

独幕剧指独成一幕的短剧。由于展示剧情受到严格的时间、场景等限制，要求结构紧凑，矛盾冲突的展开比较迅速，而情节的基本部分——开头、发展、高潮、结局却均应表现出来。

17世纪，法国剧作家莫里哀曾经写过一些独幕剧，如《可笑的女才子》《逼婚》等，但这一类戏剧在19世纪后期才开始流行。俄国作家契诃夫的《求婚》、日本剧作家菊池宽的《父归》等都是著名的独幕剧佳作。中国早期话剧有很多独幕剧，如田汉的《名优之死》、丁西林的《压迫》等。

2. 独幕剧的特征

独幕剧有4个特征：第一，独幕剧是剧情在一幕内的小型戏剧；第二，通常只有一个场景，人物较少，少到可以是1个人；第三，情节线索单一，从一个生活侧面反映社会矛盾，构成一个独立完整的戏剧故事；第四，独幕剧是集中地描写突变的舞台艺术。

（二）多幕剧

1. 多幕剧的概念

多幕剧是相对于独幕剧而言的。大幕启闭一次为一幕，在全剧演出过程中，大幕启闭两次以上者为多幕剧。古希腊戏剧及 16 世纪莎士比亚时期的戏剧演出分场而不分幕，欧洲戏剧是在 17 世纪法国古典主义法则的指导下开始分幕的。幕与场的区别是：一幕标志着情节发展的一个大段落，而一场则表示大段落中时间的间隔和场景的变换。分幕分场是戏剧处理时间和空间的一种特殊方式。多幕剧为五幕或四幕的比较常见，如法国 17 世纪的剧作家高乃依的《熙德》为五幕三十二场，中国话剧大师曹禺创作的话剧《雷雨》《日出》《北京人》《原野》等均为四幕剧。

在现代话剧演出中，幕与场的界限已不分明，甚至还有无场次话剧。

2. 多幕剧的特征

多幕剧的特征主要有以下几点：第一，篇幅长，容量大，人物多，剧情复杂；第二，一幕之内又可以分为若干场；第三，幕与幕、场与场之间必须互相连贯，使全剧成为统一的艺术整体；第四，由于分幕分场，用换幕来表现时间的间隔和空间的转移，就可以把不便于在舞台上演出的事件转移到幕后，处理不同时间、不同空间的事件，反映更广阔的社会生活。

三、从内容、性质及美学范畴划分

戏剧从内容、性质及美学范畴可分为悲剧、喜剧和正剧。

（一）悲剧

1. 悲剧的概念

悲剧一般是以悲剧人物的苦难、不幸、死亡（毁灭）为题材，通过对伟大人物或普通人物高尚、正义、伟大行为遭到否定的悲剧冲突的表现，从而唤起人们悲痛、恐惧和赞美等心情的一种戏剧艺术样式。悲剧这一概念最早产生于古希腊的理论家亚里士多德的定义，他认为悲剧是对于一个严肃、完整、有一定长度的行动的模仿。它的媒介是语言，具有各种悦耳之音，分别在一部戏剧的各部分使用；模仿方式是借人物的动作来表达，而不是采用叙述法；借引起怜悯和恐惧来使这种情感得到净化。在悲剧中，主人公不可避免地遭受挫折，受尽苦难，甚至失败丧命，但其合理的意愿、动机、理想、激情预示着胜利、成功的到来。悲剧主人公人格的深化是悲剧震撼人心的所在。

2. 悲剧的类型

作为戏剧艺术的主要类型之一，悲剧历来被认为是戏剧之冠，具有崇高的地位。悲剧常常通过正义的毁灭、英雄的牺牲或主人公苦难的命运，显示出人的巨大精神力量和伟大人格。正如鲁迅所说："悲剧将人生的有价值的东西毁灭给人看""喜剧将那无价值的撕破给人看"。悲剧正是通过毁灭的形式来造成观众心灵的巨大震撼，使人们从悲痛中得到美的熏陶和净化。在西方戏剧史上，最早出现的古希腊悲剧，题材大多来自神话传说与英雄史诗，古希腊悲剧艺术最高成就的代表人物是埃斯库罗斯、索福克勒斯和欧里庇得斯，他们并称为古希腊三大悲剧家。

西方的悲剧艺术主要有以下三大类。

（1）命运悲剧 古希腊时期的悲剧主要是命运悲剧。所谓"命运"，实际上指的是不以人的意志为转移的客观规律以及自然与社会法则对人的生命活动的限制。命运悲剧表达了人类对自然的向往，对理想社会的渴望，展现了人们力图认识与驾驭自然、社会及人自身的艰难过程。古希腊出现的"命运悲剧"，反映出这个历史阶段的社会力量与自然规律作为一种不可理解和不可抗拒的命运和人相对立，表现了人对自然和命运的抗争，最终因无法

挣脱而导致悲剧的结局。如古希腊索福克勒斯的《俄狄浦斯王》，虽然俄狄浦斯竭力挣扎，仍然无法摆脱命运的摆布，最后落得"弑父娶母"、自己刺瞎双眼四处流浪的悲剧结局，深刻反映出早期人类迈进文明门槛的艰难历程。

（2）性格悲剧　欧洲中世纪末出现的"性格悲剧"，反映出封建社会中封建伦理制度和宗教统治与反封建社会力量的矛盾斗争，体现了人文主义理想与黑暗现实的尖锐冲突。如莎士比亚的《哈姆雷特》《麦克白》等，都是表现了在欧洲中世纪封建宗教迷信长期压制下扭曲的人格，主人公虽几经挣扎，最终仍然因性格上的缺陷而造成悲剧，反映出人物灵魂深处的斗争和激烈的内心冲突。

（3）社会悲剧　社会悲剧主要指 19 世纪出现的着重挖掘悲剧产生的社会原因的悲剧。应运而生的"社会悲剧"揭露了各种不合理的社会现象和罪恶，具有鲜明强烈的批判精神。如法国作家小仲马根据他本人创作的同名小说改编的悲剧《茶花女》，以及 19 世纪挪威著名戏剧家易卜生的《玩偶之家》（又名《娜拉出走》）等，均对社会偏见与世俗势力作了一定程度的揭露，触及资本主义时代的尖锐社会矛盾，反映了个人与社会势力的抗争。

3. 经典戏剧赏析——《哈姆雷特》

《哈姆雷特》是英国文艺复兴时期杰出的诗人、戏剧家莎士比亚的剧作，创作于 1601 年，是莎士比亚的"四大悲剧"之一。莎士比亚一生创作了很多剧本和其他文学作品，被称为"英国戏剧之父"，对欧洲文学和戏剧的发展产生了深远的影响，至今，莎士比亚剧作仍然在世界各国舞台上演，其中许多还被搬上银幕，其影响经久不衰。在莎士比亚众多作品中，最具有代表性的当数"四大悲剧"，即《哈姆雷特》《奥赛罗》《李尔王》和《麦克白》，这四部作品可以说是莎士比亚悲剧创作的最高成就。除了著名的"四大悲剧"之外，莎士比亚还创作了著名的喜剧《威尼斯商人》《仲夏夜之梦》《第十二夜》《无事生非》，历史剧《查理三世》《亨利四世》，以及后来被改编为芭蕾舞剧而广泛流传的悲剧《罗

密欧与朱丽叶》等。马克思曾经赞誉莎士比亚是"人类最伟大的戏剧天才"。他的剧作像索福克勒斯那样神妙，人物和情节平衡发展，主要和次要情节巧妙地结合在一起，还加进了浪漫的因素，而且他还善于使悲剧和喜剧融合起来，以喜剧的手法来加强悲剧的效果。莎士比亚是最伟大的戏剧作家之一，不仅因为他创造了许多栩栩如生的人物以及他优美形象的语言，而且也因为他剧作的完美的艺术技巧，以及他对舞台空间明确无误和卓有成效的运用。在他的剧作中，古典传统和中世纪的风格被神奇地融合在一起，以致继他而起的一些剧作家都无法与他相比。

在莎士比亚的"四大悲剧"中，《哈姆雷特》是最早创作并且影响最大的一部作品。作品取材于 12 世纪末一个丹麦王子复仇的故事，莎士比亚在欧洲文艺复兴的历史大潮推动下，将其改写成一出具有深刻思想内容和现实意义、渗透着人文主义理想的杰出悲剧。

故事讲述丹麦王子哈姆雷特本在德国威登堡大学念书，奔父丧回国，见叔父克劳狄斯登上王位，母后乔特鲁德匆匆改嫁新王，既疑又愤。好友霍拉旭告知他，父王的鬼魂每天深夜出现在城堡露台，他按时静候，果然见到亡魂，倾听诉说后方知父王正是被叔父所害。哈姆雷特悲愤异常，诅咒这万恶的时代，考虑到形势严峻，他决定装疯卖傻迷惑叔父及奸臣。哈姆雷特恐怕鬼魂之言不实，欲进一步证实克劳狄斯的罪行，便请戏班子来宫廷演剧，并约请克劳狄斯与母后等人同来观剧。因剧情与克劳狄斯所犯的罪行相仿，奸王心虚，不待剧终，便仓皇离去。由此，你死我活的斗争真正开始。克劳狄斯观剧受刺激后，独自在神像前忏悔，哈姆雷特正巧路过，本可一剑将其刺死，但虑及此举会将仇敌送入天堂，便放过了复仇机会，决定待其以后作孽时再动手。他又来到了母后的寝宫，欲加以规劝，忽闻帷幕之后有动静，以为奸王在偷听便挺剑直刺，不料倒下的竟是邀功心切的波洛涅斯。克劳狄斯闻知此事惊恐不安，找借口将哈姆雷特遣往英国，王子改写了随行者所带的密信，使两个卖友的小人代自己去英国受死，他则返回丹麦。克劳狄斯利用波洛涅斯之子

雷欧提斯急于报父仇的心态，挑唆他与哈姆雷特决斗，并准备了毒剑毒酒。决斗中，奸王假意祝贺哈姆雷特初战告捷，奉上毒酒，王后抢过喝下。雷欧提斯违规下手，中剑的王子抢过毒剑还刺对手，雷欧提斯临死前揭发了克劳狄斯的阴谋，哈姆雷特在众人惊愕之际刺死罪恶累累的奸王，自己也中剑毒发身亡。

这是一出真正刻骨铭心的悲剧，全剧中主要人物几乎全部死去，体现出西方悲剧自古希腊以来，一悲到底的彻底的悲剧传统。哈姆雷特是莎士比亚创作的最经典的人物形象之一，是文艺复兴时期人文主义者的理想人物，是一个英雄形象。他是王子，本是个正直、乐观、有理想的青年，可以成为一位贤明君主。但是，混乱的时代却迫使他不得不装疯卖傻，进行复仇。他敢于同强大的黑暗势力进行斗争，他击破了奸王设下的一个个圈套，斗智斗勇，展现了哈姆雷特高大的形象。但是哈姆雷特也有性格的缺陷，也正是这些缺陷使得他最终走向悲剧的结局。他虽然善于思索，却优柔寡断；他虽受到人民的爱戴，却并不相信人民。尽管哈姆雷特有令人钦佩的才能，但他总是郁郁不乐，迟疑不决，他始终是孤立的，这就注定了他与丑恶同归于尽的悲惨命运。莎士比亚在塑造人物形象的时候，注重对心灵的刻画，通过对人物思想感情的变化和内心的矛盾冲突真实而全面的表现，将人性的复杂和丰满的性格展现在观众眼前。与此同时，莎士比亚的《哈姆雷特》更是以写意的抒情风格与诗化的语言著称于世。尤其是剧中哈姆雷特的几段独白（如著名的"生存还是毁灭"）蕴含哲理，脍炙人口，揭示了哈姆雷特复杂的内心世界和典型的性格特征，堪称戏剧语言的典范。莎士比亚获得了巨大成就，就连他剧坛的对手琼森也称颂道："他不属于一个时代，而属于所有的世纪。"

（二）喜剧

1. 喜剧的概念

喜剧是一种用幽默滑稽、轻松可笑的形式来讥嘲恶习、劝谕良

善、表现人物性格的戏剧样式。一般地说，喜剧的结局总是愉快的、圆满的。喜剧源于古希腊，由在收获季节祭祀酒神时的狂欢游行演变而来。亚里士多德在《诗学》中已经谈到喜剧的特征，他认为，"喜剧模仿的是比一般人较差的人物，所谓'较差'，并非指一般意义上的'坏'，而是指'丑'的一种形式，即可笑性（或滑稽），可笑的东西是一种对旁人无伤，不致引起痛感的丑陋或乖讹。"

2. 喜剧的分类

喜剧遵从突梯滑稽的艺术规律，运用各种引人发笑的表现方式和手法，把戏剧的各个环节，诸如语言，动作，人物的外貌、姿态，人物之间的关系，故事情节等均加以可笑化处理，从中产生滑稽戏谑的效果。

喜剧的类型主要有以下几种。

（1）讽刺喜剧　讽刺喜剧中的人物通过活动一心一意所追求的目的，或者已是陈腐的、过时的、没有了合理性的，或者是活动的本身是虚幻的，人物越是积极活动，却越是加速目的在现实中落空。代表作有俄国作家果戈理的《钦差大臣》、法国喜剧作家莫里哀的《伪君子》《悭吝人》以及中国剧作家丁西林的《三块钱国币》等。

（2）幽默喜剧　幽默喜剧中的人物所追求的目的有其正当性、合理性，甚至意趣是高尚的，有积极意义的，但是他为达到目的所从事的活动本身却与目的背道而驰，他的行动恰恰使他的目的落空。代表作有古希腊喜剧作家阿里斯托芬的《阿卡奈人》、中国著名作家李健吾的《这不过是春天》等。

（3）欢乐喜剧　欢乐喜剧强调人的价值，提倡个性解放，反对禁欲主义，其创作主旨是表现自由自在的生命、人生的甜美、青春的幸福以及无拘无束的享乐。代表作有英国戏剧大师莎士比亚的《仲夏夜之梦》《第十二夜》《温莎的风流娘们》等。

（4）正喜剧　正喜剧表现生活中肯定的方面，"笑"不再用来针砭人的恶习和缺点，而是颂扬人的美德、才智和自信。代表作有意大利剧作家哥尔多尼的《一仆二主》《女店主》，法国思想家、

喜剧作家博马舍的《费加罗的婚礼》等。

（5）荒诞喜剧　对于荒诞喜剧，现代西方有一种解释，即把人生最深层的苦难和死送进被颠倒的喜剧王国中，构成了荒诞喜剧。代表作有瑞士当代剧作家迪伦马特的《老妇还乡》、爱尔兰作家贝克特的《等待戈多》等。

（6）闹剧　闹剧属于粗俗喜剧，以插科打诨取胜，由粗俗的戏谑、漫画的人物、表面的搞笑构筑而成。代表作有法国的《巴特兰律师的闹剧》等。

3. 经典喜剧赏析——《伪君子》

《伪君子》是莫里哀最优秀的喜剧作品。莫里哀是法国喜剧作家、演员、戏剧活动家，是戏剧史上杰出的兼编剧、表演、舞台监督以及舞台美术设计于一身的大家，法国芭蕾舞喜剧的创始人。莫里哀是他的艺名，法语意为常春藤。莫里哀是法国 17 世纪古典主义文学领域最重要的作家，古典主义喜剧的创建者，在欧洲戏剧史上占有十分重要的地位，其代表作品有《无病呻吟》《伪君子》《悭吝人》等。

五幕三十一场喜剧《伪君子》，揭露了僧侣阶级欺骗讹诈、虚伪狠毒的罪恶行为。故事讲述的是一心向善、立志修行的富商奥尔贡收留了一文不名的教徒达尔丢夫，不仅将他待若上宾，甚至还想把已经有未婚夫的女儿嫁给他。而达尔丢夫贪得无厌，利用奥尔贡对他毫无保留的信任向奥尔贡的妻子大献殷勤，被奥尔贡的儿子达米斯发现。达米斯向父亲告发了他的丑行，却反被达尔丢夫诬陷，奥尔贡一怒之下赶走了儿子，并且把全部财产的继承权都赠给了达尔丢夫。奥尔贡的妻子欧米尔在忍无可忍的情况下，不得不让丈夫奥尔贡藏在卧室的桌子底下，舍身与达尔丢夫周旋。达尔丢夫对欧米尔垂涎三尺的情话让奥尔贡彻底清醒了。但是他还没来得及与达尔丢夫算账，达尔丢夫却把他告发了，他向国王告发奥尔贡，说他曾帮助过背叛国王的人，因而他也有叛逆之心。与此同时，他窃取了奥尔贡的财产，还得意扬扬地要把奥尔贡从家里赶出去。就在奥尔贡全家几近绝望之际，英明的国王作出了

正确裁决，命令卫兵前来捉拿达尔丢夫，达尔丢夫得到了应得的惩罚。

这部喜剧结构严谨，情节曲折，层次分明。莫里哀将古典主义戏剧"三一律"（戏剧创作必须遵守地点、时间和情节一致）原则作为作品的创作指导，巧妙地以达尔丢夫作为喜剧结构中心，通过他的伪善行径，把全剧的内容贯穿成一个有机的整体。莫里哀通过《伪君子》这部作品深刻揭露了宗教骗子的本质和巨大危害性，同时批判了法国天主教会和封建贵族的黑暗与腐朽。

《伪君子》最鲜明的艺术特色是对戏剧中人物的刻画，其人物塑造集中夸张，具有高度概括性。在剧作中，莫里哀充分运用夸张和对比的手法，着重刻画了达尔丢夫的伪善性格，一步步将达尔丢夫贪婪好色、狡诈狠毒的本性揭露出来。莫里哀还擅长运用间接描写对主人公进行刻画。虽然在喜剧的前半部分达尔丢夫没有出场，但奥尔贡家的争吵、混乱等事件都是围绕着达尔丢夫进行的。莫里哀通过对事件的描写，多侧面地勾画出达尔丢夫的基本轮廓，间接地刻画了达尔丢夫的伪善。作品同时还大量吸收了民间闹剧的表现手法，如家人的争吵、打耳光、桌下藏人等民间笑剧与风俗喜剧常用的手法，使全剧显得妙趣横生，富于生活气息。莫里哀对悲喜剧因素的安排非常巧妙，既充分利用了环境，符合"三一律"对地点的要求，又增强了喜剧的艺术效果，对世界喜剧艺术的发展有深远的影响。

莫里哀的政治讽刺喜剧影响了后代的许多作家，如18世纪法国的勒萨日、英国的菲尔丁和19世纪俄国的果戈理等。

（三）正剧

1. 正剧的概念

正剧是介于悲剧和喜剧之间的类型，在戏剧文学中有大量正剧。社会生活在大多数情况下，并不单纯地仅呈现出悲剧性或喜剧性，而是有悲有喜，悲喜交织。正剧是出现较晚的戏剧类型，起初遭到古典主义者的否定。正剧不拘泥于悲剧和喜剧的划分，

灵活利用了两者的有利因素，加强了表现生活的能力，适应了戏剧发展的要求。

从古希腊时期到古典主义时期，悲剧与喜剧作为两种戏剧体裁区分严格，不能混淆。但是在这期间出现的某些戏剧作品，特别是莎士比亚的传奇剧，却很难归属于悲剧或喜剧。18世纪，启蒙运动时期的哲学家、美学家狄德罗写了剧本《私生子》，并阐明建立严肃剧的主张，指出严肃剧界于"两个极端类型的戏剧种类之间"，这类作品"题材必须是重要的；剧情要简单和带有家庭性质，而且一定要和现实生活很接近"。他所说的"严肃剧"，也就是后来的正剧。黑格尔把这种戏剧体裁界定为"把悲剧的掌握方式和喜剧的掌握方式调解成为一个新的整体的较深刻的方式"。但是，所谓"调解"并非指两者相加。在正剧中，生活的肯定方面和否定方面往往同时作为表现的对象，正剧主人公也像悲剧人物那样把历史的必然要求作为自己的目的，具有明确的自觉意识，但都可以通过自己的行动使这种要求有实现的可能性，喜剧人物把失去合理性和意义的要求作为现实的目的去追求，在正剧中，这种要求则要被否定。正因为如此，人物的命运、事件的结局在正剧中则是有完满性的。正剧主人公的自觉意识不仅表现在为实现目的而付出的行动，也表现在对自身的审视和反思，因而往往经历着内在精神世界的斗争。

2. 正剧的类型

正剧有以下三种类型。

（1）传奇剧 传奇剧也是正剧的起源。莎士比亚的《暴风雨》《一报还一报》等可以归为此类。

（2）社会问题剧 易卜生开创的社会问题剧，可以看作是正剧的一个重要类型，以《玩偶之家》《人民公敌》《群鬼》《社会支柱》为代表。

（3）英雄正剧 英雄正剧取材于政治斗争、民族斗争，是以表现英雄人物的崇高品质和坚强意志为主旨的正剧作品。

此外，中国传统的一些公案戏、伦理戏也可以归为正剧。

3. 经典戏剧赏析——《玩偶之家》

三幕剧《玩偶之家》是挪威现实主义戏剧家易卜生的代表之作。易卜生的作品强调个人在生活中的快乐，无视传统社会的陈腐礼仪，较著名的作品有诗剧《培尔·金特》，社会悲剧《玩偶之家》《群鬼》《人民公敌》《海达·加布勒》等。易卜生对写作主题的选择以及其创新的写作技巧、结构处理都使他成为近代戏剧的先锋。易卜生为审视社会和心理问题提供了新的激发性方法，摆脱了19世纪的写作传统，开始使用口语化散文体进行写作。他还曾长期担任剧院编导。

《玩偶之家》讲述了海尔茂律师刚谋到银行经理一职，正欲大展宏图，他的妻子娜拉请他帮助老同学林丹太太找份工作，于是海尔茂解雇了手下的小职员柯洛克斯泰，准备让林丹太太接替空出的位置。娜拉前些年为给丈夫治病而借债，无意中犯了伪造字据罪，柯洛克斯泰拿着字据要挟娜拉。海尔茂看了柯洛克斯泰的揭发信后勃然大怒，骂娜拉是"坏东西""罪犯""下贱女人"，说自己的前程全被毁了。待柯洛克斯泰被林丹太太说动，退回字据时，海尔茂快活地叫道："娜拉，我没事了，我饶恕你了。"但娜拉却不饶恕他，因为她已看清，丈夫关心的只是他的地位和名誉，所谓"爱""关心"，只是拿她当玩偶。于是她断然出走了。

此剧作在结构上深受古典主义"三一律"的影响，情节单纯、结构紧凑、悬念有力。全剧采用追溯的手法，通过债主的要挟，海尔茂收到揭发信，交代剧情发展的关键事件——娜拉伪造签名，然后集中刻画娜拉与海尔茂产生矛盾、发生冲突以致决裂的过程。易卜生通过这个家庭的决裂反映了资产阶级社会的问题，戳穿了资产阶级在道德、法律、宗教、教育和家庭关系上的假象，揭露了资本主义社会的虚伪本质，并提出了妇女解放这样一个尖锐的社会问题。娜拉是个具有资产阶级个性解放思想的叛逆女性，她对社会的背叛和离家出走，被誉为妇女解放的"独立宣言"。娜

拉要求个性解放、不做"贤妻良母"的坚决态度，为全世界的女性解放运动提供了思想武器，在全世界都产生了极其深刻的影响。

《玩偶之家》演出反响非常强烈，五四运动中该剧被介绍到中国，对中国现代戏剧产生过重大影响。

四、从题材的时代性划分

戏剧从题材的时代性可分为历史剧和现代剧。

（一）历史剧

历史剧指取材于历史事件和历史人物的剧目，是以真实的历史人物、历史事件为题材，经过作者的艺术加工编写而成的戏剧作品。在西方，属于这一剧种的作品古已有之。黑格尔在运用这一名称时，把它界定为"向过去的时代取材"的作品，并把"维持历史的忠实"作为一条重要的创作原则。历史剧的创作要对大量的历史资料进行分析、研究，在符合历史真实性的基础上，选取具有典型意义且富于戏剧性的事件，并适当地运用想象、虚构对历史剧进行丰富和合理性补充，构成戏剧冲突，再现一定历史时期的社会生活面貌。历史剧所刻画的主要人物和主要事件以及环境、风俗等都要显示出历史真实性。历史剧中的经典作品有郭沫若的《屈原》《蔡文姬》，田汉的《文成公主》，曹禺的《胆剑篇》、莎士比亚的《理查三世》《亨利四世》《亨利五世》等。

（二）现代剧

现代剧主要指的是20世纪以来从西方传入的话剧、歌剧、舞剧等，话剧是主体，外国戏剧一般专指话剧。现代戏剧中的"现代"一词有内容与形式的两层意义。首先是内容上，与传统戏剧相比，从帝王将相转向普通人；其次是形式上，由夸张的诗体和程式化的表演变成平实的散文化和较为生活化的动作。这种"消解脸谱"在西方和中国的剧坛上都经历了一个发展的过程。欧美的现代戏

剧最早在法国作家尤金·斯克利布和维克托里安·萨尔杜的佳构剧中初见端倪，但严格地说是始于自然主义小说家左拉的剧作，以其《特丽莎·勒宽》为代表。值得注意的是，以现实主义为最早代表的现代戏剧征服欧美的势头虽猛，独霸剧坛的时间却很短。在 19 世纪末期，现实主义和非现实主义纷纷涌现，直面人生、冷静解剖的现实主义与迷茫失落、质疑世界的种种世纪末思潮搅在一起，剧作家们很难坚持从一而终。"现代戏剧之父"易卜生和斯特林堡都在后期写下不少新型的剧作，如《当我们死而复醒时》和《鬼魂奏鸣曲》等，内容中出现超自然因素，形式上有象征主义、表现主义以及其他难以归类的风格。虽然这些戏剧与现实主义戏剧的观念很不相同，但从反映现代人的心理及反对传统商业剧院的倾向而言，也都属于现代戏剧。例如，斯坦尼斯拉夫斯基创建的莫斯科艺术剧院是从演非常写实的《海鸥》等戏开始的，但不久就把剧目扩展到了《青鸟》等非写实现代剧，这个时期的欧洲现代剧社大都也是这样。

中国现代戏剧以广泛吸收西方现代戏剧众多流派的精髓为起点，在社会运动和革命斗争的浪潮中，逐步形成了自己的传统。五四运动开始以后，广泛介绍西方文化（包括文学、戏剧）成为历史的要求。由于社会改革的需要，中国文化界首先介绍和推崇的是易卜生的社会问题剧，以翻译出版易卜生的剧作为前导，在 20 世纪 20 年代曾创作出一批社会问题剧，从婚姻、家庭的角度揭示现实的社会问题，但大都显得幼稚。在 20 世纪 20 年代，西方现代派戏剧也被介绍到中国，剧作家宋春舫在这方面有突出贡献。当时，有些剧作家深受现代派戏剧的影响，如田汉倾心于西方的新浪漫主义，他的早期作品有浓重的象征主义色彩；郭沫若曾推崇德国的表现主义戏剧，他早期取材于神话传说和历史故事的剧作，也有表现主义的特点。从 20 世纪 20 年代末起，中国现代话剧的主流是左翼戏剧运动，戏剧创作和演出同中国现实革命斗争的联系更为紧密。由这时起，到中华人民共和国建立为止，中国话剧经历了左翼戏剧、国防戏剧、抗战戏剧以及解放战争时

期的戏剧等阶段。在此20年上下，继20世纪20年代崛起的田汉、郭沫若、洪深、阳翰笙、欧阳予倩、熊佛西、丁西林等第一代剧作家之后，又先后出现了曹禺、夏衍、阿英、于伶、陈白尘、宋之的、石凌鹤、吴祖光、杨村彬、沈浮、王震之、胡可、李伯钊等剧作家。他们的代表性作品体现着中国现代话剧的传统，其中有些剧作家的作品显示了现实主义戏剧的成熟。中国剧目及外国优秀剧作的上演，也培育了大批优秀的导演、演员和舞台美术家。

第三节　戏剧的艺术特征

一、综合性

戏剧是一种综合艺术，它把舞蹈、文学、音乐、绘画，雕塑等多种艺术形式融合为一体，但"综合"并非平分秋色，也不是各自独立在戏剧中，在戏剧中占中心地位的是演员的表演，其他艺术形式仅仅是为演员的表演服务。亚里士多德对戏剧"作为一个整体"具有明确的认识，他认为戏剧包括情节、思想、性格、言辞、戏景、唱段，这已经涉及诗（文学）、音乐、绘画、雕塑等艺术手段在戏剧表达中的作用。戏剧具备前面各种艺术形态的一切要素，它兼有文学和音乐的时间性和听觉性，以及绘画、雕塑和建筑的空间性和视觉性，又同舞蹈一样，具有以人的形体作为媒介的时空统一性和节奏性，所以说，戏剧是时间和空间综合、表情和造型综合的艺术。在这里，文学、美术、音乐、舞蹈等艺术类型相互渗透，彼此融合，创造了新的审美特质，综合为一种独立的艺术样式。

从创作者的角度上说，戏剧艺术的创作手段是其他所有艺术样式的综合。文学为戏剧带来语言与文字；音乐为戏剧带来音响

与节奏；绘画为戏剧带来色彩与线条；雕塑为戏剧带来造型与构图……当然，最重要的是诗歌为戏剧带来了想象力与激情。艺术家的诗情将各种艺术样式融为一体，按照一定的规律组织起来，由演员在舞台上展示给观众。这也是西方早期一直将戏剧划在"诗歌"范围的依据。

戏剧中的多种艺术因素分别起着不同的作用，它们在综合整体中的地位不是对等的。在戏剧综合体中，演员的表演艺术居于中心、主导地位，它是戏剧艺术的本体。表演艺术的手段——形体动作和台词，是戏剧艺术的基本手段。其他艺术因素，都被本体所融化。剧本是戏剧演出的基础，它作为一种文学形式，虽然可以像小说那样供人阅读，但它的基本价值在于可演性，不能演出的剧本，不是好的戏剧作品。戏剧演出中的音乐成分，无论是插曲、配乐还是音响，其价值主要在于对演员塑造舞台形象的协同作用。戏剧演出中的造型艺术成分，如布景、灯光、道具、服装、化妆等，也是从不同的角度为演员塑造舞台形象起特定辅助作用的。以演员表演艺术为本体，对多种艺术成分进行吸收与融化，构成了戏剧艺术的外在形态。

所以，戏剧是一种综合艺术。这种综合性既体现在一部戏剧作品的问世要有编剧、导演、演员、舞美、灯光、音响、服装、化妆、道具等不同部门的努力，又体现在戏剧艺术形式本身具有时空综合、视听综合及现场交流的特性，这种特性是戏剧艺术的精髓，也是戏剧艺术本质的生命力之所在。

二、假定性

假定性是一种艺术表现方式，是在戏剧中约定俗成的以假作真的表现方式。在戏剧艺术中，假定性的表现范围十分广泛。

首先，人们普遍承认舞台空间处理与时间的假定性。如中国戏曲艺术就是借助演员的虚拟动作和说明性台词，暗示空间和时间变化的，戏曲艺术家在这方面已经与观众建立一种约定，并凭借

它获得极大的时空自由。在话剧艺术中，无论是各种构成性的布景，还是镜框式舞台的写实性布景，都是假定性的，话剧艺术家也可以通过舞台节奏的处理对自然时间进行调整、压缩和延展。艺术家还可以借助某种特殊的处理方式，利用观众对时间流逝的错觉，扩大压缩与延展的幅度，使一出戏3个小时左右的演出时间，可以表现几天、几十天乃至几十年的剧情时间跨度。在这种情况下，以幕（场）间歇和灯光效果等技术手段所暗示的剧情时间的流逝和地点的变迁，就具有很大程度的假定性。

其次，戏剧情境的构成也具有不同程度的假定性。比如莎士比亚的一些剧作和瑞士当代剧作家迪伦马特的怪诞现实主义剧作，以及一些现代派的剧作，其戏剧情境还往往包含着怪诞的成分，如鬼魂现身（《哈姆雷特》）、女巫预示未来（《麦克白》）等。由这些极度夸张以及怪诞的成分构成的戏剧情境，具有鲜明的假定性。

最后，从某种意义上说，戏剧艺术的某些表现手段和表现方式，也具有假定性。中国戏曲艺术中的虚拟动作是假定性的，话剧中的"独白""旁白"也是假定性的。当代戏剧中大量运用的内心独白、幻象和梦境以及各种意识活动的具象化，则具有更大程度的假定性。

假定性是所有艺术作品共同的性质，但是与其他艺术样式的假定性相比，戏剧所呈现的物象都是真实的幻觉。绘画的构成要素是颜料和画布，这些要素与它所表现的对象并无关联，戏剧却不同。舞台上的《玩偶之家》尽管是一个虚拟的空间，但观众看到的沙发楼梯确实是货真价实的物品；麦克白在黑暗中拖着猩红色的桌布惊恐万分、手足失措，导演希望通过逼真的场景和表演同样引起观众的惶惶不安之感。真实的演员，扮演的却是虚构的角色，这样，就必须预设一个前提，对演员来说假设"我就是他"，而对观众来说假设"你就是他"。戏必须先由"真"到"假"，也就是由真实演员、舞台时空转化为虚构的人物和戏剧中的故事时空，再从"假"到"真"，也就是以虚构的戏剧情节反映真实的生活，这

就是戏剧艺术的假定性。正如英国著名荒诞派戏剧理论家马丁·埃斯林所说："戏剧（演剧）作为游戏，作为扮演，是一种模拟的动作，是对现实世界的模仿。"在我们的剧场、电影里或在电视屏幕上所看到的戏剧，是一种精心制造的假象，可是同其他产生假象的艺术相比，戏剧（戏剧脚本的演出）有大得多的真实成分。

戏剧假定性的表现手段是难以穷尽的。为了拓展戏剧舞台表现生活的艺术可能性，艺术家们不断地在探索假定性新的表现手段。

三、冲突性

戏剧冲突，是戏剧作品中表现出的人与人之间或者人的内心中的激烈的矛盾形式。古今中外的很多戏剧理论家都把冲突作为戏剧的本质特征，把"没有冲突就没有戏"奉为戏剧创作的圭臬。法国戏剧理论家布伦退尔最早明确地把"意志冲突"作为戏剧的本质特征之后，美国文艺理论家霍华德·劳逊又从社会学的角度发展了布伦退尔的理论，把戏剧冲突的内涵引申为社会性冲突。我国戏剧理论家顾仲彝教授也继承了这一观点，在其《编剧理论与技巧》一书中明确提出"戏剧冲突是戏剧创作的基本特征"。

剧本不仅可供人们阅读，更主要是为了在舞台上演出而创作的，因此，剧作者要把人物、时间、场景高度集中，即在有限的舞台空间和时间内，通过人物的语言和动作以及一定的场景，展开复杂的矛盾冲突，推动剧情的发展，以深刻地反映社会生活和表达作者的思想感情。只有这样，才能使作品的情节像翻腾的波浪，一波未平，一波又起，紧凑地向前发展，迅速地展示人物性格；也只有这样，作品才能有"戏"，才能动人心弦，吸引观众。剧情的集中性要求开门见山地揭示矛盾，紧凑地发展矛盾，迅速地把矛盾冲突推向高潮。戏剧冲突必须是激烈的，在演出时应能始终紧紧地抓住观众和听众，以郭沫若的五幕历史剧《屈原》为例，屈原一生有着曲折复杂的遭遇，有着漫长的悲剧历史，怎样将其写进剧本里，再现

于舞台呢？郭沫若为此考虑再三，起初，郭沫若想写上、下两部，但是从写作的结果看，原计划完全被打破了。郭沫若自己说："本打算写屈原一世的，结果只写了屈原的一天——由清早到夜半过后，但这一天似乎已把屈原的一世概括了。"郭沫若怎样以一天来概括屈原的一生呢？他把楚王朝抗秦派与亲秦派几十年间的纷争集中起来，压缩在秦使张仪来楚的这一天，又把两派之间的矛盾和斗争典型化。他删汰了史实上的枝蔓，简化了斗争的过程，突出了两派间的政治斗争，形成了尖锐的戏剧冲突。这样，屈原一天中的思想、行为、遭遇，凝练地反映了他一世的面貌，概括了他一世的悲剧历史。

戏剧冲突是戏剧艺术的生命，戏剧通过它引来生活的激流，掀起观众的感情波澜，产生动人的艺术力量。高尔基说："除了文学才能以外，戏剧还要求有造成愿望或意图的冲突的巨大本领，要求有用不可反驳的逻辑迅速解决这些冲突的本领。"这里所说的"愿望或意图的冲突"，是和人物的性格紧密相连的。戏剧冲突为人物的性格所决定，又为展示人物性格服务。戏剧文学的作者往往是从生活出发，根据特定主题的需要，通过戏剧冲突，尖锐地表现出生活中的本质矛盾。

戏剧表现冲突是人类对戏剧普遍的渴求与期望，戏剧艺术的固有属性恰恰满足了人类寄托于戏剧的审美诉求，因此，以矛盾冲突来构建故事情节、塑造人物形象，早已经存在于戏剧艺术的创作实践中了。自诞生时起，戏剧就与冲突难舍难分，戏剧几乎都产生于冲突，冲突是戏剧的基础。然而19世纪后期以来，象征主义、荒诞派等新兴戏剧流派有意避免因果有序、合乎情理的戏剧冲突，代之以对人生的主观感受和思考，甚至以无情节强调人生的荒谬与无常，此乃20世纪戏剧的重要转变。

四、情境性

早在18世纪，法国哲学家狄德罗就曾把"情境"看作戏剧作

品的基础。黑格尔在谈到戏剧的特性时，也强调情境的本体意义。演员扮演角色，就需要对包括情境在内的人物进行体验和表现，连观众观剧也与情境有着密切关系。它是与剧中人物发生共鸣的媒介，又是通过对人物"设身处境"的体验，进行审美判断的前提。情境是戏剧作品的构成要素之一，关系到戏剧的本质，与戏剧冲突、戏剧场面、戏剧结构等相比较，它在戏剧创作中的地位和作用更为重要。

戏剧的情境包含了具体的时空环境、有影响力的事件和特定的人物关系。

（1）时空环境　戏剧中动作、冲突的展开，事件的发生、发展和结束，都是在一定的时间和空间内完成的。具体的时空环境虽然是情境中最基本和最简单的因素，但在交代它们时一定要有形象，与人物和事件有联系，而不能硬生生地加入。

（2）事件　任何一出戏都会有事件在发生、发展，无论大小或者轻重，任何一个人物的戏剧动作，都起源于某个具体事件的刺激或者诱导。

剧作家对事件不同的处理方式是形成作品风格的一个重要因素。很多剧作家都喜欢在作品中安排一个重大事件，在正面展开这一事件的过程中把人物推入两难的境地，促使人物在紧要关头做出选择和判断。易卜生的剧作也常常把事件的发生和发展放到舞台上展现，把人物放到事件的中心，让事件推动、刺激人物的动作以完成情节的构建。但在有些剧作家笔下，事件却往往被放到幕后，作为背景来处理，我们在舞台上看到的仅仅是人物日常琐碎的生活。在这种剧本中，我们虽然看不到人物命运的巨大转变，但却能在平淡无奇的生活中体味出含蓄蕴藉的诗意氛围，以及人物无法把握自己命运的怅然长叹。《雷雨》就是这种典型的有"前史"的作品。这部作品的故事发生顺序如下文所述。

30年前，周家少爷周朴园和女仆的女儿侍萍相爱，并先后生了两个儿子。但周家为了给周朴园娶一位门当户对的小姐，把侍萍赶出了家门，两个儿子一个留在了周家，一个被侍萍带走。多年后，

周朴园又娶了一位太太——繁漪，并且生了一个儿子——周冲。而此时，侍萍留在周家的儿子周萍也长大成人，并与后母繁漪相恋。侍萍带着另一个儿子大海改嫁鲁贵，生了女儿四凤。鲁贵到周家做事，也让女儿来到周家当女佣，孰料周萍被四凤的青春和活力所吸引，两人相爱。周萍借口去父亲的矿山做事，意欲摆脱繁漪，繁漪为留住周萍，便把侍萍从外地叫来，让她把女儿带走。侍萍的到来使她与周朴园意外相认，往事一件一件被揭露出来，悲剧最终爆发。

在这出戏中，作者没有选择30年前的往事作为开端，没有选择18年前繁漪嫁到周家时作为开端，也没有选择繁漪与周萍当年"闹鬼"的往事作为开端，而是选择冲突爆发的前一天侍萍来到周家这件事作为戏的开端，而把以往的事件都压缩到一天的时间内，让人物一点一点揭示出来，使整个剧情充满极大的张力。当观众逐渐明白事情的前因后果时，看到的几乎是那些"前史"的结果了。以往发生的那些事件组成了该剧戏剧情境的重要因素，它们就像不可摆脱的命运一样，紧紧束缚着剧中人物，使他们纠结在一起，影响着他们相互之间的关系，推动着他们走向那个不可预测的深渊。

戏剧中单纯的事件并没有意义，只有对人物的内心产生刺激和推动，从而导致动作的事件，才是有价值和意义的事件，才能成为情境的构成因素。

（3）人物关系　特定的人物关系是戏剧情境的核心内容，也是戏剧情境中最有活力的因素。人物关系必须是两个或者两个以上的人物在彼此碰撞、摩擦中产生的关系，即使是同一个人物的内心分裂，也要外化为两个对象，如《牡丹亭》中的杜丽娘，就分化为肉体和鬼魂两个形象。所以在一出戏中，人物关系彼此以对方为前提，事件的发生导致人物之间关系的变化，刺激他们各自的心理活动，使之凝聚为具体的动机，产生戏剧动作，从而推动情节的发展。

具体而丰富的戏剧情境，是塑造鲜明、生动的人物形象的前提。情境的具体化，某种程度上也就是人物关系的具体化，而要对人物关系进行具体而细致的编织，势必要深入到人物各自的心理和性格之中。所以，把人物关系具体化为心理关系和性格关系，也

就是情境具体化的主要内容和途径，同时，复杂的情境也会对人物性格产生影响。

正如小仲马所说，剧作家一定要熟悉自己笔下的人物，为他设置了某种情境，就必须对人物在此种情境中要产生的心理和动作了如指掌，最大限度地发挥情境的作用，深挖人物独特的心理活动和性格特点，为人物的动作找到合理的内在支撑。如果不能很好地理解人物，认为这个角色和那个角色在同一情境中的心理和行动差不多，那么人物的行动必定不会有多大的戏剧性，人物形象也势必会流于概念化。

情境不但是人物动作的客观推动力，同时，人物的某种心理活动也只有在特定情境之中才能凝结为具体的心理动机，情境也是人物心理动机的诱因。所以，人物的动作无论激烈与否，只有放到具体的情境中，我们才能体会到特殊的意义。

五、互动性

互动性主要指的就是在戏剧表演过程中，观众和演员之间互相产生影响的关系，主要有两个层面，一个是观众和演员的心理互动，另一个是观众和演员的行为互动，两者通常是交织在一起的。在戏剧艺术中，表演（演员）因素是这种艺术形式的核心，而演员与观众的观演关系是戏剧能够成为艺术的基础。由于戏剧演出时，舞台上的时空是可以变换的，所以它就要求观众不间断地跟踪欣赏，一旦观众离开创作现场，戏剧也就没有了意义。所以，演员是重要的，因为戏剧艺术要靠演员在现场与观众建立起一种独特的、共处同一空间的观赏关系，有了这种关系，戏剧才能够存在。同样，观众也是重要的，没有观众的欣赏参与，观演关系就无法建立，戏剧演出就有沦为展览的可能。因而在戏剧艺术界内部，所有的人都明白这样一个道理——"没有观众就没有戏剧"。

戏剧演出在演员与观众、演员与演员的交流之外，还存在观众与观众的集体互动。身处同一空间、同一情境，观众容易产生心理

的趋同性，而剧场幽暗的环境更易促使观众集体意识的萌生。身处剧场的集体意识中，人们往往容易感受到某种普遍的社会情绪、某种公认的社会准则以及种种肯定或否定的社会思潮。当单个的人组成"众"，而且逐渐发现自己与他人对舞台上的反应一致之后，观众与观众的集体关系就再一次得到了肯定，相互之间情感的激荡、情绪的传递，加强了作为集体的意念，而集体情绪反过来感染着每一个个体，在剧场中切实地感到彼此心照不宣的情感的共鸣，思想的共振，这是人所共有的普遍性的精神渴求。观众的喝彩、鼓掌、沉默或不屑，既可以极大地鼓舞或挫伤演员表演的信心，同时也在观众之间产生横向交流，彼此感染，互相传递。演员与观众、观众与观众、演员与演员之间种种纵向、横向的互动与交流，使戏剧鉴赏这一活动充满诱人的魅力。

第四节　影视的起源与发展

影视，是电影和电视的合称，是一个新技术带来的新领域。新媒体将传播载体从广播电视扩大到电脑、手机，将传播渠道从无线网、有线网扩大到卫星、互联网，并呈现出与广播电视有很大不同的传播方式，更好地满足受众多层次、多样化、专业化、个性化的需求。影视是包括电影、电视以及电视电影等在内的影像艺术，是现代艺术的综合形态。

一、电影的起源与发展

电影诞生于 19 世纪末，它是现代科学技术的产物，是人类文明史上的一次革命。

（一）电影的起源

1. 光影原理

在距今 2000 多年前的汉朝初期诞生了皮影戏，又叫灯影戏，它利用光影生成与物像反映的原理，以灯光照射兽皮或纸板做成的人物剪影表现故事，这是最早利用光影原理来表现故事情节的艺术形式。经南北朝、隋朝、唐朝直至宋朝，我国的皮影戏不断普及发展，成为剧目的一种，在集镇、城市多有演出。这在宋代的《事物纪原》《武林旧事》等多种古籍中均有记载。在南宋耐得翁所著的《都城纪胜》中，还有对彩色皮影戏的描写："凡影戏乃京师人初以素纸雕镂，后用彩色装皮为之。"公元 13 世纪，蒙古族的铁骑纵横驰骋于欧亚大陆，那时，普及军中的娱乐活动就是皮影戏。成吉思汗西征期间，皮影戏随军传到了西亚与欧洲。公元 1267 年，中国的皮影戏传入了法国，8 年后又传入英国，在马赛、伦敦等地演出，广受欢迎，法国人称之为"中国影灯"。

2. 视觉暂留

随着摄影术的发明，利用中国皮影戏光影生成与物像反映的原理，1654 年，德国人发明了幻灯术；1824 年，法国发明家尼埃普斯经过 12 小时曝光，拍摄了第一幅静物照片《餐桌》；法国美术家、化学家达盖尔继续研究银版照相法，借助水银蒸发把暗箱形象固定下来。1839 年，法国议会买下这项新发明并将其公之于世，此年被后人定为"摄影技术发明年"。1840 年，感光时间减少至 20 分钟，1841 年减为 1 分钟。

到了 19 世纪 70 年代，拍摄一张照片的曝光时间缩短到二十五分之一秒。1825 年，英国的费东和约翰·帕里斯博士发明了幻盘，即两面画着图像的硬纸盘以直径为轴迅速旋转，使两幅图像看似衔接起来，产生电影叙事功能。例如圆盘的一面画小鸟，另一面画鸟笼，当圆盘转动时，小鸟就好像飞到了笼子里。

1829 年，比利时物理学家普拉托首次提出"视觉暂留"原理，论证了外物离开人的视野之后，滞留在视网膜上的视觉印象仍可

持续 0.1 ~ 0.4 秒左右。1832 年，普拉托和奥地利大学教授丹普佛尔发明了诡盘，即在镜子里看的锯齿形圆盘，是用"法拉第轮"和幻盘的图画制成。普拉托发现，假如几个在位置和形状上逐渐变得不同的物体在极短时间和相当近的距离内连续在眼前出现，那么，视网膜上所得到的印象将是彼此衔接的，而不是互相混淆的，它会使人以为看到了一个单独的物体在逐渐地改变着形状和位置。普拉托所发明的诡盘的原理，就是 60 年后致使电影发明的原理。

3. 摄影技术

1834 年，英国数学家霍尔纳制作了走马盘，用圆鼓代替格子盘，圆鼓里附着画有一连串图像的软纸图像带，将一个动作分解为几个画面，迅速转动就可把分解的动作看成是一个完整的动作。

1864 年，法国物理学家圣洛龙发明了装置几个镜头的照相机，镜头一个接一个开合，拍摄活动事物的不同瞬间与不同位置。

1874 年，法国天文学家皮埃尔·朱尔·塞萨尔·让森用自己研制的圆筒形摄影机把金星与太阳重叠的现象记录了下来。然而，他只是将摄影机作为自己观察天象、进行天文学研究的工具，而没有再开发其他的用途。而与此同时，美国人埃德沃德·迈布里奇在加利福尼亚前州长利兰德·斯坦福的资助下，对动物的运动状态拍摄照片进行研究，并于 1880 年用幻灯将自己连续拍摄的照片投射在银幕上，以各种速度奔跑的马为主要内容，在当时的人们眼前展现出了一个完全活动的世界。尽管这一行为形象地阐释了电影的纪实本性，然而由于其研究目的是为了满足斯坦福养马的需要，因而这一项本来可能彻底改变人类认识的发明，被功利性所遮蔽。

然而，让森和迈布里奇的努力，迅速引发了许多人的好奇心与参与意识，一些科学家也纷纷参与了影像的试验活动，其中最为著名的就是法国生理学家艾蒂安－朱尔·马雷。在让森的指导下，马雷自己设计制作了"摄影枪"，一秒钟能够拍摄若干实物画面，真正实行了连续摄影。他追踪拍摄飞鸟及其他动物，并将拍摄到的东西放映在银幕上。然而由于技术的限制，这种纪实影像只能

持续三四秒钟。

4. 放映技术

　　1887 年，美国著名发明家爱迪生和助手迪克逊发明了胶片凿孔方法，解决了活动胶片的放映问题。1894 年，爱迪生发明了电影视镜，它是一个活动电影箱，装有直径为 2.5 毫米的透镜，里面装上 50 英尺（1 英尺 =0.3048 米）的凿孔胶片，首尾相接绕在一组小滑轮上，马达开动时胶片渐次移动，画面循环出现，放映速度每秒 40 格，一次只能供一个人观赏。但遗憾的是爱迪生未及时开发把影片投映到银幕上的系统。

　　1894 年年底，法国的卢米埃尔兄弟在前人发明的基础上，仿效缝纫机原理成功地设计出牵引胶片的机械，发明了世界上第一台集拍摄和放映于一体的"活动电影机"。这样拍摄下来的胶片就可以通过放映机投射到银幕上，使人们看到和实际生活一样的人物活动及各种场景。

　　1895 年 12 月 28 日，卢米埃尔兄弟俩奥古斯特·卢米埃尔与路易斯·卢米埃尔在巴黎卡普辛路 14 号大咖啡馆地下室的印度沙龙里，用自己的"活动电影机"放映了自己拍摄的《工厂的大门》《婴儿的午餐》《水浇园丁》《火车进站》等十几部短片。这十几部影片的放映时间加起来只有大约 20 分钟，只有 33 位观众，但却是公开售票。卢米埃尔兄弟的这十几部短片都是一些日常生活片段的实录。《工厂的大门》真实地摄录了工厂下班时的情景：先是工人们纷纷涌出工厂，接着厂主乘车离开，最后看门人关上大门。《火车进站》中，首先出现的是拉西奥塔车站的远景，然后是火车进车站的中景，接着是旅客在月台上下火车的近景，然后是一对青年男女在摄影机前经过的特写镜头，全片只有 1 分钟。在《水浇园丁》中，一位园丁正在浇花，一个男孩偷偷地踩住胶皮水管，待园丁打开水龙头查看时，男孩突然抬脚，溅了园丁一脸水，最后是园丁追逐男孩的场面，整个情节生动有趣。

　　史学家们认为，卢米埃尔兄弟的拍摄和放映已经脱离了实验阶

段，因此，他们把 1895 年 12 月 28 日世界电影首次公映之日即定为电影诞生之时，卢米埃尔兄弟自然当之无愧地成为"电影之父"。

虽然电影诞生的决定性或者说标志性人物是法国的卢米埃尔兄弟，而实际上电影是全世界许多科学家、发明家、艺术家共同努力探索的结果。电影的发明是一个极为复杂的过程，虽然与中国无缘，但中外影戏学者一致公认，近代电影艺术的前身，是中国的皮影戏。

（二）电影的发展

1. 早期电影（1896～1913 年）

早期的电影还没有脱离刚刚诞生的痕迹，以杂耍和魔幻术的姿态，使人们感到新奇。《火车进站》《膝行的人》《水龙出动》《水龙救火》《扑灭大火》《拯救遭难者》等影片，卢米埃尔创造了最早的新闻片、旅游片、纪录片、喜剧片等影片样式。卢米埃尔电影最突出的特点是纪实性，它直接拍摄真实的生活，给人以身临其境之感，成为写实自然主义电影风格的开路先锋，形成了电影的纪实性传统。卢米埃尔的生活纪实短片在持续放映了一年半以后，人们的兴趣就在明显减弱，以致最后再也无人问津了，这不能不说是时代的局限性和自然主义的局限性造成的。但刚起步的困境，并没有影响电影的发展，另一位法国电影先驱乔治·梅里爱应时而出，他使电影从一种纪实性的"活动照相"（亦称运动画面）转向了艺术电影，为电影的发展作出了许多创造性的贡献。

梅里爱曾是卢米埃尔影片的第一批观众。这位巴黎制造商的儿子擅长绘画、喜欢魔术，有很好的文化艺术修养。多年以后，他买下了罗培·乌坦剧院，专门上演"魔术剧"。他是一个天才艺术家，作为机械师，梅里爱制造了一整套机关、机器和舞台道具；作为画家，他制造了无数的布景和服装；作为魔术师，梅里爱运用了丰富的想象力，创造了许多新的特技；作为作家，他不断创造出新的剧本；作为演员，他是他节目中的重要角色；作为导演，

他懂得怎样设计和调动一个小剧团。法国影评家乔治·萨杜尔在《世界电影史》中说："梅里爱天才的特征，在于有系统地将绝大多数戏剧上的方法如剧本、演员、服装、化妆、布景、机关装置以场景的划分等，应用到电影上来。"他在这方面所取得的经验，直到今天还以各种形式保留在电影中。

梅里爱最初的电影创作生涯并没有什么新颖、独创之处，大多是对卢米埃尔的模仿，1896年，一次偶然的机遇改变了这一状况，启发了这位魔术师的聪明才智。梅里爱在放映自己拍摄的街头实景时，画面上一辆行驶着的公共马车，突然变成了一辆拉灵柩的车，这使得梅里爱感到万分惊奇。他便寻找原因，发现在拍摄那辆行驶着的公共马车时，机器曾出现故障，而当机器修好后重新转动起来时，一辆拉灵柩的车行驶到摄像机前，刚好被拍了下来，梅里爱由此发现了"停机再拍摄"的电影技术手段。同时他意识到可以将手中的摄像机变成变戏法的工具，把自己熟悉的舞台魔术经验运用到电影当中。影片《灰姑娘》是梅里爱戏剧电影的代表作，这部取材于欧洲著名童话故事的影片，巧妙地运用了诸种特技手法，把南瓜变成马车，把老鼠变成了马车夫。对于特技摄影的开创性运用，是梅里爱对于电影的又一个贡献。

1902年，梅里爱根据儒勒·凡尔纳和乔治·威尔斯的两部有名科幻小说编导了著名的科幻片《月球旅行记》，这是他的巅峰之作，在电影史上产生了深远的影响。影片描述了一群天文学家到月球上去旅行的奇幻故事。他们来到一座奇怪的机器制造厂，见到一个大炮弹形状的飞行器，当天文学家坐进去后，他们被发射到了月球。天文学家们从飞行器里出来，欣赏了月球火山口附近平原的奇妙风光，他们还受到了由美女扮演的星神们的欢迎。天黑以后，他们从梦中被冻醒，就钻进了一个大洞窟里，在里面看到了月亮神、巨型蘑菇和各种稀奇古怪的东西。几经危险周折，他们又乘炮弹飞行器飞回了地球，经过海底奇异的旅行后，故事在一座雕像的揭幕典礼中结束。梅里爱对电影艺术的贡献，使电影在成为一门独立的影像视听艺术的道路上向前迈进了一大步。

在这一时期，不得不提拍摄了《火车大劫案》的美国导演埃德温·鲍特。鲍特在《火车大劫案》中第一次用 14 个场景来构成一部电影，而在此之前，梅里爱的影片都是从头到尾一个镜头。《火车大劫案》第一次使用多场景来构成电影（严格说来它还不算真正的电影，因为那时候没有镜头变化）。鲍特的影片里有了特写，电影史上很有名的镜头就是让手枪对着观众，在影片里已经初步尝试，但是，对这种镜头的美学功能，在当时还根本没有任何有意识的认识，所以这只是一种自发地开始走向电影艺术的一个阶段。

在无声电影阶段，对电影发展做出了巨大贡献的是美国导演大卫·格里菲斯、查理·卓别林和苏联导演谢尔盖·爱森斯坦。

1908 年，大卫·格里菲斯加入了爱迪生公司，一开始当演员，后来当导演。从 1908 年到 1912 年间，他共导演了大约 400 部影片。在《孤独的别墅》中，他创造了"平行蒙太奇"，标志着电影已完全摆脱了舞台剧的束缚，电影的时空得到了极大的扩展。

这时期美国出现的布赖顿学派对电影艺术的发展也起到了重要的作用。布赖顿学派的代表威廉·保罗在《彼卡德里马戏团的摩托车表演》中成功运用了移动摄影。詹姆士·威廉逊还在《中国教会被焚化》中首次成功使用了追逐和救援的戏剧式场面，以划分两头的交切手法造成剧情的渐次紧张，为其后的惊险片特别是美国的"西部片"奠定了基础。布赖顿学派的另一位代表人物阿尔培特·史密斯在《祖母的放大镜》和《望远镜中的景象》中，同一场景交替使用了最初的真正的蒙太奇形式，特写和远景相结合手法的交替使用对电影语言的开拓与应用做出了贡献。此外，布赖顿学派的埃斯美·柯林斯和哈格尔分别拍摄了《矿工的生活》《煤矿爆炸惨案》《囚犯的越狱》等真正描写现实生活的影片。这一时期，被称为世界上第一座电影城的位于法国巴黎东郊的万森市（Vincennes），被誉为"世界电影首都"，拥有"百代""高蒙"两大电影制片公司。1903~1909 年也因而被称为世界电影史的"百代时期"。

1908 年，世界上第二座影城——好莱坞在拍摄《基督山伯爵》

时初具雏形。当时的"好莱坞"只不过是摄影师汤马斯·伯森斯和导演弗兰西斯·鲍格斯共同搭建的一个小小的摄影棚，直到1913年才形成规模。

2. 无声电影走向成熟（1913～1926年）

乔治·梅里爱在完成他第430部影片之后，因为经营不善而陷入经济困境，于1913年退出影坛，晚年沦为车站的露天玩具商。一代巨匠在为电影艺术的发展做出巨大的贡献之后，就这样告别了艺术界。梅里爱的衰落和好莱坞的兴起，标志着电影已告别了幼年时期，进入成熟期。

大卫·格里菲斯在1915年拍摄出了世界电影史上的经典无声片《一个国家的诞生》，在1916年又拍摄了《党同伐异》。这两部影片被誉为电影艺术的奠基之作，是电影正式成为艺术的起点，是美国电影史上的里程碑，代表了当时电影的最高水平，也是世界电影史上的两部经典之作。

格里菲斯的不朽功绩突破了梅里爱时期戏剧电影若干陈旧的陋习。在拍片时，他让摄影机移动起来，极大地丰富了电影语言，开创性地使用了"特写""圈入"和"切"的手法，又使蒙太奇成为电影艺术的重要组接手段。在梅里爱的特技摄影和英国布赖顿学派对蒙太奇的早期运用的基础上，格里菲斯创造了平行蒙太奇和交叉蒙太奇。在《一个国家的诞生》里，他充分运用了他发展的特技和蒙太奇语言，使影片集中体现了当时欧美电影艺术探索的成果。这部影片在广阔宏伟的历史场景中，较好地发挥了电影艺术时空跳跃自如的特性，同时体现了蒙太奇多线对比、交替的作用。全片由1000多个镜头组接而成，不同景别的转换使用，灵活多变的摄影技巧，是格里菲斯在电影史上的大胆创新。在影片中，近景及特写等不同景别的组合运用，变化多端，却和谐流畅。如他用大远景来表现两军对峙交火的战争场面；用特写来表现人物的细部动作。在拍摄三K党纵马飞驰的场面时，格里菲斯将摄影机安装在卡车上，追逐奔马进行跟拍，取得了紧张、逼真、

生动别致的画面效果。一年后的《党同伐异》也是体现格里菲斯毕生成就的影片，它冲破了古典戏剧的"三一律"限制，创造了开拓银幕时间、空间的"多元律"。影片将不同时代的事件加以排比和集中，极大地丰富了电影语言，又丰富并发展了平行蒙太奇语言。这部经典巨作，以其疏密相间的节奏、流光溢彩的画面、移动摄影的美感、宏伟开阔的大胆构思，在电影史上占有重要地位，推动了电影艺术的发展。

在这一时期，电影已成为真正的艺术，并向企业化发展。美国喜剧电影大师查理·卓别林，也是无声电影时期杰出的电影艺术家。1914年，他编导了第一部影片《二十分钟的爱情》。接着，《阵雨之间》又问世，在这部影片中，第一次出现了流浪的夏尔洛的形象。1917年的《安乐街》里，夏尔洛形象显示了耀眼的光辉。《夏尔洛从军记》一片标志着卓别林表演艺术的成熟。1919年，卓别林自己集资建厂，成了好莱坞第一个真正独立制片的艺术家。20世纪20年代，他拍摄了一批以《淘金记》为代表的著名影片。卓别林一生拍摄了80部喜剧电影作品，其中《王子寻仙记》《大独裁者》《凡尔杜先生》《摩登时代》和《淘金记》等代表作具有永久的魅力。卓别林电影的最大特色是具有鲜明的现实感、尖锐的讽刺性以及雅俗共赏的大众化特色。法国影评家乔治·萨杜尔对其作品作了如下评论："卓别林的影片是唯一能为贫苦阶级和最幼稚的群众所欣赏，同时又能为水准最高的观众和学识渊博的知识分子所欣赏的影片"。

苏联著名电影大师谢尔盖·爱森斯坦在无声电影时期为蒙太奇理论的建立与发展做出了举世瞩目的重要贡献。1924年，他导演了第一部影片《罢工》，创造性地使用了杂耍蒙太奇，把沙俄军警屠杀工人的镜头和屠杀牲畜的镜头组接在一起，使之交替出现，形成了触目惊心的隐喻。1905年，爱森斯坦导演了世界电影史上最杰出的史诗式无声片《战舰波将金号》，成功地在影片里表现了俄国1905年革命的情景。该片曾多次在国际电影评选中获奖。影片中著名的"敖德萨阶梯"的场面、段落，已成为影响几代电

影艺术家的经典性范例。1927 年，他还导演了《十月》。爱森斯坦的贡献在于对蒙太奇理论地阐述和艺术实践，使之成为一个完整的美学体系。爱森斯坦将格里菲斯创造的平行蒙太奇技巧向前推进了一大步，他善于运用特写表现事物的内涵，利用镜头的交切形成蒙太奇节奏，揭示人物的内在情绪，充分发挥了蒙太奇的隐喻功能，形成"诗电影"的传统。

3. 电影作为一种艺术走向成熟（1927 ~ 1945 年）

1927 年是电影史上具有划时代意义的一年，《爵士歌王》影片的诞生标志着有声电影时代的来临，同时也是电影走向成熟的标志。声音使电影由单纯的视觉艺术发展成视听结合的银幕艺术，实现了电影史上的一次革命，为电影艺术开拓了新的天地。有声电影从问世到推广，大约用了五六年的时间，最初，一批有名的电影艺术家留恋无声电影时期的美学原则，过多挑剔了刚问世的有声电影的一些弱点。但是，随着电影艺术家对声音控制运用能力的增强，以及录音设备、技术条件的改善，有声电影最终得以正常发展。

声音进入电影之后，蒙太奇不仅是画面组合，同时也扩展至声画的对位或对立，因而丰富了蒙太奇的内涵手段。有声电影取代无声电影，是符合电影发展的客观规律的，也是有其客观必然性的，因为有声电影的诞生标志着电影走向艺术真正发达的时期。1933年以后，由于技术的进步，电影制作中同期录音改为后期录音，电影摄制又变得灵活而富有生气了。此时，蒙太奇理论和手法都有了较大发展。苏联电影大师普多夫金在拍摄《逃兵》一片时，就曾用声画对位和对立的配音方法来加强影片效果，使观众耳目一新。

1935 年，马摩里安执导摄制了世界上第一部彩色故事片《浮华世界》。彩色胶片的发明，使得电影艺术又进入了一个新的发展阶段。声音和色彩促使电影更趋近于自然，有的电影艺术家在一部影片中交替使用彩色胶片和黑白胶片，获得了特殊的艺术效果。

彩色电影的问世，标志着电影发展到了完善成熟的时期，从此

电影艺术进入了新的发展阶段。

4. 电影艺术进入重要的发展时期（1946～1959 年）

在这一时期，世界电影呈现多头并进的曲折发展态势。美国电影在第二次世界大战后一段时间里，在世界各地受到了冷遇，艺术创作受教条主义和庸俗社会学的影响，少有突破和进展。这一时期，苏联的一些电影工作者拍摄出了一批富有感情冲击力的战争片和具有一定形象感染力的人物传记片，如《青年近卫军》《攻克柏林》《易北河会师》《米丘林》《茹科夫斯基》《海军上将乌沙科夫》等。在斯大林逝世后，苏联电影在"解冻文学"思潮的影响下，开始走出僵化的模式。继 1957 年苏联导演米哈依尔·卡拉托佐夫的《雁南飞》以后，苏联电影便出现了再度大发展的局面。西欧的电影大国，如英国、法国、德国、意大利构成四足鼎立的局面。战争留下的阴影和经济的制约，使西方电影进入特殊的时期，但困难和对手的挑战反而刺激了西欧现实主义电影的繁荣发展。在东方，日本、中国、印度的电影出现了长足的新发展，并先后进入了世界电影大国之列。日本电影起步较早，在 1950 年日本导演黑泽明的《罗生门》以后，日本电影引起了世界的关注。印度电影在 20 世纪 30 年代开始也有了较好的发展。进入 20 世纪四五十年代后，印度电影因受意大利、法国和苏联电影的影响，逐渐从追求豪华的音乐歌舞片转向现实片。1953 年，印度导演拉基·卡普尔的《流浪者》和比麦尔·洛埃的《两亩地》等影片展现了印度电影的新面貌。到 1955 年，印度影片产量已达 285 部，仅次于日本，位居世界第二位。

这一时期，对世界电影史有着重要影响的还有意大利的新现实主义电影。新现实主义电影的代表人物是意大利《电影》杂志反法西斯影评家巴巴罗、桑蒂斯和柴伐蒂尼等，出身于新闻记者和作家的年轻导演是他们的响应者，主要包括德·西卡、罗西里尼、维斯康蒂、利萨尼、费里尼等。他们要求建立一种现实主义的、大众的和民族的意大利电影，口号是："还我普通人""把摄影

机扛到大街上去"。他们十分重视作品的真实性，尽可能使场景和细节具有照相般的逼真程度，基本上利用外景和实景拍摄；不大注重文法，不强调蒙太奇剪辑；主张启用非职业演员，演员在表演中可以即兴对话。新现实主义电影的特点是大多取材于意大利的真实生活。其代表作品主要有《罗马 11 时》《偷自行车的人》《游击队》《警察与小偷》《大地在波动》《橄榄树下无和平》《米兰的奇迹》等。新现实主义电影在 20 世纪 50 年代中期衰落，但其对推动电影艺术的发展曾起到了极其重要的作用。

5. 世界电影从突破创新走向多样化发展（1960 年至今）

继意大利新现实主义电影之后，世界电影史上又出现了规模巨大的第三次革新运动。这次电影运动始于法国，自 20 世纪 50 年代末新浪潮兴起后，法国电影出现了一条全新的、有效打破商业电影垄断制片的道路。新浪潮电影运动的口号就是不要大明星，要打破明星制度，不要花大价钱拍豪华影片，影片要接近生活等。这股浪潮蔓延到了全世界，新浪潮电影运动是一个留下较多实绩、在世界电影发展过程中产生深远影响的电影运动。这次电影运动以反传统为旗帜，以非理性为基本特征，是对戏剧化电影更大的一次冲击。新浪潮电影运动以法国导演克劳德·夏布洛尔的《漂亮的塞尔杰》和《表兄弟》公映，以及特吕弗的《四百下》、阿仑·雷乃的《广岛之恋》在戛纳电影节引起轰动为开端，随后蓬勃发展。其电影艺术特征是影片呈现全新风格，意识流和闪回镜头是一些创作人员常运用的表现手段，情节松散，众多生活事件无逻辑地以无技巧手法编辑在一起，表现人物的潜意识活动，缺乏结构上的完整性。

新浪潮后期的影片，现实主义完全被抛弃，影片陷入狂乱、神秘和颓废的泥坑。其非理性、非情节化的倾向愈演愈烈，导致其不久就衰落了。但由于声势浩大，且敢于突破创新，所以在电影史上的影响是巨大的。新浪潮电影运动既确立和强化了导演的中心地位，又进一步发掘了电影的特性，丰富了电影的语汇，推动

了这一时期电影的全球性大发展，真正形成了电影题材的多样化、电影样式的丰富化和电影思潮与流派的多样个性化。

在这一时期，全世界的电影事业都出现较大发展，甚至拉丁美洲、阿拉伯国家和非洲电影都有了可观的发展。巴西、阿根廷、墨西哥在世界电影之林已占有一席之地，在这段时期，其电影又有了新的发展。智利、古巴、玻利维亚等国的电影也有了新的发展。这一时期的中国香港电影发展到几乎占领了整个东南亚电影市场，并影响着中国内地电影的发展局面。所以，本时期世界电影迎来了全球性大发展。

6. 好莱坞与奥斯卡

世界电影发展史中有两个名词不得不提，一个是好莱坞，一个是奥斯卡。

（1）好莱坞　好莱坞自建立以来，就聚集着派拉蒙、米高梅、二十世纪福克斯、环球、华纳兄弟等著名电影公司，支配着影片的生产以及全世界影片的上映和发行，同时，也吸引着世界各地的导演和演员去那里拍片和表演，成为美国繁华的电影城市。

好莱坞是美国电影出品的主要基地，据统计，其生产的影片可以分为70多种类型，其中我们较熟悉的有犯罪片、西部片、歌舞片、喜剧片、惊险片、科幻片、抒情片等。电影公司在电影摄制方面大量投资，使电影在美国规模化、工业化。

好莱坞摄制的影片完全是以票房收入为指导原则的，制片人关心的是如何多赚钱，要求"把光打在有钱的地方""把镜头对准观众崇拜的面孔"。因此，好莱坞的影片一般都能在商业上获得巨大成功。这些影片十分讲究戏剧性，编织各种人在各种生活中的各种遭遇，结构紧凑、曲折，人物性格复杂、独特，情节常有误会、巧合，富有传奇、浪漫色彩，具有极大的刺激性和观赏性，能够满足观众的感官体验和心理需求。

第一部在好莱坞拍摄的电影是根据大仲马的原著改编的无声影片《基督山伯爵》，于1908年在好莱坞荒野上搭建的一个简陋

的棚子里拍摄完成。有些人把1913年称为好莱坞的奠基年，这年，派拉蒙公司在好莱坞建立了一个初具规模的摄影棚，当时美国东部大导演塞西尔·德米尔来此拍摄了《红妻白夫》一片，摄影棚也由此再次扩建，所以人们将这一年作为好莱坞的诞辰载入史册。

20世纪三四十年代是好莱坞的黄金时代，其间诞生了不少传世佳作，如《乱世佳人》《蝴蝶梦》《魂断蓝桥》以及喜剧大师卓别林的杰作《摩登时代》《大独裁者》等，这些影片不仅被奉为好莱坞的经典之作，而且也为世界电影史册增添了辉煌的一页，观众由此熟悉了那些在银幕上塑造了一个个性格鲜明的人物形象的明星，如查理·卓别林、克拉克·盖博、伊丽莎白·泰勒、琼·芳登、英格丽·褒曼等。

随着资本主义经济的畸形发展，好莱坞也经历了种种危机，通货膨胀使制片成本大幅度提高，加之电视业的竞争，观众审美观的改变，好莱坞一度走向低谷。有的电影公司因此亏损，有的干脆搞多种经营，变摄影棚为旅游区、展览区。直到20世纪70年代，制片商们采用了欧洲的制片人制度，才使好莱坞逐渐走出低谷。同时，制片商还引进新的科学技术，如立体声、宽银幕等，有的公司与电视业竞争对手化敌为友，使好莱坞也跻身于电视界，并由此使影视事业走向繁荣。

（2）奥斯卡　在美国，最为著名的电影艺术奖有两个，一个是金球奖，另一个是奥斯卡金像奖。相比较而言，奥斯卡金像奖更为人们所关注，因为它是美国电影界的最高荣誉，此项大奖的竞争也颇为激烈。

奥斯卡金像奖的奖座主体是一尊镀金男像，其造型由米高梅公司的美工师塞德里克·吉本斯设计构思，后由青年雕塑家乔治·斯坦利于1928年完成塑像的制作。这尊奖座的主体是一个站在一盘电影胶片上的男子，他手中紧握战士的长剑，身长34.5厘米，重3.9千克，由以铜为主的合金铸成。"奥斯卡"这个名称的来历说法不一，较为可信的是，1931年颁奖前夕，艺术与科学院的图书管理员玛格丽特·赫里奇仔细地端详了金像后，情不自禁地叫道：

"呀！他看上去真像我的叔叔奥斯卡！"于是，艺术与科学院的工作人员便称金像为"奥斯卡"，这个名称也从此闻名全球了。

奥斯卡金像奖诞生至今已有八九十年的历史了，原定为两年评选一次，后来改为每年评选一次。奥斯卡金像奖评选最初规模不太大，活动只限于电影界内部，且评选消息只在《洛杉矶时报》上发表，直到1953年，评奖的全过程才第一次通过电视媒体向全国实况转播，同时还增设了一项外国影片金像奖，至此，奥斯卡金像奖评选成为世界瞩目的一件大事，如今更是家喻户晓。

二、电视的起源与发展

英文中电视一词"television"是由希腊文tele（从远处、远的）和拉丁文visio（看）组成的，它的意思是远距离传送可视画面。

（1）电视系统的研制成功　19世纪末，少数先驱者开始研究设计传送图像的技术。1904年，英国人贝尔威尔和德国人柯隆发明了一次电传一张照片的电视技术，每传一张照片需要10分钟。1924年，英国和德国科学家几乎同时运用机械扫描的方式成功地传出了静止图像。但有线机械电视传播的距离和范围非常有限，图像也相当粗糙。

1923年，俄裔美国科学家兹沃里金申请到光电显像管、电视发射器及电视接收器的专利，他首次采用全面性的"电子电视"发收系统，成为现代电视技术的先驱。电子技术在电视上的应用，使电视开始走出实验室，进入公众的生活之中，1925年，英国科学家成功研制出电视机。1928年，美国纽约31家广播电台进行了世界上第一次电视广播试验，由于显像管技术尚未完全过关，整个试验只持续了30分钟，收视电视机也只有十多台，但这依然是电视发展史上划时代的事件。

1929年，美国科学家伊夫斯在纽约和华盛顿之间播送了50行的彩色电视图像，发明了彩色电视机。1933年兹沃里金又研制

成功可供电视摄像用的摄像管和显像管，完成了使电视摄像与显像完全电子化的过程，至此，现代电视系统基本成型。今天电视摄影机和电视接收的成像原理与设备，就是根据他的发明改进而来的。

（2）电视在英国、美国的发展　1936年11月2日，英国广播公司在伦敦郊外的亚历山大宫播出了一场颇具规模的歌舞节目，并首次开办每天2小时的电视广播，虽然全伦敦只有200多台收视电视机，但它标志着世界电视行业进入蓬勃发展阶段。年轻的电视行业的一次成功亮相，是对当年柏林奥林匹克运动会的报道，当时共使用了4台摄像机拍摄比赛情况，其中最引人注目的是全电子摄像机。这台机器体积庞大，它的一个1.6米焦距的镜头就重45千克，长2.2米，被人们戏称为电视大炮。此后，价格相当昂贵的电视机在英国中上层家庭开始逐渐普及。1937年，英国广播公司播映英国国王乔治五世的加冕大典时，英国已有5万名观众在观看电视。1939年，第二次世界大战爆发时，英国约有两万个家庭拥有了电视机。

1939年4月30日，美国无线电公司通过帝国大厦屋顶的发射机，传送了罗斯福总统在世界博览会上致开幕词和纽约市市长带领群众游行的画面。成千上万的人拥入百货商店排队观看这个新鲜场面。第二次世界大战结束时，美国约有7000台电视机。

（3）电视的普及应用　电视普及的条件是电子技术等方面的进步、社会的巨大变化以及人类新的精神需求和商业利润的驱动。

电视机经历了从黑白到彩色，从电子管、晶体管电视到集成电路电视的发展历程，目前，电视正在向智能化、数字化和多用途化发展。

1936年，英国广播公司(BBC)开办了世界上第一个电视台，宣告了电视媒介的诞生。由于人们对这一新鲜事物大感兴趣，一时间，待在家里观看电视节目蔚然成风。以美国为例，原来"周末举家上电影院"的固定消闲方式被彻底改变，这就造成了电影观众的急剧下降。尽管当时的电视技术只能提供质量很差的画面，

但由于电视的新鲜性、可节省外出费用、减少体力消耗等特点，足以弥补早期电视造成的观赏缺陷。从此以后，电视就在大众传播领域快速发展，成为当今世界首屈一指的传播媒介，并对电影形成了强烈的冲击。

第五节　影视的种类

一、电影的分类

电影的种类有很多，通常是按照场景、情绪和形式来对电影进行划分。场景是指影片发生的地点；情绪是指全片传达的感情刺激；形式是指影片在拍摄时使用的特定设备或呈现的特定样式。

（一）按场景分类

（1）犯罪片　犯罪片是指人物出现在犯罪行为领域的影片。犯罪片又可称为警匪电影，所有剧情电影里，犯罪片必定有罪犯犯罪，也有警探侦办。这类电影经常以一桩罪案的始末为内容，以罪犯或侦探为主要人物。犯罪片的指向非常纯粹而又直接，即警匪之间的生死较量、犯罪主角的行为和心路历程等。犯罪片的主题既是对破坏社会秩序、危害公众和平生活的恶势力的抗争，同时又是对个人冒险心理或安全感需求的暴露。如美国电影《沉默的羔羊》，改编自托马斯·哈里斯同名小说，由乔纳森·戴米执导，朱迪·福斯特、安东尼·霍普金斯等人主演。该片讲述了实习特工克拉丽丝为了追寻杀人狂"野牛比尔"的线索，前往一所监狱访问精神病专家汉尼拔博士，汉尼拔给克拉丽丝提供了一些线索，最终克拉丽丝找到了"野牛比尔"，并将其击毙。该片于 1991 年在美国上映，1992 年获得第 64 届奥斯卡金像奖最佳影

片、最佳男演员、最佳女演员、最佳导演、最佳改编剧本 5 项奖项，此外还获得了第 49 届美国金球奖剧情类最佳影片、法国凯撒奖最佳外国电影等奖项。

（2）灾难片　灾难片是以自然界、人类或幻想的外星生物给人类社会造成的大规模灾难为题材，以恐怖、惊慌、凄惨的情节和灾难性景观为主要观赏效果的电影。这类影片是 20 世纪 50 年代后才开始大量摄制的，在 20 世纪 70 年代开始盛行。很大一部分灾难片可以归入科幻片的类型中。灾难类型的电影开始成功赢得大量票房收入，始于 20 世纪 70 年代，1970 年上映的《国际机场》是一个里程碑，1972 年的《海神号》、1974 年的《大地震》和《火烧摩天楼》跟随这股"灾难"潮流，在票房上获得成功。如今，由于特效技术的进步，呈现的灾难场面更加真实。

（3）历史片　历史片是以历史上的重大事件为题材的影片，内容大多涉及政治、军事等方面的斗争。历史片以历史人物或历史事件为表现对象，并从历史事实中提炼戏剧冲突和情节，因此，一部分传记片也属于历史片。历史片允许一定的虚构和联想。在结构上要求既忠于历史事实，又要具有艺术完整性。优秀的历史片都能通过重大的历史事件去细致刻画人物性格，用历史人物的崇高精神和光辉业绩教育鼓舞人，并在一定程度上帮助人们认识某一历史时期的社会生活状况。历史片是早期电影的一种主要形式。例如苏联的《十月》和《彼得大帝》。中国在 20 世纪 20 年代开始拍摄历史片，20 世纪 50 年代以后摄制了许多历史片，如《甲午风云》《南昌起义》等。

（4）科幻片　科幻片是一类尝试以未知事物满足观众审美需求的电影，体现了人类对未来的想象或是现实社会的冲突。它注重于真实科学、推想性科学或思辨科学以及经验性方法，并在一定的社会环境下将它们与魔法或宗教中的超验主义互相结合起来。从电影史的发展来看，尽管"科幻电影"一词出现于 1926 年左右，但是早在电影诞生之时，科幻片的雏形就已随之产生，如法国导演梅里爱于 1902 年拍摄的《月球旅行记》、1904 年拍摄的《太

空旅行记》以及1907年拍摄的《海底两万里》。纵观科幻片的发展，除了早期的法国电影之外，美国科幻电影自诞生后就以迅猛的势头成为主力。

20世纪50年代，科幻片迎来第一个发展高峰。为其繁荣提供动力的是科技尤其是空间技术取得的重大突破，以及第二次世界大战结束之后冷战思维的影响和人类对前途的恐惧感。该时期科幻片的代表作有美国导演罗伯特·怀斯于1951年拍摄的《地球停转之日》。

随着电脑技术的迅速发展，20世纪70年代，科幻片迎来了第二个发展高峰。代表作有法国导演让－吕克·戈达尔的《阿尔法城》、美国导演斯坦利·库布里克的《2001：漫游太空》以及美国导演乔治·卢卡斯的《星球大战》，至此，科幻片也从B级制作逐渐升为A级大制作。

20世纪80年代中后期以来，数字技术飞速进步，工业信息化社会到来，人们的消费观念产生变化，科幻片在迎来第三次发展高峰的同时也被末世情结所占据。如美国导演詹姆斯·卡梅隆的《终结者》、史蒂文·斯皮尔伯格的《侏罗纪公园》、凯文·雷诺兹的《未来水世界》、法国导演吕克·贝松的《第五元素》以及美国导演沃卓斯基兄弟的《黑客帝国》，这些影片均呈现出注重视听和表象的特点，末日景象纷纭而至。

（5）战争片　战争片亦称军事片，是以战争史上重大军事行动为题材的影片。较常见的战争片有两种类型：一种以塑造人物形象为主，通过对战争事件、战役过程和战斗场面的描写，着重刻画人物的思想、性格；另一种以反映战争事件为主，通过对人物和故事情节的描写，形象地阐释某一重大军事行动、军事思想、军事原则和战略战术。近年来，由于耗资巨大、题材难以把握等原因，单纯表现战争的影片已很少，通常会融入其他元素，从其他角度来表现对战争的理解，表现手法已日趋多样化，有时战争甚至在影片中沦为次要元素，这往往使得一部战争片更容易被归类为爱情片、历史片或传记片，这也是近年来战争片逐渐没落的

原因之一。

1998 年，由美国梦工厂出品的电影《拯救大兵瑞恩》，重现了 50 多年前惊天动地的诺曼底登陆战的恢宏场面，让人惊骇地目睹了战争的激烈和残酷。该片用纪录片的手法表现了腥风血雨的战场，震撼人心，导演着重刻画了战争中人物的关系和人性的表现。《拯救大兵瑞恩》被认为是有史以来最好的战争片之一。

（6）西部片　西部片也被称作牛仔片。西部片作为好莱坞电影特殊的类型片，其深层的符号内涵和象征是对美国人开发西部的史诗般的神化。影片多取材于西部文学和民间传说，并将文学语言的想象幅度与电影画面的幻觉幅度结合起来。西部片的神化，并不是再现历史的真实性，而是创造一种理想的道德规范，去反映美国人的民族性格和精神倾向。世界公认的第一部西部片是美国导演埃得温·鲍特于 1903 年所执导的 6 分钟黑白默片《火车大劫案》。西部片以美国西部大开发为时代背景，这个时代大致是从 1836 年阿拉莫战役开始，直到 20 世纪 20 年代墨西哥革命结束。西部片的代表作品有《荒野大镖客》《与狼共舞》《侠骨柔情》《乱世英杰》《红河谷》等。

（7）公路片　公路片是一种将故事主题或背景设定在公路上的电影，剧中的主角往往是为了某些原因而展开一段旅程，剧情会随着旅程的进展而深入。1969 年，由美国导演丹尼斯·霍珀执导的影片《逍遥骑士》横空出世，这是一部充满惶感、否定、叛逆和悲剧的存在主义式公路电影。《逍遥骑士》不仅是 20 世纪 60 年代美国"垮掉一代"的经典符号之一，更是开创新好莱坞黄金时代的分水岭。这部电影获得了奇迹般的成功，在 1969 年获得奥斯卡金像奖 7 项提名，同时在欧洲大受欢迎，在第 22 届戛纳电影节上，该片夺得了最佳处女作奖。

（二）按情绪分类

（1）动作片　动作片是以紧张的惊险动作和视听张力为核心的影片，具备巨大的感官冲击力、持续的高效动能、一系列外在惊

险动作和事件，常常涉及追逐（徒步追逐和交通工具追逐）、营救、战斗、毁灭性灾难（洪水、爆炸、大火和自然灾害等）、搏斗、逃亡、持续的运动、惊人的节奏速度和历险的角色。美国的西尔维斯特·史泰龙、阿诺德·施瓦辛格及中国的李小龙、成龙等都是著名的动作片演员。

2000年在中国上映的动作片《卧虎藏龙》由著名导演李安执导，由周润发、杨紫琼和章子怡等联袂主演。影片讲述了一代大侠李慕白有退出江湖之意，托付红颜知己俞秀莲将自己的青冥剑带到京城，作为礼物送给贝勒爷收藏。李慕白隐退江湖的举动却惹来了更多的江湖恩怨。《卧虎藏龙》拥有多项获奖记录，其中包括第73届奥斯卡金像奖最佳外语片等4项大奖，也是华语电影历史上第一部荣获奥斯卡金像奖最佳外语片的影片。

这部影片在中国内地城市放映时票房很不理想，批评声一片，有些人对于影片中在竹林丛中飞来飞去的"武功"嗤之以鼻；有些人则认为李安不懂中国传统文化，批评这部影片太没有中国文化的味道了。与此截然相反的是，这部影片在国外却是赞扬声一片，先是在被誉为"英国奥斯卡奖"的英国电影学院奖中荣获最佳导演奖等4个奖项，后来又在美国获得第73届奥斯卡金像奖最佳外语片等4个奖项，而且海外票房也非常不错，连续几周高居全美票房前十名，许多西方人认为李安这部影片拍得很有中国情调。

其实李安的初衷是要拍一部不同于传统港台武侠片的武侠动作片，他认为单纯的打斗是没有意思的。李安说："对武侠世界，我充满了幻想，一心向往的是儒侠、美人的侠义世界，一个中国人曾经寄托情感和梦想的世界，我觉得它是很有布尔乔亚品位的。这些从小说里尚能寻获，但在港台的武侠片里，却极少能与真实情感以及文化产生关联，长久以来，它仍然停留在感官刺激的层次，无法提升。可是武侠片、功夫动作片，却成为外国老百姓和海外华人新生代——包括我的儿子，了解中国文化的最佳渠道，甚至是唯一的途径……我心里一直想拍一部富有人文气息的武侠片。"由此可见，李安这部影片是用西方人能够读懂的方式讲述一个东

方的悲情故事，让西方人真正融入东方情境。

（2）冒险片　冒险片也称探险片或历险片，通常讲述人类身处蛮荒地域，如何面对严峻的自然环境，或与野蛮部落搏斗的故事，外景场地是冒险片的重要元素。冒险片曾经一度大量拍摄，《夺宝奇兵》是冒险片鼎盛期的作品，20世纪90年代后，冒险片的地位逐渐被奇幻电影所取代。无论如何，只要仍有观众在平凡单调的日子里对"冒险"怀有憧憬，冒险片就不会衰亡。冒险片的题材包括考古冒险、寻宝冒险、蛮境冒险、野外冒险等，经典影片有美国影片《木乃伊》系列、《古墓丽影》《盗墓迷城》《所罗门王的宝藏》《荒岛余生》等。

（3）喜剧片　喜剧片是试图引发笑声，以笑激发观众爱憎的影片。它常用不同含义的笑声鞭笞社会上一切丑恶落后的现象，歌颂显示生活中美好进步的事物，能使观众在轻松愉快的笑声中接受启示和教育。喜剧片多以巧妙的结构、夸张的手法、轻松风趣的情节和幽默诙谐的语言着重刻画喜剧性人物的独特性格。喜剧片种类较多，常见的有歌颂性喜剧片和讽刺性喜剧片，代表作有中国大陆喜剧片《假凤虚凰》《今天我休息》和中国台湾影片《稻草人》等。

（4）剧情片　剧情片通常指由现实生活中真实存在但往往不被大多数人所注意的事件改编而成的故事性电影。剧情片常常引人深省，耐人寻味，节奏通常较慢，但是情节相对紧凑，往往是对一种社会现象和一定人群的生活状态的写照，容易使观看者产生情感上的共鸣。其代表作有美国影片《肖申克的救赎》《当幸福来敲门》《阿甘正传》等。

（5）恐怖片　恐怖片是以制造恐怖为目的的影片，故事内容往往荒诞离奇，能引起观众的恐慌，如描写鬼怪作祟、勾魂摄魄，描写凶猛动物噬人等。摄影技术的发展提供了更有利于表现恐怖画面的条件，一些渲染地震以及核战争等场面的灾难片也属此类。

恐怖片往往意在引起观众的恐惧、害怕、不安、惶恐等原始的负面情绪，通过宣泄这些情绪令观众得到娱乐体验。恐怖片中往往会出现令人恐惧或恶心的怪物、邪恶的动物或人类、超自然的鬼怪

等形象，还有大量的暴力行为。

美国导演阿尔弗雷德·希区柯克首先发现了悬念对于电影语言的决定性意义，他对蒙太奇等电影语言的探索，对电影发展影响深远。一些世界级电影大师，如美国导演斯坦利·库布里克、法国导演罗曼·波兰斯基等都对恐怖片情有独钟，都是想借助恐怖片来探索和挑战电影语言的极限。

（6）惊悚片　惊悚片是凭借恐怖与悬疑的成功融合而衍生出的一种电影。它与恐怖片有异曲同工之妙，都拥有视觉感官上的冲击力、变幻莫测的情景剧情和错综复杂的叙述手段，让观众同时得到恐怖和悬疑的双重体验，特别是剧情发展、画面细节能够直逼人心，让观众在内心深处产生震撼和深思。希区柯克的《精神病患者》是惊悚片的代表作，在电影史上占有极为重要的地位。

（7）推理片　推理片是表现以严密的逻辑推理侦破犯罪案件的影片。推理片于20世纪50年代开始出现，在情节铺排上注重逻辑推理，分析案情严密细致、精确合理，使观众感到真实可信。20世纪60年代以来，根据日本社会派推理小说改编摄制的《砂器》《人证》《名侦探柯南》《古畑任三郎》等影片相继问世，在广阔的社会背景中展开情节，使推理片带有批判社会的倾向，发展成为一种独特的电影流派。

（8）爱情片　爱情片是以表现爱情为核心，并以男女主人公在爱情发生的过程中克服误会、经历曲折和坎坷等为叙事线索，最终达到理想的大团圆结局或悲剧性离散结局的电影。经典影片如美国影片《乱世佳人》《魂断蓝桥》《罗马假日》《布拉格之恋》以及中国香港影片《甜蜜蜜》等。

（三）按形式分类

（1）动画片　动画指的是由许多帧静止的画面连续播放时的过程，其静止画面是由计算机制作或者手绘，抑或只是黏土模型每次轻微的改变，然后再拍摄，当所拍摄的单帧画面串联在一起，并且以每秒16帧或16帧以上的速度去播放，使眼睛对连续的动作产生

错觉。通常这些影片是通过大量密集和乏味的劳动来完成的，就算在计算机动画科技得到长足进步和发展的今天也是如此。动画片中的经典之作有日本动画大师宫崎骏的作品《千与千寻》《龙猫》《天空之城》等，这些作品都获得了国际大奖，宫崎骏也获得了第 87 届奥斯卡金像奖终身成就奖。

（2）传记片　传记片是以历史上杰出人物的生平业绩为题材的影片。主要情节受历史人物本身事迹的制约，不能凭空虚构，但允许在真实材料的基础上作合情合理的添加和润色，优秀的传记片具有史学和文学价值。代表作品有英国影片《国王的演讲》等。

（3）纪录片　纪录片是以真实生活为创作素材，以真人真事为表现对象，并对其进行艺术加工，以展现真实为本质，并用真实引发人们思考的电影或电视艺术形式。纪录片的核心为真实。电影的诞生始于纪录片的创作。法国电影发明家、导演路易斯·卢米埃尔于 1895 年拍摄的《工厂的大门》《火车进站》等实验性的电影，都属于纪录片的性质。

1923 年，美国导演罗伯特·弗拉哈迪的《北方的纳努克》的公映，标志着纪录电影在艺术创作上进入了一个新的发展阶段。这部影片记录了一个爱斯基摩人和他的家庭，在冰冻的北方为谋求生存所经历的一天与自然斗争的生活。影片有些镜头是用故事片的方法拍摄的，如爱斯基摩人居住的冰房子是根据拍电影的需要建造的，猎取海豹的活动也是组织拍摄的，但影片反映的人物和生活场景都是真实的。由于拍摄了这部具有艺术感染力的纪录片，弗拉哈迪被称作"纪录电影之父"。其他经典纪录片还有法国纪录片《帝企鹅日记》、中国纪录片《大国崛起》等。

（4）音乐片　音乐片是类型片的一种，指以音乐生活为题材或音乐在其中占有很大比重的影片，该类影片一般以音乐家、歌唱家和乐师的事迹为描写对象。经典音乐片有美国影片《音乐之声》、法国影片《放牛班的春天》等。此外，印度式的歌舞片如《三傻大闹宝莱坞》也可看做是音乐片的一种。

音乐片最初是把百老汇的歌舞搬上了银幕，后来则发展为具有

特殊形式的类型片，并在 20 世纪四五十年代走向了顶峰。

二、电视节目的分类

电视节目是电视台各种播出内容的最终组织形式和播出形式，是电视传播的基本单位。电视节目是电视台或社会上制作电视节目的机构（如电视广告公司、电视文化传播公司、影视制作公司等）为播出、交换和销售而制作的表达某一完整内容的可供人们感知、理解和欣赏的视听作品。电视节目大致可分为电视新闻类节目、电视深度报道、电视纪录片、电视文艺与娱乐节目以及电视剧等。

1. 电视新闻

电视新闻是以现代电子技术为传播手段，以声音、画面为传播符号，对新近或正在发生的事实所进行的报道，具有时效性、真实性、客观性、形象性、参与性。电视新闻大致可分为会议式电视新闻、人物式电视新闻、电视口播新闻、电视实况转播等。

2. 电视深度报道

电视深度报道就是凭借声音和画面形象，对新闻事件做全方位、多角度、多层次的报道，将其放在社会的大系统中，介绍新闻背景、分析新闻事实、推测发展趋势、揭示社会意义的一种新闻节目形态。电视新闻类节目是纪实性的，而电视深度报道是专题性的。从一般意义上讲，长消息、系列报道、连续报道、新闻调查、新闻评论、专题报道等都属于深度报道。在我国，最早的电视深度报道节目是中央电视台的《观察与思考》，20 世纪 90 年代以来，又涌现出了大量的深度报道类节目，例如《焦点访谈》《新闻调查》等。

3. 电视纪录片

我国早期的电视纪录片内容大多根据电视新闻片编辑而成，主要是政治新闻的纪录片，当然也有少量自然风光和少数民族题材的

纪录片。这些纪录片在画面和音乐上都注重形式美、造型美，比较注重解说词和蒙太奇剪接效果，但在写实性方面显得相对不足。

20世纪80年代，我国走上了与国外合作拍摄的道路，制作了一系列反映我国悠久历史与文化的大型纪录片，在国内产生了巨大的影响。通过合作拍摄，使得我国的纪录片工作者受到很多启发，一方面是在纪录片语言方面，开始确立起"记录过程"和"纪实"的理念，并开始了同期声录音；另一方面，纪录片破除了以前纯粹的宣教功能，扩大了拍摄面，在技术方面也取得了不小的进步。这一时期的主要作品包括《丝绸之路》《话说长江》《话说运河》《望长城》等。

20世纪90年代以来，纪录片栏目迅速发展兴起，并把镜头对准了社会上的普通人，出现了一大批深受观众喜爱的作品。

电视纪录片具有真实性、纪实性、主体性等特征。

4. 电视文艺与娱乐节目

电视文艺与娱乐节目涵盖了电视屏幕上的一切电视文艺形式，它以电视这个独特的表现手法和先进的电子技术为传播手段，运用艺术的审美思维，把握和表现客观世界，通过塑造鲜明的屏幕艺术形象，达到以情感人的目的，并给观众以艺术审美享受。

电视文艺与娱乐节目主要有益智类和娱乐类两种。益智类节目主要是通过设置带有游戏性质的环节，来进行各类知识问答的节目，典型栏目有《开心词典》《幸运52》等。娱乐类节目则是通过各种艺术表现形式与手段愉悦观众，典型栏目有《非常6+1》《快乐大本营》等。

5. 电视剧

电视剧将电视艺术和电视技术相结合，是综合了文学艺术创作、电视技术制作以及演员表演等来表述一定故事情节的视听艺术形式。

电视剧可以从不同的角度、按照不同的标准进行分类，第一种是按照题材进行划分，可分为古装剧、现代剧、伦理剧、偶像剧等；

第二种是按照戏剧美学分类法来划分，可分为正剧、喜剧、悲剧等；第三种是按照题材和容量来划分，可以分为电视小品、电视短剧、电视连续剧、电视系列剧等。

中国的电视剧于 20 世纪 80 年代进入了全面发展时期，电视剧产量提高，并且在题材、风格、样式等方面进行了全面探索，创造出一系列优秀的电视剧作品。从 20 世纪 90 年代开始，中国的电视剧创作开始走向市场化，创作规模进一步扩大，艺术水平进一步提高，电视剧的发展也呈现出多元化的特征。如 1990 年首播的中国 50 集室内家庭伦理电视剧《渴望》，其收视率达到空前的 90.78%，播放时万人空巷。本片讲述了 20 世纪六七十年代两对年轻人复杂的爱情经历，揭示了人们对爱情、亲情、友情以及美好生活的渴望。本剧被认为是中国内地电视剧史上第一部室内剧。2011 年出品的古装清宫情感斗争剧《甄嬛传》，改编自网络作家流潋紫所著的同名小说。该剧是一部宫廷情感大戏，更注重描写"后宫女人"的真实情感，剧中主人公甄嬛从一个不谙世事的单纯少女成长为一个善于谋权的深宫妇人，是千百年来无数后宫女子的缩影。该剧自播出以来引发收视狂潮，口碑极佳，是一部具有里程碑意义的经典之作。

第六节　影视的艺术特征

电影艺术和电视艺术虽然都有自己独特的艺术规律和表现手段，但作为影视艺术门类，它们又具有许多共同的艺术特征，表现在以下几点。

一、视觉和听觉形象性

影视艺术是视听艺术。电影、电视都是通过画面和声音，直接

作用于人们的视觉和听觉，产生视觉形象和听觉形象以及二者合一的银幕（荧屏）形象，进行叙事、抒情、表意，给人们以艺术的享受和审美的愉悦。

影视艺术的审美形式是一种以视觉造型为主的视听综合艺术，影视艺术的一个本质特征，就表现为它们的视觉造型。影视的视觉美，体现在由光线、色彩、影调所显示的运动的银幕、屏幕形象上。影视的这个特征，是由它们本身所具有的规律决定的。通常人们说的"看电影""看电视"，正是表现了影视观众的这种基本心理要求。

色彩被作为一种文化象征，强烈地表现了自我意识和审美理想。在影视艺术中，将色彩运用到极致的是著名导演张艺谋，他在电影色彩的运用上可谓达到了炉火纯青的地步。他将电影中的色彩与影片主题紧密联系，既能使人的视觉神经受到有力冲击，又能表达出不同的情感，准确地传达自己的理念。

视觉形象，就是电影和电视通过活动的画面塑造的艺术形象。视觉形象是可以直接感知的，立即理解的，是真实生动的。

二、综合性

电影电视都是综合艺术，综合性是它们的共同特征。可以从四个方面来理解影视艺术的综合性特征。第一，影视艺术是艺术与技术的结合；第二，影视艺术是多种艺术元素的有机结合，它是集文学、戏剧、绘画、音乐、舞蹈、建筑等多种艺术元素于一体的新型的现代综合性艺术；第三，影视艺术是时间艺术与空间艺术的综合；第四，影视艺术是以导演为组织领导者的艺术集体的智力的综合。影视不仅是综合艺术，也是综合技术。

三、逼真性

真实地反映生活，是对一切艺术的共同的、基本的要求。在众

多艺术形式中，影视是以逼真地反映生活为其主要特征的。影视艺术的表现形态，是由活动的、绘声绘色的画面组接而成的银幕（荧屏）形象。和其他艺术相比，影视的画面和形象更接近于社会生活的原本状态。影视艺术正是靠逼真地反映生活而使万千观众为之倾倒的。

逼真性是影视的生命，银幕（荧屏）上任何虚假失真的东西，都会影响影视艺术的效果，都会破坏视觉形象的可信度。但是影视艺术不能搞自然主义"有闻必录"，也并不排斥艺术应有的假定性、虚拟性。直观的逼真性与艺术假定性的统一，是影视文化的重要审美特征之一。

四、技术性

现代科学技术的进步，导致了电影与电视的发展。电影的发展，经历了从无声片到有声片，从黑白片到彩色片，从窄屏幕到宽屏幕，从传统电影到现代电影、立体电影、多银幕电影的历程，近年来，数字电影和数字电视也快速发展起来。影视艺术始终是与现代科学技术紧密结合的一门艺术，科学技术的进步，使影视艺术进入了数字时代、网络时代。

参考文献

[1] 姚一苇. 艺术的奥秘. 桂林：漓江出版社,1987.

[2] [德]H.R. 姚斯，R.C. 霍拉勃. 接受美学与接受理论. 沈阳：辽宁人民出版社,1987.

[3] 凯尔什涅尔. 贝多芬传. 上海：上海文艺出版社,1959.

[4] 朱光潜. 美学文学论文选集. 长沙：湖南人民出版社,1980.

[5] 袁行霈. 感受·联想·修养——中国古典诗歌的艺术鉴赏. 北京大学学报哲学社会科学版，1980,17（3）：34-40.

[6] 朱立元. 接受美学. 上海：上海人民出版社,1989.

[7] 金开诚. 文艺心理学论稿. 北京：北京大学出版社,1982.

[8] 中国社会科学院. 外国理论家、作家论形象思维. 北京：中国社会科学出版社,1979.

[9] 宗白华. 美学与意境. 北京：人民出版社,1987.

[10] 彭吉象. 艺术概论学. 北京：北京大学出版社，2006.

[11] 高师《艺术概论》教材编写组. 艺术概论. 北京：高等教育出版社，1999.

[12] 贾涛. 艺术概论. 郑州：河南大学出版社，2006.

[13] [德]黑格尔. 美学：第1卷. 北京：商务印书馆,1979.

[14] 鲁迅. 鲁迅全集：第1卷. 北京：人民文学出版社,1981.

[15] [德]席勒. 美育书简. 北京：中国文联出版公司,1984.

[16] [俄]普列汉诺夫. 没有地址的信. 北京：人民文学出版,1973.

[17] [德]马克思，恩格斯. 马克思恩格斯选集. 北京：人民出版社,1972.

[18] 马德邻. 宗教，一种文化现象. 上海：上海人民出版社,1987.

[19] 朱立元. 现代西方美学史. 上海：上海文艺出版社,1996.

[20] 朱狄. 艺术的起源. 北京：中国社会科学出版社,1982.

[21] 常任侠. 中国舞蹈史话. 上海：上海文艺出版社,1983.

[22] 王克芬. 中国古代舞蹈史话. 北京：人民音乐出版社,1980.

[23] [德]马克思. 马克思论文学与艺术. 北京：人民音乐出版社,1982.

[24] [英]科林伍德. 艺术的原理. 北京：中国社会科学出版社,1985.

[25] 华东师范大学心理学系. 心理学. 上海：华东师范大学出版社,1952.

[26] 赵沨，赵宋光. 中国大百科全书：音乐舞蹈卷. 北京：中国大百科全书出版社，1989.

［27］上海文艺出版社 . 音乐欣赏手册 . 上海：上海文艺出版社，1981.

［28］［美］康纳德·杰·格劳特，克劳德·帕利斯卡 . 西方音乐史：早期歌剧 . 北京：人民音乐出版社，1996.

［29］吴钊，古宗智等 . 中国古代乐论选辑 . 北京：人民音乐出版社，1981.

［30］孙继南 . 中外名曲欣赏 . 济南：山东教育出版社，1985.

［31］王次炤 . 音乐美学 . 北京：高等教育出版社，1994.

［32］［德］鲁道夫·阿恩海姆 . 艺术与视知觉 . 北京：中国社会科学出版社，1984.

［33］闻一多 . 艺林散步 . 上海：上海社会科学出版社，1995.

［34］王国维 . 王国维戏曲论文集 . 北京：中国戏曲出版社，1957.

［35］郭绍虞 . 中国历代文论选 . 上海：上海古籍出版社，1979.

［36］［苏］高尔基 . 论文学 . 北京：人民文学出版社，1978.

［37］朱立元 . 当代西方文艺理论 . 上海：华东师范大学出版社，1999.

［38］吴光耀 . 西方演剧史论稿 . 北京：中国戏剧出版社，1989.

［39］［希］亚里士多德 . 诗学 . 陈中梅译注 . 北京：商务印刷馆，1996.

［40］［英］马丁·埃斯林 . 戏剧剖析 . 罗婉华译 . 北京：中国戏剧出版社，1981.

［41］郭沫若 · 谈创作 . 哈尔滨：黑龙江人民出版社，1982.

［42］张克荣 . 华人纵横天下·李安 . 北京：现代出版社，2005.

［43］张宪荣等 . 现代设计辞典 . 北京：北京理工大学出版社，1998.

［44］李泽厚，汝信 . 美学百科全书 . 北京：社会科学文献出版社，1990.

［45］［美］博厄斯 . 原始艺术 . 上海：上海文艺出版社，1989.

［46］王宏建，袁宝林 . 美术概论 . 北京：高等教育出版社，1994.

［47］邱明正，朱立元 . 美学小辞典 . 上海：上海辞书出版社，2007.

［48］［美］伊利尔·沙里宁 . 城市——它的成长衰败与未来 . 顾启源译 . 北京：中国建筑工业出版社，1986.

［49］［意］布鲁诺·赛维 . 建筑空间论 . 张似赞译 . 北京：中国建筑工业出版社，2006.

［50］吴山 . 中国工艺美术大辞典 . 南京：江苏美术出版社，1999.

［51］唐达成 . 文艺赏析辞典 . 成都：四川人民出版社，1989.